인간의
 마음을 사로잡는
스무 가지 플롯

20 MASTER PLOTS (and How to Build Them)

by Ronald B. Tobias

인간의 마음을 사로잡는 스무 가지 플롯

초판 1쇄 발행 1997년 7월 30일 | 초판 7쇄 발행 2007년 3월 20일
개정판 1쇄 발행 2007년 7월 25일 | 개정판 17쇄 발행 2023년 10월 10일

지은이 로널드 B. 토비아스 | 옮긴이 김석만
펴낸이 홍석 | 이사 홍성우 | 편집진행 정다혜 | 디자인 BOOKDESIGN SM
마케팅 이송희 · 김민경 | 관리 최우리 · 김정선 · 정원경 · 홍보람 · 조영행 · 김지혜
펴낸곳 도서출판 풀빛 | 등록 1979년 3월 6일 제2021-000055호
주소 서울특별시 강서구 양천로 583 우림블루나인 A동 21층 2110호
전화 02-363-5995(영업), 02-364-0844(편집) | 팩스 070-4275-0445
홈페이지 www.pulbit.co.kr | 전자우편 inmun@pulbit.co.kr

ISBN 978-89-7474-405-2 03600

이 책의 국립중앙도서관 출판시도서목록(CIP)은 e-CIP홈페이지(http://www.nl.go.kr/cip.php)에서
이용하실 수 있습니다(CIP 제어번호: 2007002088).

책값은 뒤표지에 표시되어 있습니다.
파본이나 잘못된 책은 구입하신 곳에서 바꿔드립니다.

인간의 마음을 사로잡는 스무 가지 플롯

로널드 B. 토비아스 지음 | 김석만 옮김

풀빛

개정판 발간에 부쳐

십 년 만에 개정판을 내게 됐다. 개정판에서는 번역을 다시 검토해, 고칠 수 있는 한 어색한 문장은 모두 다듬었고, 독자의 이해를 돕기 위해 역자의 각주를 새로 덧붙였다.

많은 분들의 도움과 격려에서 본 개정판이 나올 수 있었다. 여러 작품과 관련해 각주 작업을 도와준 김한상 님, 그리고 민경준을 위시한 한국예술종합학교 연극원 대학원생들, 그간 나와 함께 이 책을 공부했던 많은 제자들, 책을 읽고 번역의 오류와 문장의 어색함을 지적해 준 독자들, 동료들, 벗들에게 머리 숙여 고마움을 전한다.

끝으로 시장이 어려울 때 넉넉한 웃음으로 출판을 결정하고 작업을 고무시켜 준 풀빛출판사의 나병식 선생님, 홍석 사장님, 편집부 일동, 그리고 정다혜 님께 심심한 감사를 올린다.

2007년 7월 정릉에서 김석만

역자 서문 …

명작과 졸작의 경계에 플롯이 있다

살면서 한 번쯤 소설이나 시나리오 또는 희곡을 쓰고 싶다는 마음을 먹어 보지 않은 사람은 별로 없을 정도로 인간이라면 누구나 창작에 대한 욕구가 있다. 그럴듯한 소재를 사용해 첫 장면이나 클라이맥스, 또는 마지막 장면을 완성은 했지만 나머지를 해결하지 못해 고민해 본 경험 역시 다들 한두 번쯤 있을 것이다. 사실 소재로 말한다면야 현대사의 격변을 살아온 우리네 삶이기에 돌아보면 모두가 좋은 이야깃거리 아닌가. 그러나 기막힌 소재의 발굴이 반드시 좋은 작품을 보장해 주는 것은 아니다.

독자나 관객의 호기심과 기대감을 충분히 만족시키는 짜임새 있는 플롯이 작품의 성패를 좌우한다는 걸 잘 알고 있지만, 창작 과정을 플롯의 측면에서 살펴보는 일은 늘 어렵게만 느껴진다. 특히 플롯을 자유롭게 구사하게 되기까지 도움을 받을 만한 적당한 텍스트가 없다는 점은 늘 안타까웠다.

플롯이란 말은 '한 조각의 땅'을 뜻하는 단어에서 파생됐다. 더 정확히는 평면도, 차트, 도표 등을 가리키는 낱말의 용법에서 그 어원을 찾을 수 있다. 작품 속에 들어 있는 사건의 배열이 곧 플롯이다. 플롯은 사건과 사건을

결합시킴으로써 원인과 결과를 생성해내며, 한 사건의 결과는 또 다른 사건을 발생시킨다. 이야기는 플롯을 지녀야만 결말에 도달하므로 즉 사건을 일어나게 해 주는 장치가 바로 플롯인 것이다. 독자나 관객은 이 과정을 통해 작품에 흥미를 갖는다.

플롯에 관해 이러한 설명을 모르는 작가나 작가 지망생은 물론 없을 것이다. 그러나 이들이 쓴 소위 '문제가 많은 작품'들을 읽어 보면 일반적으로 플롯이 '지나치게 얽혀' 있거나 '끊겨' 있는 경우가 대부분이다. 역자의 전공인 연출의 입장에서는 작품을 분석하는 일이 곧 플롯을 파악하는 일인데, '명작'과 '명작이 되지 못한 작품'의 차이는 플롯이 제공하는 추진력의 정도에서 그 운명이 갈라지니 플롯의 중요성을 더 언급할 필요도 없을 듯하다. 좋은 플롯이란 과연 무엇인가?

작품의 초입에 일어난 사건이 모두의 궁금증을 유발해 관객으로 하여금 질문을 던지게 하고, 클라이맥스를 거친 후 결말에 이르러 답이 보이는 것. 좋은 플롯은 보통 이런 식이다. 《햄릿》의 막이 오르면, 관객은 얼마 지나지 않아 "과연 햄릿은 아버지의 복수를 할 것인가?"라는 의문을 품게 된다. 드라마는 바로 이 물음에 대한 여러 인물들의 행동을 보여준다. 클라이맥스가 지나고 나면 관객은 "그렇다. 그러나 햄릿마저 죽는구나!"라는 답을 얻게 된다. 이것이 바로 아리스토텔레스가 말한 '시작, 중간, 마지막'의 올바른 개념이다.

플롯이 과도하게 얽혀 있거나 단절되어 있는 작품은 시작 부분에서 중요한 질문을 떠올리게 하는 데 실패했다거나 질문에서 답으로 가는 길에 불필요한 장애물들을 설치해 이야기의 맥을 끊어 놓은 경우다. 이 책은 질문에서 대답으로 이르는 그 '플롯의 길'을 상세히 일러준다.

제1부에는 플롯에 대한 이론적 정리가, 제2부에는 가장 성공적인 플롯의 패턴이 스무 가지로 나뉘어 설명되어 있다. 제일 흥미를 끄는 지점이라면 비교적 그럴싸해 보이는 플롯들에 관해 진실을 논의한 대목이다. 저자는 '플롯은 뼈대'라는 말로 표현될 법한 교과서적 이해에 문제를 제기하고 있다. 플롯이 뼈대이고 틀이라면 작품의 스토리는 뼈대를 채우는 살이며 틀을 가득 채우는 내용물이 될 것이다. 이때 스토리와 플롯을 '살'과 '뼈'라는 두 가지의 요소로만 나누어 생각할 가능성이 있다. 저자는 이러한 이분법적 오해를 지적하고 스토리와 플롯은 서로 떼어낼 수 없는 불가분의 관계이며, 플롯이란 '스토리를 섞어 주는 힘을 지녀 작품의 모든 요소에 스며들고, 정체되어 있지 않아 역동적인, 대상이 아닌 과정'이라고 정의 내리고 있다.

특히 제2부를 통해 자가 지망생들은 각각의 플롯에 맞는 감각을 제대로 익힐 수 있을 것이다. 물론 이 책 한 권을 다 읽었다고 당장에 좋은 작품을 만들 수는 없다. 그러나 창작하는 과정에서 복잡하기 이를 데 없던 플롯의 난제들을 스무 가지 정도의 패턴으로 정리했다는 것은 이 책이 지닌 가장 고마운 점 아니겠는가. 책을 번역하는 과정에서 역자가 만난 소설가, 드라마 프로듀서, 연출가, 심지어 연기자까지도 이 책의 체제나 내용에 대해 대단한 관심을 보였다. 작품을 탈고하기 전, 혹은 연습이나 촬영에 들어가기 전, 플롯에 더 단단한 짜임새를 주고 싶어도 구체적으로 어떤 수정이 필요한지, 어디서부터 손을 대야 할지 몰랐기에 불안했던 경험이 적지 않았다는 것이다. 이 책에서 제시한 스무 가지 유형의 플롯을 인지하고 나면 보다 자신 있는 판단을 내리는 데 도움이 될 것이다.

저자는 아주 간단한 창작의 방법을 제안하고 있다. 스토리에 대해 분명한 생각이 있다면 이를 오십 단어 정도로 정리한 다음, 플롯의 스무 가지 패턴을

참작해 스토리에 어울리는 새로운 플롯으로 재창조하라는 것이다. 이 책에는 소설, 희곡, 시나리오, 텔레비전 드라마나 이벤트 또는 스토리 등을 짜는 데 구체적이면서도 당장 써먹을 수 있는 충고가 수도 없이 나온다. '결정적인 것을 사소하게 보이도록 하라', '첫 번째 극적 사건이 발생하기 전에 등장인물을 소개하라', '삼세번의 원칙' 등이 모두 그렇다.

이와 같은 창작의 격언들은 아주 실질적이어서 작품의 구조를 이해하는 데 도움을 주며 창작 단계에 있어 필요한 요소와 불필요한 요소를 구분할 수 있도록 특유의 혜안을 보장한다. 간혹 작가는 첫 장면에서 그럴듯한 사건을 전개시키는 데만 신경을 쏟느라 등장인물의 행위와 동기, 목적에 소홀한 경우가 있는데, 그럴 경우 독자와 관객은 등장인물에 감정이입이 어려울 뿐더러 그들을 잘 믿지 못하게 되어 자칫 작품이 지루해질 염려가 있다. 저자는 이 모든 세심한 충고들을 신화와 동화, 소설, 시나리오와 희곡의 유형으로부터 추출하고 구체적 장면들을 곁들여 설명하고 있다. 이미 우리에게도 친숙한 내용이라 내용의 이해에 큰 무리가 없으리라 생각된다.

플롯에 대한 이해는 창작의 첫 단계다. 스무 가지 플롯의 패턴을 파악하고 나면 작가는 물론이고 교사, 학생, 감독, 연출가, 제작자, 그리고 관객과 독자의 입장에서도 창작 과정에 대한 이해를 높일 수 있을 것이다. 플롯이란 유기적인 것이지 단순히 스토리를 기존 도식에 짜 맞추는 액세서리가 아니다. 창작을 하려는 이들, 작품을 이해하거나 감상하거나 공부하려는 모든 이들에게 이 책이 재미있게 읽힌다면 역자로서 그만한 보람과 다행이 없을 것이다.

1997년 7월 신곡리에서 김석만

차례

 좋은 플롯이란 어떤 것인가

O2 흥미와 박진감을 더해 주는 스무 가지 플롯

01

좋은 플롯이란 어떤 것인가

플롯은 유기적인 작업 과정

일상의 이야기가 플롯의 순수한 표본

도서관의 서가에는 수백 년 동안에 걸쳐 만든 이야기가 진열되어 있다. 그 이야기들은 각 시대마다 일정한 구조와 구성의 법칙에 따라 만들어진 것들이다. 예비 작가들은 새로운 이야기를 만들기 위해 도서관의 서가를 기웃거리며 거기서 어떤 원칙을 찾으려 한다. 그러나 길거리에 떠돌아다니는, 방금 만들어진 살아 있는 이야기도 나름의 구조와 구성의 원칙을 지니고 있다는 사실을 주의 깊게 인식하지 못하고 지낸다.

　살아 있는 이야기는 우리들 삶의 일부분이지만 창작에 어떤 도움이 될지 거의 생각하지 못할 때가 많다. 살아 있는 이야기란 소문, 잡담, 농담, 변명, 일화, 황당한 거짓말, 실없는 말 등 날마다 꾸며낸 것으로서 우리 삶의 떼어낼 수 없는 부분이다. 이러한 이야기는 마치 바람이 지나가듯, 또는 수돗물이 흐르듯 하루 종일 교실에서, 미장원에서, 택시 안에서, 술집에서, 기숙사 등에서 만들어져 길거리로 퍼져나가고 있다. 최근에는 사라져버린

'덩달이 시리즈'나 한때 유행하던 '만득이 시리즈'가 그런 예다. 일반 사람들은 물론 작가들마저도 픽션은 소설, 연극, 영화 등의 예술 장르와 연결되어 있다고 배우기 때문에 매일의 생활에 젖어 있는 이야기에서 픽션적 작품의 요소가 발견될 수 있다는 사실을 간과하기 쉽다. 에너지가 넘치고 창조와 확신이 넘치는 그 이야기에서 말이다. 바로 그곳에 플롯의 구조와 원칙이 숨어 있다고 자신 있게 말할 수 있다.

입에서 입을 통해 전해오는 〈숨이 막힌 도베르만 The Choking Doberman〉 이라는 이야기를 예로 들어보자. 이 이야기는 실제로 일어났던 사건처럼 전해져 내려와 오늘날 마치 전설과도 같은 취급을 받는다. 이야기는 '이건 내 친구의 친구네 집에서 진짜로 일어난 일인데 말이야' 하는 식으로 시작 된다.

어느 날 한 아주머니가 장을 보고 돌아와 보니 집에서 기르는 도베르만이 목에 뭔가 걸려서 숨을 제대로 쉬지 못하고 있었다. 그녀가 개를 동물병원에 맡기고 집에 돌아오자마자 전화벨이 울렸다. 조금 전 다녀온 동물병원의 수의사였다. 그는 소리를 지르며 말했다.

"당장 집 밖으로 나가세요!"

"무슨 일이에요?"

그녀가 깜짝 놀라 물었다.

"제 말대로 하시고 당장 옆집에 가 계세요. 곧 갈게요."

수의사는 아주머니의 질문에는 대답을 않고 그렇게 이야기했다. 그녀는 무슨 일인지 놀랍고 궁금했지만 수의사가 시키는 대로 이웃집으로 갔다. 그런데 그녀가 밖으로 나가자마자 경찰차 4대가 달려와 급브레이크를 밟으며 집 앞에 섰다.

경찰들이 권총을 뽑아들고 차에서 내리더니 집 안으로 달려 들어갔다. 그녀는 겁에 질린 채 밖으로 나와 무슨 일이 벌어지는지 바라보고 있을 수밖에 없었다.

곧 수의사가 도착해 상황을 설명했다. 그가 도베르만의 목구멍을 검사해 보니 거기에 사람 손가락 두 개가 있었다는 것이다. 그는 아마도 도베르만이 도둑을 놀라게 했을 것이라 생각했다. 아니나 다를까, 경찰은 곧 피 흘리는 손을 움켜쥐고 공포에 질린 채 옷장에 숨어 있던 도둑을 잡아냈다.

〈숨이 막힌 도베르만〉은 눈에 보이지 않는, 즉 인쇄되지 않은 픽션이다. 이 이야기는 몇몇 신문에 사실이라고 기사가 난 적이 있다. 그러나 이 일이 실제로 일어났다는 증거는 없다. 이야기의 내용 중 개가 물어뜯은 손가락의 숫자나 도둑의 인종 따위는 장소에 따라 변하기도 하지만 이야기의 기본은 늘 같다. 이 이야기를 들은 사람들은 대부분 이를 사실로 받아들인다. 에누리하여 듣는 한이 있더라도 근거 없는 이야기라고 믿는 사람은 적다. 사실은 순전히 꾸며낸 이야기인데 말이다. 이 전설의 진정한 가치는 이야기가 확실한 플롯을 갖출 때까지 끊임없이 발전했다는 점이다. 이는 우화나 동화나 수수께끼나 격언 등이 완전무결한 모습을 갖추는 과정과 똑같다. 이야기는 더 이상 발전할 수 없을 때까지 수많은 사람들의 입을 통해 다시 구성되는 셈이다.

〈숨이 막힌 도베르만〉은 플롯의 순수한 표본이다. 장소와 시간을 설명해 주는 주어진 환경과 인물묘사는 플롯보다 뒷전으로 밀려 있으며, 이야기는 세 부분으로 나뉘어진다. 첫째 장면은 극적인 사건과 미스터리로 시작된다. 여자가 집에 돌아와서 도베르만이 숨이 막혀 있는 것을 발견할 때다. 여자는 개를 수의사에게 데리고 간다. 둘째 장면은 여자가 집으로 돌아오자마자

전화벨이 울리면서 시작된다. 몹시 흥분한 수의사가 여자에게 집 밖으로 나가라고 소리칠 때부터 위험의 요소가 느껴진다. 이야기를 듣는 이들은 직감적으로 〈숨이 막힌 도베르만〉의 미스터리가 그 위험과 연결되어 있다고 느낀다. 하지만 어떤 식으로? 모두들 추측해 본다. 여자는 집 밖으로 나오면서 동시에 아직 알려지지 않은 위험으로부터 빠져나온다. 셋째 장면은 경찰의 도착으로 시작된다. 경찰이 급하게 도착함으로써 상황이 얼마나 위험한지 알 수 있다. 그러고 나서 수의사가 도착한다. 수의사는 미스터리의 실체를 가장 먼저 확인한 사람이다. 경찰은 도둑을 잡음으로써 개의 목구멍에서 발견된 손가락의 임자를 찾아낸다.

아무도 이 이야기가 날조된 것이라고 말하지 않는다. 그럴싸한 사건의 단서(숨이 막힌 도베르만)로 시작되며, 사건이 복잡하게 얽혀 있고(수의사의 전화), 소름끼치는 클라이맥스(피 흘리는 침입자)가 있기 때문이다. 구성은 이야기가 제공하는 기대감을 충족시키며 발전한다. 플롯의 세 대목(시작, 중간, 마지막)을 지니고 있으며 프로타고니스트[1][이하 역자 주(註)](여자)와 안타고니스트[2](도둑)가 등장하고 긴장과 갈등의 요소도 풍부하다. 〈숨이 막힌 도베르만〉의 내용은 애거사 크리스티[3]나 P.D. 제임스[5]의 소설에서 벌어지는 일과 다를 바가 하나도 없다.

1 프로타고니스트(protagonist): 작품에서 주된 행동을 하며 내용을 이끌어가는 주인공이다.
2 안타고니스트(antagonist): 적대자. 주인공(프로타고니스트)과 대립되는 위치의 캐릭터다.
3 애거사 크리스티(Agatha Christie, 1890~1976): 영국의 추리소설 작가. 플롯을 뒤섞는 세련된 기량의 수작을 많이 발표했으며 주요 저서로 《애크로이드 살인사건》《오리엔트 특급 살인사건》 등이 있다.
4 P.D. 제임스(P.D. James, 1920~2014): 애거사 크리스티의 계승자로 인정받고 있는 영국의 대표적 추리소설 작가. 《그녀의 얼굴을 가려라》《나이팅게일의 비밀》 등의 대표작이 있다.

플롯은 창작의 첫 단계

플롯의 본질을 탐구하기 전에 먼저 강조하고 싶은 말들이 있다. 우선 플롯이란 이야기를 공식에 따라 짜 맞추는 액세서리 같은 도구가 아니라는 점이다. 플롯은 코드만 꽂으면 작동하는 전자제품이 아니다. 플롯은 유기적인 작업 과정이다. 이는 작가의 의도와 긴밀하게 연결되어 있으며 창작의 첫 단계에 해당하는 작업이다. 〈숨이 막힌 도베르만〉에서 플롯을 제거해 버리면 의미 있는 건 아무 것도 없다. 독자들은 플롯이 이끄는 이야기에 길들여져 있다.

어떤 작가들은 플롯이 없는 글을 쓰기도 하지만 성공하는 예는 매우 드물다. 잘 짜인 플롯을 선호하는 현상에 반기를 드는 실험 정신이 강한 작가들도 있다. 하지만 그런 작가들도 실험을 해 본 다음에는 다시 전통적인 이야기 서술 방식으로 돌아온다. "어째서 플롯이 창작에 가장 중요한 요소가 되어야 하는가?" 라고 항변할 수는 있지만 그뿐이다. 필자는 플롯이 작가 세계의 중심이라고 주장하는 것은 아니다. 하지만 플롯이 소설이나, 희곡, 시나리오의 창작에 가장 커다란 영향을 미치는 두 가지 요소 중 하나라는 주장에는 동의한다. 플롯 이외에 다른 중요한 요소는 무엇인가? 더 말할 나위 없이 플롯의 여러 측면에 영향을 미치는 등장인물이다.

플롯에 대한 오해와 이해

> 작가는 자기 어머니 집을 털어야 한대도 별로 주저하지 않을 것이다.
> 〈그리스 항아리에 부치는 노래〉[5]가 나이 든 여성들보다는 훨씬 가치 있기 때문이다.
> — 윌리엄 포크[6]

플롯은 작품의 원자들을 엮는 힘

플롯을 설명하는 교과서들을 보면 대부분 '플롯은 구조'라고 씌어 있고, 구조 없이는 아무 것도 만들어내지 못한다고 되어 있다. 아주 설득력 있게 들리는 말이다. 창작 교실에서는 플롯을 만드는 작업이 매우 어려운 과제라고 가르치는 경향이 있다. 자연히 예비 작가들은 플롯을 거창하게 생각한 나머지 플롯에는 많은 요소들이 복잡하게 얽혀 있다고 여기게 된다. 또 세상에는 수많은 플롯이 있지만 이미 모두 써먹은 터라 더 이상 새로운 플롯이 남아 있지 않다는 말을 수도 없이 듣는다. 익숙한 플롯에서 벗어나 새로운 플롯을 만들

5 〈그리스 항아리에 부치는 노래(Ode to a Grecian Urn)〉: 영국의 시인 존 키츠가 고대 그리스 항아리에 새겨진 그림을 보고 쓴 시. 그는 그 그림에서 보이는 예술의 영원성과 변하기 쉬운 인간의 현실을 대비시켜 예술과 사랑의 영속성을 노래했다. 윌리엄 포크너는 종종 키츠의 시를 패러디해 작가의 창의성을 강조하기도 했다.
6 윌리엄 포크너(William Faulkner, 1897~1962): 미국 모더니즘문학의 기수. 대표작 《소리와 분노》를 통해 '의식의 흐름' 기법을 구사하며 자신의 예술 영역을 구축했다.

어내는 일은 기적처럼 어려워 보인다. 과연 그럴까?

사람들은 건축이나 수학 용어를 사용해 플롯을 설명하기도 한다. 플롯은 뼈대이고 받침대이며, 모든 것을 받쳐주는 막강한 구조이고 자동차의 차대를 이루는 새시(chassis) 같은 것이라고 말이다. 이미 수없이 많은 건물들이 지어졌고 인간과 동물 세포의 구조적 모습 역시 본 경험이 있기 때문에 예비 작가들은 플롯에 대한 이러한 비유를 쉽게 이해하고 또 그럴듯하게 여긴다. 작가가 이야기를 창조하는 과정에서 좋은 계획을 가져야 한다는 설명은 당연히 설득력을 지닌다. 그러나 바로 여기에서 플롯에 대한 오해가 발생한다.

'플롯은 뼈대'라는 비유에 대해 설명해 보자. 이 비유는 창작 교실이나 플롯을 다룬 교과서에서 가장 많이 사용하는 표현이다. 이 비유를 틀렸다고 말할 사람은 없는 듯 보인다. 뼈대 노릇을 하는 플롯에 이야기의 세부사항이 모두 걸려 있으므로 작품을 분석하면 플롯이라는 뼈대를 추려낼 수도 있다. 잘 쓴 평론이나 작품을 분석한 글은 대개 플롯이 짧게 요약되어 있다. 연출가들은 종종 희곡이나 시나리오의 플롯을 1~2분 정도로 짧게 간추리는 훈련을 한다. 가급적 짧은 분량의 글로 제작자나 관객의 호기심을 얻어야 하기 때문이다. 작가들도 마찬가지다. 시나리오를 상품화시키기 위해 플롯을 1~2분 정도로 정리하는 솜씨가 있어야 한다. "당신의 작품은 무슨 이야기입니까?"라는 단순한 질문에 관한 가장 단순한 답이 바로 플롯이 된다. 설득력 있는 비유는 쉽게 흔들리지 않는다. 뼈대의 시각적 이미지란 너무 뚜렷하므로 그것을 빼 버리면 아무 것도 남지 않는다. 정말로 말이 되는 설명이다.

그러나 플롯을 뼈대에 비유하는 설명은 플롯의 본질과 플롯의 역할을 왜곡할 소지를 만들고 플롯을 정체된 사물처럼 받아들이게 하기 때문에

오해의 가능성이 있다. 플롯에 담겨 있는 생동감 넘치는 역동성을 지나쳐 버릴 우려가 생기는 것이다. 플롯은 이야기의 요소들을 걸어 놓는 옷걸이가 아니다. 플롯은 구조로 작용하는 데 그치지 않고 이야기의 요소들을 섞어 준다. 플롯을 뼈대에 비유하는 표현에는 플롯의 이러한 역할이 빠져 있다. 플롯은 작품의 모든 원자에 스며들어 간다. 플롯은 해체할 수 없다. 플롯은 건물의 붕괴를 방지하기 위해 골조를 지탱해주는 아이빔(I beam) 같은 물건이 아니다. 플롯은 모든 페이지, 문장, 단어에 고여 있는 힘이다. 뼈대보다 더 좋은 플롯에 대한 비유는 전자기장(電磁氣場)에 대한 비유다. 이는 이야기의 모든 요소를 함께 엮는 힘이라는 뜻이다. 플롯은 이미지, 사건, 등장인물을 서로 연결시킨다. 플롯은 과정이지 사물이 아니다.

그러나 플롯에 대한 일반적인 비유들은 그것을 마치 상자에서 꺼내 쓰는 사물인 마냥 설명하며, 이야기의 요소 가운데 하나로서 죽어 있거나 움직임이 없는 것이라고 이야기한다. 플롯을 사물로 여기지 않고 힘이나 어떤 과정으로 받아들이는 것이 플롯을 이해하는 데 있어서 가장 어려운 부분이다. 작품의 근간을 이루는 가장 기본적인 부분에까지 플롯이 영향을 미친다는 사실과 작가가 하는 모든 선택이 결국 플롯에 영향을 미친다는 점을 깨닫는다면 플롯의 역동성을 알게 될 것이다.

플롯의 역동성

플롯은 움직이게 만드는 힘을 가지고 있다. 정체되어 있는 것이 아니다. 어느 작가가 〈숨이 막힌 도베르만〉을 쓴다고 가정해 보자. 이 사실을 알게 된

이웃에 사는 독자는 이렇게 물어올 것이다.

"무엇에 대한 이야기입니까?"

어떻게 대답하겠는가?

"개에 관한 이야기입니다"라고 할 수도 있다.

틀린 대답은 아니지만 너무 지엽적이다. 그런 답변은 독자의 흥미를 끌지 못한다. 개가 이야기의 중심이지만 좀 더 구체적인 설명이 필요하다.

"공포에 관한 것인데요."

이것도 아니다. 너무 모호하다. 다른 식으로 설명할 수도 있다.

"어떤 여자가 집에 와 보니 개의 목구멍에 뭔가 걸려 있었고, 알아보니 어떤 사람의 손가락이 거기 있었다는 이야깁니다."

아주 자상한 설명이지만 플롯이 되겠는가? 아니다.

점점 조바심이 날 때가 됐다. 그럼 플롯은 무엇인가? 플롯은 문학만큼이나 오랜 역사가 있는 것이다. 〈숨이 막힌 도베르만〉은 수수께끼다. 수수께끼의 중요한 점은 문제 또는 퍼즐을 풀어야 한다는 것이다. 이는 《오이디푸스 왕 Oedipus Rex》 같은 작품의 전통에서 비롯된다. 오이디푸스는 스핑크스가 낸 문제를 푼다. 이것은 열두 가지의 힘든 일을 해결하는 헤라클레스의 신화 같은 것이며, 힘든 작업들은 모두 수수께끼를 푸는 과정에 놓여 있다. 동화도 풀어야 할 수수께끼로 가득하다. 아이들은 동화 같은 이야기를 좋아한다. 이건 어른들도 마찬가지다. 수수께끼는 미스터리의 근간을 이루고, 미스터리는 오늘날 가장 인기 있는 문학 장르 중 하나다. 우리는 수수께끼를 답이 숨겨진 단순한 질문이라고 생각하지만 그것은 애매하고 헷갈리기는 해도 풀기 위해 제시되는 문제다. 이는 〈숨이 막힌 도베르만〉에도 적용된다.

일반적으로 이 이야기의 구성은 두 가지 기본 힌트를 포함하고 있다. 첫 번째 힌트는 첫째 장면에 있다. 개의 목구멍에 무엇인가가 걸려 있다. 두 번째 힌트는 둘째 장면에 나온다. 의사는 여자에게 집 밖으로 나가라고 했다. '왜' 그랬을까?

수수께끼를 풀기 위해서는 두 가지 힌트, 즉 '무엇'과 '왜'가 합쳐져야 한다. 두 가지 힌트는 다시 원인과 결과가 되고, 그들 사이의 연관성을 밝힐 열쇠가 된다. 수수께끼는 작가와 독자, 또는 작가와 관객 사이에 놓여 있는 게임이다. 작가는 힌트를 주고 관객과 독자는 시간이 다 가기 전에 답을 찾으려 할 것이다. 〈숨이 막힌 도베르만〉의 경우, 세 번째 장면에서 독자는 수의사와 경찰의 설명을 듣기 전까지 추측을 하게 된다. 이때 주어진 힌트는 수수께끼를 풀어 보고 싶은 도전을 느낄 만큼 흥미 있는 것이어야 하며 추측을 하는 과정도 재밌어야 한다. 플롯을 빼고 나면 아무 것도 아닌 세부사항만 남는다. 그래서 다양하게 짜인 위대한 플롯을 살펴보고 그 형식을 분석하기 전에 '플롯은 작용하는 힘'이라는 개념에 익숙해져야 한다. 플롯은 언어의 모든 원자(단어, 문장, 단락)를 유인하는 힘이며, 이들을 다른 측면(등장인물, 행동, 환경)에 맞도록 조직해 준다. 그리고 플롯과 등장인물의 축적된 효과가 전체를 창조한다.

이 책의 목적은 스무 가지 위대한 플롯을 소개하고 그것을 어떻게 작품-픽션으로 발전시켜야 하는지를 보여주는 데 있다. 또한 이 책은 선택한 주제에 어떤 플롯을 적용해야 작품에 효과적일지도 알게 해 줄 것이다.

플롯은 작품의 방향을 잡아 주는 나침반

작품을 쓰기 위해 컴퓨터의 빈 화면 앞에 앉아 키보드에 손을 올리고 있는 순간을 떠올려 보자. 당신은 망설이고 있다. 시작보다 더 불안한 순간은 없다. 천릿길도 한 걸음부터라는 속담은 위안이 될 뿐 어떤 길을 택하라고는 말해 주지 않는다. 또 길을 잘못 들어선 채로 한참을 가다가 출발점으로 되돌아와 다시 시작해야 할 경우가 생길까봐 걱정이 되기도 한다. 소설이나 희곡 쓰기 같은 야심찬 작업을 시작했다가, 반쯤 완성한 뒤 방향을 잘못 잡았음을 깨닫게 되는 일처럼 두려운 건 없다.

어떻게 하면 잘못된 길로 빠지지 않을 수 있을까? 이에 대해 두 가지 답을 할 수 있다. 하나는 걱정을 덜어 주는 답이고 또 다른 하나는 걱정을 더해 주는 답이다. 우선 걱정을 더해 주는 답부터 살펴보자.

창작에는 그 어떤 보장도 있을 수 없다는 점이 걱정을 더해 주는 답이다. 작가가 가고 있는 방향이 옳다 하는 확답은 결코 받을 수 없다. 이것이 창작의 현실이다. 그렇다고 낙심할 필요는 없다. 아직 걱정을 덜어 주는 대답이 남았으니까. 그것은 바로 천릿길을 내딛는 첫 걸음에서 여행의 방향이 짐작된다는 점이다. 이는 모든 단계를 알 수 있다는 의미는 아니다. 글쓰기는 작가가 예상하지 못했던 반전과 꼬임 등으로 점철된 과정이며 작가는 이런 발견의 과정에 놀라게 되고 바로 거기에 창작의 즐거움이 있는 것이다.

그러나 경험이 많은 작가들은 마음속에 작품의 방향을 미리 정해 놓고 있다. 그들은 목적지까지 어떻게 가야 할지 정확하게는 모른다고 해도 최소한 갈 방향 정도는 알고 창작을 시작한다. 작품의 결말이 완전하게 파악된 후에야 창작이 이루어진다는 뜻이 아니다. 다만 여기서는 작가가 다루려고 하는

재료의 본질, 즉 플롯의 올바른 이해에 대해 말하는 것이다. 작가가 방향에 대한 생각도 없이 글쓰기를 시작한다면 결국 목적 없이 헤매고 다니는 형국이 될 것이다. 그러나 최소한 쓰려고 하는 작품의 플롯을 이해하고 있다면 방향을 잃고 헤맬 때 길을 안내해 주는 나침반을 지닌 듯한 효과를 볼 것이다. 창작에서 빼놓을 수 없는 과정인 다시 쓰기를 할 때도 이 나침반은 목적지를 상기시켜 줄 것이다. 플롯의 올바른 이해가 작품 전체를 안내하는 믿을 만한 나침반이 되는 격이다. 미리 방향을 정하지 않고서 탐험이 어떻게 제대로 이뤄지겠는가?

플롯의 창작에는 법칙이 있다

노벨상을 수상한 어느 과학자에게 무작위성(randomness)의 법칙에 대한 설명을 듣고 충격을 받은 적이 있다. 무작위성이란 무엇인가? 특정한 일이 어떤 장소와 시간에서 일어날 가능성은 천문학적 숫자로 표시되는 확률인데, 우리의 일상이 바로 그런 확률을 가진 무작위적인 일들로 점철되어 있다는 것이다. 동전 한 닢을 방바닥에 떨어뜨려 보라. 동전은 돌면서 굴러가다가 방구석 어딘가에 엎어진다. 다른 동전을 던졌을 때 방금 던진 것과 정확히 같은 방식으로 굴러가게 될 확률은 얼마쯤 될까? 아마 수백만 아니 수억만 분의 일의 확률일 것이다. 그러나 동전은 다른 경우는 전혀 없다는 식으로 한 방향으로만 자연스럽게 굴러간다. 삶의 사건들도 마찬가지다.

 그 과학자는 무작위성이란 존재하지 않는다고 주장한다. 움직임은 그 나름대로의 운행 법칙을 지니는데, 특정한 조건과 상황에 적용시킬 수 있는

제한적인 정의는 있을 수 있지만 모든 경우에 적용시킬 수 있는 절대적인 정의는 없다는 것이다. 플롯도 그렇다. 적용 범위가 한정된 정의는 내릴 수 있지만 논란의 여지가 없는 절대적인 정의는 내릴 수 없다. 플롯에 대한 정의는 어떤 특정 상황과 조건들에 한해서 내릴 수 있을 뿐이다. 작가의 글쓰기가 바로 그 특정한 상황과 조건들의 연속이다. 그렇게 쓰인 작품을 통해 적절한 플롯의 정의를 얻을 수 있을 것이다. 이는 "플롯을 정의하고 창작하는 것은 당신이 알아서 하시오. 난 분석만 하겠어"라는 소리처럼 들릴지도 모르겠다. 이는 필자가 의도하는 바가 아니다. 모든 플롯은 당연히 다 다르지만 어떤 일정한 패턴에 뿌리를 두고 있다. 이 책에서는 그 패턴에 대해 설명하려는 것이다. 창작에 들어가기 전, 플롯의 패턴을 골라 작품에 가장 적합하다고 생각되는 것을 적용하면 된다.

기발한 착상보다 패턴이 더 중요하다

이미 작품을 써 보았다면 플롯의 패턴이 지닌 가치를 알 것이다. 작품에는 패턴이 있다. 특히 매일 몇 시간씩 책상에 앉아서 꾸준히 글을 쓰는 작가라면 갑자기 좋은 생각이 떠올라서 글을 쓸 때보다 패턴에 의지할 때 더 좋은 작품을 만들 수 있다. 패턴을 구조처럼 의지하면 된다는 말이다.

픽션의 세계에서 가장 중요한 패턴은 단 두 가지다. 이 둘은 서로를 의지하는데, 플롯의 패턴과 등장인물의 패턴이 바로 그것이다. 플롯의 패턴을 만들면 등장인물의 행동 전체를 이끌 추진력이 생긴다. 또 등장인물의 패턴을 만들면 등장인물에게 의도와 동기를 부여할 역동성이 생긴다. 등장인물은

플롯의 패턴 안에서 행동하는 사람이다.

플롯은 몇 가지나 될까

세상에는 플롯이 얼마나 있을까? 이 질문에 대한 네 개의 답변이 있다.

 1. 알게 뭐야? 수천, 수만, 아니 수백만 개?
 2. 예순아홉 개.
 3. 지금까지 알려진 것이 서른여섯 개.
 4. 전체적으로 두 개.

　1번은 창작 교실 또는 교과서에 흔히 나오는 답이다. 플롯은 끝없는
가능성을 지니고 있다. 플롯은 끝이 없다. 이는 특정한 이야기에 대해 각각
알맞은 패턴을 적용하라는 필자의 주장과 일맥상통한다. 2번은 루드야드
키플링[7]의 판단이다. 그는 다양하고 수많은 플롯 가운데 예순아홉 개만을
플롯으로 구별했다. 역시나 플롯의 패턴을 말한 것이다. 3번은 18세기
이탈리아의 극작가 카를로 고치[8]의 주장이다. 그도 역시 패턴을 계산했다.
그의 책을 읽어 보면 오늘날 당시 플롯의 절반 정도를 낡았다는 이유로

7 루드야드 키플링(Rudyard Kipling, 1865~1936): 영국의 시인이자 소설가. 대표작 《정글북》으로
　1907년 노벨문학상을 수상했다.
8 카를로 고치(Carlo Gozzi, 1720~1806): 이탈리아의 극작가. 1755년에 쓴 희곡 《중국 이야기》에 실린
　두 번째 이야기는 푸치니의 오페라 《투란도트》의 원작이기도 하다.

사용하지 않는다는 사실을 알 수 있다. 그의 주장을 요즘 실정에 맞게 바꾸면 플롯은 오직 열여덟 개가 된다. 4번은 아리스토텔레스(Aristoteles) 시절부터 지금까지 사랑받고 있는 답이다. 그는 플롯의 패턴을 크게 두 가지로 보았다. 뒤에서 자세히 다루겠지만 이는 너무나 기본적이고 큰 구분이라 대부분의 이야기들이 이와 관계가 있다.

모든 대답은 다 설득력이 있다. 그러나 플롯이 몇 가지나 되는지 확정적으로 말하는 데 의심할 수밖에 없는 이유는 인간의 느낌과 행동의 범위를 조그만 책자 속에 끼워 맞출 수는 없기 때문이다. 위 사람들은 같은 것을 각기 다른 방식으로 표현했을 뿐이다.

이 책은 플롯을 스무 개로 구분했다. 가장 기본적인 플롯의 패턴을 스무 개로 정리했다는 뜻이다. 플롯의 패턴을 파악하는 기준에 따라 또 다른 숫자로 정리할 수도 있다. 플롯은 살아 있는 생명 같은 존재라서 어느 누구도 하나만 오래 붙잡고 있을 수는 없다.

가장 근본적인 측면에서 볼 때 플롯은 인간의 태도를 담고 있는 청사진이다. 인류는 행동과 느낌의 패턴을 개발했고, 이 패턴은 너무 기본적이어서 지난 5천 년 동안 거의 변하지 않았으며 앞으로 다가올 5천 년 동안에도 크게 변하지 않을 것이다. 우주적 단위로 말할 때 5천 년이란 시간은 밥그릇 속 숭늉 한 방울에 불과하지만, 필경 죽고 마는 인간의 칠팔십 평생을 두고 보자면 분명 긴 시간이다. 인간의 행동은 기나긴 시간을 거슬러 올라 뿌리를 추적할 수 있다. 어떤 행동의 패턴은 더더욱 멀리 거슬러 올라가 인류의 시작과 궤를 같이 한다. 이러한 태도를 '본능'이라 부른다. 모성애적 본능, 생존 본능, 방어 본능 등등이 그것이다. 이들은 원초적 태도들로서 인간의 표현에서 가장 많은 부분을 차지한다. 자동차 밑에 깔린 아기를 구한

어머니의 이야기를 들어 본 적이 있는가? 어머니는 아이를 구하기 위해 절망적으로 몸부림치다가 보통 때는 엄두도 못 낼 무서운 힘으로 자동차를 들어 올려 아이를 구해낸다. 사람은 사랑하는 이를 구하기 위해 때로는 극한의 경우도 마다하지 않는 것이다. 이는 도시에 살건 정글에 살건 역사를 통틀어 지구에 사는 모든 자에게 공통된 행동의 패턴이다.

독자는 아마 머릿속으로 그런 행동의 패턴에 대해 여러 가지 생각을 해 봤을 것이다. 그러나 행동이나 태도가 플롯을 만들지는 않는다. 그것은 플롯을 향한 첫 단계일 뿐이다. 플롯의 패턴을 이해하기 위해 우선 줄거리(story)와 플롯(plot)의 차이를 알아보기로 하자.

〈숨이 막힌 도베르만〉과 〈고래와 어부〉의 차이

플롯 이전에 이야기가 있다. 인류가 짐승을 사냥하며 살던 시절이나 양 떼나 야크 등을 이동시키며 살 때는 밤이면 모닥불 가에 둘러앉아 그날그날의 이야기를 나누며 밤을 지새우고는 했다. 사냥꾼의 용맹함이라든지 가젤 떼의 이동이라든지 여우의 교활함이라든지 해마의 우둔함에 대한 이야기를 했을 것이다. 그들의 이야기는 사냥이나 이동 중에 일어난 일들의 내용을 사건의 순서대로 전달하는 일종의 해설이었다. 이러한 해설을 스토리라 부르자. 플롯은 예수 이전부터 존재한 종교적 의식에서 시작된 것으로 이러한 의식에서 중세 이후의 서양 연극이 부활하기도 했다. 부활절 미사 때 마리아가 부활한 예수와 나눈 대화 내용을 삽입시킨 예배 의식에서 연극이 부활했다는 이야기는 서양 연극사에 잘 묘사되어 있다. 바로 그 내용에서

플롯을 발견할 수 있다. 스토리가 행동과 반응의 패턴을 가지고 있으면 플롯이 된다. 북서태평양 연안의 인디언들에게는 한때 다음과 같은 이야기가 인기 있었다고 한다.

한 어부가 이상한 고기를 잡아다 아내에게 요리를 하라고 주었다. 어부의 아내는 일을 마친 후 바다에 나가 손을 씻고 있었는데 갑자기 사람을 잡아먹는 고래가 나타나 여자를 잡아가 버렸다. 고래는 어부의 아내를 바다 밑의 자기 집으로 데려가 종으로 삼고 일을 시켰다.

어부는 친구인 상어의 도움을 받아 고래를 쫓아 아내를 구하러 내려갔다. 상어는 꾀를 내 고래의 집에 켜져 있던 불을 꺼 버리고 어부의 아내를 구했다.

〈숨이 막힌 도베르만〉과 〈고래와 어부 The Whale Husband〉를 비교해 보자. 도베르만의 이야기는 듣는 사람으로 하여금 다음에 벌어질 일에 대한 기대감을 일으키지만 고래 이야기는 그렇지 못하다. 〈숨이 막힌 도베르만〉은 각각의 사건과 그 사건의 결과가 잘 연결되어 조화로운 전체를 이룬다. 즉 〈숨이 막힌 도베르만〉은 '누구', '무엇' 그리고 가장 중요한 '어째서'에 대한 질문을 내포하고 있다. 〈고래와 어부〉는 '누구'와 '무엇'은 있으나 '어째서'는 빠져 있고, 다음과 같은 중요한 질문에도 답을 주지 못하고 있다.

─ 이상한 물고기는 고래의 출현과 어떤 관련이 있는가?(독자는 사건들이 연결되어
 있기를 원한다) 독자는 고래가 이상한 물고기 때문에 어부의 아내를 납치한
 것으로 의심하지만 이에 대해 확실하게 알 수 없다. 이상한 고기가 고래의

아내이고, 그래서 고래가 아내의 복수를 한 것으로 추측할 수는 있다. 독자는 두 번째 장면(고래가 어부의 아내를 납치하는 것)이 첫 번째 장면(어부가 고래의 아내를 잡은 것) 때문에 일어났기를 바란다. 그러나 거기에는 아무런 힌트도, 연결점도, 분명한 인과관계도 없다.

— 어째서 고래는 어부의 아내를 납치하는가? 복수심 때문인가? 아니면 외롭거나 마음이 악하거나 집에 가정부가 필요해서인가?

— 상어와 어부 사이의 동맹은 무엇인가? 상어는 어디에서 나타났는가? 상어는 어째서 어부를 돕는가? 대답도 없고 힌트도 없다.

이야기의 성격상 원래 인디언들 사이에는 숨겨진 의미가 있었을 것이나 오늘의 독자에게는 이야기가 마땅히 가져야 할 요소, 즉 앞으로 벌어질 사건에 대한 기대감이 빠져 있다. 그 점은 플롯에서 상당히 중요한 요소다.

플롯이 없으면 긴장도 없다

소설가 E. M. 포스터[9]는 글쓰기에 관한 연구에 시간을 많이 보낸 작가다. 그는 《소설의 여러 측면들 Aspects of the Novel》이란 책에서 줄거리와 플롯의 차이를 설명하고 있다. "왕이 죽고 나서 왕비도 죽었다." 두 가지 사건에 대한 간단한 해설, 이것은 줄거리다. 그러나 첫째 장면(왕의 죽음)과 둘째 장면(왕비)을 연결 짓고, 한 행동을 다른 행동의 결과로 만들면 플롯이

9 E. M. 포스터(E. M. Foster, 1879~1970): 20세기 영국문학을 대표하는 소설가. 《전망 좋은 방》 《모리스》《인도로 가는 길》《하워즈 엔드》 등의 대표작이 있다.

된다. "왕이 죽자 슬픔에 못 이겨 왕비도 죽었다." 긴박감을 가미하자. "왕의 죽음에 슬퍼한 나머지 죽었다는 사실이 밝혀지기 전까지는 아무도 왕비가 왜 죽었는지 알지 못했다." 즉 줄거리는 사건의 시간적 기록이다. 줄거리를 듣는 사람은 다음에 '무엇'이 일어날지를 알고 싶어한다. 플롯은 사건의 시간적 기록보다 더 중요한 요소를 가지고 있고 듣는 이는 다른 질문을 품게 된다. "어째서 그런 일이 일어나는가?" 줄거리는 실에 꿰어 놓은 염주처럼 사건을 연속적으로 이어 놓은 해설이다. 사건이 일어나고 다음 일이 일어나고 그리고……. 하지만 플롯은 고리로 연결된 사슬처럼 행동과 태도의 패턴이 묶여 전체성이 나타난다. 행동이 원인과 결과의 사슬로 연결되어 있다. 플롯은 '어째서'라는 게임으로 독자와 관객을 안내한다. 줄거리는 다음에 무엇이 벌어질까? 하는 궁금증만을 요하지만 플롯은 이미 일어난 일을 기억하는 능력, 사건과 사건 사이의 관계와 등장인물 사이의 관계를 파악하는 능력, 그리고 결과를 예측하기 위해 노력하는 능력을 요한다.

〈두 영국 신사〉 이야기

다음은 서머싯 몸[10]의 글쓰기에 관한 메모에서 나온 글이다. 몸은 이 내용을 좋아했으나 작품에 적용하는 법은 알지 못했다 한다.

두 명의 영국 신사가 인도의 외딴 곳에 있는 차 재배지에서 일을 하고 있었다.

10 서머싯 몸(William Somerset Maugham, 1874~1965): 영국의 소설가 겸 극작가. 장편 《인간의 굴레》는 자전적 소설이자 대표적 걸작이다. 긴 생애에 걸쳐 많은 작품을 남겼다.

그들은 클리브와 제프리였다. 클리브는 우체부가 올 때마다 한 아름씩 편지를 받는데 제프리는 단 한 통의 편지도 받지 못했다. 어느 날 제프리는 클리브에게 편지 한 통을, 당시로는 상당한 액수인 5파운드에 사겠다고 제안했다.

"좋아."

클리브는 편지를 제프리 책상 앞에 늘어놓았다.

"자, 마음대로 골라 봐."

제프리는 우편물을 살펴보다가 작은 편지 한 통을 골랐다. 그날 저녁, 클리브는 지나가는 말로 제프리가 고른 편지의 내용을 물었다.

"상관할 것 없어."

제프리는 대답했다.

"그럼 누구한테서 온 건지나 말해 줘."

제프리는 아무 말도 하지 않았다. 궁금해진 클리브는 계속 졸랐으나 제프리는 가르쳐주지 않았다. 두 사람은 언성을 높여 말싸움까지 하기에 이르렀다. 보름 후, 클리브는 두 배의 가격으로 편지를 되사겠다고 제안했다. 그러나 제프리는 '절대로 안 돼'라고 했다.

몸은 줄거리가 더 전개될 법한 대목에서 글을 마쳐야 한다고 주장한다. 그의 이야기는 흥미롭다. 필자가 만일 그의 창작 교실에 다닌다면 아마도 이 글을 지금처럼 써 놓고 끝맺어야 할 것이다. 하지만 그것은 내 성미에 맞지 않는 일이다. 이야기는 형태를 갖춰야 한다. 이야기가 의심할 여지없는 확실한 결론에 도달하지 못한다면 어떻게 형태가 갖춰지겠는가?

이제 어떤 일이 벌어질까? 아무도 모른다. 몸은 독자가 결말을 만들어야 한다고 주장하고 싶은 것이다. 클리브는 편지를 훔치기 위해 제프리의

방으로 간다. 그러나 클리브는 편지를 훔치다가 제프리에게 들킨다. 두 사람은 싸우게 되고 클리브는 실수로 제프리를 죽인다. 결국 클리브는 제프리의 죽음을 몰고 온 편지를 읽는다······. 이는 무엇을 말하는가? 두 가지 다른 결말을 설정해 보자.

●— 편지의 내용이 사소한 것이라면

오 헨리[11]나 모파상[12]의 작품처럼 아이러니컬하게 엮어 보자. 편지는 런던의 옷 가게에서 온 것으로 클리브의 새 옷이 곧 도착한다는 소식이 담겨 있다. 편지의 내용은 이렇듯 사소하므로 제프리의 죽음을 불러올 만한 혹은 클리브가 그렇게 집착할 만한 가치가 없었다. 클리브는 자신의 환상에, 제프리는 고집에 희생됐다.

이 결말은 독자를 만족시키지 못한다. 어째서 그럴까? 독자는 편지에서 사소한 내용보다는 중요한 내용을 기대한다. 편지가 두 사람의 인생에 돌이킬 수 없는 커다란 영향을 미치기를 원한다. 독자는 모종의 비밀이 편지에 담겨 있으리라고 짐작하기 쉽다.

●— 편지에 비밀이 담겨 있다면

편지는 런던에 있는 제프리의 여자 친구한테서 온 것이다. 그녀는 곧 인도를 방문한다며 클리브에게 제프리를 놀라게 할 환영 잔치를 준비해달라고

11 오 헨리(O. Henry, 1862~1910): 《마지막 잎새》를 쓴 미국의 소설가. 10년 남짓한 작가 활동기간 동안 300편에 가까운 단편소설을 썼다. 작품에 따뜻한 유머와 깊은 페이소스를 풍기며 특히 독자의 의표를 찌르는 줄거리의 결말이 기교적으로 뛰어나다.

12 모파상(Guy de Maupassant, 1850~1893): 18세기 후반 프랑스의 소설가. 대표작 《여자의 일생》은 프랑스 사실주의 문학이 낳은 걸작으로 평가된다.

부탁하고 있다. 이후 제프리의 여자 친구는 인도에 도착해 그녀가 기대했던 잔치와는 거리가 먼 아주 놀랄 만한 사건을 접하게 된다. 독자는 클리브가 친구의 죽음에 대해 무슨 말을 늘어 놓을지 걱정하지 않을 수 없다.

이 결말은 왜 제프리가 그 편지를 골랐는지 설명해 준다. 제프리는 편지 봉투에서 자기 여자 친구의 이름과 주소를 봤을 테니까. 그리고 왜 제프리가 클리브에게 편지를 보여주지 않았는지도 설명이 된다. 편지는 비밀을 담고 있었으니까. 어쩌면 이런 결말이 몸이 말한 '의심할 여지없이 명백한 결말'에 해당될지도 모르겠다. 모든 것은 설명이 되고 독자는 만족한다.

〈두 영국 신사 Two English Gentlemen〉와 〈고래와 어부〉의 차이점은 분명하다. 〈두 영국 신사〉는 플롯의 바탕 위에 줄거리를 두고 있다. 이제 더 필요한 것은 줄거리 전체를 구성하는 결말 부분이다.

아리스토텔레스가 주장한 기본 원리

인간의 삶은 줄거리와 흡사하고 플롯과는 약간 거리가 있다. 그것은 희박하게 연결된 사건, 우연의 일치, 우연의 연속으로 이뤄져 있다. 실제 인생은 너무나 소란스럽고 영국의 소설가 몸이 좋아하는 '의심할 여지없이 명백한 결말로 마감되지는 않는다. 그래서 인생이 소설보다 더 파란만장하다는 사실은 놀랄 만한 일이 아니다.

그러나 독자나 관객은 소설이나 공연에서 무질서보다는 질서를 원한다. 혼돈보다는 논리를, 카오스보다는 코스모스를 원한다. 무엇보다도 전체를 묶어주는 일관성 있는 목적의 통일성을 원한다. 인간에게 일어나고 있는

일상생활의 모든 것들이 인생의 중요한 목표와 서로 연결되어 있다면 인생이란 위대한 것일까? 인생이 유별난 우연의 일치 같은 것을 담고 있지 않다면 이는 과연 어떤 모습일까? 〈두 영국 신사〉는 줄거리가 '깊숙이' 존재하지 않기 때문에 독자의 기대에 못 미친다. 달리 말해 줄거리는 전체를 담지 못한 채 끝나고 말았다. 이는 결말을 구걸하는 완결되지 않은 부분처럼 보인다.

연극 이론의 할아버지 격인 아리스토텔레스는 이 문제에 관해 거의 3천 년 동안 변하지 않고 있는 최소공배수적인 기본 원리를 제공했다. 그가 말한 연결된 행동의 개념은 플롯의 핵심에 있다. 원인과 결과, 즉 그런 일이 일어났기 때문에 이런 일이 일어나고 또 다른 일이 계속해서 일어난다는 설명이다. 아리스토텔레스를 통해 필자가 반복해서 강조하려는 점은 너무나 기본적이어서 거의 부조리처럼 생각될 수도 있겠지만 두고두고 음미해 볼 필요가 있다. 작가들은 때로 이러한 가장 근본적인 원칙을 파악하고 있지 못한 것처럼 보인다. 연결된 행동은 시작, 중간, 마지막으로 나뉘어 작품의 전체를 창조한다. 필자는 지금까지 세 가지 이야기를 소개했다. 이야기에서 첫째 장면은 시작을, 둘째 장면은 중간을, 그리고 셋째 장면은 마지막을 이룬다.

● — 첫 장면에서 호기심을 자극하라

시작은 보통 설정이라고 하며, 극적 상황을 이끌어가는 행동이 있어야만 해결될 수 있는 문제가 제기된다. 〈숨이 막힌 도베르만〉에서는 주인 아주머니가 집에 돌아와 숨이 막혀 있는 개를 발견하는 것이 시작이다. 〈고래와 어부〉에서는 고래가 어부의 아내를 납치했을 때다. 〈두 영국 신사〉는 두 사람 중

한 사람이 편지를 많이 받고 다른 사람은 받지 못하는 에피소드로 시작이 설정되어 있다.

시작에서는 등장인물이 규정되고, 등장인물이 원하는 바가 설명된다. 아리스토텔레스는 등장인물이 행복이나 불행을 원한다고 말했다. "나의 등장인물은 무엇을 원하고 있나?'라고 물을 때 플롯의 여행이 시작되는 것이다. 이런 욕구 또는 필요를 의도라고 부르자. 지금까지 살펴본 이야기에서 〈숨이 막힌 도베르만〉의 여자는 개를 구하려고 한다. 〈고래와 어부〉에서 어부는 아내가 돌아오기를 원한다. 〈두 영국 신사〉에서 제프리는 편지를 원한다. 무엇인가를 바라는 것에는 동기가 있게 마련이다. 동기는 등장인물이 원하는 바를 '왜' 이루려고 하는지 설명해 준다.

●— 반전과 발견으로 긴장을 유지하라

등장인물의 의도가 분명해지면 줄거리는 두 번째 국면으로 접어든다. 아리스토텔레스가 말하는, 극적 행동이 발전해나가는(rising action) 장면이다. 여기서 등장인물은 목적을 추구한다. 여자는 개를 의사에게 데리고 간다. 어부는 상어의 신비한 도움을 받아 고래의 집으로 간다. 제프리는 클리브에게 편지를 사겠다고 제안한다. 이러한 행동은 의도로부터 직접 발생하며 행동은 시작 부분에서 일어난 사건에서 발생한다. 너무 분명하게 발생하는 행동은 원인과 결과로 서로 엮여 있다.

그러나 주인공은 의도를 성공적으로 완수하는 데 방해가 되는 문제에 봉착한다. 아리스토텔레스는 이러한 장애를 반전[13]이라고 불렀다. 반전은 주인공이 목적을 완수하기 위해 당연히 택해야 할 길을 바꿔 놓기 때문에 긴장과 갈등이 생성된다. 〈숨이 막힌 도베르만〉에서 반전은 의사의 전화에서

비롯된다. 〈두 명의 영국 신사〉에서는 클리브가 편지를 되사겠다고 제안하고 제프리가 이를 거절할 때 반전이 시작된다. 〈고래와 어부〉에는 반전이 없다. 따라서 플롯으로서 실패다. 어부와 상어는 아무런 저항 없이 의도를 완수한다. 갈등도 없고 긴장도 없다.

아리스토텔레스는 반전 다음에 발견[14]을 제안했는데 이는 반전의 결과로 등장인물 사이에 변화가 발생하는 대목을 뜻한다. 〈숨이 막힌 도베르만〉에서 발견은 여자가 집 밖으로 나오면서 시작되고 〈두 영국 신사〉에서는 편지를 놓고 두 사람이 다투면서 시작된다. 반전은 사건이지만 발견은 사건에 의해서 등장인물이 겪게 되는 돌이킬 수 없는 정서적 변화다.

반전과 발견은 둘 다 이야기가 전개되는 과정에서 어떤 계기를 만나 나타난다는 사실에 주목할 필요가 있다. 〈고래와 어부〉에서는 상어의 도움이 뜬금없이 등장한다. 그리스 시대에는 이것을 '데우스엑스마키나(deus ex machina)'라고 불렀다. 라틴말로 '기계를 타고 내려온 신'이란 뜻이다. 그리스 연극에서 희곡 작가들은 플롯의 문제를 해결하는 데 신을 등장시켰다. 등장인물들이 난처한 문제를 놓고 괴로워하고 있을 때 갑자기 천사나 신이 극장 천장의 구멍을 통해 객석 맨 뒷줄에서도 보이는 밧줄을 타고 내려온다. 이들은 신비한 손짓으로 복잡하게 얽힌 사건을 해결하거나 악당들을 죽게 만든다. 관객은 이러한 인습적인 결말에 식상한 지 오래다. 결말이 너무 쉽게 나거나 우연이 남발되면 관객을 사로잡을 수 없다. 이

13 반전(反轉, peripeteia): 작품에서 사태가 반대쪽으로 변하는 것을 의미한다. 《오이디푸스 왕》이 그 좋은 예다. 사자(使者)는 어머니와 결혼하게 될지도 모를 공포로부터 오이디푸스를 해방시켜줄 목적에 그의 신분을 밝히지만 이는 정반대의 결과를 가져온다.

14 발견(發見, anagnorisis): 모르는 상태에서 아는 상태가 되는 것을 의미한다. 아리스토텔레스는 《오이디푸스 왕》의 경우처럼 반전이 포함된 발견을 가장 훌륭하다고 평가했다.

같은 플롯은 '한심한 플롯'이라 불러 마땅하다. 마크 트웨인[15]은 이를 절묘하게 표현했다.

이야기의 등장인물은 모든 가능성을 내포해야 하고,

기적은 기적대로 남겨 놓아야 한다.

〈숨이 막힌 도베르만〉에서는 의사가 도움을 주는데 이는 이미 설정되어 있고 자연스러워 보인다. 그러나 할리우드 영화에서 플롯의 구조는 지나치게 공식적으로 짜여 있다. 주인공은 보통 두 가지의 중요한 반전을 겪고 이를 전환점(plot point)이라고 한다. 위에서 소개한 세 개의 이야기 중에서는 〈두 명의 영국 신사〉만이 두 번째 반전이 있다. 그것은 첫 번째 반전 바로 뒤에 나오는데 바로 클리브가 제프리를 죽일 때다.

●─ 완벽한 결말을 이뤄라

마지막 단계는 그야말로 끝이다. 여기에는 클라이맥스가 있고 행동이 마무리되며(falling action) 대단원이 있다. 마지막에는 앞의 두 부분에서 일어나는 모든 사건의 논리적 결말이 이뤄진다. 이 대목에서는 모든 게 다 드러나고 분명해지며 피할 수 없는 막다른 골목에 도달하게 된다. 도둑의 손가락이 잘린 것을 알게 되고 편지의 내용을 알게 된다. 모든 것, 즉 '누구', '무엇', '어디서' 등이 설명된다. 그런 설명으로 인해 결말은 타당성을 가진다.

15 마크 트웨인(Mark Twain, 1835~1910): 미국의 소설가. 《톰 소여의 모험》 《허클베리 핀》 등 청소년 모험담으로 전 세계의 많은 독자를 확보했다.

좋은 플롯의 여덟 가지 원칙

광기와 죄악,
그리고 플롯의 영혼인 공포여.
― 에드거 앨런 포[16]

전제, 법칙을 깨고 싶으면 법칙을 배워라

어떤 면에서 플롯은 그릇처럼 보인다. 모든 것을 담고 있다. 이야기 형태의 모양을 정하고 필요한 세부사항을 가미한 후 콘크리트나 묵처럼 굳힌다.

다른 면에서 보면 플롯은 서로 끌어당기는 힘이다. 플롯을 설명하기 위해 형식의 비유든 지도의 비유든 어떤 비유를 든다고 하더라도 플롯의 중요성은 사라지지 않는다. 플롯이 없으면 목적 없이 표류하게 되고 지금 어디 있는지 어디로 가는지 알 수 없게 된다.

3천 년 동안 플롯을 만들어 온 인류의 경험이 오늘날 작가들에게 일반적인 규칙으로서 공통분모적 요소를 제공해 주고 있다. 파블로 피카소[17]의 말이 그 좋은 예인데 그는 법칙을 깨는 방법을 알기 위해 법칙을 배우지 않으면

16 에드거 앨런 포(Edgar Allan Poe, 1809~1849): 미국의 시인이자 평론가, 천재적 작가이며 위대한 문학이론가다. 동시에 추리소설의 개척자. 대표작으로 〈애너벨리〉〈갈까마귀〉 등의 시가 있고, 세계 최초의 추리소설인 〈모르그 가(家) 살인사건〉과 단편소설 〈검은 고양이〉 등을 썼다.

안 된다고 했다. 바로 그런 기분으로 플롯의 기본 원칙을 소개한다.

첫째, 긴장이 없으면 플롯은 없다

긴장이 없으면 플롯도 없다. 아주 짧은 이야기 또는 아주 지루한 긴 이야기만 남을 것이다. 〈남자, 여자를 만나다 Boy Meets Girl〉라는 기본적인 플롯을 예로 들어 보자. 긴장이 없다면, 또는 갈등이 없다면 이야기는 다음과 같이 전개될 것이다.

> 남자가 여자를 만난다.
> 남자는 여자에게 결혼하자고 말한다.
> 여자는 좋다고 대답한다.
> 이야기 끝.

핵심은 어디에 있는가? 스스로에게 물어보라. 주인공의 의도(또는 목적)는 소녀와 결혼하는 것이다. 여자는 좋다고 대답했다. 그래서? 여기에 긴장을 가미해 보자.

> 남자가 여자를 만난다.
> 남자는 여자에게 결혼하자고 말한다.

17 파블로 피카소(Pablo Picasso, 1881~1973): 20세기 현대미술을 대표하는 스페인 태생의 천재 화가 겸 조각가. 큐비즘의 선두주자. 대표작으로 〈아비뇽의 처녀들〉〈게르니카〉 등이 있다.

여자는 안 된다고 대답한다.

남자는 "왜 안 되느냐"며 조른다.

여자는 "네가 술꾼이라서"라고 대답한다.

긴장은 소녀의 거절에서 발생한다. 독자는 거절의 설명을 듣는다. 주인공의 다음 할 일은 원인(소녀의 거절)의 영향을 받는다. 의도가 거절당하면 긴장이 발생한다.

둘째, 대립하는 세력으로 긴장을 창조하라

안타고니스트는 프로타고니스트의 의도를 분쇄하기 위해서 존재한다. 적대 행위는 여러 가지 형태로 이뤄진다. 안타고니스트는 다른 인물, 장소 또는 사물 같은, 즉 적이나 경쟁자 등처럼 외면적인 것이거나, 혹은 프로타고니스트의 내면에 숨은 성질, 극복해야 할 버릇(예로 술 취하는 버릇)처럼 내면적인 것일 수도 있다.

〈남자, 여자를 만나다〉에서 청혼에 대한 여자의 거절은 남자의 반응을 요한다. 남자는 여자로부터 떠나갈 수도 있고(그렇게 되면 이야기는 끝난다) 여자의 거절을 극복할 다른 일을 시작할 수 있다(바로 전에 일어난 원인의 결과다). 청혼을 거절하고 좁은 골목길을 빠져나오는 여자의 행위는 지엽적 긴장만을 만들어낸다. 이는 순간적 갈등의 결과다. 지엽적 긴장은 긴장이 발생하는 순간을 넘어서면 아무런 효과를 발휘하지 못한다. 청혼에 대한 여자의 거절을 바탕으로 작품 전체를 묘사하는 기술이 필요하다. 이런

소재는 단편 작품감으로는 괜찮을 것이다. 소설이나 영화도 이런 지엽적 긴장을 다루는데 플롯 자체에 필수적인 긴장의 요소를 담아 성공할 수 있다.

남자가 정말 여자와 결혼하기를 원한다면, 그리고 여자의 마음을 돌려야겠다고 생각한다면 술버릇을 고치려 들 것이다. 그러나 안 마시겠다고 작정하면 할수록 더 마시고 싶은 게 술인지라 술버릇을 고치려고 애를 쓸 때 발생하는 긴장은 아주 지속적이다. 이처럼 여자의 거절이 몰고 온 즉각적인 긴장은 보다 더 커다란 갈등으로 연결된다. 즉 남자의 인물 속에 내재되어 있는, 술을 마실 수밖에 없는 성질과 연결되는 것이다. 그가 내면의 갈등을 극복하느라고 술을 마신다고 상정할 수 있다. 독자는 그것이 무엇인지, 그가 어떻게 싸워 나갈지를 알고 싶어한다. 그래서 남자는 여자와 결혼하기 위해 술을 끊어야 하고, 술을 끊기 위해 이 이야기의 진짜 갈등이 될, 그 무엇인가를 극복해야만 하는 것이다.

셋째, 대립하는 세력을 키워 긴장을 고조시켜라

아주 간단한 이야기를 통해서, 원인과 결과가 어떻게 서로 연결되며 그것이 이야기를 이끌어가는 데 필요한 긴장과 어떤 관련이 있는지 알아보았다. 이야기는 끝없는 긴장을 요구한다. 클라이맥스에 다가갈수록 긴장은 더 증가해야 한다. 이는 지엽적 긴장에만 의존할 수 없다는 말이다. 이야기를 지탱해 줄 커다란 갈등이 필요하다. 다시 남자와 여자의 이야기로 돌아가 보자.

남자는 술을 끊기로 작정을 했다. 그러나 쉽지가 않다. 쉬웠다면 이야기는 대단히 재미없었을 것이다. 이제 독자는 등장인물에 대한 가장 근본적인

질문을 하게 된다. 이 사람은 누구인가? 무엇이 그로 하여금 술을 마시게 하는가? 그는 버릇을 극복할 것인가? 이것들이 바로 관객이 궁금해할 것들이며 작가는 이를 재미있고 창조적인 방법으로 풀어야 한다. 독자는 남자를 주인공으로 보고 있다. 그의 의도는 분명하다. 술을 끊고 여자를 얻는 것이다. 여자의 거절은 지엽적 긴장을 창조해냈고, 이야기를 시작하게 만들었다. 가장 중요한 갈등은 남자 안에 있고 독자는 그가 마음속의 악마와 어떻게 싸워낼지 궁금해진다.

작가는 관객이나 독자가 어떤 행동 안에 머물러 있기를 바란다. 이야기가 빗나가기를 바라지 않는다는 뜻이다. 그래서 작가는 등장인물이 장애 요소를 지속적으로 돌파하도록 만든다. 장애 요소는 대립하는 세력이 된다. 각각의 장애 요소가 만들어내는 갈등은 강한 긴장감을 만든다. 관객은 클라이맥스를 향해, 파국을 향해 자신도 모르는 채 끌려 들어가는 느낌을 갖게 된다. 클라이맥스에서 지옥의 모든 것은 파괴되고 관객은 해방된다. 지엽적인 긴장으로는 이를 성취하지 못한다. 지엽적인 긴장은 작품 전체의 긴장을 만들어내지 못하기 때문이다. 지엽적인 긴장은 이야기가 진행되는 길목에 모두 똑같은 디딤돌을 놓는 꼴이기 때문에 잠시만 지나면 지루해진다. 심각한 갈등은 플롯의 기본이며, 이는 등장인물을 가장 근본적 차원에서 다루는 갈등이다. 앞의 이야기를 지엽적 긴장만을 포함하는 것으로 고친다면 별로 진전이 없다.

남자가 여자를 만난다.
남자는 여자에게 결혼하자고 말한다.
여자는 남자가 술주정뱅이로 있는 한 결혼을 못한다고 한다.

남자는 금주 협회에 찾아가 술버릇을 고쳤다.

여자는 남자와 결혼하는 데 동의했다.

약간의 진전은 있다. 그러나 이야기는 있지만 플롯이 없다. 주인공은 의도를 가졌지만 거절당했다. 그는 의도를 채우기 위해 무엇인가를 해야 한다. 여기에 나타난 것처럼 그 노력은 어려워 보이지 않는다. 그는 금주 협회에 등록을 하고 술버릇을 고쳤다. 최소한 여기에는 처음과 중간과 마지막의 구조는 있다.

- 처음: 남자는 여자를 만나서 결혼해 달라고 조른다. 여자는 그가 주정꾼이라고
 거절한다.
- 중간: 남자는 금주 협회를 찾아가 술을 끊는다.
- 마지막: 남자와 여자는 결혼해서 행복하게 잘 살았다.

문제될 것은 무엇인가? 이야기의 무엇을 어떻게 고쳐야 반대쪽의 힘이 강해지는가? 처음의 갈등은 지엽적이다. 여자는 남자를 거절한다. 그러나 중간의 긴장은 어디에 있는가? 마지막의 긴장은? 없다. 남자는 간단하게 문제를 풀어 버렸고, 이 때문에 위기는 깊어지지 않는다. 여기서 쓸모 있는 플롯을 작성하려면 지엽적이지 않으면서도 등장인물의 성격을 위기 속에서 탐구할 수 있는, 폭이 넓고 깊은 차원의 긴장을 발전시켜야 한다. 이야기를 끌어가는 행동을 자극하는 것으로는 충분하지 못하다. 극적 행동의 모든 국면마다 등장인물을 지속적으로 시험해야 한다.

이러한 연구의 좋은 예는 영화 《위험한 정사》[18]에서 찾을 수 있다.

애드리안 라인[19]이 연출하고 마이클 더글러스(Michael Douglas)와 글렌 클로즈(Glenn Close)가 나오는 영화다. 이 영화는 〈남자, 여자를 만나다〉의 기본을 꼬아 놓은 작품이다. 이야기는 간단명료하다. 마이클 더글러스가 맡은 남자 주인공은 우연히 만난 여자와 하룻밤 정사를 나눈다. 여자는 그들의 관계를 비정상적으로 유지하고 싶어하고 남자는 여자와 거리를 두기 위해 온갖 노력을 다한다. 결국 여자는 남자의 가족에게 끔찍한 결과를 가져온다.

● — 1막: 설정

남자가 여자를 만난다. 남자는 이미 결혼했다. 이 사실은 지엽적 긴장을 가져온다. 남자와 여자는 남자의 아내가 집을 비운 사이에 주말을 함께 보낸다. 남자가 집으로 돌아가려고 할 때 여자는 손목을 칼로 긋는다.

● — 2막: 전개

이 영화에서 전개 부분에 흥미로운 것은 이 과정이 지속적으로 발전한다는 사실이다. 글렌 클로즈가 맡은 여자 주인공은 마이클 더글러스의 생활을 아주 사소한 일들로써 간섭한다. 전화를 걸거나 예기치 않은 방문을 하여 남자를 놀라게 한다. 마이클 더글러스가 그녀를 계속 멀리하자 절망적으로 변한 여자는 더욱 사나운 행동을 서슴지 않는다. 마이클 더글러스는 결혼생활의 위협을 느끼고 가정을 보호하기 위한 행동을 취한다. 사건이

18 《위험한 정사(Fatal Attraction)》: 애드리안 라인 감독의 1987년 작품. 이 영화에서 무시무시한 편집증 여인을 연기한 글렌 클로즈는 아카데미와 골든글로브 영화제에서 여우주연상 후보에 올랐다.

19 애드리안 라인(Adrian Lyne, 1941~): 영국 출신의 감독. 영화 《플래쉬 댄스》 《나인 하프 위크》 《위험한 정사》 등의 흥행작을 연출했다.

전개될수록 여자의 행동이 점점 더 폭력적으로 바뀐 나머지, 여자가 더글러스의 아이의 토끼를 죽이는 기괴한 행위로 작품의 클라이맥스가 다가온다. 더글러스는 여자의 위협 대상이 결혼생활을 넘어 가족 전체에까지 이르렀다고 판단한다. 이에 따라 생존의 색깔과 방식은 더욱 극적으로 변한다. 악이 받친 여자는 남자의 아이와 아내를 납치하고 절망 상태에서 끔찍한 교통사고를 겪는다.

영화를 자세히 살펴보면 사건이 일어날 때마다 위험은 더 커지는 것을 알 수 있다. 행동의 결과는 눈덩이처럼 불어난다. 긴장과 갈등은 한 남자가 아내의 눈을 피해 외도한 이야기에서 남자를 잡아 죽이려는 정신병적 집착에 걸린 여자와 싸우는 이야기로 커져 버렸다.

●─ 3막: 해결

마지막에는 정신 나간 여자가 남자의 집에 침입해 그의 아내를 죽이려 든다. 남자와 그의 아내, 그리고 정부가 모두 연루된 끔찍한 사건의 전개가 펼쳐진다. 이 영화의 흥미로운 부분은 관객마다 다른 결말을 볼 수 있도록 마지막이 세 가지로 전개된다는 점이다.

가장 일반적인 결말은 그 미친 여자가 죽는 것이다. 그러나 '디렉터스 컷'[20]이라 불리는 결말이 담긴 작품은 개봉된 영화와는 사뭇 다르다(보통 비디오 대여점에서는 '디렉터스 컷'이 들어간 작품을 공급받는다). 이 작품의 마지막에서 정부는 남자에게 살해당한 것처럼 보이도록 교묘하게 위장 자살을 한다(알프레드 히치콕[21]의 《레베카》[22]와 닮았다). 남편은 여자를 죽인 혐의로

20 디렉터스 컷(director's cut): 감독이 제작사나 심의기관 등의 외부적 간섭을 받지 않고 본래의 의도대로 재편집한 영화를 말한다. '언컷 버전(uncut version)'이라고도 한다.

체포된다. 세 번째의 결말은 아내가 정부의 자살이 위장이라는 사실을 밝혀내며 남편을 구하는 것이다. 마지막 결말에서도 반전이 일어나고 있다.

- 1단계: 정부의 죽음.
- 2단계: 남편의 살인 혐의 체포.
- 3단계: 살인 혐의로 체포된 남편을 구하기 위한 아내의 증거 확보.

원인과 결과의 사슬고리가 분명한 영화다. 영화관에서 개봉한 영화의 결말은 1단계에 머문다. 이것이 가장 훌륭한 결말인지 아닌지는 장담할 수 없다. 여기서 필자는 이 작품을 통해 긴장과 갈등이 작품 전체에 작용하는 예를 보여주고 싶었다. 또한 작품의 각 대목에서 위험을 증가시켜 나가는 플롯의 힘을 확인하고 싶었다.

넷째, 등장인물의 성격은 변해야 한다

관객은 극적 행동이 등장인물의 성격에 영향을 주는 힘으로 작용하기를 원한다. 등장인물은 작품의 마지막에 가서는 처음 등장할 때의 모습과 다른 인물이 되는 수가 많다. 그렇지 않을 경우 등장인물은 정체되어 있다. 의미

21 알프레드 히치콕(Alfred Hitchcock, 1899~1980): 영국 출신의 명감독으로 서스펜스 영화의 거장으로 불린다. 《현기증》《싸이코》《새》 등 스릴러 영화의 고전 수십여 편을 만들었다.

22 《레베카(Rebecca)》: 히치콕 감독이 미국으로 건너와 만든 1940년 작품. 영국의 귀족과 결혼했으나 그의 전 부인의 그림자 속에 살게 되는 한 여자의 이야기로, 아카데미 영화제에서 작품상을 받았다.

있는 행동은 등장인물을 의미 있는 방향의 세계관을 갖도록 바꿔 놓는다. 그러나 《위험한 정사》와 같은 작품에서 등장인물의 변화는 아주 적다. 마이클 더글러스가 맡은 인물은 교훈을 얻어서 다시는 아내를 속이려 들지 않을 것이다. 따라서 영화는 재미있을지 몰라도 주인공은 평범하고 매력이 없다. 이야기를 통해 등장인물에게 변화를 준 행동의 결과를 볼 수 있다면 더 나은 작품이 됐을 것이다. 대신 관객은 마치 놀이동산에서 청룡 열차에 탄 듯 전율을 느끼며 사건의 전개 과정에 빠져든다. 이런 영화의 제작자들은 극적 사건이 더글러스의 가족에게 어떤 영향을 주는지 따지기보다 값싼 스릴에 관심이 더 많다.

자, 다시 〈남자, 여자를 만나다〉라는 기본 공식으로 돌아가 보자. 이야기에서 의미 있는 사건은 어디 있는가? 없다. 독자는 남자가 여자와 결혼하고 싶어하므로 이를 가로막는 정서적 문제를 능히 극복하리라 믿고 있다. 말하자면 사랑은 모든 것을 다 극복한다는 말이다. 물론 그렇다. 그러나 여기에는 남자가 위기를 극복하는 과정에서 여자가 도움을 줄 만한 단서가 하나도 없다. 관객은 사랑의 힘을 믿고 있으나 동시에 실제로 세상에서 일어나는 일들도 알고 있다. 관객은 사랑이 장애에 부딪치는 경우도 보고 싶어한다. 즉 두 사람의 사랑은 시련을 맞게 된다. 이는 아주 좋은 갈등의 원천이다. 그러나 이 이야기는 아무런 단서도 제공하지 않는다.

사건의 결과에 따라 등장인물은 어느 면에서는 변해야 한다. 〈남자, 여자를 만나다〉의 주인공은 뭔가 좀 더 멋진 인물이 되어야 한다. 자신의 장애를 극복할 수 있는 인물이거나, 아니면 술의 노예로서 자신의 의도를 성취할 동기나 힘이 없는 아주 불쌍한 인물로 그려져야 한다. 이야기의 처음보다는 마지막에서 등장인물은 뭔가 달라져야 한다. 결국 작품을 쓸

때는 다음에 일어날 장면이 주인공의 성격과 행동에 어떤 영향을 미치게 될 것인지 충분히 고려해야 한다.

다섯째, 모든 사건은 중요한 사건이 되게 하라

표면적으로 이는 매우 중요해 보인다. 그러나 작가들은 대부분 이 말이 뜻하는 바를 잊고 있거나 제대로 이해하고 있지 못하다. 글을 쓰다 보면, 자신이 창조한 세계에 빠지게 된다. 등장인물은 아무 말이나 다 한다. 그들은 아무 곳이나 마음대로 다니며 마음대로 행동한다. 실력 있는 작가가 되는 길은 등장인물이 진짜 인물이라고 독자나 관객에게 확신시키는 능력에 있다.

　허구의 세계에 빠져든 결과로 작가들은 등장인물들이 '가고 싶은 대로 가게' 만들고 '하고 싶은 대로' 말하고 행동하게 만드는 경향이 있다. 초고에서 등장인물에게 얼굴을 부여하는 데는 아무 문제가 발생하지 않는다. 그러나 아주 잘 훈련된 작가가 아니라면 등장인물은 제각기 가고 싶은 길을 간다. 등장인물들이 자신의 인생을 찾아 나서면 나중에 이를 조절하는 것이 힘들어진다. 등장인물들은 작가가 만든 플롯의 감각을 함께 나누려 하지 않을지도 모른다. 자신만의 길이 있다며 아주 거만히 작가를 놀라게 한다. 바로 등장인물이 작가를 무시하는 경우다. 등장인물들은 심지어 작가를 배척하기도 한다. 말하자면, 등장인물을 서울에 있는 대기업의 이사회에 참석하게 만들어야 하는데 제주도의 돼지 농장에 가 있게 하는 것이다. 한가하고 나른해진 등장인물은 작가가 만든 플롯과는 무관한 상황에서 행동하려 한다. 또는 힘이 남아돌아서 오히려 그들이 원하는 방향으로

작가를 끌고 가는 경우도 있다. 마침내 무시당한 작가는 글쓰기를 멈추고는, "잠깐, 누가 작품을 이끌어가는 거지?"라고 반문하게 된다.

그런데 이런 경우보다 사태가 더욱 악화되는 경우는 작가가 자신의 작품을 읽고는 정말로 좋은 작품이라고 감동을 느낄 때 발생한다. 사실상 좋은 작품일 때도 있지만 분명 문제는 문제다. 이럴 때는 어떻게 해야 할까? 대답은 아주 간단하지만 대개 고통스럽다.

글을 쓸 때 손가락이 키보드의 자판을 두드리는 대로 마음껏 내버려두는 것은 좋다. 그런 순간에야말로 작가는 창조적 기질을 마음껏 발휘하게 되니까. 그러나 결과에 대한 의심을 지녀야 한다. 플롯은 작가의 나침반이다. 작가는 작품을 끌고 가려는 방향에 대해 분명한 생각을 가져야 한다. 플롯의 진행 방향과 무관한 내용을 쓰고 있다면 의심을 해 봐야 한다. 작가는 자신에게 "이 장면(또는 대화, 묘사)은 나의 플롯에 정말 기여하는가?"라고 물어봐야 한다. 대답이 긍정적이면 작업을 계속한다. 그러나 대답이 부정적이라면 문서 화면을 닫아야 한다. 허구의 작품은 일상생활보다 훨씬 더 경제 원칙에 충실해야 한다. 인생에는 아무 것이나 다 허용되지만 작품에는 항상 선택이 필요하다. 작품의 모든 것은 작가의 의도와 연관이 있어야 한다. 그 나머지는 아무리 잘 쓴 대목이라고 하더라도 잘라내야 한다. 물론 실행은 말처럼 쉽지 않다. 가장 잘 쓴 부분이 플롯의 의도를 충족시키지 못한다는 판단이 섰을 때 어떻게 하겠는가? "그래도 버려야만 해" 하며 표현을 삭제할 용기를 갖기란 정말 어려운 일이다.

소설은 시나리오나 희곡보다 여유가 많아서 너그럽다. 소설가들 중에서 그런 여유를 좋아한다고 말하는 사람이 많다. 위대한 소설《트리스트럼 샌디 Tristram Sandy》를 쓴 로렌스 스턴[23]은 책읽기에서 줄거리로부터

벗어난 부분을 '햇볕'이라고 불렀다. 이 대목이 없어도 "독자는 책과 함께 여행을 계속할 수 있을 것이다. 그러나 아주 추운 겨울이 책의 모든 페이지를 지배하게 될 것이다"라고 말했다. 도스토예프스키는 글쓰기를 조절하지 못하겠다고 고백했다. "소설을 쓸 때마다 나는 서로 동떨어진 이야기들과 에피소드들을 주워 모은다. 그래서 전체적으로 비율과 균형에서 조화를 못 이룬다……. 나는 이로 인해 늘 고통받고 있으며 마음이 아주 끔찍하다. 나는 항상 이래 왔던 것 같다."

하지만 남들이 그렇다고 모두 다 그럴까. 이 책을 읽는 예비 작가는 19세기의 작가가 아니다. 문학과 예술의 양상은 과거 100년 동안 많이 바뀌었다. 현재의 세계를 반영해 책은 더 압축되고 얇아졌다. 또한 오늘의 독자는 모든 방향으로 방황할 시간이 없다. 독자는 작가가 한 가지 관점에 집요하게 매달려 주기를 바라고 있다. 앙드레 지드[24]가 지적하기를 예술의 첫째 조건은 불필요한 부분이 없는 것이라고 했다. 잘 압축된 작품만이 작고도 좁다란 문을 빠져나갈 수 있다. 헤밍웨이[25]는 우선 작품을 완성하고 나서, 좋은 부분을 다 버려야 이야기가 남는다고 했다. 헤밍웨이가 말한 '좋은 부분'이란 작품을 쓴 후 이야기와는 무관하게 작가 혼자서 사랑하는 부분을 말한다. 안톤 체호프[26]는 "만일 1막에서 관객에게 총을 선보인다면 3막에서는 꼭 발사해야 한다"고 말했다.

23 로렌스 스턴(Laurence Sterne, 1713~1768): 아일랜드 태생 영국의 소설가로 셰익스피어와 비등한 평가를 받기도 한다. 총 9권으로 된《트리스트럼 섄디》가 대표작이다.

24 앙드레 지드(Andre Gide, 1869~1951): 20세기 문학의 진전에 지대한 공헌을 한 프랑스의 소설가. 주요 저서인《좁은 문》으로 1947년 노벨문학상을 수상했다.

25 어니스트 헤밍웨이(Ernest Miller Hemingway, 1899~1961):《노인과 바다》로 퓰리처상, 노벨문학상을 받은 미국의 소설가.《무기여 잘 있거라》《누구를 위하여 종은 울리나》등의 대표작이 있다.

작품에서 우연히 일어나는 부분은 없다. 작가가 창조하는 허구의 세계는 작가가 살고 있는 실제의 세계보다도 더 구조적이고 질서정연한 곳이다. 묘사도 좋고 정말 감동적인 장면이라 해도 플롯과 무관하다면 "독자나 관객이 잠시 샛길로 빠져나가도 좋을 만큼 잘 쓴 장면인가?"라고 묻기 바란다. 이는 물물교환처럼 대가가 필요하다. 샛길로 빠져나가면 그만큼 지금까지 구축해 놓았던 긴장이 흐려지는 것이므로 따라서 극적 효과는 여려진다. 소설은 확장 구조를 갖고 있어서 샛길의 여행이 많이 허용되는 편이지만 시나리오나 희곡에서는 거의 그렇지 않다. 훈련받은 작가들은 본능적으로 플롯에 머물러야 할 필요를 느끼는 사람들이지만, 아무리 유능하다 하더라도 등장인물의 매력에 빠져 플롯과 무관한 세계에서 헤맨 경험이 없는 작가는 없을 것이다.

여섯째, 결정적인 것을 사소하게 보이도록 하라

지금까지 역설한 내용의 핵심은 글쓰기에서 모든 요소는 이유를 가져야 한다는 점이다. 한 사건에는 결과로 이끄는 원인이 있어야 하며 그 결과는 다시 또 다른 결과의 원인이 되어야 한다. "좋은 글은 사건들 사이에 원인과 결과를 만들어 책장을 쉽게 넘기게 한다"라는 명제를 받아들인다면, 좋은 글이란 치밀히 엮인 흔적조차 보이지 않는 아주 편안해 보이는 글이라고

26 안톤 체호프(Anton Pavlvovich Chekov, 1860~1904): 러시아의 소설가 겸 극작가. 시대의 변화와 요구에 대해 올바른 목소리를 전달하기 위한 저술 활동을 벌였다. 작품으로《대초원》《갈매기》《벚꽃 동산》등 다수의 희곡과 소설이 있다.

말할 수 있다. 어느 작가도 마치 네온사인이 반짝이듯 작품의 플롯이 너무 돋보이기를 바라지는 않는다. 아무도 사건의 원인이 지나치게 분명해 이야기의 매력이 희생되는 것을 바라지 않는다. 작가는 이야기가 이 세상의 자연스러운 한 부분인 것처럼 보이기를 바라고 있다.

체호프가 말한 총 이야기를 살펴보면 총은 중요하기 때문에 마지막에 가서야 그 중요성이 설명된다. 총이 플롯과 관련이 없다면 등장하지 말아야 한다. 그렇다고 해서 작가가 처음부터 총을 관객의 목에 들이댈 필요는 없다. 작가는 총이 유별나게 관객의 눈에 띄지 않도록 평범하게 보이도록 해야 한다. 체호프는 관객이 거의 눈치 채지 못하도록 총을 소개하고 있다. 여기에서 '거의'라는 표현에 주의를 기울여야 한다. 나중에 필요에 의해 총이 보여질 때, 관객들이 1막에서 그것을 봤던 사실을 기억할 수 있도록 해야 하는 것이다. 셜리 잭슨[27]의 짧은 이야기 〈복권 The Lottery〉은 이를 보다 높은 차원에서 설명한다. 이야기의 제목부터 흥미롭다.

어느 작은 마을에서 아주 오래 전부터 1년에 한 번씩 복권 잔치가 열리고 있다. 복권의 당첨 방식과 거기 연루된 사람들이 소개된다. 독자들은 마을 사람들이 복권에 당첨된 사람을 돌로 쳐 죽인다는 결말을 알게 되기까지 관심을 갖고 이야기를 따라가며, 복권 당첨이 주제인 터라 전개 과정에 큰 의심을 품지 않는다. 작가로서 잭슨은 교활하리만큼 재치가 있다. 독자로 하여금 꼭 봐야 할 곳을 보게 만드는 동시에 다른 쪽도 보게 한다. 소설을 읽어나가다 보면 복권 당첨자를 선택하는 방식에 흥미를 갖게 된다. 독자는

27 셜리 잭슨(Shirley Jackson, 1919~1965): 미국의 소설가. 일상 속에서 인간의 어두운 면모를 표현하는 데 능한 작가로 알려졌다. 단편소설 〈복권〉과 영화 《헌팅》의 원작이 된 《저주받은 언덕 위의 집》 등이 대표작이다.

무방비 상태로 마지막 대목까지 읽게 되는데 비극적 결말을 발견하고는 놀라게 된다.

포드 매독스 포드[28]는 《훌륭한 병사 The Good Soldier》를 썼는데 이 작품은 '결정적인 것을 사소하게 보이게 하는' 원칙을 아주 분명히 설명해 준다. 작가가 제일 먼저 고려해야 할 점은 '이야기'라는 것이다. 이야기에서 멀리 떠나면 '지루한 부분'이 남게 되고 이것이 바로 '페이지를 건너뛰고 싶은 마음이 드는 대목'이다. 누구나 일생에서 한 번쯤은 소설과 같은 이야기를 만들고픈 강한 충동을 느낀 기억이 있을 것이다. 소설은 깊이가 있고 어떤 주제든 수용할 만큼 폭이 넓기 때문에 아무 이야기를 늘어놓아도 책이 만들어진다. 재미있다면 다행이겠지. 그러나 포드는 "아니다"라고 한다. 이야기가 독자의 마음을 끌고 가지 못한다면 그건 아무것도 아니라는 것이다. 여분의 사설로 독자의 관심을 흩뜨려 놓아서는 안 된다. 극적 효과를 흐리게 하는 일은 금물이다. "좋은 작품에는 독자가 가질 수 있는 모든 관점이 다 필요하다"고 포드는 이야기한다. 초점, 초점, 초점이 중요하다.

포드는 사소하게 보이는 것도 이야기에 아주 중요할 수 있다고 했다. 그는 "그것은 작가의 예술을 감추는 기술이다"라고 했으며, 작가가 독자나 관객들에게 관심을 강요하는 것은 관객 모독의 행위라고 했다. 또 작가가 독자나 관객에게 작품에서 빠져나갈 구실을 주면 그들은 당연히 빠져 나간다고 했다. 독자나 관객이 다른 작품을 보고 즐거워하는 모습은 항상 작가를 긴장시킨다. 그래서 작가는 독자나 관객에게 무엇을 줘야 하는지 고민하게 되고, 진정으로 사소하지 않은 것을 주고 싶게 된다. 모든 조각은

28 포드 매독스 포드(Ford Madox Ford, 1873~1939): 영국의 소설가, 시인, 평론가이자 편집자. 화가 포드 매독스 브라운의 손자. 《훌륭한 병사》《퍼레이드의 끝》등의 대표작이 있다.

짝을 맞추는 데 중요하다. "실밥 하나라도 작가의 목적을 외면하지 않는다"고 포드는 충고한다. 포드의 핵심 사상은 중요한 것이 중요하지 않게 보여야 한다는 데 놓여 있다. 결정적인 것을 사소하게 보이도록 하라. 그럼으로써 독자나 관객을 편하게 만들라. 물론 작가는 항상 자신의 이야기를 독창적으로 풀어가야 한다. 플롯을 앞서가면서 관객이 눈치 채지 못하도록.

이를 영화적으로 다시 설명해 보자. 소도구를 첫 장면에서 보여 준다. 총은 벽 뒤에 걸려 있다. 감독의 선택에 따라 총은 클로즈업으로 분명하게 보일 수도 있고 보통의 쇼트로서 여러 가지 다른 물체에 섞여 잘 안 보일 수도 있다. 클로즈업 된 쇼트는 총에 관심을 가지게 한다. 그리고 단 한 편이라도 미스터리 영화를 본 사람이라면 그 쇼트의 의도가 무엇인지 알아차릴 수 있을 것이다. 그러나 감독이 총이 분명하게 보이지 않기를 바란다면 관객의 눈에도 중요하지 않게 보이도록 할 것이다. 나중에 총이 중요하게 사용되는 장면에 가서야 관객은 그것의 중요성을 알게 될 것이다. 대사나 등장인물에도 같은 법칙이 적용된다. 결정적인 문제를 사소하게 보이게 함으로써 관객은 작품이 인생과 매우 닮았다는 오랜 관습을 받아들일 수 있게 된다. 오직 자신의 작품을 짝사랑하는 작가들만이 그렇지 않다.

일곱째, 복권에 당첨될 기회는 남겨 두라

작가들은 가끔 이런 말을 뱉는다. "작가가 된 것을 사랑한다. 작가는 신과 같은 존재다. 세상을 만들어 놓고 마음에 드는 일은 무엇이든지 할 수 있다." 인생과 예술이 서로를 닮지 않은 지점이 바로 여기에 있다.

인생은 질서 있는 짧은 순간들로 이뤄진 혼돈이다. 바로 다음에 어떤 일이 벌어질지 모를 때가 많다. 하루 정도의 계획이라면 있을 수도 있다. 그러나 동대문 시장에서 동생을 만나 열두 시 반에 점심을 먹고 시장을 함께 보자고 약속하는 순간에도 약속을 지킬 수 없는 일들이 벌어지곤 한다. 차 한잔을 마시는 동안에도, 찻잔이 입술과 찻잔 받침대를 오가는 사이에도 수많은 순간이 존재한다. 우연히 벌어질 일들을 예측할 수 없기 때문에 단지 하루가 어떻게 될 것이라는 추측밖에 할 수 없다.

모든 사람은 우연의 일상에서 시험 대상이다. 인생은 도박이다. 모든 것은 언제든 방해받을 수 있다. "기대할 수 없는 것을 기대한다"가 인생의 모토가 되는 편이 나을 것이다. 현재의 삶에 원인과 결과로 연결된 사슬이 있다고 하더라도 앞으로의 상황을 고려하여 연결고리는 끊임없이 수정되어야 할 것이다. 절대자만이 순간순간의 상황을 알 뿐이다. 어쩌면 인간은 삶을 임시로 살고 있는지도 모른다. 늘 닥치는 현실에 맞춰 살고 있다. 인생은 믿지 못할 우연으로 점철되어 있으며 예기치 않은 일들로 가득 차 있다. 복권에 당첨될 가능성은 아주 희박하지만 누군가는 당첨된다. 그래서 미래에 일어날 일들을 어느 정도는 확실히 알 수 있게 되기를 간절히 바라는 것일까.

하지만 작품에서는 이것이 인정되지 않는다. 이는 '전지전능한 신의 손'의 역설적 표현이다. 작가가 신이라면 아무것이나 다 한다. 최소한 자신이 창조한 세계 안에서는 가능하다. 글쎄, 과연 그럴까. 사실 작가는 항상 어떤 규제 안에서 움직이고 있다. 첫 번째 규제는 나름의 규칙이 있는 세상에서 작품을 창조해야 한다는 사실이다. 이를 게임의 법칙이라고 한다면 이 규칙은 처음부터 끝까지 일정해야 한다. 동화 《이상한 나라의 앨리스》의

앨리스가 거울을 통해 들어간 세상에도 규칙은 있다. 그리고 그 규칙이 어떻게 작용하는지 알게 된 이상 규칙은 규칙대로 서로 통하는 바가 있어야 한다. 두 번째 제약은 이 세상에서 무엇인가 벌어질 때는 이유가 있어야 한다는 것이다. 물론 세상만사에 모두 이유가 있을 수 있냐고 반문할 수도 있으며, 그것을 단순히 우연, 운 등으로 돌리는 경우도 있다. 그러나 글이나 작품에서는 운이 들어갈 여지가 없다. 이야기의 어느 대목에서건 어떤 일이 벌어지는 이유가 항상 입증되어야 한다. 독자는 작품에서 이유가 없는 대목을 참지 못한다. 작가는 절대로 신이 아니다.

작가는 항상 규칙을 가지고 살아야 하지만 그 규칙은 자신이 만든 것이 아니다. 게임을 선택했으면 그것에 충실해야 한다. 갑자기 요술 부리듯 해서는 안 된다. 기적은 기적대로 남겨 둬야 한다는 마크 트웨인의 충고를 기억하라. 독자는 작가가 마음대로 쓰도록 가만 있지 않는다. 작가가 마음 내키는 대로 써낸 해결책에 대해서 항상 의문을 품고 불만을 표시한다. 등장인물이 아무 때나, 아무 곳에서나 나타났다가 사라지는, 작가에게만 편리한 방법은 피해야 한다. 독서량이 많은 예비작가는 이 대목에서 책을 놓고, "앗, 셰익스피어(William Shakespeare), 디킨스(Charles Dickens). 이들이야말로 가장 규칙을 지키지 않은 작가들인걸. 독자가 할 수 없는 일을 그들은 어떻게 한 거지?"라고 물을지 모른다.

사실이다. 윌리엄 셰익스피어나 찰스 디킨스의 작품에 등장하는 인물들은 항상 필요한 시간과 필요한 장소에 마음대로 출현한다. 그들은 남들의 대화를 엿듣고 증거를 찾는다. 그들은 가장 적절한 시간이거나 가장 부적절한 시간에 사물을 본다. 괜찮다. 그것도 플롯에 관한 장치이기 때문이다. 그런 작품에서는 플롯보다도 등장인물에 관심을 갖게 된다.

《오셀로 Othello》《리어 왕 King Lear》《햄릿 Hamlet》《데이비드 코퍼필드 David Copperfield》《마틴 처즐위트 Martin Chuzzlewit》등 제목만 봐도 알 수 있듯, 그들의 작품은 인간의 성격에 관한 것들이다. 그런 관습은 당시에는 통했지만 이제는 경우가 다르다. 관객은 요즘의 작품에서 더 많은 것을 요구한다. 관객은 플롯이 고안품처럼 보이는 걸 원치 않는다.

여덟째, 클라이맥스에서는 주인공이 중심적 역할을 하게 하라

독자나 관객에게 궁금증을 일으키는 것이 플롯의 기본이다. 예를 들면 《햄릿》에서는 클로디어스가 아버지의 죽음에 책임이 있다는 사실을 알고 난 다음에 "과연 햄릿이 왕을 죽일 것인가"라는 의문이 생긴다. 《오셀로》에서는 무어인이 "과연 잃어버린 사랑을 다시 찾을 것인가"라고 묻게 된다. 《시라노 드 벨주락》[29]에서는 "시라노가 과연 록산느에게 사랑한다는 말을 할 것이냐"가 궁금해지고, 《로미오와 줄리엣 Romeo and Juliet》에서는 "과연 로미오가 줄리엣과 결혼한 후에도 행복할 것인가" 따위가 궁금하다. 질문은 계속된다. 플롯은 질문을 던지고 클라이맥스는 대답을 한다. 대답은 단순하게 "그렇다" 또는 "아니오"다. 햄릿과 시라노의 경우에는 "그렇다"이며, 오셀로와 로미오의 경우는 "아니오"다.

클라이맥스는 다시 돌아올 수 없는 지점이다. 질문은 1막에 다 담겨 있다.

29 《시라노 드 벨주락(Cyrano de Bergerac)》: 19세기 프랑스 극작가 에드몽 로스탕의 세계적 희곡. 1990년 장-폴 라프노 감독에 의해 영화로 만들어지기도 했으며, 기형적인 코를 가진 주인공 시라노의 지고지순한 사랑을 그렸다.

그리고 1막과 3막 사이에 일어나는 모든 일들은 해결사 역할을 하는 행동, 즉 클라이맥스를 향해 달려간다. 클라이맥스를 쓸 때는 첫 번째 규칙을 잊어 버리면 안 된다. 주인공이 중심적 행동을 하게 해야 한다. 주인공을 행동의 중심에 서도록 한다. 그리고 사건 자체가 인물을 삼켜 버릴 만큼 인물이 사건에 압도당하게 해서는 안 된다. 가끔 주인공이 끝에 가서 사라져 버리는 수가 있다. 플롯의 목적을 희미하게 만드는 상황과 사건에 사로잡히면 주인공은 마지막에 사라져 버린다. 안타고니스트나 두 번째로 중요한 인물이 클라이맥스의 중심 행동을 하게 해서는 안 된다. 주인공이 행동해야 하지, 행동당해서는 안 된다. 로미오는 티볼트를 죽이고 햄릿은 폴로니어스를 죽인다. 오셀로는 데스데모나가 캐시오에게 손수건을 줬다고 믿는다. 시라노는 드 기쉬를 좌절시킨다. 이러한 사건들은 마지막 결말로 작품을 이끈다. 로미오, 줄리엣, 햄릿, 데스데모나의 죽음, 그리고 록산느의 사랑.

지금까지 플롯의 가장 기본 원칙을 이루는 요소에 대해 설명했다. 다음 장에서는 플롯의 형태에 대해 자세히 알아보자. 먼저 말해 둘 것은 플롯의 형태는 오직 두 가지뿐이라는 사실이다.

플롯의 강한 설득력과 추진력

세상에는 오직 두세 가지 정도의 인간 이야기가 있을 뿐이다.
그 이야기들은 마치 한 번도 일어나지 않았던 것처럼 아주 생생하게 반복된다.
— 윌라 캐더[30]

모든 작가가 같은 방법을 사용하지는 않는다

이 책을 준비하면서 플롯에 대해 쓴 글들을 모두 읽어 봤다. 마치 '창작의
성공'이라는 조리법을 설명해 놓은 비법들을 읽는 듯한 느낌을 받았다.
필자는 다른 저자들을 비판하려는 게 아니다. 그들은 상당히 값진 이야기를
적어 놓았다. 사실상 이 책의 곳곳에서 그들이 언급한 내용을 발견할 수
있을 것이다.

모든 작가에게 공통되는 것은 방법론이다. 작가들은 방법론을 발견하기만
하면 책을 쓴다. 그런 책들은 '나에게만 쓸모 있는 방법'이라고 이름을 붙여야
옳다. 해당 저자들을 존경하는 독자만이 그들의 말을 복음처럼 받아들인다.
물론 그런 방법들은 시도해 볼 만하고 어떤 작가들에게는 쓸모 있을지도
모른다. 그러나 어떤 사람에게 쓸모 있다고 해서 모든 사람에게 다 통용된다는

30 윌라 캐더(Willa Cather, 1873~1947): 플리처상을 수상한 미국 여류문학의 최고봉으로 손꼽히는
 작가. 《나의 안토니아》《대주교에게 죽음이 오다》《종달새의 노래》 등의 대표작을 남겼다.

가정은 잘못이다. 그런데도 이러한 가정이 널리 퍼져 있다.

작가 개개인에게는 나름의 방법론이 있을 수 있다. 작가는 자신이 어떻게 작업을 해야 하고 어떤 방법이 가장 잘 어울릴지를 알기 위해 많은 생각을 한다. 블라디미르 나보코프[31] 같은 사람은 아주 사려 깊고 조직적인데, 그는 첫 단어를 쓰기 전에 작업 전체를 처음부터 끝까지 창작 공책에 정리해 놓는다. 토니 모리슨[32]이나 캐서린 앤 포터[33] 같은 작가들은 마지막 대목부터 쓴다. "이야기의 마지막을 모른다면 어떻게 시작할 수 있겠어"라고 포터는 말한다. "난 항상 마지막 대사부터 쓴다고. 마지막 순간, 제일 끝 장면을 가장 먼저 써요." 어떤 작가들은 그것을 아주 끔찍한 방법이라고 말한다. 그러나 《시계태엽 오렌지》[34]의 앤서니 버지스[35]는 "저는요, 처음부터 시작해요. 그리고는 맨 마지막으로 갔다가 멈춰요"라고 한다.

이 책을 읽는 독자들을 혼란스럽게 하기 위해 이런저런 방법을 소개하는

31 블라디미르 나보코프(Vladimir Nabokov, 1899~1977): 러시아에서 태어나 미국으로 귀화했다. 1954년 발표 당시 전 세계에 큰 반향을 일으킨 문제작 《롤리타》의 작가. 《영감》《몽당 난쟁이》 등의 대표작이 있다.

32 토니 모리슨(Toni Morrison, 1931~2019): 미국의 작가이자 편집자. 주로 흑인사회 속 흑인생활의 체험을 소설화했다. 1993년 《재즈》로 흑인여성 최초로 노벨문학상을 수상했으며, 그 외 《가장 푸른 눈》《빌러비드》 등의 작품이 있다.

33 캐서린 앤 포터(Katherine Anne Porter, 1890~1980): 미국의 소설가. 단편소설을 주로 썼으며 탄탄한 구성과 절묘한 인물묘사로 정평이 나 있다. 1965년 간행한 《단편선집》으로 전미도서상, 퓰리처상을 수상했다.

34 《시계태엽 오렌지(A Clockwork Orange)》: 앤서니 버지스의 원작을 바탕으로 1971년 스탠리 큐브릭 감독에 의해 영화화됐다. 이 작품은 현대인의 폭력성과 권력의 비인간성을 다룬 수위 높은 폭력 묘사로 영국에서 상영 금지 조치되기도 했다.

35 앤서니 버지스(Anthony Burgess, 1917~1993): 영국의 소설가이자 비평가. 현대사회의 딜레마를 탐구한 자신의 소설 속에 재치, 진지한 도덕의식, 기괴한 분위기를 잘 담았다. 1962년 작 《시계태엽 오렌지》로 해학적이면서 예리한 소설가라는 명성을 얻었다.

것이 아니다. 필자는 독자들이 다른 작가가 제공하는 방법을 충고로 받아들여 자신의 방식에 대해 생각해 보기를 바란다. 특히 위대한 작가가 무슨 말을 했는지 알고 싶으면 서머싯 몸의 말을 떠올리기 바란다.

　작품을 쓰는 데는 딱 세 가지 원칙이 있다.
　그런데 불행히도 아직 아무도 그걸 모른다.

　작가는 자기 자신에게 가장 잘 맞는 방법을 선택해서 작품에 적용시킨다. 플롯에 관해서도 마찬가지다. 플롯이 과연 얼마나 있을까? 그러나 제대로 질문을 만든다면 "플롯이 많이 있다고 뭐 달라질 게 있나?"가 될 것이다. 사실 아무 상관이 없다. 문제가 되는 것은 이야기에 대한 이해이며 거기 적용되는 플롯의 패턴을 어떻게 만들 것이냐다.

포르자와 포르다

플롯을 공부하는 가장 좋은 방법은 플롯의 핏줄을 추적해 보는 것이다. 그렇게 하면 플롯이 발전해 온 진화의 뿌리를 이해할 수 있다. 이는 지구상에 더 이상 존재하지 않는 선사 시대의 화석을 추적하는 일이 아니다. 오히려 모든 플롯이 두 가지 기본 플롯에서 파생되어 문학의 기초를 이루고 있다는 단순한 사실을 이해하는 일이다. 작가가 플롯의 기본을 이해한다면 글을 더 잘 파악할 수 있을 것임은 분명하다.
　단테의 《신곡(神曲) La Divina Commedia di Dante》 첫째 편인 〈지옥

The Inferno〉을 보면 지옥에는 오직 두 가지 기본 죄악이 있다고 한다. 하나는 '포르자(forza)'라 부르는 힘과 폭력의 죄악이고, 다른 하나는 '포르다(forda)'인데 이는 마음의 범죄를 뜻한다. 힘의 범죄와 마음의 범죄, 어떤 범죄가 더 큰 죄악일까.

폭력을 저질러 지옥에 떨어진 저주받은 자들은 지옥의 가장 밑바닥을 차지하지 않는다. 지옥의 가장 끔찍한 밑바닥은 마음의 범죄를 저지른 자들을 위해 남아 있다. 단테의 생각에는 마음의 범죄가 육체적 폭력보다도 훨씬 더 나쁜 범죄였다. 단테는 인간의 성격을 이해했다. 이러한 두 가지 죄악은 인간 존재의 두 가지 원초적 기능에서 비롯된다. 힘은 권력이요 권세요 육체성이며, 마음의 범죄는 재치, 영리함, 정신성에서 온다. 지금까지 만들어진 플롯을 살펴봐도 이 두 가지의 범주로 나뉘어져 있음을 알 수 있다. 몸의 플롯과 마음의 플롯이 그것이다.

이러한 이분법의 모범적 사례는 이솝우화에도 나온다. 사자는 힘의 우주적 상징이며 권력과 권세, 신체적 용기를 상징한다. 아무도 사자를 특별히 영리하다고 묘사하지 않는다. 힘이 센 것으로 충분하니까. 반면 여우는 영리하고 재치 있고 약삭빠른 동물로 나온다. 그의 힘은 신체적이지 않고 정신적이다. 독자는 신체적으로 약한 동물이 신체적으로 강한 동물을 쓰러뜨리는 우화를 보고 시원한 즐거움을 맛본다. 동화에서 천진난만한 어린아이가 도깨비를 물리치는 것을 보고 좋아한다. 독자는 신체적 기술보다 정신적 기술에 더 깊은 관심을 기울인다.

그리스의 비극적 가면과 희극적 가면은 같은 아이디어를 담고 있다. 찡그린 가면은 비극을 상징하는데 이는 힘의 연극이다. 웃는 얼굴은 희극을 상징하는데 이는 마음의 연극이다. 희극의 기본은 속이는 데 있다. 신분

숨기기, 이중적 의미, 착각 등. "느끼는 사람에게 인생은 비극이요, 생각하는 사람에게는 희극이다"라고 말한 페데리코 가르시아 로르카[36]의 언급은 이런 생각을 확인시켜 준다. 셰익스피어의 희극도 이를 입증한다. 희극은 말을 이해하는 것에 의존하는데 이것이 바로 포르다의 형태다. 이에 대해서는 미국 흑백영화 시절의 희극 배우 막스 브라더스[37]를 따를 자가 없다. 그들은 언어 사용의 무정부 상태를 가져왔고, 그들 논리의 세계는 정말이지 뒤죽박죽이다. 예를 들면 다음과 같다.

> 치코: 하나에서 열 사이에서 숫자 하나만 골라 봐.
> 그루: 열하나.
> 치코: (놀라면서) 맞혔어.

도대체가 사리에 맞지 않는다. 그러나 막스 브라더스의 세계에서는 숫자 열하나를 하나와 열 사이에서 찾을 수 있을지도 모른다(농담을 설명하게 되면 재미가 없어지는 경우를 생각해 보라). 막스 브라더스가 웃기는 대목은 철저하게 정신적이다. 물론 그들은 신체적으로도 사람들을 웃기지만 거기에는 정신적 차원이 더 깊게 작용하고 있다. 찰리 채플린의 천재성도 마찬가지다. 관객은 그가 희극에서 보여주는 지적 장치들 때문에 마음 깊은 곳에서

36 페데리코 가르시아 로르카(Federico Garcia Lorca, 1898~1936): 스페인의 시인이자 극작가. 죽음을 주제로 한 시와 3부작 희곡인 《피의 결혼식》《예르마》《베르나르다 알바의 집》으로 유명하다. 스페인 내란 직후 민족주의자들에게 암살당했다.
37 막스 브라더스(Marx Brothers): 보드빌 서커스로 데뷔한 네 명의 형제. 대중적으로 친근한 이미지를 발휘하며 포복절도의 웃음을 선사한 코미디언 가족. 《파티 대소동》《식은 죽 먹기》《풋볼 대소동》《몽키 비즈니스》등의 대표작이 있다.

우러나오는 서글픔을 감지하고, 슬프도록 웃게 되는 마음의 원천을 이해한다. 그리하여 이제 우리는 두 가지의 플롯을 갖게 됐다. 포르자와 포르다, 즉 몸의 플롯과 마음의 플롯이다.

몸의 플롯

자, 지금 엄청난 창작을 시작하려는 참이라고 가정해 보자. 책상 앞에는 원고지 뭉치가 머리 높이만큼 쌓여 있다. 당신은 원고지를 보며 나보코프가 말한 대로 '분명한 윤곽'을 머릿속에 그리고 있을지 모른다. 또는 쓰려는 것에 대해 막연한 느낌만 가지고 있을지도 몰라 이자크 디네센[38]이 말한 '충동'으로부터 시작하고 싶어할 수도 있다. 올더스 헉슬리[39]는 '희미한 생각'만을 가지고 작품을 쓴다고 했다. 윌리엄 포크너는 '기억 또는 정신적 그림'을 가지고 시작한다고 말했다. 좋다. 처음부터 다 알고 있든 아무것도 모르고 있든 마찬가지다. 거기엔 희망이 없다.

'분명한 윤곽'을 갖고 시작하건 '충동'만으로 시작하건 두 가지 플롯 중에서 어떤 것이 작가의 아이디어에 적합한가를 우선 물어봐야 한다. 행동에 기초를 둔 액션이나 모험 이야기인가? 아니면 등장인물의 내면적 세계와 인간의 본질을 다루고 있는가?

38 이자크 디네센(Isak Dinesen, 1885~1962): 덴마크의 작가. 낭만적 전통을 이어받은 고도로 세련된 이야기체의 구사가 독특하다. 《7편의 고딕 이야기》《겨울 이야기》 등의 대표작이 있다.
39 올더스 헉슬리(Aldous Huxley, 1894~1963): 영국의 소설가이자 비평가. 《하찮은 이야기》《연애 대위법》《멋진 신세계》 등의 작품이 있다.

대중 시장을 겨냥하는 대부분의 소설과 영화는 첫 번째 범주를 다루고 있다. 대중은 모험 이야기를 무척 좋아한다. 제임스 본드(James Bond), 인디애나 존스(Indiana Jones), 루크 스카이워커[40] 등이 그래서 인기가 있다. 시중의 대형 책방에 가 보면 그런 책이 서가에 가득하다. 공항이나 바닷가에 갈 때는 그런 책을 구해서 간다. 관객은 《에일리언 Alien》《리썰 웨폰 Lethal Weapon》《터미네이터 The Terminator》 같은 영화가 내뿜는 물리적 에너지에 열광한다. 움직임은 빠르고 놀라우며 관객은 청룡 열차를 탄 것처럼 환호한다. 이런 소설이나 영화가 보여 주는 관심의 초점은 신체적 행동이다. 독자나 관객이 갖는 주요 관심은 '바로 다음엔 어떤 일이 벌어질까?'이다. 인물의 역할이나 사고 과정은 겨우 필요한 정도의 수준에 머물고 만다. 그저 모험을 계속할 정도면 된다. 그렇다고 해서 이런 작품에 등장하는 인물의 성격에 발전이 없다는 말은 아니다. 작품을 놓고서 이를 행동의 이야기인지 인물의 이야기인지를 선택하라고 한다면 행동이 인물을 어느 정도 더 지배하기 때문에 행동의 이야기라고 선택된다는 뜻이다.

행동의 플롯에서는 도덕이나 지적인 질문은 거의 개입되지 않는다. 끝에 가서 주인공은 거의 변하지 않을지도 모른다. 그렇게 만드는 편이 작품을 펼쳐 나가기에 더 편할 테니까. 행동의 플롯은 퍼즐의 플롯이다. 관객은 일종의 미스터리를 풀도록 도전받는다. 관객의 보상은 긴박감(suspense), 놀라움(surprise), 그리고 기대감(expectation)이다. 과학소설, 서부영화, 모험소설, 탐정영화 등이 모두는 아니더라도 대부분 이런 범주에 들어간다.

40 루크 스카이워커(Luke Skywalker): 조지 루카스 감독의 《스타 워즈》 시리즈에서 제다이의 기사가 되는 남자 주인공. 배우 마크 해밀이 이 역할을 맡아 세계적인 스타로 부상했다.

마음의 플롯

마음의 플롯에 관심을 갖고 있는 작가는 내면적으로 인간의 본질과 인간 사이의 관계에 대해 파고든다. 그리고 사건은 그들을 감싸고 있다. 이는 믿음과 태도를 시험하기 위한 내면적 여행이다. 마음의 플롯은 생각에 관한 것이다. 등장인물은 거의 일정한 의미를 추구하고 있다.

진지한 문학작품은 이러한 플롯을 행동의 플롯보다 더 중요하게 취급한다. 마음의 플롯은 인생을 어떤 비현실적인 방법으로 묘사하기보다 그저 인생을 점검한다. 그러나 정신적인 것과 신체적인 것, 내면적인 것과 외면적인 것을 비교한다면 정신적인 것과 내면적인 것이 어느 정도는 더 지배하고 있다.

쓰리 스투지가 보여 주는 인생의 의미

앞에서 비극과 희극의 차이에 대해 비극은 몸의 플롯이고 희극은 마음의 플롯이라고 말했다. 이는 그리스식 구분으로, 지난 3천 년 동안 세상은 많이 바뀌었고 이제 비극은 여러 종류의 플롯을 다 채용하고 있다. 하지만 희극, 특히 서양의 희극은 아무래도 여전히 그리스의 전통을 따르고 있는 듯하다.

위대한 어느 희극 작가가 말하기를 "죽이는 일은 쉬운데 희극은 어렵다"란다. 고상한 희곡을 쓰는 일은 상대적으로 쉽다. 웃기는 장면을 쓰기가 쉽지 않은 것이다. 가장 웃기는 대사도 정확하게 전달되지 않으면 우습지 않다. 때문에 작가는 '적재적소를 잘 구사해야 한다'는 말을 수없이 듣는다.

프로이트는 웃음에 대해 분석하지 않는 실수를 저질렀으나 필자는 그의 전철을 밟고 싶지 않다. 희극이 어려운 이유는 그것이 관객의 마음에 호소해야 하기 때문이다. 희극은 무정부 상태를 그린다. 희극은 이미 존재하는 질서를 취해서 그 위에다 새로운 것을 첨가한다. 이중 의미 기법의 핵심은 독자나 관객이 이미 농담을 알고 있다는 전제 아래 이루어진다.

물론 슬랩스틱(slapstick)이라는 순전히 신체적 움직임으로 웃기는 장르도 있다. 미국 할리우드 흑백영화 시절의 희극 배우 세 명으로 구성된 쓰리 스투지[41]를 예로 들면, 아무것도 아닌 것 같은데도 지적이다. 이들의 희극은 모두 신체적이지만 사회와 제도를 비꼬고 있다. 이들의 파이 접시가 누구를 향해 던져지는지 봐야 한다. 그것은 매일 직장에서 만나는 목에 힘만 주는 상관들, 지나치게 단정하고 꼼꼼한 시감들, 담보물을 요리하는 은행가들에게 던져지고 있다. 그 광대들은 관객의 의식 속에서나 가능한 짓을 매일 반복한다. 훌륭한 희극 작가는 그런 짓거리를 관객들의 의식과 결부시킴으로써 그들의 정서적 발산을 돕는다. 관객은 정말로 접시라도 던지고 싶다. 앤서니 버지스가 지적한 대로 진정한 희극은 이 세상에서 별로 중요하게 여겨지지 않는 사람들의 자각을 다루는 작품이 되어야 한다. 쓰리 스투지의 영리한 발상이 그 좋은 예다.

41 《쓰리 스투지(Three stooges)》: 털복숭이 래리 파인, 싸움꾼 모 하워드, 모의 스킨헤드 형 제로미 컬리 하워드 등을 주인공으로 내세운 할리우드의 고전 코미디다.

어떤 플롯을 선택할 것인가

작품을 쓰기로 마음먹었다면 다음 할 일은 플롯을 어떤 것으로 선택할지 결정하는 것이다. 그래야 이야기 전체의 방향이 정해진다.

이야기가 플롯을 끌고 가는 것인가? 그렇다면 이야기의 전개는 특정 인물보다 중요하다. 인물은 플롯을 위해 필요한 존재다. 애거사 크리스티의 작품은 플롯이 끌고 가는 작품이다. 미키 스필레인[42]과 대쉴 해미트[43]의 작품도 그렇다. 그러나 그들의 스타일은 완전히 다르다. 이들은 어떤 작품을 쓸지 분명히 아는 작가들이다.

이야기가 인물 중심이라면 플롯의 구조는 인물보다 덜 중요하다. 《드라이빙 미스 데이지》[44]나 《프라이드 그린 토마토》[45]는 인물 중심의 작품이다. 플롯이 있되 전면에 부상하지 않는다. 관객은 등장인물에 매료된다. 프란츠 카프카[46]의 작품에서도 독자는 사람이 벌레로 변한 이유보다 벌레로 변해 버린 그레고리 삼사라는 인물에 더 큰 흥미를 갖는다. 안나 카레니나, 마담 보바리, 허클베리 핀, 제이 개츠비 등은 그들을

42 미키 스필레인(Micky Spellane, 1918~2006): 사립탐정 '마이크 해머' 시리즈로 유명한 미국의 추리소설 작가이다.

43 대쉴 해미트(Dashiell Hammett, 1894~1961): 미국의 작가. 하드보일드 탐정소설의 창시자. 1930년 작 《말타의 매》는 그의 작품 중 가장 뛰어나며 이는 1941년 존 휴스턴 감독에 의해 영화화됐다.

44 《드라이빙 미스 데이지(Driving Miss Daisy)》: 브루스 베레스포드 감독의 1989년 작품. 고집 센 백인 데이지 여사와 흑인 운전기사의 인종을 뛰어넘는 우정을 그린 휴먼드라마. 아카데미 영화제에서 작품상, 여우주연상 등 4개 부문을 수상했다.

45 《프라이드 그린 토마토(Fried Green Tomatoes)》: 존 애브넷 감독의 1992년 작품. 여류 작가 패니 플래그의 원작을 영화화한 감동적인 여성드라마다.

46 프란츠 카프카(Franz Kafka, 1883~1924): 체코 태생 독일 작가. 환상적인 작품 세계를 보인 것으로 유명하며, 사후 출판된 소설 《심판》《성》등은 20세기 인간의 불안과 소외를 그린 대표작이다.

둘러싸고 있는 플롯보다 더 흥미롭다.

작가는 처음부터 작품의 초점이 어디에 있는지 알고 있어야 한다. 행동인가 아니면 인물인가? 결정을 내리고 나면 작품에서 무엇이 강한 대목이고 무엇이 약한 대목인지 알게 되고, 행동과 등장인물 사이에 균형을 지닐 수 있게 된다. 그래야 이리저리 뒤뚱거리지 않고 집중할 수 있다. 행동의 플롯을 선택했다면 행동의 장면이 강한 대목이 되며, 그럴 땐 마음의 범주에 들어가는 부분이 약한 대목이다. 이와 정반대의 경우도 마찬가지다. 마음의 플롯이 강할 때 행동을 다루는 장면은 약한 대목이 된다. 어느 한쪽의 플롯이 지배하게 하는 가운데 다른 쪽과의 관계도 유지한다면 어떤 방식으로든 작품을 쓸 수 있다. 강한 대목과 약한 대목을 선택함으로써 작가의 이야기는 균형과 일관성을 지니게 된다. 하나의 힘과 다른 힘 사이의 관계가 형성되면서 균형이 잡힐 것이고 그 관계가 작품 끝까지 유지됨으로써 일관성이 획득된다. 플롯에 대한 결정을 내렸으면 이제 작품을 시작해 보자.

심연 구조를 획득해야 한다

시시한 주제는 없다.
시시한 작가가 있을 뿐.
—H. L. 멘켄[47]

심연 구조의 핵심은 도덕성

지금까지 두 가지를 결정했다. 작품에 대한 아이디어와 플롯의 강력한 추진력을 점검해 본 것이다. 다음 할 일은 무엇인가? 작가의 이야기에 가장 잘 어울리는 플롯의 패턴을 결정하기 전에 검토해 봐야 할 것이 하나 더 있다. 작가는 이야기를 발전시켜서 심연의 구조를 만들어야 한다. 심연 구조는 강력한 추진력과 함께 작가의 아이디어를 발전시키는 안내 역할을 한다.

심연 구조의 핵심은 도덕성이다. 실망할 필요는 없다. 십계명이나 예수의 말씀, 착하게 살라거나 올바르게 살라고 하는 내용을 쓰라는 말은 아니니까. 여기서의 도덕성은 일반적으로 와 닿는 의미보다 더욱 근본적인 것이다.

모든 문학작품이나 영화, 연극은 나름대로 도덕체계를 이끌고 있다. 작품은 예술적으로 훌륭하든 엉망이든 이 세계에 대한 도덕관념을 담고 있다.

47 H. L. 멘켄(H. L. Mencken, 1880~1956): 미국의 저술가이자 편집자. 20세기의 가장 영향력 있는 문학비평가인 동시에 독설가, 인습타파주의자로 알려져 있다. 저서로 《미국의 언어》 등이 있다.

직접적이든 간접적이든 작품은 독자에게 어떻게 살아야 하고 어떻게 살면 안 되는지, 무엇이 옳고 그른지, 무엇이 용납되며 무엇이 용납되지 않는지를 말해준다. 도덕성의 체계는 작품 안에서 창조된 세계에만 통용된다. 작품은 독자의 도덕 기준을 공유하기도 하고, 또는 도둑질을 하고 사기를 치고 이웃집 여자를 농락하는 것이 괜찮다고 주장하기도 한다. 범죄자가 처벌을 받기는커녕 상을 받기도 한다.

형편없는 작품에서 독자는 도덕성의 체계를 진지하게 받아들이지 않는다. 보다 진지한 작품에서 작가는 도덕체계를 응용하는데, 이것이 관객의 사고에 도움을 주는 정신적 양식이 되고 결국은 작가가 전달하고 싶은 사상이 된다. 모험소설을 쓰든 탐정극을 쓰든 마찬가지다. 아주 복잡한 도덕체계를 다루고 있는 알베르 카뮈[48]의 작품과 도덕체계가 단순한 할레킨,[49] 실루엣[50]의 낭만소설에서도 세계관의 차이가 난다.

적용의 측면에서도 작가는 적어도 "주어진 환경에서 어떻게 행동할 것인가?"라고 질문해야 한다. 대부분의 작가는 어느 한 편의 입장을 취함으로써 독자들에게 무엇이 옳고 그른 태도인가를 말한다. 영화 《셰인》[51]을 예로 들어 보자.

48 알베르 카뮈(Albert Camus, 1913~1960): 프랑스의 소설가이자 극작가. 소설 《이방인》과 철학적 에세이 《시지프 신화》를 출판하며 일약 세계적 작가로 부상. 그 외 저서로 《페스트》《전락》 등이 있다.

49 할레킨(Harlequin): 이탈리아의 '코메데이아 델라르테(commedia dell'arte)'에 등장하는 정형화된 유형적 인물. 대개 유순하고 재치가 넘치는 하인 역으로 등장하며 하녀를 따라다니는 바람기 있는 연인으로 묘사된다.

50 실루엣(Silhouette): 일반적으로 검은 윤곽의 이미지를 뜻한다. 이는 프랑스 정치가 '에티엔 드 실루엣(Etienne de Silhouette)'의 이름에서 유래된 명칭이며, 루이 15세의 재무장관이었던 그가 극도의 긴축재정을 강요한 데서 값싸게 만들어진 작품을 뜻하는 말로 사용하게 됐다.

51 《셰인(Shane)》: 1953년 조지 스티븐슨 감독의 작품. 황량한 서부를 바탕으로 정의를 수호하는 한 사나이와 어린 소년의 우정을 그린 서부극이다.

《셰인》은 도덕적인 작품이다. 처음에 셰인은 어디서부터인지는 모르겠으나 언덕을 넘어 마을로 들어온다(마지막 장면 역시 어디로 가는지 모르게 언덕을 넘어 떠난다). 이를 놓고 비평가들은 그를 선각자 예수, 그리스의 신 아폴로, 임무를 맡은 헤라클레스와 비교하기도 한다. 셰인은 신비스러운 인물이다. 그러나 엄격한 행동 규범을 지니고 있다. 그는 근면한 농부에게 힘을 주어 사악하고 탐욕스러운 목장 주인들과 대항하게 하고, 주인집 아내 마리온의 유혹을 받아도 자신의 도덕체계에만 충실하다. 관객은 셰인과 그녀 사이에 전기가 흐르는 듯한 짜릿한 장면을 목격하지만 둘 사이에는 아무 일도 벌어지지 않는다. 셰인은 그 스스로가 도덕적 기준이므로 마음이 움직이는 대로 행동하지 않는다. 그는 마을에 믿음을 가져다주고 악한들을 처치한다.

《셰인》의 도덕성은 기독교 윤리와 맥을 같이 하고 관객은 올바른 태도를 인식한다. 그러나 어떤 작품은 관객에게 학교에서 배운 바와 다른 입장을 보여 주기도 한다. 악한 자가 항상 망하는 것은 아니며 때때로 그들은 우뚝 서서 거리를 활보한다. 범죄는 보상을 받기도 한다.

작가는 원하는 결론을 끌어내기 위해 작품에 어울리는 도덕체계를 선택할 권리가 있다. 그리고 그것이 독자에게 받아들여지기 위해서는 믿음직스러워야 한다. 물론, 말하는 것이 쓰는 것보다 어렵지만.

작품의 도덕성을 보면 별로 믿음직스럽지 못할 때가 있다. 진지한 작품을 쓸 경우, 작가는 독자의 인생을 바꿔 놓을 만큼 강한 장면을 만들고 싶을 것이다. 쉽지 않은 일이다. 계몽에 관한 내용이라면 작가의 목적은 간단하다. 작품의 세계에서만 가능한 장면을 만들면 된다. 실제 세상에까지 끌고 들어와 사람들의 인생을 바꿀 필요는 없다. 오직 위대한 작품들과 가장 재능 있는 작가들만이 독자의 인생을 달라지게 할 천재성을 지녔다. 필자는 좋은

작품은 독자를 크게 바꿔 놓지 않는다고 생각한다. 오히려 나쁜 작품이 더 영향을 끼친다. 논점은 무엇인가? 어떻게 믿음직스럽게 만들 것인가? 이것이 심연 구조의 핵심이다. 이것을 알아야 비로소 믿음직스러워질 수 있다.

이분법은 작품을 망친다

세상의 복잡함을 다루는 방식으로 이분법이 있다. 사람들은 복잡한 현상을 두 가지 대립하는 힘으로 나눠서 이해하려고 한다. 소위 흑백논리라는 것을 동원해 세상을 둘로 갈라놓는다. 그러나 작가는 세상이 그렇게 단순하지 않다는 사실을 안다. 인생의 대부분은 회색의 영역에 놓여 있다는 사실도 깨닫고 있다. 그러나 세상을 양극으로 가르는 그 경향에서 벗어나기는 어렵다. 모든 것은 좋고 나쁘고, 추하고 아름답고, 행복하고 슬프고, 어둡고 밝고, 가난하고 여유 있고, 약하고 강하고, 프로타고니스트와 안타고니스트로 나뉘어져 있다. 세상을 더 잘 이해하기 위해 갈라놓고, 단순화시키기 위해 갈라놓는다. 셀 수 없이 많은 경우가 있는데도 세상을 둘로 가른다.

사랑, 행복, 또는 어떤 현상의 정신적 본질에 대해 진지하게 파고들려고 할 때도 이러한 인식이 어쩔 수 없다는 걸 알게 된다. 그러나 작가는 흑백논리의 이분법적 사고를 포기하고 회색의 영역을 다루어야 한다. 분명한 점은 회색의 영역에는 쉬운 해결책이 없다는 사실이다. 바로 거기에 열쇠가 있다.

쉬운 해결은 만들어내기 쉽다. 이들은 아주 진부한 사고를 보여 준다. 선과 악의 경우를 보자. 한 인물은 친절하고 용감하고 진지하고 중요한

임무를 맡고 있는데 다른 인물은 마음이 어둡고 비겁하고 진실하지 않으며 착한 사람의 목표 달성을 방해하려는 의도를 갖고 있다. 이 패턴은 너무나 잘 알려져 있다. 그래서 그런 작품은 잘 읽지 않게 된다. 작품 속에서 누가 이기고 질 것인지 너무 쉽게 짐작할 수 있다. 이기고 지는 이유도 정말이지 분명하다. 거기에는 놀랄 만한 일이 없다. 독자들은 작가가 착한 사람을 구하고 나쁜 사람을 벌줄 것이라 알고 있기 때문에 이야기를 복잡하게 생각하지 않는다. 그러나 독자가 단순한 분위기를 즐기지 않는 한 작가는 착한 사람만 붙들고 늘어질 수는 없다. 그러다가 착한 사람이 실수라도 하면 어떻게 하나? 이는 할리우드에서는 금기사항이다. 거기에는 도전거리가 없다. 행동을 숨 막히게 만듦으로써 독자를 놀라게 할 수는 있지만 그 다음에 남는 것은 아무것도 없다. 인디애나 존스, 제임스 본드에게서 우주적 도덕 가치를 논하는 사람은 아무도 없다. 그들은 착한 사람들이다. 착한 사람들이 나쁜 녀석들을 물리치고, 그것으로 끝이다. 행위를 빼면 남는 게 아무것도 없다.

작가의 임무는 회색의 세계로 들어와야 한다. 거기에는 분명하게 옳은 대답이 없다. 결정을 내리려고 해도 그것이 옳은 결정인지에 대한 확신이 없기 때문에 위험부담이 따른다. 단순한 관점을 택하는 작가는 인생의 복잡한 역동성이나 선택의 어려움을 이해하는 데 관심이 없는 사람들이다.

지엽적 긴장에 반해서 깊이 있는 지속적 긴장은 불가능한 상황, 옳고 그름이 분명하지 않은 상황, 승자와 패자가 분명하지 않은 상황, 예와 아니오가 분명하지 않은 상황에서 비롯된다. '등장인물을 난처한 상황에 처하게 하라.' 이것이 긴장의 진정한 원천을 이루는 방법이다.

등장인물을 난처한 상황에 처하게 하는 법

편견이 도덕체계에서 비롯됨을 알아보았다. 작가가 신이라면 이 세상을 마음대로 요리할 것이다. 작품은 그런 세상을 반영한다. 여기서 범죄는 처벌받지 않는 법이 없다. 연인을 버린 여자나 남자, 나쁜 정치가는 처벌을 받는다. 작가는 자신이 좋아하는 운동선수단이 야구에서건 축구에서건 우승을 하게 만들며, 종이 위에서 벌어지는 일이라 해도 모두 정당하게 처리하고자 한다. 작가는 신이다. 무엇이든 마음대로 할 수 있다. 작가가 막강한 힘을 가지고 있다는 점에서 아직도 긍지를 지니고 있다면. 그러나 이제는 신의 지위를 버릴 때가 됐다. 작가는 신이 아니라 노예다. 작가는 등장인물과 이야기의 전제에 묶인 노예다. 작가의 지위를 가장 적절하게 나타내는 말이 있다면 그것은 신이라기보다 심판자다.

갈등은 대립하는 두 힘에 의존한다. 한편에는 힘이 존재하고 그 힘에는 목적이 있다. 이를 프로타고니스트의 힘이라 하자. 승리하는 것, 해결하는 것, 해방시키는 것 등등. 다른 한편에는 반대의 힘이 있다. 이를 안타고니스트의 힘이라 하자. 그리고 이 힘 또한 목적이 있다. 바로 프로타고니스트를 저지하는 것이다. 이는 플롯에서 중요한 요소다. 독자나 관객은 이미 읽었거나 접해 본 작품을 통해 이것이 무엇을 뜻하는지 알 것이다. 빨간 모자 아이의 목적은 할머니 집까지 심부름을 가는 것이다. 늑대의 목적은 빨간 모자 아이를 잡아먹는 것이다. 대립하는 두 힘의 개념은 아이디어에서도 마찬가지다. 상대방의 힘을 의미 있게 표현하지 않은 작품은 프로파간다[52]다.

52 프로파간다(propaganda): 선전. 여론에 영향을 줄 목적으로 사실, 주장, 소문, 유언비어 등을 퍼뜨리는 행위를 가리킨다.

설명을 해 보자. 작가는 편견이라고 할 수도 있는 나름의 관점을 지니고 있다. 당신이 12년 동안이나 혹사를 당한 아내로서 사납고 늘 군림하려고만 드는 남편의 희생자라고 가정해 보자. 이를 작품으로 만들려고 할 때 이야기는 다음처럼 나타날지 모른다.

남편은 저녁에 일을 마치고 요란스럽게 집으로 들어오더니 웃옷을 집어던지며 소파에 앉아 소리친다.

"저녁은 어떻게 됐어?"

"맛있는 오리 로스구이를 준비했어요, 여보."

식탁에는 사기 접시와 수정 그릇이 차려져 있다. 촛불도 켜져 있다. 남편을 위해 아내는 상당히 수고를 한 게 틀림없다.

"오리고기? 오리고기 싫어하는 거 몰라? 저녁 좀 제대로 차릴 수 없어? 샌드위치나 만들어 와."

아내의 눈가에 눈물이 맺힌다. 그러나 이런 대접을 그대로 감수할 수밖에 없다.

"무슨 샌드위치로 할까요?"

"아무거나. 그리고 맥주 한 병."

남편은 귀찮다는 듯이 대답하며 텔레비전을 켜고 거기에 빠져든다.

더 이상 필요 없다. 이미 내용을 알고 있고 이야기가 어떻게 전개될지 안다. 등장인물은 유형적 인물로 결정됐다. 여자는 조용히 순종하는, 착하고 헌신적인 아내다. 남자는 큰소리치고, 거만하고, 무정한 남편이다. 그가 잘못을 뉘우치게 되기를 기다릴 것도 없다. 독자는 남자가 고통받기를 원한다. 그러나 이는 프로파간다다.

작가의 관점은 여기서 너무 분명하고 일방적이다. 작가는 아내의 편을 들었고 의심할 여지없이 남편을 과장한 만큼 아내도 과장했다. 이런 인물들이 바로 유형적인 것이다. 스콧 피츠제럴드[53]는 "개인으로 시작하면 유형이 남고 유형으로 시작하면 아무것도 남지 않는다"라고 썼다. 작가는 개개인의 이야기를 풀어내고자 하는 사람들이다. 작품은 작가에게는 치료적 효과도 있고 마음에 품던 적대감을 사라지게도 하지만, 그것이 남에게 보여 주기 위한 작품의 목적은 될 수 없다. 작품의 목적은 이야기를 풀어 나가는 데 있는 것이지 작가의 개인적 문제를 풀어헤치거나 보상을 받으려는 데 있는 것이 아니다.

작가들은 이유가 있기 때문에 항상 프로파간다를 말하려 한다. 작가는 조그만 강의실에서 누가 좋고 나쁘고, 무엇이 옳고 그른지를 논하려 한다. 그러나 신은 작가가 이 세상에서 강의를 너무 많이 하고 다닌다는 사실을 알고 있다. 관객은 희곡 작가나 시나리오 작가의 강의를 듣기 위해서 연극이나 영화를 보러 가지는 않는다. 등장인물로 하여금 작가가 원하는 바를 말하게 한다면 프로파간다를 쓰고 있는 것이며, 등장인물이 원하는 바를 말하게 한다면 작품을 쓰고 있다고 할 수 있다.

아이작 B. 싱어[54]는 등장인물에게 제각기 자신들의 생활과 논리가 있으므로 작가는 이에 맞춰 행동해야 한다고 주장했다. 작가는 플롯의 기본 요구사항에 부응하기 위해 등장인물을 어느 정도 조작한다. 등장인물이

53 스콧 피츠제럴드(Scott Fitzgerald, 1896~1940): 미국의 소설가. 대표작으로 《위대한 개츠비》《저 슬픈 젊은이들》《밤은 부드러워》 등이 있다.
54 아이작 B. 싱어(Isaac B. Singer, 1904~1991): 폴란드 태생 미국 작가. 《모스트 가(家)》《영지》 《대(大)장원》은 그의 최대의 야심작이며 자전적 소설 《아버지의 궁전에서》 등을 썼다.

작가를 뛰어넘게 만들지 않는다. 어떤 면에서는 놀이터를 만들고 등장인물이 거기서 뛰어 놀도록 하고 있다. 담은 이들이 플롯의 범위 안에서 놀 수 있도록 보호하는 역할을 하지만, 놀이터는 등장인물이 플롯의 담 안에서도 자유롭게 놀 수 있도록 해 줘야 한다. 호르헤 루이스 보르헤스[55]는 이를 잘 대변했다. "나의 등장인물들은 대부분 바보다. 그리고 그들은 항상 나에게 수작을 부리고 나를 심하게 다룬다." 작가는 신이라기보다 노예인 것이다. 그러면 어떻게 프로파간다를 쓰지 않을 것인가?

우선, 작가의 태도에서 출발하라. 해결할 문제가 있거나 주장하는 바가 있거나 혹은 작가가 생각하는 식으로 세상이 생각해 주기를 바란다면 작품이 아닌 논문을 쓰는 게 옳다. 이야기를 하는 데 흥미를 느끼고, 이웃을 사로잡는 이야기를 하고 싶고, 복잡한 세상에서 발견되는 삶의 모순을 말하고 싶다면 작품을 써라. 다음 충고는 결론이 아닌 전제를 가지고 시작하라는 것이다. 항상 상황으로부터 출발해야 한다.

앞의 부부 이야기로 돌아가 보자. 여자는 성자이고 남자는 악마다. 흥미가 없다. 왜 읽겠는가? 너무 일방적이다. 이 이야기는 갈 데가 없다. 관객은 악마 편을 들고 싶지 않으니 성자 편을 들 것이다. 정서적 반응은 등장인물의 유형성만큼이나 유형적이다. 여자에게는 "아아 불쌍해라, 왜 참고만 있니? 이봐요, 좀 싸워 봐요!" 그리고 남자에게는 "아이고, 이 형편없는 작자야, 나가 죽어라!"고 말할 것이다. 이야기는 자동적이다. 작가나 독자가 없어도 저절로 써진다.

55 호르헤 루이스 보르헤스(Jorge Luis Borges, 1899~1986): 아르헨티나의 시인, 수필가, 단편소설 작가. 남아메리카에서 극단주의적 모더니즘 운동을 일으킨 것으로 평가된다. 《모래의 책》《브로디의 보고서》 등의 대표작이 있다.

이 이야기의 치명적 결점은 너무 일방적이라는 데 있다. 여자는 너무 착하고 남자는 너무 악하다. 하지만 실제로 인생은 그렇지 않다. 모든 사람은 인간으로서 밝은 면과 어두운 면을 다 가지고 있다. 아내의 어두운 면은 무엇인가? 이런 끔찍한 상황에 처하게 된 아내 측의 책임은 무엇인가? 남편의 경우는 어떤가? 그는 잔인하고 무정하다. 그러나 왜 그렇게 되었을까? 남자의 입장에서는 그도 여자와 마찬가지로 희생자일 수 있는 것이다. 한 쪽 편에서가 아니라 두 사람을 같이 놓고 보면 그들이 왜 그렇게 행동하는지를 이해할 수 있다. 상황을 쓰는 데 관심이 있는 작가라면 양쪽의 입장을 공정하게 다룰 것이다. 등장인물에게 주장이 필요하다면 그가 직접 작품 안에서 주장하게 하라. 작가는 심판자다. 작가에게는 상황 창조가 가장 중요한 관심사라는 점을 잊어서는 안 된다. 등장인물이 상황을 지배하거나 그것을 일방적으로 끌어가지 않도록 하라. 그들에게 같은 경기장에 함께 있도록 하고 공정한 기회를 부여하라. 존 치버[56]는 이에 대해 한마디 했다. "등장인물이 작가로부터 탈출했다는 전설이 있다. 마약을 먹고 마음대로 연애하고 대장 노릇을 하며, 작가는 바보이고 글을 쓰는 기술에 대해서 아무것도 모른다고 놀려댄다. 등장인물의 멍청한 의도가 경쟁적으로 벌어지는 곳에서, 작가의 의도는 가망이 없어진다." 등장인물이 아니라 심판이 상황을 조절해야 하는 것이다.

아내와 남편의 이야기 가운데 가장 좋은 예는 더스틴 호프만(Dustin Hoffman)과 메릴 스트립(Meryl Streep)이 나오는 《크레이머 대 크레이머》[57]인데 서로 가정의

56 존 치버(John Cheever, 1912~1982): 미국의 소설가. 환상적 표현과 반어적 기법을 뒤섞은 희극을 통해 미국 교외지대 중간층의 삶, 풍습, 도덕성을 묘사했다. 《존 치버 단편집》으로 퓰리처상을 수상했고, 장편소설 《웨프셧 가(家) 연대기》 등의 작품이 있다.

주도권을 잡으려고 싸우는 과정이 그려진다. 이 영화는 악한이 없기 때문에 감동적이다. 두 등장인물이 모두 난처한 상황에 처해 있으며 여기에는 분명하게 '옳다'고 할 만한 결정이 없다. 조안나 크레이머는 아들과 떨어지면서까지 결혼생활을 포기한다. 그러나 관객은 무엇이 그녀를 그런 상황에 이르게 했는지 이해한다. 그리고 그녀가 다시 아들을 찾기 위해 돌아왔을 때 왜 돌아왔는지도 이해를 한다. 관객은 두 편 모두를 이해하고 서로가 나누는 고통을 함께 느낀다. 여기서 쉬운 일은 없다. 어느 누구 편을 들 수도 없고 한쪽을 향해 '나쁜 사람'이라고 손가락질을 할 수도 없다.

《크레이머 대 크레이머》에서 관객은 상반된 두 견해를 본다. 바로 아내의 관점과 남편의 관점이다. 이 두 관점은 맞부딪치고 대결은 갈등을 낳는다. 대립하는 관점은 관객들로 하여금 한 관점을 택하게 할 수 없고 대립하는 두 관점 모두에 귀를 기울여야 하는 책임감을 부여한다. 이것이 바로 등장 인물을 난처한 상황에 처하게 하는 관건이다.

톨스토이는 이 아이디어를 더욱 완벽하게 부연했다. "가장 좋은 이야기는 좋은 편과 나쁜 편을 대립시켜서는 나오지 않는다. 좋은 편과 좋은 편이 맞붙어야 좋은 이야기가 된다." 《크레이머 대 크레이머》는 '좋은 편 대 좋은 편'이 충돌하는 이야기다. 그리고 '좋은 편 대 좋은 편'을 사로잡는 비결은 대립하는 입장의 자질에 놓여 있다. 분명한 답이 없어야 대립이 커진다. 대립하는 입장은 화해할 수 없는 상태의 결과다. 문제에 대한 분명한 답이 없을 때 대립은 커진다. 어느 한 순간, 어느 장소에서는 일시적 해결책이

57 《크레이머 대 크레이머(Kramer vs. Kramer)》: 로버트 벤튼 감독의 1979년 작품. 직장 일로 바쁜 남편과 그로 인한 상실감에 집을 떠난 아내가 아들의 양육권을 놓고 법정 소송을 벌이는 휴먼드라마. 아카데미 작품상, 감독상, 각본상, 남우주연상, 여우조연상 등을 휩쓸었다.

있을 수 있지만 그 해결책이 어디서나 통용되지는 않는다. 당대의 커다란 문제들은 해결책이 없다. 낙태, 안락사, 사형제도, 이혼, 육아, 동성애, 복수, 유혹 등 그러한 문제는 헤아릴 수 없이 많다.

낙태 문제만 보더라도 두 가지 입장이 있다. 낙태는 태어나지 않은 아기를 죽이는 행위이므로 나쁘다는 견해와 자궁 속에 들어 있는 태아는 어느 시기까지는 인간으로 취급할 수 없으므로 잘못이 아니다라는 주장이 서로 팽팽하게 맞서 있다. 이는 단순한 대비이고 실은 더 복잡한 입장이 개입되어 있지만 여기서 강조하고 싶은 점은 완전한 해결책이란 없다는 사실이다. 오직 임시방편적 해결책이 있을 뿐이다. 바로 법정의 판결에 맡기는 것인데 이 역시 끊임없는 논란과 수정을 거쳐야 할 것이다.

독자는 편을 정한다. 그러나 작가는 작품을 쓸 때 어느 입장에 서야 할까? 한쪽 편만 든다면 프로파간다를 쓰고 있는 셈이다. 등장인물은 작가가 따르고 싶은 입장을 대변할 수 있다. 작가의 책임이 설교가 아니라 가장 훌륭한 이야기를 만들어내는 데 있는 것이라면 두 입장이 모두 동정이 가게끔 상황을 만드는 어려운 선택을 할 수밖에 없다. 그럴 경우 등장인물은 난처한 상태에 처하게 된다.

또 두 입장은 모두 논리적이어야 한다. 등장인물을 두 입장 사이에 놓이게 하려면 그 입장들이 모두 믿을 만해야 한다. 마음에 드는 상황에만 모든 에지를 쏟고 반대의 관점에는 설득력이 약한 주장을 편다면 이는 사기나 다름없다. 즉 한 측면의 입장이 분명하다면 다른 입장의 주장에도 똑같은 힘을 부여해야 한다. 그렇지 않으면 독자는 작가를 무시하게 되고 갈등의 원천은 사라지게 된다. 양측의 주장은 모두 유효해야 한다. '유효하다'라는 말의 의미는 근거가 있어야 한다는 뜻이다. 상반되는 주장은 세상에서

충분히 일어날 수 있는 일이어야 한다.

다시 낙태 문제로 돌아가 도저히 화해할 수 없는 두 입장 사이에 처한 여인의 예를 들어 보자. 이 여자는 믿음이 강한 가톨릭 신자다. 낙태는 죄악이라고 교회에서 배우며 자랐다. 여자도 교회의 가르침에 따라 낙태는 잘못이라고 믿고 있다. 그런데 이 여자는 강간을 당했고 정서적으로 몹시 위험한 지경에 처해 있다. 그리고 임신한 사실을 알게 됐다. 법은 여자가 요구하면 낙태를 허용하게 되어 있다. 여자는 배가 점점 불러 올수록 매일같이 자기에게 일어난 끔찍한 일이 떠올라 견디기 어렵다. 아이는 평생 고통을 연상시킬 테니 자기를 강간한 사람의 아이를 낳아 기른다는 생각은 더 참을 수 없다. 그러나 여자가 믿는 종교는 낙태를 하면 저주를 받는다고 말하고 있다. 낙태를 안 하면 이 세상에서 저주를 받는 셈이고 낙태를 한다면 다음 세상에서 저주를 받게 되는 셈이다. 아주 고전적인, 화해할 수 없는 입장이다. 두 가지의 입장은 모두 논리적이며 다 설득력이 있다. 어떻게 해결할 것인가? 아이를 낳고 자신을 희생할 것인가 낙태로 아이를 포기할 것인가. 여자는 어떻게 하든 자신의 절반을 죽이는 셈이 된다. 문제를 해결하려 하면 할수록 해결의 실마리는 보이지 않는다. 이것이 갈등의 진정한 원천이다.

두 가지 주장은 모두 독자나 관객의 마음을 납득시키는 힘이 있어야 한다. 논리성과 설득력만 가지고는 부족하다. 이는 지적인 측면이다. 상반된 주장이 추진력을 갖기 위해서는 정서에 호소해야 한다. 작가는 독자에게 이러한 상황에서 무엇이 옳은지를 가르치는 데 관심을 기울이면 안 된다. 작가는 독자로 하여금 여자의 입장이 되어 여자가 겪는 딜레마의 복잡함을 느끼게 해 줘야 하고 문제를 해결하기가 쉽지 않음을 보여줘야 한다. 그리고 누구든 이러한 문제를 만나면 상당히 고통스러우리라는 점을 이해시키려고

노력해야 한다. 이것이 마음을 움직이는 논쟁의 본질이다.

　이제는 알 것이다. 심연의 구조를 발전시키기 위해서 작가는 화해할 수 없는 입장을 만들어야 하고, 서로 상반되는 주장이라면 똑같이 논리적이고 설득력이 있어야 하며, 독자나 관객의 마음을 움직여야 한다는 것을.

옳은 일은 그르고 그른 일은 옳다

선과 악의 문제를 다시 한 번 자세히 살펴보기 위해 두 개의 세상이 있다고 가정해 보자. 하나는 '이뤄야 할' 세상이고 다른 하나는 '지금 있는 그대로'의 현실 세상이다. 사람들은 '이뤄야 할' 세상에서 살고 싶어한다. 이 세상에서 착한 편은 좋고 악한 편은 나쁘다는 점은 영화 《십계》[58]에서 홍해가 갈라지듯 분명한 일이다. 문제가 생기면 결정은 너무 명백하고 결과는 뻔하다. 그러나 현실은 어떤가? 확실한 결정은 얼마 없고 뻔한 결과도 잘 일어나지 않는다. 맑은 곳은 거의 없어 보인다. '이뤄야 할' 세상은 빛을 자꾸 잃어서 회색의 그림자를 남기고 있다. 독자는 다른 상황이 닥치면 어떻게 행동해야 할지 머릿속으로는 알고 있다. 그러나 그런 일이 눈앞에 닥치면 어찌할 바를 모르고 망설이게 된다. 막상 닥치면 분명해 보이지도, 쉬워 보이지도 않는다.

　상황은 무엇이 옳고 무엇이 그른지 다시 살펴보게 만든다. 독자는 옳은 일을 하는 것은 그릇되고, 그릇된 일을 하는 것이 옳게 여겨지는 상황에 처해 본 적이

58 《십계(The Ten Commandments)》: 1956년 세실 B. 드밀 감독의 작품으로 《구약성서》 속 〈출애굽기〉의 내용을 영화화했다. 당시 거대한 스케일과 세트 제작으로 화제가 되기도 했다.

있을 것이다. 아주 간단한 예를 들어 보자. 다른 사람의 감정을 위로하기 위해 가벼운 거짓말을 하게 되는 경우가 있다. 그러다가 아주 엄청난 재앙의 일부분을 떠맡기도 한다. 바로 '수단이 목적을 정당화한다'거나 '규칙은 어기기 위해서 존재한다'라는 말이 떠오를 때다.

작가의 작품이 도덕성의 옳고 그름이나 도덕적 딜레마를 다루고 있다면 문제를 자세히 살펴봐야 한다. 쉬운 해결책은 잊어버려야 한다. 쉬운 해결책은 도움이 안 되며 쓸모도 없다. 복잡한 도덕적 문제를 해결하느라 고통을 겪고 있는 인물에게 진부한 방법밖에 안 되는 해결책을 들이대면 상태는 더 악화될 따름이다. 독자는 '있는 그대로'의 현실 세상에 살고 있다. 인간을 재앙에 빠뜨리는 문제는 대부분 단순한 해결책을 거부하는 것들이다.

회색의 영역은 화해를 불가능하게 만든다. 거기서 벌어지는 행동은 옳고 그름을 구분하기 힘들다. 절대적인 해결책이 없는 가운데 인위적이며 임시적인 해결책만이 있을 뿐이다. 등장인물이 처한 특별한 상황에서 통용되는 '옳은 방법'은 종종 인위적인 수단에 의해, 예를 들면 법원의 결정이나 사회적 압력에 의해 일시적으로 결정되기도 한다. 그러나 인생에서는 법을 따르는 것이 잘못이 되는 상황을 끝도 없이 만나게 된다. 결과는? 도덕적 딜레마다. 법을 따라야 하는가? 또는 더 좋은 일을 위해 법을 어겨야 하는가? 그 경계선을 어디에 어떻게 그을 것인가?

이런 문제들은 독자가 일상생활에서 매일 겪는 것들이다. 이야기에 어떻게 접근하든 그것이 어떤 도덕적 체계를 담고 있든, 작가는 양쪽이 화해할 수 없도록 역동적 긴장감이 담긴 아이디어를 발전시켜야 하며, 그 양쪽의 주장은 모두 공정하고 일관성 있어야 한다.

등장인물과 플롯의 관계

등장인물은 3명이 적당하다

여기서는 등장인물과 플롯의 관계를 다룬다. 등장인물을 따로 떼어 놓고 토론을 벌인다는 것은 이치에 맞지 않는다. 이것은 어쩌면 각 자동차 부품들을 전체에서 보지 않고 개별적인 기능으로만 여기는 것과 같다. 그러나 등장인물이 플롯과 관계되는 점에 대해서는 여전히 토론의 여지가 있다.

앞에서 필자는 가장 기본적인 요소들이 어떻게 서로 긴밀히 연결되어 있는지를 보여 주기 위해 등장인물에 대한 설명을 포함시켰다. 글을 쓸 때 이들을 따로 떼어 놓고 쓸 수는 없다. 모든 것을 한꺼번에 다 고려해야 한다. 어느 작가가 컴퓨터 앞에서 "오늘 아침에는 등장인물에 대해서만 써야겠다"라고 하겠는가? 하지만 거의 모든 교과서들은 "자, 이번에는 등장인물에 대해서 이야기해봅시다"라는 식으로 짜여 있다. 헨리 제임스가 옳다.

59 헨리 제임스(Henry James, 1843~1916): 1915년에 영국으로 귀화한 미국의 소설가. 주요 작품으로 《데이지 밀러》《여인의 초상》《보스턴 사람들》등이 있다.

등장인물이 행동을 수행하면 성격을 갖게 되고, 등장인물이 하는 일은 작가의 플롯이 된다. 자, 우선 플롯 안에 있는 등장인물의 역동성에 대해 살펴보자.

등장인물들은 서로 관련을 맺고 있다. 철이(가)가 교실에 들어와 영이(나)를 본다. 첫눈에 사랑에 빠진다. 철이는 영이에게 데이트 신청을 했으나 거절당했다. 이야기가 이렇게 진행됐다. 인물 간의 관계는 두 가지다. 사람이 두 사람뿐이라 두 가지라는 의미가 아니다. 두 사람 사이에서 가능한 정서적 관계는 많아야 두 가지일 뿐이라는 이야기다. (가)에 대한 (나)의 관계와 (나)에 대한 (가)의 관계, 이렇게 두 가지다. 제3의 인물 대식이(다)를 첨가해 보자. 영이는 철이보다 대식이를 좋아한다. 등장인물들 간의 역동성은 이 경우 세 가지가 아니다. 이때는 여섯 가지의 정서적 관계가 가능하다.

- (가)에 대한 (나)의 관계.
- (나)에 대한 (가)의 관계.
- (다)에 대한 (가)의 관계.
- (가)에 대한 (다)의 관계.
- (나)에 대한 (다)의 관계.
- (다)에 대한 (나)의 관계.

다른 등장인물, 로라(라)를 첨가해 보자. 대식이는 로라를 사랑한다. 열두 가지의 정서적 관계가 가능하므로 이제 인물 간의 역동적 관계는 열두 가지가 된다. 작가로서 모든 가능한 관계를 다 그려야 할 책임은 없다. 그러나 등장인물이 많아지면 많아질수록 인물들을 그려내고 행동을 다루는 게 점점 어려워진다. 등장인물이 너무 많으면 이들을 '잃어버리게' 되고, 이들을

다시 등장시키다 보면 어딘지 모르게 어색하고 억지스러워진다. 작가는 관계를 편안히 처리할 수 있는 한에서 등장인물을 선택한다. 관객이 흥미를 느낀다면 등장인물이 많아도 좋겠지만 작가가 그들의 끝없는 행동 속에 빠져 헤맬 정도라면 너무 많은 인원은 곤란하다.

다섯 번째의 등장인물은 생각하지 않는 것이 좋다. 다섯 번째 등장인물을 상정하면 등장인물 간의 관계는 스무 가지가 된다. 마치 19세기 러시아 소설을 연상시킨다. 인물 간의 정서적 관계를 스무 가지나 엮어 나가는 것은, 불가능하지는 않더라도 여간 어려운 일이 아니다. 열두 가지 정도는 가능하다. 그러나 이도 상당한 기술이 필요하다. 주요 등장인물은 끊임없이 들락날락해야 하고 아주 크게 대립하는 장면이나 클라이맥스를 제외하고는 대부분의 장면은 세 사람의 관계를 넘지 않아야 한다.

이제는 다시 두 사람의 등장인물이 벌이는 두 가지 관계의 역동성을 살펴보자. 철이가 영이 앞에서 어떻게 행동하는지와 영이가 철이 앞에서 어떻게 행동하는지를 알고 있다고 하자. 이 상황에는 인물의 성격이 편안히 발전될 여유가 없다. 물론 무대 위에서는 훌륭하게 보일 수도 있는 문제다. 그러나 주요 등장인물을 두 명으로 국한시키는 것은 그가 대단히 유능한 작가라는 의미다. 이는 삼세번의 원칙을 떠올리게 한다. 고전적인 우화, 동화나 민속, 텔레비전의 연속극을 보더라도 숫자 3의 원칙은 강한 힘을 발휘함을 알 수 있다. 등장인물의 삼각 구도는 가장 강한 관계를 가져오는, 가장 흔한 이야기다. 사건도 세 가지일 경우가 많다. 주인공은 어려움을 극복하기 위해 총 세 번을 시도한다. 그리고 두 번은 실패하고 세 번째에 성공한다. 이는 비밀스런 숫자 놀음이 아니다. 거기에는 '균형'이라는 분명한 이유가 있다. 주인공이 처음 시도해 단번에 이뤄 버리면 긴장감이 없다.

주인공이 두 번 시도해 두 번째에 성공을 한다면 긴장감은 있되 클라이맥스가 충분히 구축되지 않는다. 세 번째의 설정이 매력적이다. 네 번째에서의 설정은 이야기를 지루하게 만든다. 등장인물도 마찬가지다. 한 사람은 모두의 흥미를 끌기엔 부족하다. 두 명은 가능하지만 역시 흥미를 끌기에는 너무 옹색하다. 셋이 알맞다. 예측 못할 일들도 가능하고 너무 복잡하지도 않다. 작가로서 숫자 3의 덕목을 심각하게 고려하라. 삼세번의 원칙은 지나치게 단순하지도 복잡하지도 않고 가장 알맞다.

고전적인 삼각관계의 인물 셋이 만들어내는 여섯 가지의 역동적 관계를 살펴보자. 《사랑과 영혼》[60]의 예를 들어 설명하겠다. 《사랑과 영혼》에서 인물 삼각형은 패트릭 스웨이지(Patrick Swayze), 우피 골드버그(Whoopi Goldberg), 데미 무어(Demi Moore)가 이룬다. 패트릭 스웨이지와 데미 무어는 서로 사랑하는 사이인데 패트릭 스웨이지가 강도를 만나 살해된다. 그는 죽어서 유령이 되고 애인과 대화를 나눌 수 없게 된다. 여기에 우피 골드버그가 등장한다. 그녀는 엉터리 심령술사지만 놀랍게도 죽은 패트릭 스웨이지와 대화를 나눈다. 죽은 영혼과 대화를 나눌 수 있다는 사실에 제일 놀란 사람은 그녀 자신이었을 것이다. 그녀는 이 사실을 도저히 받아들일 수 없었으므로 스웨이지의 일에 끼어들지 않으려 했다. 그러나 패트릭 스웨이지는 우피 골드버그를 통해 데미 무어에게 위험을 알리려 한다.

이야기가 처음부터 패트릭 스웨이지가 데미 무어에게 직접 말하는 식으로 짜여 있었다면 긴장은 제대로 이뤄지지 않았을 것이다. 그러나 다른

60 《사랑과 영혼(Ghost)》: 1990년 제리 주커 감독의 작품으로 세계적인 빅 히트를 기록했다. 라이처스 브라더스의 주제곡도 폭발적인 인기를 끌었다.

사람, 그것도 믿음직스럽지 못한 사람을 통해 대화가 이루어졌기 때문에 플롯에 깊이가 생기고 코미디의 요소도 가미됐던 것이다(우피 골드버그는 이미 사기죄의 전과가 있는 여자로 등장한다). 다시 말해 첫째, 패트릭 스웨이지는 우피 골드버그에게 자기는 귀신이며 큰일을 위해 그녀에게 말을 거는 것이라 확신시켜야 하며, 둘째, 우피 골드버그는 데미 무어에게 자기가 죽은 남자 친구와 정말로 대화를 나누었다고 확신시켜야 한다.

등장인물 간의 관계가 제대로 펼쳐져야 한다

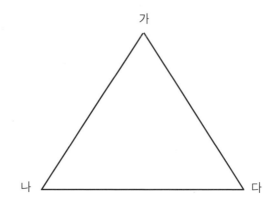

등장인물의 삼각형은 위와 같으며 인물 간의 관계에 깊이와 변화가 있도록 잘 짜여졌다.

　　— 데미 무어는 우피와 직접적인 관계를 맺으며 우피를 통해 간접적으로 죽은
　　　남자 친구와 관계를 맺는다.

- 패트릭은 우피와 직접적인 관련을 맺으며 역시 우피를 통해 간접적으로 살아 있는 여자 친구와 관계를 맺는다.
- 우피는 매개 역할로서 패트릭과 데미 무어와 직접적인 관계를 맺는다.

또 다른 영혼 이야기인 대프니 듀 모리에[61]의 고딕 스타일 소설《레베카》를 살펴보자. 이 작품은 나중에 알프레드 히치콕에 의해 영화로 만들어졌다. 설정은 비슷하다. 어둡고 음침하고 신비스러운 맥심 드 윈터는 천진난만하고 머리에서 발끝까지 사랑스러운 새 신부를 자기의 영지로 데려온다. 그러나 영지는 죽은 부인 레베카의 흔적이 여기저기 남아 있는 곳이며, 특히 죽은 부인에 대한 충성심이 대단한 사악한 가정부로 인해 공포의 분위기가 강조된다. 맥심 드 윈터는 아름다웠던 죽은 아내에 대한 기억에 시달려, 그를 전적으로 의지하는 예쁜 새 신부의 사랑을 얻지 못한다. 《레베카》에서 죽은 아내의 유령이 저택에 실제로 남아 있는 것은 아니다. 그러나 설명은 그렇게 되고 있다. 영화에서 이름도 소개되지 않는 새 부인은 죽은 부인의 존재를 극복하지 못한다. 그리고 문제를 더 어렵게 만드는 것은 가정부가 새 부인을 망치려 든다는 점이다. 삼각형에서 세 변의 관계는 다음과 같이 발전한다.

- 가정부와 새 부인에 대한 맥심 드 윈터의 관계. 이는 레베카에 의해 영향을 받는다.
- 드 윈터와 새 부인에 대한 가정부의 관계. 역시 이들도 레베카의 영향을

61 대프니 듀 모리에(Daphne du Maurier, 1907~1989): 영국의 소설가 겸 극작가. 배우이자 연출가인 제럴드 듀 모리에의 딸이며, 작품 중 소설 《레베카》가 가장 유명하다.

받는다.

　─가정부와 남편에 대한 새 부인의 관계. 예측대로 레베카의 영향을 받는다.

　레베카는 회상 장면을 통해서든 유령의 모습으로든 관객 앞에 모습을 드러내지 않는다. 다른 사람 앞에 존재를 드러내는 법이 없는 레베카는 모든 인물과 모든 일들에 영향을 미친다. 인물들은 모두 보이지 않는 제4의 인물에 영향받기 때문에 인물 삼각형은 다른 모습이 된다.

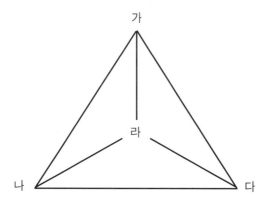

　플롯의 복잡한 측면을 살펴볼 때 《레베카》는 훌륭한 이야기다. 《사랑과 영혼》은 단순하고 직선적이고 재치 있다. 그러나 인물에 깊이가 없다. 관객은 작품의 소재와 내용의 기발함에 즐거워하고 그 기발함은 유머로부터 도움을 받는다. 반면 《레베카》는 절벽과 폭풍, 높고 깊은 산 속의 성곽 등 고딕풍의 음산한 분위기를 내포하고 있으며 인간에 대한 부분은 더 깊이 다루고 있다. 그래서 이 깊은 구조 속에 상대의 힘을 발전시키려면 작품이 원하는 인물의 역동성의 차원이 무엇인가를 결정해야 한다. 작품에서 몇 명의 인물이 가장

잘 어울리는지 물어봐야 한다. 둘, 셋, 넷? 그리고 이들 등장인물 사이의 관계도 이해해야 한다.

행동 없이 인물 없고, 행동 없이 플롯 없다

플롯과 등장인물. 이 둘은 함께 작용하며 떼려야 뗄 수 없다. 이야기를 발전시키는 데 독자들은 주인공이 왜 그렇게 행동하는지 이해하고 싶어 한다는 점을 기억해야 한다. 이는 동기에서 우러나는 행동을 뜻하며, 등장인물이 다른 선택을 하지 않고 왜 그런 선택을 했는지 이해한다는 것은 논리적 연결 즉, 원인과 결과가 있어야 한다는 뜻이기도 하다. 예측할 만한 행동을 하는 등장인물은 애초에 설정하지 말아야 하고, 만약 그런 인물을 설정했다면 그 이야기 역시 '예측할' 만한 것이다. 이는 지루하다는 말의 점잖은 표현 되겠다.

등장인물의 태도는 가끔 관객을 놀라게 한다. 왜 저렇게 행동하는 거지? 그러나 유심히 살펴보면 왜 그런 일이 일어났는지 이해하게 된다. 물론 원인과 결과 사이에 논리적 연결이 있어야 한다고 해서 모든 것이 분명하게 드러나야 한다는 것은 아니다.

아리스토텔레스는 등장인물은 행동의 결과로 인해 불행해지기도 하고 행복해지기도 한다고 피력했다. 행복해지거나 불행해지는 그 과정은 플롯에서 결정된다. 프로타고니스트에게 일어난 일은 그를 변화시키고, 그것은 그를 행복하게 하거나 불행하게 한다. 또는 더 현명하게 만들기도 한다. 아리스토텔레스는 플롯을 등장인물보다 우선시했다. 꼭 그런 것은

아니지만 오늘날 관객의 대부분은 '인물은 그가 하는 일에 의해 자신의 존재를 알린다'라는 표현을 이해한다. 행동은 등장인물과 맞먹는다. 등장인물이 자기 자신에 대해 늘어놓는 말은 중요하지 않다. 영화 《네트워크》[62], 《종합병원》[63] 등의 시나리오를 쓴 패디 체이에프스키[64]는 작가의 첫째 임무를 일련의 사건을 만드는 일이라고 봤다.

플롯의 요소를 설정했다면 다음은 플롯의 사건을 만드는 인물들을 창조해야 한다. "등장인물은 이야기를 진실하게 만들기 위해 자신의 모습을 갖춘다"라고 그는 말한다. 등장인물은 역할에 의해 생명을 갖는다. 그저 자리에 앉아서 인생이 어떻고 위기의 순간이 어떻고 하는 것만으로는 인생의 의미가 터득되지 않는다. 말만 하게 하지 말고 행동하게 하라. 그러면 주인공은 작품 속에서 다른 등장인물과의 상호관계를 발전시키게 된다.

《아라비아의 로렌스》[65]에는 주인공의 내면을 파악하게 해 주는 아주 짧은 장면이 있다. 그 장면의 핵심은 로렌스가 어떤 희생을 감수하고서라도 목적을 달성하겠다는 의지를 보여주는 데 있다. 그는 조각난 아랍을 통일시키겠다는 목표를 이루기에는 자신의 의지가 너무나 약하다는 강박관념에 사로잡힌다. 그는 세상을 정복하는 스타일의 저돌적 인물이

62 《네트워크(Network)》: 사회파 감독인 시드니 루멧의 1976년 작품. 과도한 시청률 경쟁에 휘말리는 방송 산업의 병폐를 밀도 있게 그렸다.

63 《종합병원(The Hospital)》: 아서 힐러 감독의 1971년 작품. 종합병원 내부에서 벌어지는 비인간적 행태를 고발한 사회성 드라마. 베를린 영화제에서 은곰상을 받았다.

64 패디 체이에프스키(Paddy Chayefsky, 1923~1981): 영화, 연극, TV에 걸쳐 활동한 미국의 유명 각본가. 아카데미와 골든글로브 등의 영화제에서 각본상, 각색상을 여러 차례 수상했다.

65 《아라비아의 로렌스(Lawerence of Arabia)》: 1962년 데이비드 린 감독의 역작으로 아라비아 독립의 영웅인 T. E. 로렌스의 일생을 장대한 스케일로 그렸다. 아카데미 영화제 작품상 등 7개 부문 수상에 빛나는 대작이다.

아니다. 사실 로렌스는 사소한 종류의 고통에도 두려워하는 사람이다. 그는 친구들과 둘러앉아 "글쎄, 내가 정말 그 일을 할 수 있을지 잘 모르겠는데……"라고 말하는 편이 더 어울리는 사람이다. 그러나 말은 값이 싸다. 영화의 한 장면은 말 한 마디 없으나 매우 강한 인상을 준다. 순수한 행동의 표본이다. 로렌스는 손가락 사이에 성냥불을 켜 들고 성냥불이 손가락을 태울 때까지 그대로 있는다. 이야기상 이는 결코 용감한 행동이 아니다. 로렌스는 고통을 잘 참지 못하는 사람이다. 그는 두려움을 이기기 위해 성냥불로 손가락을 태워 보는 것이다. 나중에 로렌스가 터키 경찰에 잡혀 고문을 당할 때 빛을 발하게 되는 장면이다.

플롯은 등장인물의 기능이며 등장인물은 플롯의 기능을 지닌다. 이 둘은 분리되지 않는다. 행동은 둘의 공통 기반이다. 행동 없이 인물 없고, 행동 없이 플롯 없다.

다음 제2부에서는 스무 가지 플롯을 행동 중심의 플롯과 인물 중심의 플롯으로 구분해 놓았다. 행동과 등장인물을 분리할 수 없다고 하고는 무슨 말이냐고 되물을지 모른다. 그러나 할 수 있다. 구분은 어디에 더 중점을 두느냐에 달려 있다. 작가가 사건이나 행동을 쓰는 데 관심이 있다면 행동이 발생하도록 등장인물을 창조할 것이며, 행동 중심의 플롯을 쓰게 될 것이다. 인물보다 사건에 중점을 두게 된다는 뜻이다. 반대로 등장인물이 플롯보다 더 중요한 요소라면 인물 중심의 플롯이 만들어질 것이다.

02

흥미와 박진감을 더해 주는
스무 가지 플롯

플롯은 공공 자원이다

오래된 플롯도 효과적일 수 있다

이제부터 위대한 스무 가지 플롯을 소개하며 그 구성 원칙과 특징들을 살펴보려 한다. 제1부에서 세상에는 오직 두 가지 플롯만이 있다고 말한 적이 있기 때문에, 이 말은 이들이 각기 세포 분열을 해 열 개씩 늘어났다는 이상한 소리처럼 들릴지도 모른다. 전자의 두 가지 플롯이란 '마음의 플롯'과 '행동의 플롯'으로 나눌 때 가능한 분류이고, 제2부에서 소개하는 스무 가지 플롯은 양쪽 모두의 범주에 속해 있다. 이런 두 가지 기본적 구분보다 더 많은 숫자로 플롯을 분류했던 카를로 고치의 서른여섯 가지 플롯이든, 키플링의 예순아홉 가지 플롯이든 또는 무엇이라 해도 상관없다. 필자가 이미 밝힌 대로 이는 다만 플롯의 구분을 위한 분류다. 필자는 포르다와 포르자로부터 발생한 여러 다른 패턴을 보여주기 위해 기본적으로 스무 가지 플롯을 제시했다.

여기서의 핵심 단어는 '패턴'이다. 행동의 패턴(스토리)과 태도의 패턴

(등장인물)은 서로 섞여 전체를 이룬다. 다음에 나오는 스무 가지 플롯은 대부분 복수, 유혹, 성장, 사랑 등의 일반적인 범주로 나눠진다. 그리고 이러한 범주에서 헤아릴 수 없이 많은 이야기가 파생된다. 하지만 필자의 근본적인 관심은 독자들에게 패턴의 감각을 인식시켜 주는 것이지 디자인에 따라 다 달라지는 어떤 모형을 제공하려는 것이 아니다. 현대 작가들의 대부분은 작품마다 독창성을 보여 줘야 한다는 압박감에 시달리고 있다. 아무도 생각지 못한 대단한 작품을 만들어야 한다는 압박감 말이다. 이 책에서 소개하는 플롯의 패턴은 우리 주변에 흔히 보이는 산이나 들처럼 오래된 것들이다. 흔하다고 해서 플롯의 영향력이 사라졌다는 말은 아니다. 오히려 시간이 지남에 따라 오래된 플롯의 패턴은 더욱 효용성을 지닌다. 현대적 감각을 지닌 참신한 작품도 오래된 문학작품에서 사용했던 플롯을 꾸준히 반복해 사용하고 있다. 플롯은 예술 분야에서 유행의 영향을 가장 덜 받는 요소 가운데 하나다. 시대에 따라 어떤 종류의 플롯이 다른 종류의 플롯보다 더 자주 사용되기는 하지만 '플롯이 사용된다'는 그 사실만큼은 변함이 없다.

위대한 작가도 아이디어를 빌려 온다

독창성을 추구한다는 건 무엇을 의미하는가? 아무도 사용해 본 적 없는 새로운 플롯을 찾는다는 뜻인가? 물론 아니다. 플롯은 인간의 경험을 바탕으로 하는 것이다. 한 번도 사용해 본 적 없는 플롯을 창조하는 일이란, 인간 경험 외부의 새로운 세계로 들어서는 일과 다름없다. 독창성은 플롯의 창작 여부에 달려 있다기보다 플롯을 어떻게 전개하느냐에 달려 있다.

개개의 플롯은 자체의 성격이 있고 나름의 맛이 있다. 작가가 되기를 진지하게 고려하고 있다면 이미 경험한 사람들의 작업으로부터 배워야 한다. 필자는 각 장에서 할 수 있는 한 예를 많이 넣으려고 노력했다. 많이 읽어야 패턴의 본질에 대한 이해를 높일 수 있으며, 어느 부분에서 플롯을 고치고 다듬어야 할지 깨달을 수 있기 때문이다. 많이 읽으면 읽을수록 독자나 관객이 기대하는 플롯이 무엇이고 받아들이지 않는 플롯이 무엇인지 알게 될 것이다. 각 플롯에 적용되는 규칙을 배우게 될 것이며, 플롯에 새로운 맛을 가미하기 위해 낡은 규칙을 어떻게 깨야 하는지도 알게 될 것이다. 아무리 위대한 작가라도 작품의 아이디어를 다른 사람에게 빌려 온다는 사실을 인정하지 않을 수는 없다. 라이오넬 트릴링[1]은 다음과 같이 말했다. "서툰 작가는 흉내 내지만 능숙한 작가는 훔친다." 반면 T. S. 엘리엇[2]은 "서툰 시인은 훔치지만 능숙한 이는 표절한다"고 했는데 과연 누구의 말이 옳을까.

어쨌든 다들 어느 정도는 훔치고 있다는 사실을 인정한 후 넘어가 보자. 오늘날 셰익스피어나 초서(Geoffrey Chaucer), 밀턴(John Milton) 같은 작가들이 살아 있다면, 그들은 법정에 서서 자기 작품의 아이디어를 어디서 가져왔는지 설명하느라 집필 시간의 절반 정도를 보내고 있을 것이다. 그때는 더 좋은 작품을 위해서라면 다른 사람의 생각을 훔쳐 오는 짓도 용납되던 시절이었다. 비록 시대는 달라졌지만 작가들 모두에게는 이처럼 든든한 자원이 있으며 사실 이에 상당히 의존할 수밖에 없다.

1 라이오넬 트릴링(Lionel Trilling, 1905~1975): 미국의 작가 겸 평론가. 저서인 평전 《매튜 아놀드》는 심리학, 정치학 등의 이론을 도입한 역작이다.
2 T. S. 엘리엇(T. S. Eliot, 1888~1965): 미국 태생 영국의 시인, 극작가, 문학비평가. 시 〈황무지〉, 희곡 《칵테일 파티》 등과 같은 작품을 통해 모더니즘 운동을 주도했다.

자신감을 갖고 소신대로 밀고 나가라. 플롯은 공공의 자원이다. 마음대로 사용하고 마음에 안 들면 버려도 좋다. 이야기에 가장 잘 어울리는 플롯을 찾아라. 특별한 아이디어에 따라 지지고 볶아도 좋으니 플롯을 바꾸는 일을 두려워하지 마라. 아이디어에 대해 경직된 생각을 버려라. 플롯을 꾸미고, 바꾸고, 마음대로 변형시켜라. 하지만 그런 플롯 속에 발견되는, 오랜 세월동안 다듬어진 구조적 리듬의 매력을 놓쳐서는 안 된다. 플롯의 기본 리듬은 무엇인가? 플롯의 리듬이 가져다주는 추진력을 무시하면 좋은 점을 얻기보다 손해를 볼지 모른다. 리듬감 있는 플롯은 오랜 세월에 걸쳐 다듬어진 것이다.

플롯을 활용하는 법을 배우는 것은 플롯을 베낀다는 의미가 아니라 그것을 이야기의 요구에 적용한다는 뜻이다. 스무 가지 플롯을 읽어 가며 플롯이 가지고 있는 기본 개념과 자신의 아이디어를 연결시키도록 하라. 그 아이디어가 둘, 셋, 또는 그 이상의 플롯에 어울릴 수도 있다. 이 말은, 지금 까지 작품에 손을 댄 것보다 훨씬 많이 다듬어야 한다는 뜻이다. 이는 작가의 판단이 필요한 첫 결정이다. 이 결정은 모든 면에 영향을 미칠 것이다. 이 책의 각 플롯을 읽을 때에는 스스로에게 물어봐야 한다. "이 플롯은 이야기와 등장인물에게 필요한 것들을 제공하고 있는가? 이 플롯은 내 아이디어에 잘 어울리는가?" 딱 들어맞지 않는다면 마음고생을 할 필요가 없다. 필자가 소개하는 플롯은 이를테면'길 한가운데'를 지나고 있기 때문에 적용하는 데 융통성이 많은 편이다. 그러나 각각의 플롯에는 이야기를 끌고 가는 나름의 기본 리듬과 추진력이 있다. 이 점에 대해 편하게 생각할 필요가 있다. 한 플롯이 마음에 들지 않으면 다른 플롯을 읽으면서 어떤 것이 자신의 아이디어에 어울리는지 찾아내면 된다.

생각을 고치고 바꾸는 작업은 작가라면 끊임없이 해야 할 일이다. 작품을 쓰기 전에 모든 것을 완벽하게 구상할 필요는 없다. 작가의 플롯은 건축가의 청사진과는 다른 것이다. 작품에 대한 아이디어가 있고 아이디어를 풀어 갈 방법, 즉 플롯에 대해 감을 잡고 있으면 된다. 그러나 감은 시시때때로 바뀐다. 작품을 쓰며 열 번이고 천 번이고 바뀐다. 그 과정에 괴로워하면 안 된다. 안내가 필요하면 각 장 끝 부분의 점검 사항을 살펴보고 플롯의 중요한 줄기가 아이디어에 어떻게 적용될 수 있는지를 생각해 보라. 그리고 스스로에게 다음과 같이 물어보라. "음, 괜찮군. 하지만 첫 번째 장면에 주인공이 살아가는 데 힘이 될 만한 사건을 넣어야겠다. 어떤 사건이 적합할까? 어떻게 그럴듯하게 만들 수 있지?"

이 책은 이런 기본 질문들에 대한 답을 준다. 이를 이용하고 또 적용하라. 그러나 너무 얽매일 필요는 없다. 자신에게 필요한 플롯을 적용하는 데 소극적일 필요는 없다. 이 플롯들이 보여주는 것은 가장 기본적인 패턴일 뿐이다. 실제로 작품을 쓸 때는 이 패턴을 아름답게 꾸미면 된다. 그게 자연스러운 과정이다.

돈 키호테는 사랑을 얻을 것인가

> 세상에는 이상한 일이 많지만,
> 그중에서 제일 이상한 것은 처음으로 일어나는 일이다.
> —토머스 하디[3]

찾고 떠나고 추적하고

추구의 플롯은 그 이름이 말해주듯 주인공이 사람, 물건, 또는 만질 수
있거나 만질 수 없는 대상을 찾아가는 이야기를 다룬다. 이는 거룩한 성배일
수도 있고 영원불멸의 나무일 수도 있고, 침몰한 아틀란티스호이거나 고대
이집트 왕조의 무덤일 수도 있다. 주인공은 자신의 인생을 바꿀 만큼 의미
있는 그 무엇을 찾으려고 한다. 이 플롯의 역사는 약 4천 년 전에 쓰인
바빌로니아의 위대한 서사시 《길가메시 서사시》[4]를 비롯해 《돈 키호테 Don
Quixote》에서 《분노의 포도 The Grapes of Wrath》에 이르기까지 오랜
세월을 지니고 있다. 이 플롯은 세상에서 가장 오래된 플롯이다.

3 토머스 하디(Thomas Hardy, 1840~1928): 영국의 시인이자 소설가. 《테스》《귀향》《캐스터브리지
 시장》《비운의 주드》는 그의 4대 걸작으로 꼽는다.
4 《길가메시 서사시(Gilgamesh)》: 수메르, 바빌로니아 등의 고대 동양 여러 민족 사이에 널리 알려진 신화적
 영웅인 길가메시의 모험담을 모두 12편의 시로 엮은 것. 기원전 24세기 무렵에 지어진 것으로 추정된다.

《인디애나 존스》와 같은 영화는 주인공이 계약의 궤와 성배를 찾고 있기 때문에 추구의 플롯을 가졌다고 생각하기 쉽지만 그렇지는 않다. 알프레드 히치콕은 작품에서 종종 맥거핀 효과[5]에 대해 언급한다. 맥거핀은 등장 인물에게는 중요할지 몰라도 연출가에게는 중요해 보이지 않는다. 따라서 관객에게도 중요하지 않게 보인다. 《북북서로 진로를 돌려라》[6]의 맥거핀은 마이크로필름이 숨겨진 콜롬비아 시가의 동상이다. 《싸이코》[7]에서 맥거핀은 '훔친 돈'이고 《오명》[8]에서의 맥거핀은 '포도주 병에 들어 있는 우라늄'이다. 《인디애나 존스》에서 맥거핀은 '잃어버린 궤'이며 《인디애나 존스》 2편에서는 '성배'다.

추구의 플롯에서는 탐색 대상이 주인공의 인생 전부를 걸 수 있는 대상이어야 한다. 어떤 행동을 시작하기 위한 구실 정도의 비중을 지닌 대상 이어서는 안 된다. 등장인물은 추구에 의해 변하며 찾고 있는 것을 얻는 데 실패하느냐 성공하느냐에 따라 인생이 달라진다. 스티븐 스필버그(Steven Spielberg)의 영화에서 인디애나 존스는 추구하는 것을 찾든 못 찾든 변하지 않는 인물이다. 그의 추구는 그에게 아무런 영향도 주지 못한다. 그는 처음부터 끝까지 동일한 성격의 인물로 나온다. 따라서 《인디애나 존스》는

5 맥거핀 효과(MacGuffin Effect): 히치콕의 영화에서 유래한 것으로 작품의 줄거리에는 영향을 주지 으나 의도적으로 관객의 시선을 잡아두어 의문이나 공포심을 유발하는 영화 구성상의 속임수를 말한다.

6 《북북서로 진로를 돌려라(North by Northwest)》: 히치콕 감독의 1959년 작품. 한 광고업자가 본의 아니게 스파이 사건에 연루돼 살인 누명을 쓰고 쫓기게 되는 서스펜스 스릴러물이다.

7 《싸이코(Psycho)》: 히치콕 감독의 1960년 영화로, 인간의 이상 심리를 다룬 싸이코 스릴러물 중 최고의 작품. 안소니 퍼킨스가 정신분열 청년으로 열연했으며 자넷 리가 살해당하는 샤워신이 유명하다.

8 《오명(Notorious)》: 히치콕 감독의 1946년 작품. 캐리 그랜트와 잉그리드 버그만 주연. 나치의 핵 개발 계획을 저지하려는 남녀 첩보원의 활약을 그린 영화로 교묘한 복선과 심리적 긴장감이 뛰어나다.

추구의 플롯이 아니다.

추구의 플롯은 대단히 신체적이며 주인공에게 심하게 의존한다. 주인공은 상당히 구체적인 인물이어야 한다. 인디애나 존스는 조금씩 달라지기는 하지만 인간으로서 그리 깊이 있는 인물은 아니다. 프로타고니스트가 추구하는 대상은 등장인물의 성격에 심한 영향을 미치며 그 인물도 어느 정도는 변한다. 그리하여 플롯은 등장인물의 성격 변화에 기여하고, 이는 작품의 끝에 가서 중요성을 띤다.

길가메시는 영원한 생명을 찾기 위해 여행을 떠난다. 그가 발견한 것은 그에게 가장 근본적인 영향을 미친다. 세상을 바로잡기 위해 여행을 떠난 미친 기사 돈 키호테는 둘시네아 델 토보소라는 여인과 만난다. 《오즈의 마법사》[9]에서 도로시의 추구는 보다 더 단순하다. 그 소녀는 포근한 가정을 찾기 원한다. 《분노의 포도》의 조드 일가는 캘리포니아에서 새로운 생활을 시작하고 싶어한다. 《로드 짐 Lord Jim》의 주인공은 잃어버린 영광을 찾아간다. 《잃어버린 지평선》[10]에서 콘웨이는 샹그릴라(Shangri-La, 지상낙원)를 찾는다. 이아손은 황금 양털을 원한다. 이와 같이 추구의 대상을 빼 버리면 작품의 이야기 줄기는 무너진다. 모든 경우에 주인공은 작품의 끝에 가서 처음과 상당히 달라진다.

배우 험프리 보가트[11]가 분한 《시에라 마드레의 황금》[12]의 프레드 돕스는 멕시코의 외진 산골에서 황금을 찾는다. 여기서 추구의 대상은 명확하다.

9 《오즈의 마법사(Wizard of Oz)》: 빅터 플레밍 감독의 1939년 작품. 프랭크 바움의 동화를 뮤지컬 가족 영화로 만들었다.

10 《잃어버린 지평선(Lost Horizon)》: 프랭크 카프라 감독의 1937년 작품으로 제임스 힐튼의 소설이 원작이다.

11 험프리 보가트(Humphrey Bogart, 1899~1957): 도회지의 비정하고 우수 짙은 배역을 주로 맡았던 누아르 영화의 대표적인 배우. 《아프리카의 여왕》으로 아카데미 영화제에서 남우주연상을 수상했다.

황금이다. 그러나 탐욕으로 인한 추구의 과정과 결과가 그의 성격을 어떻게 변화시키는지는 분명하지 않아 보인다.

추구를 위한 여행

추구 플롯의 특징은 행동이 많다는 것이다. 주인공은 항상 움직인다. 찾고, 떠나고, 추적한다. 길가메시는 바빌로니아의 전나무 숲을 헤맬 뿐 아니라 지하 세계에까지 도달한다. 돈 키호테는 에스파냐 전역을 여행한다. 도로시는 캔자스에서 출발해 오즈의 나라에서 여행을 마친다. 조드 일가는 오클라호마에서 약속의 땅 캘리포니아까지 온다. 《로드 짐》의 짐은 바다로 나가 봄베이에서 캘커타까지 방황한다. 그리고 이아손이 어디로 떠났는지 아는 사람은 아무도 없다.

이러한 종류의 플롯에서 주인공은 종종 집에서 출발해 집에서 여행을 마친다. 길가메시, 돈 키호테, 도로시, 이아손은 모두 자기 집을 찾는다. 조드 일가와 짐은 그렇지 않은데, 아마도 그들은 돌아갈 집이 없기 때문에 그럴 것이다.

이 여행의 목적은 어떤 대상을 추구하는 것 외에 지혜를 얻기 위함이다. 모든 등장인물은 이 세상과 자기 자신에 대해 무엇인가를 배운다. 영웅이 되어 좀 더 현명해져서 돌아오기도 하고 환상이 깨진 채 병들어 돌아오기도

12 《시에라 마드레의 황금(Treasure of the Sierra Madre)》: 존 휴스톤 감독의 1948년 작품. 사금을 채취하는 세 사나이의 이야기로 인간의 탐욕을 다룬 드라마. 아카데미 영화제에서 감독상 등 3개 부문을 수상했다.

한다. 이아손은 황금 양털과 사랑을 얻고, 도로시와 토토는 캔자스로 돌아온다. 돈 키호테는 온갖 고생 끝에 꿈을 포기하고 집으로 돌아오며 모든 일에 낙담을 한다. 길가메시는 죽음이 실망스러운 사태임을 알고 당황한다. 캘리포니아의 현실은 조드 일가에게 기쁨을 주지 못한다. 모든 경우에 배울 만한 교훈은 있고 그 교훈이 주인공을 변하게 한다.

　이들 작품은 당연히 에피소드 식이다. 주인공은 집에서 출발해 여러 장소로 이동하며 욕망의 대상을 찾아 헤매는 과정에서 갖가지 사건을 맞는다. 이러한 사건은 마지막 목표를 완성하는 데 서로 연결되고 주인공은 자신이 갈 방향을 꼭 물어봐야 한다. 그리고 원하는 곳에 도달하기 위해 실마리를 찾고 문제를 해결하며 필요한 만큼의 수업료를 치른다. 추구의 중요한 부분은 탐색 그 자체이며 주인공은 여기서 지혜를 얻는다. 그는 심리적으로 지혜를 얻을 만큼 성숙해 있어야 하고, 탐색은 계속되는 수업의 과정으로 이어진다. 다음 단계의 배움을 얻기 위해서는 그 전 단계의 배움을 마쳐야 한다.

추구 플롯의 구조, 결단에서 시작

추구는 행동의 즉각적 결단에서 시작된다. 1막의 처음, 즉 플롯의 설정 대목에서 주인공은 원래 살고 있던 장소로부터 출발한다. 보통 자기 집이다. 그리고 어떤 힘이 그를 떠나도록 만든다. 필요에 의해서건 욕망에 의해서건 그는 떠나야 한다.

　〈이아손과 황금 양털 Jason and the Golden Fleece〉에서 이아손은 아름다운 산 속에서 켄타우로스[13]와 행복하게 살고 있었는데, 사악한 삼촌이

자기에게 예정되어 있던 왕위를 빼앗아간 사실을 알게 된다. 이아손은 다시 왕위를 찾기 위해 길을 떠나야만 했다. 이와 대조적으로 길가메시는 처음에는 바빌로니아의 장성을 쌓기 위해 무척 바쁘게 지낸다. 기일 내 일을 마치기 위해 동원한 백성들을 밤새도록 일을 시킨다. 백성들은 보수도 제대로 받지 못하고 지쳐 버린 나머지 신에게 그 미친 사람을 데려가 달라고 탄원한다. 신은 길가메시에게 벌을 주기 위해 진흙으로 만든 장군을 보내 그에게 싸움을 건다.

돈 키호테 역시 집에서 출발한다. 그는 기사들에 관한 소설을 너무 많이 읽은 나머지 자신이 진짜 기사가 된 듯한 착각에 빠진다. 그는 할아버지의 갑옷을 입고 늙어 빠진 말에 올라 모험을 떠난다. 도로시도 집에서는 마음이 편치 못하다. 고아가 된 도로시는 헨리 삼촌과 엠 아주머니로부터 도망가고 싶어한다. 삼촌 부부가 자기한테 '다정하지' 않기 때문이다. 또한 자신의 개를 죽이겠다고 위협하는 이웃집의 굴치로부터도 멀리 떨어지고 싶기 때문이다.

각각의 경우 주인공에게 행동을 유발하게 만드는 요인이 있다. 이아손의 욕망은 왕이 되는 것이고, 길가메시의 바람은 지옥의 군대로부터 자신의 왕국을 지키는 것이며, 돈 키호테의 욕망은 무심한 세상에서 변화를 추구하는 것이고, 도로시의 결단은 집에서 도망치는 것이다. 작가들은 주인공이 누구이고 그가 왜 불행하며 하고자 하는 일은 무엇인지에 대해 길게 설명하지 않는다. 각각의 경우에 추구는 행동의 즉각적 결단으로부터 시작되고, 그런 다음 이야기는 변화의 단계를 밟는다. 즉 이야기는 주인공이 집에서 떠난 후 첫

13 켄타우로스(Centauros): 상반신은 사람이고 하반신은 말인 그리스 신화에 나오는 괴물이다.

번째 중요한 사건을 만나 결단을 내리는 행동으로 연결된다.

변화와 결단

이아손은 왕궁에 나타난다. 당시에 신발 한 짝만 신은 사람을 조심하라는 신탁이 있었지만 이아손은 그 같은 차림으로 왕 앞에 나타난다. 왕은 그가 누구인지를 즉각 알아차리고 일부러 그를 환대하는 가운데 이아손을 죽일 궁리를 한다. 성대한 저녁 식사를 대접하며 왕은 이아손에게 황금 양털 이야기를 한다. 그러나 이아손은 왕의 기대와는 다르게 황금 양털을 가져오겠다고 맹세한다. 왕은 이아손을 칭찬하며, 그가 황금 양털을 무사히 가져오면 왕위를 물려주겠노라고 약속하지만 왕은 이아손이 성공하지 못할 것으로 믿고 있다. 이아손은 구로사와 아키라[14] 감독의 《7인의 사무라이》[15] 에서처럼 사람들을 모집해 황금 양털을 찾는 여행을 떠난다.

돈 키호테도 이와 비슷한 시험을 거친다. 그가 길에서 처음 대한 사건은 떠돌이 장꾼들에게 도전한 일이다. 그는 장꾼들에게 흠씬 혼남으로써 기사로서 겪은 첫 번째 시험에서 보기 좋게 떨어지고 만다. 돈 키호테는 결국 피멍이 든 상처를 치료하러 집으로 돌아와야만 했다. 그의 친구들은 돈

14 구로사와 아키라(黑澤明, 1910~1998): 일본 영화계의 거성으로 불리는 작가주의 감독으로 코폴라, 스필버그, 루카스, 스콜세지 등 많은 감독에게 영향을 주었다. 세계 유수의 영화제에서 수상했고, 대표작으로 《라쇼몽》《7인의 사무라이》《데루스 우자라》《카게무샤》《란》 등이 있다.
15 《7인의 사무라이(七人の侍)》: 구로사와 아키라 감독의 1954년 작품. 16세기 일본 막부시대를 배경으로 도적 떼를 막아 주는 용병으로 고용된 사무라이 7명의 활약을 그린 시대극. 제18회 베니스 영화제 은사자상을 수상했다.

키호테의 병을 걱정하는 마음에 그가 떠나고 없는 사이 그의 책을 모두 불태운다. 하지만 그 사건은 돈 키호테로 하여금 사악한 마귀가 자신의 책들을 약탈했다고 믿게 만들며, 다시 여행의 명분을 제공한다.

길가메시는 다른 문제에 봉착한다. 여신은 길가메시가 주민들을 괴롭힌다는 말을 듣고 그에게 진흙으로 만든 엔키두를 보낸다. 엔키두는 신전으로 가서 문지기 역할을 하며 길가메시를 신전에 들여보내지 않는다. 평생 남에게서 거절이라고는 당해 본 적 없는 길가메시는 엔키두에게 결투를 신청한다. 둘은 바빌로니아 결투에서 비기게 된다. 엔키두는 상대에 대해 호감을 느끼고, 길가메시 역시 마찬가지 감정을 갖게 되어 그들은 아주 가까운 친구가 된다. 이들은 무시무시한 거인 훔바바를 물리치기 위해 함께 출정한다.

도로시의 첫 모험은 그렇게 비장하진 않다. 그녀는 마을 잔치에 몰래 참가하는데, 거기서 의뭉스러운 마블 교수를 만나 집으로 돌아가라는 권고를 받는다. 그러나 집으로 돌아오기 전 캔자스의 요술쟁이가 도로시와 집과 강아지 모두를 집어삼킨다. 그녀의 집에 손길이 닿자마자 갑자기 여러 가지 색깔의 찬란한 세계가 펼쳐진다. 곧이어 도로시는 "딩동딩동 요술쟁이가 죽었대요" 하고 노래하는 숲 속의 작은 동물 먼치킨을 만난다. 그녀의 집이 요술쟁이 마녀를 깔아뭉갰나보다.

어떤 경우든 처음에 발생한 일은 주인공에게 동기를 부여하는 사건(motivating incident)이 되어 주인공으로 하여금 집을 떠나게 한다. 주인공이 스스로 떠나고 싶어하게 만드는 것만으로는 부족하다. 무언가가 그를 충동시켜야 한다. 주인공은 마음속으로는 떠나는 일을 주저할지도 모르겠다. 돈 키호테와 도로시가 그렇다. 그러나 동기를 부여하는 사건이

물길을 바꿔 놓는다. 그 사건은 주인공이 자신의 근거지를 떠나야 할 이유를 형성한다. 또한 동기를 부여하는 사건은 1막과 2막의 다리 역할을 한다.

이 플롯을 응용해 극적 행동을 짤 때는 주인공이 처음 상태에서 다른 상태로 변화되는 모습을 보여주는 것이 좋다. 지금까지 검토한 등장 인물들은 모두 천진난만하거나 무지한 상태로부터 출발한다. 그들에게 무슨 일이 벌어질지 모른다. 그들은 자신이 무엇을 원하는지 안다고 생각하지만 새로운 사건들이 그들에게 예상치 못한 것들을 깨닫게 한다.

주인공이 추구를 통해 얻은 것은 독자나 관객에게도 분명히 알려야 한다. 주인공은 집에서 떠나 새로운 삶을 찾으려 할지도 모른다. 부모와 학교로부터 도망치고 싶은 10대들의 이야기에 흔히 적용될 수 있는 플롯이다. 어떤 경우든 등장인물에게 어디론가 떠나 무엇인가를 하고 말리라는 강한 욕구를 심어 줘야 한다. 등장인물은 얻고자 하는 것에 대해 강한 정신적 의지를 가져야 한다. 성취하고야 말겠다는 욕구 말이다. 또한 주인공에게는 강한 동기가 있어야 한다. 그래야 행동이 추진력을 갖게 되고 명확해진다. 등장인물에게 추구의 여행을 떠날 마땅한 동기를 부여해야 한다. 등장인물의 의도는 그가 정한 목표를 찾고자 하는 것으로서 동기와는 다르다. 의도는 등장인물이 성취하고자 하는 것이며, 동기는 그것을 얻으려 하는 이유다.

앞의 예를 살펴보면 독자나 관객은 1막에서 주인공에 대해 제법 많은 사실들을 알게 된다. 독자나 관객은 주인공이 왜 추구를 하려는지 공감하게 된다. 경험이 모든 것을 변화시킨다는 점은 확실하다. 그러나 적어도 등장인물이 어떤 사람인지는 알려줘야 한다.

주인공의 친구들

주인공은 혼자서 여행하는 법이 거의 없다. 길가메시에게는 엔키두가 있고 돈 키호테에게는 산초 판자가 있다. 이아손에게는 부하들이 있으며 도로시에게는 양철 인간, 사자, 허수아비 등의 친구들이 있다. 이 친구들과는 보통 1막의 마지막 부분에서 만난다. 대개 동기를 부여하는 사건의 결과로 생긴 친구들이다. 앞에서 설명한 예를 보더라도 처음부터 친구들과 함께 여행을 시작하는 경우는 없다. 여행을 떠나는 도중에 친구를 만난다. 이는 주인공이 조연과 더불어 복잡한 사건에 휘말리기 전에 독자나 관객에게 주인공에 대한 충분한 관심을 갖게 해줘야 한다는 뜻이다.

또한 이러한 이야기에는 대부분 주인공에게 도움을 주는 고마운 인물이 등장한다. 주인공이 추구를 마칠 수 있도록 누군가가 또는 무엇인가가 결정적인 도움을 준다. 《오즈의 마법사》에는 착한 요정 글린다가 등장하고, 동화에서는 보통 동물이 등장한다. 두꺼비라든가 비둘기 등이 나타나 주인공의 추구를 돕는다. 주인공은 누군가의 도움에 의존할 수밖에 없는 상황에 처한다. 도움을 주는 동물이나 친구를 사용할 계획이라면 1막의 마지막 부분을 추천한다. 그들은 그 부분에 잠깐이라도 등장하거나 언급이 된 후, 결정적 순간에 바로 나타나 도움을 준다. 이렇게 하지 않으면 등장인물을 제멋대로 등장시킨다는 비난을 면키 어렵다. 이제 1막의 바탕이 준비된 셈이다. 다음 2막을 살펴보자.

장애물을 등장시켜 흥미를 높여라

너무나 당연하게 들릴지 몰라도 중간 부분은 처음과 마지막을 이어 준다. 1막은 질문을 던지고 3막은 답을 제공한다. 2막이 하는 일은 이야기를 재미있게 만드는 것이다. 《오즈의 마법사》의 1막은 다음과 같은 질문을 던진다. 도로시는 집으로 가는 길을 찾을 것인가? 3막은 대답한다. 그렇다. 이아손은 황금 양털을 찾고 그래서 왕국도 되찾을 것인가? 그렇다. 길가메시는 인생의 비밀을 찾을 것인가? 그렇다. 하지만 그래 봤자 그에게 이로울 것은 하나도 없다. 돈 키호테는 둘시네아의 사랑을 얻을 것인가? 그렇다(여기에서 '찾는다' 또는 '얻는다'라는 단어에 주목하라. 이는 추구 플롯의 가장 중요한 동사다). 1막은 질문을 던지고 3막은 대답을 한다. 이제 2막이 남았다.

　문학에서는 두 지점 간의 가장 짧은 거리가 직선이 아니다. 2막은 맛을 내는 대목이다. 양념이다. 관객이 2막이 시작되자마자 1막이 던진 문제의 답을 알게 된다면 바로 작품에 대한 흥미가 사라질 것이다. 중요한 점은 독자나 관객의 흥미를 지속시켜야 한다는 데 있다. 청룡 열차도 중간 부분이 없다면 별 재미가 없을 것이다. 타자마자 높은 데로 올라갔다가 바로 출발점으로 내려온다면 속은 기분마저 들지 않을까. 오르락내리락하고 예상치 못한 방향으로 회전하며 예측하지 못했던 속도감이 폭발해야 아찔한 재미를 느낄 수 있다. 이야기의 경우도 마찬가지다. 여행은 목표만큼이나 중요하다. 여행은 청룡 열차의 선로처럼 처음부터 끝까지 거쳐야만 하는 특별한 통로를 지니고 있다. 통로가 연결되어야 전체 여행이 그럴듯해진다. 여행의 각 단계는 모든 등장인물의 목적이나 추구의 본질을 이해하는 데 도움을 준다.

도로시는 마을 잔치에 가서 다른 도시에서 온 사람을 만나지만 그를 따라 여행을 떠나지는 않으며, 이아손은 아테네의 마차 경주에 참가하지 않는다. 이러한 사건들은 이야기의 전체 흐름과 아무런 상관이 없다. 이들은 그 자체로서 아주 그럴듯한 멋진 장면이지만 작품에는 별 필요가 없다. 이아손과 선원들은 황금 양털을 찾아 나서지만 그것이 있는 곳에 도착하기 전, 신들에게(결국은 독자와 관객들에게) 그들이 쓸모 있는 사람들임을 증명해야 한다. 이아손은 왕이 될 만한 용기와 지혜가 있음을 입증해야 한다. 이는 그저 얻어지는 것이 아니다.

길가메시에게도 난감한 임무가 있다. 2막에서 위대한 두 인물이 함께 거인 훔바바를 죽이는 첫 번째 시험을 마치자마자 엔키두는 죽음의 악몽을 꾸기 시작한다. 신들은 그들이 저지른 일을 좋아하지 않으므로 그들은 신들과 갈등한다. 결국 엔키두는 죽고 길가메시는 괴로워한다. 길가메시는 친구를 다시 살리기 위해 생명의 비밀을 간직하고 있는 우트나피스팀을 찾기로 마음먹는다.

《돈 키호테》는 느슨하게 짜여진 작품이다. 풍자소설 작가였던 세르반테스는 당시의 온갖 문학적, 사회적 관습에 따끔한 일침을 놓기 위해 애를 썼던 사람이다. 세르반테스가 자신의 작품을 놓고 방황했듯 돈 키호테 역시 모든 곳에 걸쳐 방황을 했다. 이 작품에는 인물과 시대에 대한 파노라마적 장면들이 펼쳐진다. 각각의 장면은 무엇인가를 가르쳐 주기 때문에 독자는 그 미친 사람을 따라 여행을 한다. 이는 물질주의와 이상주의의 충돌, 당시 에스파냐 사람들의 성격과 영감 또는 몽환의 성질 등에 대해 말하고 있는 것이다. 돈 키호테는 온갖 모험을 거치며 기사로서 이 세상을 구하려 하지만 실제로 그가 추구하는 것은 여인 둘시네아뿐이다. 그리고 이 여인은 한갓

열병에 들뜬 그의 마음속에만 존재한다.

도로시의 추구는 일면 돈 키호테를 닮았다고 할 수 있다. 라 만차의 위대한 기사와 머리가 없는 허수아비, 심장이 없는 양철 인간, 용기 없는 사자 사이에서 공통점을 발견하기란 어렵지 않다. 그들은 모험에 제각각 다른 기대를 걸고 있지만 결과는 같다. 관객은 돈 키호테와 환상을 함께 나누지 않고 거리를 두고 바라본다. 그러나 도로시의 환상은 현실처럼 보인다. 이것이 돈 키호테와 도로시의 차이점이다.

그녀의 친구들은 제각기 추구하는 바가 있다. 허수아비는 두뇌, 양철 인간은 심장, 겁쟁이 사자는 용기를 추구한다. 이들은 함께 갖은 고비들을 넘긴다. 사악한 마녀의 주술과 날아다니는 원숭이, 사납게 생긴 말하는 나무, 잠이 들게 하는 꽃들을 물리친다(이 모든 것들은 자못 환상적으로 보인다. 물론 이아손의 항해사들이 벌이는 모험처럼 기괴하지는 않지만).

2막을 시작할 때는, 주인공에게 어떤 어려움이 가장 흥미롭고 도전적인 장애물이 될지 상상해야 한다. 장애물을 만드는 기술은 등장인물이 뛰어넘어야 할 대상과 등장인물을 변하게 할 경험이 창조될 때 나타난다. 모든 추구는 주인공 자신을 위한 추구다. 《시에라 마드레의 황금》에서 황금을 찾아다니는 프레드 돕스의 경우도 그렇다. 프레드는 자기 자신이 황금 따위를 추구할 사람이라고 생각해 본 적이 없다. 그러나 인생은 그를 시험했고 그는 실패한다.

작가는 또한 도전을 항상 흥미진진하게 유지할 필요가 있다. 주인공이 산을 등정한다면 장애물은 명백하다. 절벽에 박혀 있던 쐐기 못이 떨어져 나가고 눈보라가 몰아쳐 오는 데다 산사태까지 앞길을 가로막는다. 그러나 이러한 장애는 오직 물리적인 것이다. 더 중요한 것은 이러한 장애가

등장인물에게 미치는 영향이다. 그는 포기하는가? 더 깊은 절망에 빠지는가? 절망적 기회를 당당하게 받아들이기로 결심하는가? 사건은 등장인물에게 가야 할 길의 각 단계를 가르쳐 줘야 한다. 등장인물과 사건의 진정한 관계는 둘을 한데로 묶는 작가의 능력에 달려 있다.

주인공의 내면적 변화에 충실하라

플롯은 점과 점을 연결하는 게임과 같다. 작가가 써내는 각각의 장면이 점이다. 좋은 공연의 관객은 두 점 사이의 관계를 이해하고 이들을 연결시킨다. 그래서 막이 내리고 나면 관객은 공연 전체에 대한 완전한 그림을 가지게 된다.

첫째 막과 둘째 막(혹은 막 대신 극적 단계라고 해도 무방하다)에서는 관객이 전체의 그림을 제대로 알아차릴 수 없도록 해야 한다. 작가는 관객이 너무 일찍 이야기에 사로잡히는 걸 원치 않기 때문에 사건에 대한 실마리를 제공함과 동시에 관객으로 하여금 다른 쪽으로도 시선을 돌리게 해야 한다. 그렇지 않다면 관객은 작가를 무시하거나 혼잣말로 "그럴 줄 알았다니까" 같은 불평을 할 것이다.

작품의 마지막 단계는 '뜻밖의 사실(revelation)'을 포함하고 있다. 추구의 플롯에서 '뜻밖의 사실'은 주인공이 추구하던 것을 얻었을 때, 또는 포기했을 때 드러난다. 이런 종류의 플롯에서 목적을 달성한 순간부터 전개 과정이 복잡해지는 사건이 추가로 발생하는 건 이상한 일이 아니다. 세상은 주인공이 바라던 대로 돌아가지 않을 때도 있고, 주인공이 공을 들여

추구하던 것이 정말로 원하던 게 아닐 경우도 있다. 그러나 분명 '뜻밖의 사실'로 인한 깨달음의 순간은 있다. 추구의 의미와 본질을 통해 주인공은 다름 아닌 자각을 얻는 것이다.

주인공은 깨달음을 통해 성숙해진다

이아손은 슬기롭고 용감하기도 하지만 올림퍼스산에 살고 있는 신들의 우호적인 도움을 얻어 황금 양털을 지키고 있는 용을 죽인다. 이제 이아손은 집으로 돌아가 왕위를 되찾을 차례다. 과연 그렇게 될까? 당연히 아니다.

이아손은 사악한 왕 앞에 나타나 황금 양털을 그의 발밑에 던지고는 왕위를 물려달라고 요구한다. 그러나 황금 양털은 보통 양털로 변해 있다. 왕은 약속과 어긋난다고 주장한다. 이아손은 양털이 언제까지나 황금으로 남아 있어야 한다는 조항은 없었다고 말하며, 그가 발견했을 때는 그것이 황금이었다고 주장했다. 그러나 왕은 양위를 거절한다. 이제 이아손은 자신의 힘으로 문제를 해결해야만 한다. 그날 밤, 온 세상이 잠든 사이에 이아손은 왕을 죽인다. 이제 그는 모든 것을 다 가졌다. 정당한 왕국, 매력적인 아내 메데이아, 색깔은 변했지만 게다가 황금 양털까지. 관객은 스스로에게 물을 것이다. "아니 이아손은 힘든 여행을 할 필요도 없었잖아. 왜 처음부터 왕을 죽이지 않았지?" 물론 그럴 수도 있었다. 그러나 그렇게 했다면 이아손은 영웅이 아니었을 것이다. 이아손을 왕이 되게 한 것은 왕관이 아닌 그가 거친 시험이다.

이 이야기는 중세 때부터 유럽에 떠돌던 수십 가지의 동화와 다르지 않다.

독자는 이런 이야기를 잘 안다. 젊은 소년이나 소녀는 무엇인가를 찾으러 세상 밖으로 나가지 않으면 안 된다. 멀리 집을 떠나 바깥 세상과 접촉함으로써 어른으로 성장하는 데 필요한 교훈을 배운다. 이아손은 왕이 되기 위해 필요한 교훈을 얻었다. 도로시도 성숙해진다. 그녀는 여왕이 되기 위해 여행을 떠난 것이 아니다. 그저 어른이 되기 위해 길을 떠났다. 그녀의 친구들도 완전한 인간이 되기 위해 두뇌, 가슴, 용기를 찾아 여행을 한다. 도로시는 서쪽에 사는 사악한 마녀에 대항해 승리한 뒤 친구들과 함께 영험 있어 보이는 마술사를 만난다. 그러나 마술사는 그들을 도와주겠다는 약속을 지키기는커녕 거드름을 피우는 늙은 허풍선으로 변해 버린다. 하지만 카니발에서 마블 교수님처럼 보였던 마법사는 도로시와 친구들이 마녀의 손아귀에서 벗어난 것을 증거로 들며, 이미 그들은 원하던 바를 이루었다고 말한다. 도로시를 빼고, 오즈에 묶여 있는 사람들은 집에 가지 못한다. 마법사는 도로시에게 뜨거운 공기로 가득 찬 풍선을 태워 집으로 보내 주겠다고 약속하지만 풍선이 그냥 날아가 버린 통에 계획은 무산된다. 결국 도로시는 착한 요정 글린다의 도움을 받아 집으로 돌아온다. 그녀가 말해야 하는 것은 오직 "집처럼 편한 곳은 없다"라는 주문이다. 그녀는 갑자기 캔자스의 집으로 돌아가 엠 아주머니와 헨리 아저씨가 내려다보는 가운데 침대에 누워 있게 된다. 진정한 행복이란 바로 자기 집 뒷마당에 있다는 깨달음은 감사하다는 주문으로 대변된다.

길가메시는 친구 엔키두를 다시 살려 내기 위해 생명의 비밀을 간직한 지하 세계에 다다른다. 그는 바빌로니아 판의 노아를 만나고 노아는 길가메시에게 대홍수에 대해 말해 준다. 그 늙은이는 철저한 운명론자로서, 길가메시에게 영원한 것은 아무것도 없으며 인생은 짧고 죽음은 삶의

과정일 뿐이라고 말해 준다. 그는 또한 길가메시에게 생명의 비밀은 죽음의 물을 먹고 자라는 장미에 있다고 이야기한다. 길가메시는 장미를 구하려 애쓰지만 사악한 뱀이 이를 먼저 먹어 버린다. 그는 마음에 상처를 입고 쓰라린 가슴을 부여안은 채 외롭게 집으로 돌아와서 마지막으로 신들에게 간구한다. 결국 신들 가운데 하나가 그를 불쌍히 여겨 죽은 친구를 만나게 해 준다. 엔키두는 길가메시에게 벌레들이 들끓는, 태만하고 실망스러운 죽음 후의 삶에 대해 들려준다. 길가메시는 이를 마땅히 겪어야 할 운명으로 받아들인다. 길가메시는 자기 왕국으로 돌아가 자기도 죽어야 하는 존재임을 처음으로 깨닫게 된다. 돈 키호테 역시 마음에 상처를 입고 집으로 돌아온다. 길가메시처럼 그 또한 추구의 대상을 찾지 못했다. 마침내 그는 자신을 둘러싼 험한 세상 속에 주저앉고 만다.

주인공이 이야기의 클라이맥스에 올라선 것처럼 그 과정에서 전개된 현실 역시 목격될 수 있어야 한다. 작가는 이처럼 교훈을 거부하는 등장인물을 창조해내거나, 그것을 받아들임으로써 배움을 얻는 인물을 만들어 낸다. 이 플롯은 다른 플롯보다도 처음부터 마지막까지 등장인물이 겪는 변화를 전부 다룬다.

점검 사항

1. 추구의 플롯은 사람이나 장소, 사물을 찾는 플롯이어야 한다. 주인공이 찾으려고 하는 대상, 주인공의 의도와 동기 사이에 평행적 관계를 발전시킨다.

2. 이 플롯은 주인공에게 많은 사람과 장소를 찾아다니게 한다. 그러나 주인공은 결코 바람 부는

대로 떠돌아다녀서는 안 된다. 뚜렷한 인과관계에 의해 움직임이 정해져야 한다(작가는 주인공의 여행이 아무런 안내 없이 이뤄지도록 보이게 해야 한다. 그러나 사실은 분명한 원인이 있다).

3. 플롯이 지리적으로 지역을 완전히 한 바퀴 돌게 하라. 주인공은 맨 처음 자기가 시작한 곳으로 다시 돌아온다.

4. 등장인물은 추구의 결과, 끝에 가서는 처음과 상당히 달라진다. 이 플롯은 추구를 하는 등장인물에 관한 것이지 추구하는 대상 자체에 초점이 있지 않다. 주인공은 이야기가 진행되는 동안 변화의 과정을 겪는다. 주인공은 어떻게 구체적으로 변하는가?

5. 여행의 목적은 지혜의 추구다. 지혜는 영웅의 경우 자기 인식의 형태를 띤다. 때때로 경우에 따라 여행은 성숙의 과정이다. 어린아이가 어른이 되는 교훈을 배우거나 어른이 인생의 교훈을 배운다.

6. 1막은 동기를 부여하는 사건을 포함한다. 동기를 부여하는 사건이 주인공에게 실질적으로 추구를 시작하게 만든다. 그러나 추구를 서둘러 시작하지 않도록 하고, 독자나 관객에게 주인공이 왜 추구를 시작해야 하는지 알게 하라.

7. 주인공은 최소한 한 사람의 여행 동반자가 필요하다. 그는 다른 인물들과 상호 교류를 이루며 이야기를 끌고 간다. 그에게는 생각을 나누고 함께 토론할 상대가 필요하다.

8. 도움을 주는 등장인물을 설정하라.

9. 마지막 막은 등장인물의 발견을 포함해야 하는데, 이는 주인공이 추구를 포기하거나 성공적으로 끝마친 다음에 있어야 한다.

10. 주인공이 발견하는 것은 처음에 생각했던 것과는 다르게 마련이다.

모험 ···
초점을 여행에 맞춰라

관객도 주인공과 함께 모험을 즐길 수 있게 하라

모험의 플롯은 여러 면에서 추구의 플롯을 닮았다. 그러나 둘 사이에는 아주 중요한 차이가 있다. 추구의 플롯은 인물의 플롯, 즉 마음의 플롯이지만 모험의 플롯은 그 반대로 행동의 플롯, 즉 몸의 플롯이다. 차이점은 작품의 초점이 어디에 있느냐에 달려 있다. 추구의 플롯에서는 처음부터 끝까지 여행을 떠나는 사람에 초점이 놓여 있으나 모험의 플롯에서는 여행 자체에 있다. 이것이 차이점이다.

세상 사람들은 제대로 만들어진 모험 이야기를 즐겨 한다. 주인공에게 모험은 저 세상 밖으로 나가는 것이다. 독자는 절대로 가 볼 수 없는 세계를 상상으로 체험한다. 미라보 다리 옆에 있는 센 강변의 아담한 식당에서 저녁을 먹거나, 양 떼나 염소 떼를 방목하는 몽골 벌판에 천막을 치고

16 헨리 밀러(Henry Miller, 1891~1980): 적나라하고 파격적인 성(性)묘사로 많은 논란을 일으킨 미국의 소설가. 대표작《남회귀선》《북회귀선》으로 세계적인 베스트셀러 작가가 됐다.

저녁을 먹는다. 모험은 이상한 장소에서 벌어지는 사랑이며, 이국적이고 이상한 체험이다. 모험은 주인공에게 독자나 관객이 전혀 경험할 수 없는 세계를 겪게 한다. 위험의 극단에서 결국은 안전하게 돌아온다.

주인공은 행운을 찾아 떠난다. 모험의 과정은 행운이란 집 안에 있지 않고 무지개 너머에 있다는 사실을 알게 해 준다. 모험의 목적은 여행에 있기 때문에 주인공의 변화는 중요하지 않다. 모험의 플롯은 추구의 플롯처럼 심리적 이야기가 아니다. 중요한 것은 순간과 순간의 모험일 뿐이며, 그것이 제공하는 숨 막히는 감각이다.

모험을 다룬 작품의 독자나 관객은 인생의 의미에 대해 교훈을 얻으려 하지 않는다. 그들은 초현실적이며 정신적 문제로 안타까운 고통을 겪는 주인공을 원치 않는다. 주인공에게는 모험을 견뎌낼 만한 자질이 있어야 한다. 물론 그에게는 과단성도 있어야 하고 난국을 헤쳐나가는 기술도 있어야 하나, 오직 그가 겪는 사건에서만 그것이 발휘되어야 한다. 때문에 인디애나 존스나 루크 스카이워커, 제임스 본드는 행동에 제한을 받을 수밖에 없다.

세상 밖으로 떠나는 모험은 아주 다양한 사건을 다룰 수 있다. 쥘 베른[17]의 《해저 2만 리 Twenty Thousand Leagues Under the Sea》, 잭 런던[18]의 《바다의 늑대 The Sea Wolf》, 다니엘 디포[19]의 《로빈슨 크루소 Robinson Crusoe》 등. 이 작품들에는 바다 밑의 세계, 폭군으로 군림하는 선장과

17 쥘 베른(Jules Verne, 1828~1905): 프랑스 작가. 모험소설의 아버지로, 대표작 《80일간의 세계 일주》 《해저 2만 리》《15 소년 표류기》 등이 있다.
18 잭 런던(Jack London, 1876~1916): 자연과 인간의 투쟁 및 사회주의적 비전을 담은 걸작들로 20세기 초 미국문학을 대표한 선 굵은 소설가. 《강철 군화》《마틴 이든》《야성의 외침》 등의 대표작이 있다.
19 다니엘 디포(Daniel Defoe, 1660~1731): 영국의 소설가이자 저널리스트. 대표작으로 《로빈슨 크루소》《몰 플란더스》 등이 있다.

함께 항해하는 유령선, 또는 남아메리카 해안 지대의 고립된 세계가 등장한다. 여기에는 세상이 다양한 모습으로 나타나는데, 중요한 것은 그곳이 모두 독자와 관객이 살고 있는 세속적인 세계와 아주 가깝다는 점이다. 독자나 관객은 사건이 진행되는 장소로 초대를 받아 주인공이 벌이는 모험을 함께 즐긴다. 그러나 모험의 세상은 지구가 아닌 다른 행성 같은 공상 속의 장소일 수도 있다. 침몰한 대륙이나 행성의 내부, 또는 《걸리버 여행기 Gulliver's Travel》에 나오는 세상처럼.

서양의 동화를 프로이트의 정신분석학적으로 해석한 브루노 베텔하임[20]은 어머니의 무릎을 떠나 세상으로 나가는 어린이들의 두려움을 자세히 설명해 유명해진 작가다. 동화의 상당수는 그런 이야기를 담고 있다. 두려움을 가진 채 미지의 세계로 떠난다. 어른을 위한 모험 이야기 역시 어린이들이 즐기는 동화의 연장선상에 있다고 생각하면 된다.

모험 플롯의 전형은 동화

모험의 플롯을 공부하기에 제일 좋은 작품은 바로 동화다. 흔히 동화의 기술이나 가치를 과소평가하는 경향이 있다. 동화는 단지 초등학교에 다니는 어린이들의 마음에만 어울리는 단순한 내용이 아니다. 동화는 의미와 상징이 풍부하고 분명하고 효과적으로 잘 짜인 이야기이다. 심각한

20 브루노 베텔하임(Bruno Bettelheim, 1903~1990): 오스트리아 태생 미국의 아동심리분석가. 정서장애 어린이, 특히 자폐아의 지도와 교육으로 유명하다. 주요 저서로 《프로이트와 인간의 영혼》 《텅 빈 요새》《마법 걸기》등이 있다.

교훈이나 복잡한 플롯에 골치 아프기 싫어하는 어린이들의 마음을 잘 사로잡고 있다.

동화는 상대적으로 제한된 숫자의 플롯을 사용하나 그중에서도 가장 많이 사용하는 플롯이 바로 모험의 플롯이다. 그림 형제(Brothers Grimm)가 수집한 〈세 가지 말 The Three Languages〉은 모험의 원초적 모형이다. 이야기는 아들을 하나 둔 늙은 스위스 백작이 아들을 바보라고 판단하는 대목에서 시작된다. 백작은 아들에게 집을 떠나 공부를 하고 오라고 명령한다. 주인공은 보통 집을 나서면서부터 모험을 시작하는데 그래야만 할 적절한 이유가 생긴 후에는 즉시 집을 떠나야 한다.

동화에서 발견할 수 있는 전형적 교훈은 주로 첫 장면에 나타난다. 〈세 가지 말〉에서 아이는 집을 떠나기를 주저하지만 어른은 그를 기꺼이 내보낸다. 어떤 경우든 주인공이 집을 떠나야만 하는 소위 '동기를 부여하는 사건'이 있기 마련이다. 〈세 가지 말〉의 경우, 동기를 부여하는 사건은 두 번째 대목에 나온다. 아버지가 아들을 밖으로 내쫓고 아들은 선택의 여지없이 집을 떠난다. 호기심과 같은 단순한 마음은 집을 떠나야 할 이유가 되지 못한다. 사건이 등장인물을 몰고 가야 하며 주인공은 아무런 선택의 기회도 갖지 못한 채 행동해야 한다.

《해저 2만 리》의 네드 랜드는 상선을 침몰시키는 바다 괴물을 찾기 위해 떠난다. 로빈 후드는 내기에서 왕의 사슴을 쏴 죽인 후 여행을 시작한다. 레뮤엘 걸리버의 배는 파선을 했고, 로빈슨 크루소도 마찬가지며, 《바다의 늑대》의 험프리 밴 웨이든도 그렇다. 잔인한 선장 울프 라르센이 그를 선택하자 불행이 시작된 것이다. 키플링의 《소년과 바다 Captains Courageous》도 마찬가지다. 케네스 그레이엄[21]의 《버드나무에 부는 바람

The Wind in the Willows》에 나오는 두더지 에브른 모울은 열병에 걸려 거처를 떠나 초원을 헤매다가 워터 래트를 만나 함께 강을 따라 여행을 한다.

등장인물을 흥미로운 상황에 처하게 하라

다시 그림 형제의 동화로 돌아가자. 백작은 아들을 쫓아낼 때 훌륭한 스승 밑에서 공부를 하고 돌아와야 한다고 말했다. 아들은 스승을 찾으러 나가 1년 후에 돌아온다. 백작은 그에게 무엇을 배우고 돌아왔는지 묻는다. "전, 개들이 짖을 때 무슨 말을 하는지 배우고 왔어요"라고 아들이 답한다. 백작은 그동안 아들이 하고 온 공부가 소용없다는 생각에 다른 스승을 찾아보라며 그를 다시 내보낸다. 1년 뒤 아들이 돌아오자 백작이 무엇을 배우고 왔는지 묻는다. "전, 새들이 무슨 말을 하는지 배우고 왔어요"라고 아들은 답한다. 백작은 화가 난다. "이 바보야, 소중한 시간을 보내고도 배운 게 아무것도 없다니. 어떻게 이렇게 뻔뻔스럽게 내 앞에 나타난단 말이냐." 또다시 아까운 시간을 보내기만 하고 아무것도 배우지 못할 거라면 아예 집으로 돌아오지 말라며 백작은 아들을 세 번째로 내쫓는다. 다시 1년이 지나 소년이 나타난다. 이야기에 패턴이 생긴다. 이번에도 아버지는 무엇을 배웠느냐고 묻는다. "아버님, 전 1년 동안 개구리의 말을 배웠습니다." 백작은 더 이상 참지 못한다. 그는 아들의 상속권을 박탈하고 신하들에게 아들을 숲 속으로 데리고 가 죽이라고 명령한다. 그들은 아들을 끌고 가지만 불쌍한 생각이 들어 그냥 놓아주고

21 케네스 그레이엄(Kenneth Grahame, 1859~1932): 영국의 작가. 대표작 《버드나무에 부는 바람》은 영국 아동문학의 고전으로 통한다.

돌아온다. 소년은 숲 속에서 혼자가 되어 어디에도 갈 곳 없는 신세가 된다. 그는 미지의 세계에서 홀로 살아가야 한다.

지금까지 나타난 행동들이 플롯의 1막을 이룬다. 구성 요소들은 아주 기본적이다. 아버지는 '바보' 아들이 무엇인가를 배우기를 원했고 아들은 아버지에게 순종했으나 그가 바라는 공부를 하지 않았다. 아버지가 아들의 상속권을 박탈하고 죽이려 했기 때문에 아들은 집으로 돌아갈 수가 없다. 아버지는 아들이 죽은 것으로 알고 있다. 1막에는 다섯 가지의 사건이 있다. 이 사건들은 분명한 원인과 결과로 얽혀 있다. 독자는 이를 쉽게 따라갈 수 있다. 첫 번째 동기, 즉 공부를 하고 오라는 명령, 실패로 끝난 세 번의 여행, 상속권 박탈과 아버지의 아들을 죽이라는 명령. 각 사건의 실마리는 바로 그 전의 사건에서 나온다. 이것이 동화의 간결성이 주는 매력이다.

〈세 가지 말〉에 나오는 소년은 세상 밖으로 나간다. 다시 돌아오긴 했지만 그는 자기가 원해서라기보다 아버지 때문에 여행을 했다. 그리고 아버지는 아들을 쫓아냈다. 이제는 아버지의 요구에 의해 여행할 수 없다. 아들은 자기 자신이 선택한 행동을 해야만 한다. 이것이 1막과 2막을 구분짓게 한다. 이제는 아들의 여행 동기가 다른 것이다. 이러한 패턴의 플롯을 발전시키려면 사건의 내용과 사건이 벌어지는 장소에 더욱 흥미 있는 색깔을 줘야 한다. 하지만 플롯의 그물망을 벗어나서는 안 된다. 〈세 가지 말〉의 경우 아들이 방문하는 장소는 어둡고 신비한 분위기를 풍기며, 그가 그런 장소를 방문하는 데는 충분한 이유가 있다. 독자는 끝에 가서야 이를 이해한다. 나중에 전체를 돌아볼 때 아들의 교육 과정이 작품 속에 어떻게 녹아 있는지 분명해진다.

주인공이 별 연관도 없는 지점들을 통과하도록 만들지 마라. 이야기를

전하려고 노력하라. 여기서는 추구의 플롯처럼 모든 사건이 주인공에게 영향을 미쳐서 의미 있는 변화를 이끌어내지 않아도 된다. 그런 부담은 가질 필요가 없다. 모험의 플롯에서 등장인물은 그에게 일어나는 사건을 최대한 즐기기도 한다. 그러나 사건의 원인과 결과를 버려서는 안 된다. 주인공은 작품에서 여전히 중요한 인물이다. 그리고 독자는 장소와 사건이 주인공과 어떤 관계가 있는지 항상 따진다.

여행의 시작

지금부터 2막을 살펴보자. 이제 아들을 한스라고 하자. 한스는 어느 커다란 성에 도착해 하룻밤 묵어가기를 청한다. 성의 주인은 그리 친절한 사람이 아니라서, 한스가 성 주변에 있는 버려진 높은 탑에 가서 잠을 자는 것은 괜찮지만 사나운 개들에게 물려 죽을지도 모른다고 말한다. 개의 말을 아는 한스는 탑으로 가서 개들의 소리를 엿듣는다. 한스는 개들이 저주에 걸린 미친 상태에서 탑 밑의 보물을 지키고 있다는 사실을 알아챈다. 다음 날 한스는 성주에게 찾아가 보물을 찾을 수 있는 방법과 개들이 걸린 저주를 풀 방법을 알고 있다고 말한다. 이 말에 흥미를 느낀 성주는 한스가 보물을 찾아오면 그를 양자로 삼아주겠노라 약속한다. 한스는 보물을 찾고 새 아버지를 얻게 되며 2막은 이렇게 끝이 난다.

 작가가 1막에서 소개한 여러 요소들을 재료로 사용해 어떻게 2막의 이야기를 구축하는지 알아챘는가? 1막에서는 여행의 기본을 펼쳐놓고 2막에서 여행의 실제를 만드는 것이다. 일련의 사건, 또는 난관을 만들어

독자에게 이야기를 풀어갈 방향을 추측시켜야 하고 이것이 바로 독자를 자극하는 방법이다. 독자나 관객에게 이국적인 장소나 주변 인물에 대한 관심을 갖게 하는 것도 흥미로운 방법이지만 이야기 자체에 재미를 느끼도록 하는 것이 더 좋다. 이야기 자체에 초점이 모아지지 않으면 한 문장 안에 형용사나 잔뜩 늘어놓고 명사는 생략한 꼴이 될지도 모른다.

등장인물을 흥미로운 상황에 처하게 하라. 상황을 주인공의 의도나 동기와 연결시켜라. 아내를 구하기 위해 세상 밖으로 나가는 단순한 이야기, 혹은 잃어버린 아버지를 찾기 위해 여행을 떠나는 딸의 이야기가 될 수도 있다. 이것이 이야기의 핵심이다. 여기서 벗어나지 말라. 나머지는 그저 겉치레일 뿐이다. 아무리 현란하고 재미있어 보여도 핵심에서 벗어나면 그건 겉치레다.

두 번째 막에서 벌어지는 행동은 첫 번째 막에서 일어난 행동에 의존한다. 〈세 가지 말〉의 경우, 독자는 한스가 개의 말을 배운 결과가 어떻게 나타나는지 나중에 이해하게 된다. 한스는 처음으로 스스로 행동을 선택한다. 그는 배운 것을 효과적으로 써먹는다. 이 과정에서 독자는 한스의 마음씨를 알게 된다. 그는 보물을 자신이 갖지 않고 성주에게 돌려준다. 성주는 그 대가로 한스를 양자로 삼고 한스는 그를 받아주지 않는 친아버지 대신 양아버지를 얻는다.

이 동화의 초점은 한스의 변화에 있지 않다. 초점은 여행에 있다. 이야기의 줄거리를 요약하느라 한스가 개들과 만나는 대목은 생략했으나 거기에는 걱정, 공포, 환상, 발견의 요소가 있다. 이러한 세부 묘사에서 여행은 개성과 힘을 얻는다. 플롯의 진행 과정에서 여인을 쫓아가기 위해 한스가 다리를 지키는 도깨비와 싸우는 따위의 사건은 일어나지 않는다.

이런 장면은 이 플롯의 목적과 관계가 없다. 한스는 플롯을 발전시키기 위해 꼭 필요한 일만을 하는 것이다.

세부묘사가 설득력을 결정한다

이야기는 어디로 향하고 있는가? 두 가지 요소는 분명하다. 한스는 이름 모를 도인으로부터 세 가지 사실을 배웠다. 개와 개구리와 새들의 말을 배운 것이다. 두 번째 막에서는 개들과의 관계를 다뤘다. 그러므로 세 번째 막은 개구리와 새들과 관련된 에피소드를 포함하고 있어야 할 것이다.

이제 세상 물정을 알게 된 한스는 로마에 가기로 마음을 먹는다. 그는 양아버지의 축복을 받으며 기꺼이 집을 떠난다. 1막에서 친아버지로부터 받은 푸대접과는 다르다. 길을 가던 중 한스는 늪지에서 개구리들이 떠드는 소리를 듣게 된다. 그 소리를 들은 한스는 한참 동안 생각에 잠기고는 슬픈 표정을 짓는다. 그는 긴 여행을 계속해 로마에 도착한다. 그는 거기서 교황이 죽었다는 소식을 듣는다. 추기경들은 뒤를 이을 교황을 뽑기 위해 며칠 밤을 새우며 하느님의 신호를 기다리고 있었다. 그러나 추기경들은 그 신호를 오래 기다리지 않아도 됐다. 젊은 한스가 성당 입구에 나타나자 눈처럼 하얀 비둘기 두 마리가 한스의 어깨에 내려앉았던 것이다. 추기경들은 이를 그들이 기다리던 신호로 받아들인다. 추기경들은 한스에게 교황이 되어달라고 요청한다. 한스는 자신은 자격이 없다며 추기경들의 제안을 거절하지만 비둘기들은 그 제안을 받아들이라고 속삭인다. 비둘기와 대화를 나누는 한스를 본 추기경들은 더욱 소리를 높여 그에게 교황이 되어달라고 요청한다.

마침내 한스는 추기경들의 청을 받아들여 교황이 된다. 한스가 여행 도중 늪지의 개구리들에게 들은 말은 그가 다음번에 교황이 된다는 예언이었다.

3막은 앞의 두 막의 약속을 이행하고 있다. 한스는 여러 단계를 거쳐 처음에 바보 한스로 시작했다가 입양되어 귀족의 아들이 됐다가 나중에 교황이 된다. 각 단계는 바로 전 단계의 상황에 의지한다. 그는 또한 세 아버지를 만난다. 1막에서 참을성 없고 이해심 없던 아버지, 2막에서 이해심 많고 자애롭던 아버지, 3막에서의 신성한 하느님이 바로 그들이다.

모험의 플롯에서 주인공은 이야기의 전개 과정을 통해 별로 변하지 않는다. 독자는 사건의 연결 고리와 다음 벌어질 사건에 주된 관심을 보인다. 한스는 교황이 됐지만 성격이 변한 증거는 별로 없다. 한스는 라틴어도 할 줄 모르며, 미사를 집전할 때는 비둘기들이 필요한 말을 일러준다. 한스는 여전히 똑같은 사람이고 변한 점이라면 좀 더 자신 있는 인간이 됐다는 것뿐이다. 이야기의 핵심은 바로 거기 있다. 독자는 등장인물의 정신적 측면을 고양시키는 내면의 인식이나 성찰 등을 보지 못한다. 그런 약간의 상징이라면 겨우 비둘기 정도일까.

모험은 종종 로맨스를 포함한다. 물론 〈세 가지 말〉에는 로맨스가 없다. 교황이 되려는 사람에게 매력적인 여자 친구는 필요없기 때문일 것이다. 그러나 동화에서 또는 어른들의 모험 이야기에서 주인공은 종종 이성과 만나며, 왕과 왕자들은 배우자가 될 왕비와 공주를 만난다.

생생하게 묘사하라

모험의 플롯에서 3막은 무엇을 성취하는가? 대부분의 플롯에서와 마찬가지로 작가가 1막에서 제기한 질문에 3막이 답을 한다.

한스는 이 세상에서 제대로 살아갈 수 있을 것인가? 그렇다. 독자를 자극시킬 만한 "그렇다"라는 답에 여행의 초점이 놓여 있다. 하지만 "그렇다"는 대답 자체는 독자들에게 그리 중요하지 않다. 모험의 플롯은 과정의 플롯이기 때문에 독자는 이야기의 결말을 즐기는 것보다 차라리 여행 자체를 더 즐긴다. 이러한 플롯을 사용하기로 결정했다면 다음과 같은 숙제를 풀어야 한다.

성공의 열쇠는 설득력 여부에 달려 있다. 등장인물이 사건에 대해 얼마나 잘 알고 말을 하는가. 작가는 사건에 대한 상세한 지식이 있어야 하고 사건이 벌어지는 장소에 대해 많은 것을 알고 있어야 하므로 세부 묘사에 많은 공을 들여야 한다. 그래야 설득력이 높아진다.

설득력은 세부 묘사에 달려 있다. 사건이 일어나는 장소의 이름을 아는 것만으로는 부족하다. 세부 묘사를 이용해 사건이 벌어지는 장소에 대한 시각, 청각, 후각의 감각을 제공해야 하고 사건이 벌어지는 장소에 독자를 데려다놓아야 한다. 예비 작가들은 필요한 순간을 묘사하기 전까지 무엇이 필요한지 잘 알지 못한다. 그러니 항상 메모를 해야 한다. 중요하다는 생각이 별로 안 드는 세부 묘사를 읽는 것처럼 답답한 일은 없을지도 모른다. 작품을 쓰다 보면, 완벽한 세부 묘사가 필요할 때 참고할 만한 내용을 어디선가 읽기는 했는데 출처가 생각나지 않아 답답한 경우가 생길 것이다. 주의 깊게 메모하고 책의 이름과 저자를 꼭 기록해둬야 언제든

참고가 가능하다. 세부 묘사를 적절하게 구사하는 데는 지름길이 없다. 효과적으로 사용된 세부 묘사를 공부하는 수밖에 없다. 세부 묘사가 없으면 독자에게는 아주 일반적인 개요만이 제공될 뿐이다. 이는 설득력이 없다. 모험에 관한 책을 읽으며 그런 세부 묘사가 장소와 시간을 창조하는 데 얼마나 중요하게 작용하는지 살펴보라. 좋은 작가일수록 시간과 장소를 밀접하게 만들어 상황을 자연스럽게 묘사하고 있음을 알 수 있을 것이다.

점 검 사 항

1. 작품의 초점은 여행을 하는 사람보다 여행 자체에 있다.

2. 작품은 세상 밖으로의 진출에 관한 것으로 새롭고 이상한 장소와 사건이 다뤄진다.

3. 주인공은 행운을 찾아 나선다. 그 행운은 집 안에서는 결코 발견할 수 없다.

4. 주인공은 누군가에 의해 또는 무엇인가에 의해 여행을 시작해야 할 동기를 부여받는다.

5. 작품의 각 막에 나타나는 사건의 인과적 연관성은 주인공에게 동기를 부여하는 첫 번째 사건의 인과적 연관성과 일치해야 한다.

6. 주인공이 작품의 끝에 가서 의미 있는 변화를 겪지 않아도 된다.

7. 모험에는 종종 로맨스가 동반되기도 한다.

추적 ···
도망자의 길은 좁을수록 좋다

> 영국의 시골뜨기가 여우를 쫓고 있다.
> 말도 안 되는 사람이 먹을 수도 없는 동물을 쫓고 있다.
> — 오스카 와일드[22]

가장 흥미로운 게임은 추적이다

어린이들의 호기심과 상상력을 사로잡는 데 실패하지 않을 두 가지 놀이가
있다. 숨바꼭질과 술래잡기다. 모두가 숨어 버린 다음 술래가 되어
친구들을 찾아 나서던 기억을 되살려 보라. 또는 숨어 있을 때 술래에게
들키지 않으려고 숨을 죽이던 기억을 되살려 보라. 이는 잘 숨기 위해
필요한 민첩함과 참을성을 시험하는 게임이다. 술래잡기도 마찬가지다.
쫓고 쫓기며 항상 다른 사람보다 한발 앞서 행동해야 한다. 어린이는 이런
놀이에 싫증을 내는 법이 없다. 어린이와 마찬가지로 어른들도 숨겨져 있는
것을 찾아내는 데 원초적 흥미를 가지고 있다. 사람들은 나이를 먹어감에
따라 놀이를 복잡하게 만들어 놓는다. 그러나 가슴에 와 닿는 원초적 흥분은

22 오스카 와일드(Oscar Wilde, 1854~1900): 19세기 말 '예술을 위한 예술'을 주창한 영국 유미주의
운동의 대표자이자 시인, 극작가, 소설가. 주요 작품으로 희곡 《윈더미어 부인의 부채》, 유일한
장편소설인 《도리언 그레이의 초상》 등이 있다.

결코 변하지 않는다. 이는 순수하고 유쾌한 흥분이다.

추적의 플롯은 숨바꼭질의 드라마적 변형이다. 플롯의 기본 전제는 단순하다. 한 사람이 다른 사람을 쫓는다. 필요한 사람은 쫓는 사람과 쫓기는 사람 둘이면 된다. 이는 행동의 플롯, 즉 몸의 플롯이므로 추적 자체가 추적에 관계하는 사람들보다 더 중요하다. 구조적으로는 아주 단순한 플롯이다. 첫 번째 극적 단계에서 달리기의 출발선을 그어 놓은 것처럼 상황은 간단히 설정된다.

"선수들 앞으로……."

누가 좋은 편이고 누가 나쁜 편인지 알려줘야 서로 쫓고 쫓기는 관계를 알 수 있게 된다. 좋은 편이 항상 나쁜 편을 쫓아야 하는 법은 없다. 그 반대의 경우도 종종 발생한다. 여기에는 경주의 위험이 모두 포함되어 있다. 죽음, 처벌, 결혼 등. 경주를 시작하게 하려면 동기를 부여하는 사건이 필요하다.

"출발!"

2막은 순전히 추적 자체만을 다룬다. 작가들은 뒤엉킴(twists), 전환(turns), 반전(reversals) 등의 다양한 수법을 어느 다른 플롯보다도 많이 사용한다. 독자를 추적의 과정에 안내하기 위해 놀라움을 줄 만한 모든 트릭을 다 이용하는 것이다. 그리고 3막은 추적의 결과를 다룬다. 쫓기는 자는 위험에서 영원히 벗어나든지 아니면 영원히 그 상황에 갇힌다. 혹은 최소한 그 상황이 영원하다는 환상을 가진다. 흔히 처음의 상황으로 되돌아가 추적이 끝없이 반복되기도 한다.

추적 플롯을 활용한 작품들

할리우드는 추적 플롯의 긴 역사를 가지고 있다. 어쩌면 추적 플롯이 스크린에 잘 적용되는 경우라서 그럴지도 모른다. 스티븐 스필버그도 이 플롯으로 영화판에 데뷔했다. 그의 첫 영상 작품은 텔레비전용 영화 《대결》[23]인데 여기에서 주인공 데니스 웨버는 트럭에 사정없이 쫓긴다. 관객은 누가 트럭을 운전하는지 얼굴을 볼 수도 없고 이름도 알지 못한다. 그저 악마적 성격을 가진 인물이 악의를 지니고 있다는 사실만을 알게 된다. 거기에는 이유도 없고 이유가 있어야 할 필요도 없다. 관객은 웨버라는 인물을 통해 추적의 과정을 즐긴다. 그리고 웨버가 그 추적을 아슬아슬하게 벗어나는 결말을 숨죽이며 보고 있는 것이다.

버트 레이놀즈와 재키 글리슨이 나오는 영화 《스모키 밴디트》[24]에서도 관객은 벌어지지 않을 듯한 추적이 만들어내는 익살에 열광한다. 스티븐 스필버그가 만든 첫 극장용 영화는 《슈가랜드 특급》[25]인데 이도 추적의 플롯이다. 이런 영화는 추적을 제외하고는 어떤 것에도 관심을 보이지 않는다. 필름 자체가 스피드 감각을 주고 있기는 해도 쫓기는 자가 잡힐 것 같은 안타까움이 없다면 그 속도감은 아무것도 아니다. 침착한 글리슨과 바보 같은 조카는 도적들을 잡으려고 거의 무모한 여행을 벌인다.

23 《대결(Duel)》: 스티븐 스필버그의 1971년 작품. 고속도로 위에서 정체불명의 차에게 쫓기는 심리적 불안감을 다룬 영화. 편집과 사운드로 긴장감을 극대화시킨 자동차 추격신이 일품이다.

24 《스모키 밴디트(Smokey and the Bandit)》: 할 니드햄 감독의 1977년 작품. 버트 레이놀즈 주연의 코믹액션영화이며 흥행에 힘입어 시리즈로 제작됐다.

25 《슈가랜드 특급(The Sugarland Express)》: 스필버그 감독의 1974년 극장용 영화 데뷔작. 1969년 텍사스에서 일어난 실제 탈주사건을 다뤘다.

사로잡히는 것 자체는 아무런 즐거움을 주지 못한다. 추적이 없다면 공허만이 남을 뿐이다.

《레 미제라블 Les Miserables》에서 자베르 검사는 장 발장을 가차없이 쫓는다. 셜록 홈즈는 모리아티 박사를 이야기 전편을 통해 끝없이 추적한다. 독자가 쫓기는 사람이라면 차라리 잡혀 줄 마음이 생길 정도다. 작가의 임무는 독자나 관객이 지루해하지 않도록 추적의 긴장을 유지시키는 데 있다. 추적자와 도망자는 극 속에서 추적을 위해 존재하며, 추적에 의해 정의된다고 할 수 있다. 이 플롯은 신체적 행동을 많이 요한다. 독자는 추적자가 도망자를 궁지에 몰아넣는 그 순간에 많은 육체적 행동과 영리한 속임수, 계략들이 펼쳐지기를 기대한다.

긴장감을 유지하라

도망자는 추적자에게서 멀리 떨어져서는 안 된다. 추적의 긴장은 인물 사이의 거리가 가까워야 높아진다. 술래잡기를 생각해 보면 알 수 있다. 술래는 무슨 수를 써서라도 잡히지 않는 사람을 잡으러 다녀야 한다. 둘이 막다른 골목에 도달했다면 술래가 가까이 다가올수록 긴장은 고조된다. 도망치던 아이는 도망가기를 포기한 듯 보인다. 술래는 긴장한다. 술래가 아이를 막 붙잡으려는 순간에 긴장은 최고조로 올라간다. 그러다 갑자기 일이 벌어진다. 도망치던 아이가 꾀를 쓰든 아니면 누군가 개입을 하든 어쩔 수 없이 붙잡히리라고 생각했던 순간에 의외의 일이 일어나는 것이다.

추적의 가장 고전적 관계는 어린이 만화영화에 나오는 코요테와

로드러너[26] 사이의 관계다. 둘 다 추적을 위해 태어났다. 그러나 코요테는 로드러너가 언제든 자신의 추적을 따돌릴 수 있다는 사실을 모르고 있다. 코요테는 항상 로드러너를 잡으려 하고, 언젠가는 정말로 그를 사로잡을 수 있으리라 믿고 있다. 로드러너는 늘 상대방을 유혹해 가까이 오게 만들지만, 가장 아슬아슬한 마지막 순간에 추적자를 따돌리고 먼지 구름을 일으키며 사라진다. 이것이 추적자와 도망자의 기본관계다.

추적에 관한 다른 영화들을 생각해 보자. 《조스 Jaws》《프렌치 커넥션》[27] 《살아 있는 시체들의 밤》[28] 《터미네이터》《에일리언》《미드나잇 런》[29] 《익스프레스》[30] 《로맨싱 스톤 Romancing the Stone》 등등 무수히 많다. 그리고 추적을 위해 존재하는 인물이 나오는 《배트맨 Batman》과 《슈퍼맨 Superman》 같은 영화도 있다.

이 범주에 들어가는 고전적 작품으로는 《우리에게 내일은 없다》[31]나 《백경》[32]이 있다. 영화 《백경》을 이 범주에 넣은 이유는 에이허브 선장이

26 코요테(Wile E. Coyote)와 로드러너(Roadrunner): 미국의 만화가 척 존스가 창안한 캐릭터. TV 만화영화 시리즈로 제작됐다.

27 《프렌치 커넥션(The French Connection)》: 윌리엄 프리드킨 감독의 1971년 작품. 뉴욕을 배경으로 마약 밀매단을 쫓는 두 형사의 이야기. 영화사상 몇 손가락에 꼽히는 자동차 추격신으로 유명하다. 아카데미 영화제 작품상, 감독상, 남우주연상 등 5개 부문 수상작이다.

28 《살아 있는 시체들의 밤(Night of the Living Dead)》: 조지 로메로 감독의 1968년 작품. 저예산 영화였으나 빅 히트를 기록했다. 좀비영화의 효시격인 공포영화다.

29 《미드나잇 런(Midnight Run)》: 마틴 브레스트 감독의 1988년 작품. 현상금이 걸린 법정 증인을 둘러싸고 현상범 추적자와 FBI, 마피아 등이 쫓고 쫓기며 반전을 거듭하는 버디무비다.

30 《익스프레스(Narrow Margin)》: 피터 하이암스 감독의 1990년 작품. 진 해크만 주연. 살인 현장을 목격한 한 여성이 악당들에게 쫓기는 상황을 긴박감 있게 다뤘다.

31 《우리에게 내일은 없다(Bonnie and Clyde)》: 아서 펜 감독의 1967년 작품. 30년대 미국의 유명한 남녀 2인조 강도였던 보니와 클라이드의 이야기를 독자적으로 풀어낸 아메리칸 뉴 시네마의 대표작이다.

고래 모비 딕을 잡으려 너무 집착하기 때문이다. 그의 집착은 모든 것을 집어삼켜 버린다. 소설에서는 주로 선원들의 심리 상태가 묘사되어 있는데 영화는 소설과 달리 고래의 추적에 관심이 더 많아 보인다.

또 하나 추적 영화의 압권으로 《내일을 향해 쏴라》[33]를 들 수 있는데 주인공 버치와 선댄스는 영화의 첫 장면부터 도망을 다닌다. '산골짜기 갱단'으로 알려진 이들은 유니언 퍼시픽 기차를 터는데, 이들의 강도 행각은 너무 치명적이라 철도 회사의 사장은 업무도 제쳐 놓고 둘을 잡는 일에 온 정신을 다 쏟는다. 버치와 선댄스는 같은 열차를 다시 털겠다는 계획을 세운다. 바로 전에 턴 열차를 되돌아갈 때 다시 턴다는 계획. 감히 어느 강도가 그런 짓을 할 것이라 생각하겠는가? 그들은 열차 도착 날짜를 기다리며 매음굴에서 잔치를 벌이기도 하고 한동안 멀리 떨어져 지낸 여자 친구를 만나러 가기도 한다. 그런 뒤 그들은 돌아가는 열차를 다시 턴다. 그러나 계획은 수포로 돌아간다. 무장한 민병대가 기다리고 있었다는 듯 그들을 공격한다. 추적은 마지막까지 끝나지 않고 계속된다.

추적의 플롯을 추적하기

추적 플롯의 기본은 아주 표준적이다. 누군가는 쫓기고 누군가는 쫓는다.

32 《백경(Moby Dick)》: 존 휴스턴 감독의 1956년 작품. 허먼 멜빌의 원작을 영화화했으며 배우 그레고리 펙이 에이허브 선장역으로 열연했다.

33 《내일을 향해 쏴라(Butch Cassidy and the Sundance Kid)》: 조지 로이 힐 감독의 1969년 작품. 폴 뉴먼과 로버트 레드포드가 미워할 수 없는 강도 역으로 분한 웨스턴무비의 걸작. 아카데미 영화제에서 4개 부문을 수상했다.

이는 간단하지만 격렬한 신체적 행동이 요구되며 단순하기는 해도 농축된 정서를 유발한다. 말을 타고 따라오는 민병대의 추적이든 잠수함을 타고 쫓아오는 특수한 추적이든 문제될 건 없다. 《붉은 10월》[34]에서 확인할 수 있듯 이야기의 내용을 다른 작품과 구별해 주는 것은 추적의 질이다. 작가가 상투적 수법에 의존한다면 독자를 흥미롭게 하지 못할 것이며 추적의 장소가 관객의 눈에 너무 익숙하다면 그들을 사로잡기 힘들 것이다.

추적을 흥미롭게 만드는 열쇠는 추적을 예측 못하게 만드는 것이다. 패턴에 대한 앞에서의 언급을 상기한다면 패턴이 플롯을 발전시키는 데 얼마나 중요한지 알 수 있을 것이다. 그러나 추적의 플롯에서는 패턴을 분명하게 드러내지 않는 게 좋다. 작가는 반전과 뒤엉킴을 연속적으로 흥미롭게 구성함으로써 독자들이 정신 못 차리도록 만들고 싶을 것이다. 독자의 기대에 쉽게 부응하지 말자. 독자로 하여금 어떤 사건의 발생을 기대하게 하고 싶다면 오히려 그것을 비껴가게 만들자. 사건은 작가가 발전시키고 있는 패턴에 들어맞아야 하지만 놀랄 만한 요소도 지니고 있어야 한다. 이 경우 독자의 예상은 옳기도 하고 동시에 틀리기도 하다. 독자는 어떤 특정한 사건이 일어나기를 바라지만 그것이 예상을 뛰어넘는 방식이기를 기대한다. 그러려면 작가는 독창성을 발휘해야 하기에, 이는 작가의 큰 과제가 된다. 예상을 뛰어넘을 새로운 방법을 찾든지 아니면 옛날 방식에 새로운 맛을 가미하라. 작품에 대한 아이디어를 참신하게 다듬어라. 작가는 항상 비장의 카드를 준비해놓아야 한다.

추적 플롯에서 추적 과정의 신체적 역동성은 그것만으로도 우리의 관심을

34 《붉은 10월(The Hunt for Red October)》: 존 맥티어난 감독의 1990년 작품. 톰 클랜시의 원작을 영화화했으며 소련의 핵 잠수함 '붉은 10월호'가 실종되면서 벌어지는 사건을 스릴감 있게 다루고 있다.

끈다. 스티븐 맥퀸의《블리트》[35]에 나오는 자동차 경주 장면은 정말 잘 찍은 장면인데, 자동차가 샌프란시스코 거리를 질주할 때 관객은 의자에서 엉덩이를 들썩거리지 않을 수 없다.《프렌치 커넥션》의 차량 추격신도 매우 강렬하다. 이 추격신은 브루클린 벤슨허스트 가(街)에서 벌어지는데, 형사 도일이 고가 철도 밑을 달리며 기차를 추격한다. 이런 장면은 정신적 차원보다도 신체적 차원에서 관객의 관심을 끈다.

그러나 자동차 추적은 자동차 추적에 불과하다. 그것은 이미 창고에 저장된 재고품일 뿐이다. 어떻게 하면 추적의 플롯을 좀 더 독특하게 할 것인가? 에드 맥베인[36]이나 엘모어 레너드[37]의 작업에 익숙하다면 간결한 글쓰기가 긴장감을 조성하는 방법임을 알 수 있다. 그들은 어떤 장면도 예측할 수 없게 한다. 독자는 다음 장면에 어떤 일이 벌어질지 확신하지 못한다. 그들의 등장인물은 법이라든가 제도의 균형을 깨뜨리지 않는다. 레너드의 《트럼프 주워들기 Fifty-two Pickup》와 같은 작품이 대표적인 예다.

아리스토텔레스는 행동이 성격을 규정한다고 했다. 사실이다. 사람이 하는 행동이 그 사람을 말해준다. 그리스의 연극을 분석했던 아리스토텔레스는 행동이 등장인물을 규정하는 법칙을 발견했던 것이다. 그러나 아리스토텔레스는 할리우드를 몰랐다. 할리우드에서는 행동이 등장인물을 규정하지 못하는 경우가 흔히 발생한다. 행동이 행동만을 위해 존재할 때 특히

35 《블리트(Bullitt)》: 피터 예이츠 감독의 1968년 작품. 스티브 맥퀸이 고독하면서도 강렬한 형사를 연기하며 형사액션물의 붐을 일으켰다. 완성도 있는 자동차 추격신, 폭발신 등이 유명하다.

36 에드 맥베인(Ed McBain, 1926~2005): 미국의 추리소설 작가. 경찰소설의 백미로 꼽히는 '87번 관서' 시리즈와 영화화돼 큰 인기를 얻은《폭력 교실》등이 대표작으로 유명하다.

37 엘모어 레너드(Elmore Leonard, 1925~2013): 미국의 일급 범죄소설 작가. 강한 스토리텔링으로 많은 작품이 영화화됐다. 영화《갯 쇼티》《재키 브라운》《표적》《쿨》등의 원작자다.

그렇다. 스티븐 스필버그나 조지 루카스(George Lucas)의 작품에서 보이는 행동은 등장인물에 대한 중요한 관점을 거의 제공하지 않는다. 관객 또한 등장인물에 큰 관심이 없다. 관객이 관심을 갖는 바는 행동이 얼마나 자극적이고 빠져들어 갈 만하며 독창적인가 하는 점이다. 이는 작품이 보편적 상투성에서 벗어나야 하는 것을 의미하며, 긴장은 마치 스토리를 감싸고 있는 피부처럼 밀착되어 있어야 한다는 뜻이다.

상투성 극복하기

이는 영화의 시나리오에만 해당하는 이야기가 아니다. 소설을 쓸 때도 마찬가지다. 여러모로 이 플롯은 이전에 써먹었던 상투적인 줄거리를 재탕한다. 그렇기 때문에 작가는 옛 이야기를 다시 매력적으로 만들어 줄 새로운 양념을 찾아야 한다.

《내일을 향해 쏴라》가 제대로 받아들여지는 이유는 이 영화가 전통적인 서부영화를 뒤집어 놓은 것이기 때문에 그렇다. 나쁜 놈들이 좋은 놈들로 나온다. 그들은 재미있고 유쾌하다. 덥수룩한 수염도 없고 냄새도 나지 않으며, 침도 함부로 뱉지 않고 연약한 여자나 어린이들을 위협하지도 않는다. 그들은 고정된 전형적 인물에 대항한다.

이는 《우리에게 내일은 없다》의 경우도 마찬가지다. 버치는 낭만적 낙관주의자다. 모든 일을 긍정적으로 처리한다. 선댄스는 실질적 현실주의자다. 그런데도 그들은 애교 있고 매력적이다. 두 사람은 선량한 사회부적응자로서, 그들의 행동은 관객을 흥겹게 만들고 코믹한 사고방식은

관객을 끌어당긴다. 그들이 처한 상황은 아주 독특하다. 마지막 장면에서 둘은 산으로 쫓기는데 빠져나갈 방법이라고는 절벽 밑, 급류가 흐르는 강으로 뛰어내리는 것뿐이다. 관객은 이와 비슷한 장면을 전에도 본 적이 있다. 그러나 윌리엄 골드만[38]은 이 장면을 관객의 기억에 영원히 새겨 놓았다. 그는 선댄스가 수영을 못한다는 사실을 마지막 순간에 가서야 알려 준다. 이 장면은 긴장감이 있으나 웃기기도 하다. 물론 관객은 등장인물에 대해 어떤 중요한 정보도 얻지 못한다. 그가 수영을 못한다는 사실은 그저 이 한 장면을 위해 필요한 장치였을 뿐이다. 그러나 대화가 재미있고 전에는 보지 못했던 각도에서 상황을 보여 주므로 관객에게는 이 장면이 인상 깊었던 것이다.

제한된 공간을 활용하라

이제 추적 플롯의 마지막 특징을 말할 때가 됐다. 그것은 바로 '갇힘'이다. 추적의 과정에서 긴장을 강화시키려면 어느 대목에서는 도망가던 사람을 갇히게 하거나 덫에 걸리게 만들 필요가 있다. 버치와 선댄스가 광산의 꼭대기까지 쫓기는 장면에서 그들은 절벽을 등에 지고 앞에서 쳐들어오는 추격대를 만난다. 거리가 가까워질수록 긴장감은 고조된다. 《에일리언》 시리즈 같은 영화는 이 원칙을 아주 잘 지켜서 성공한 경우다. 주인공인 리플리는 항상 좁은 공간에 있다. 우주선이든 적대적인 항성이든 그녀는

38 윌리엄 골드만(William Goldman, 1931~): 미국의 소설가이자 유명 시나리오 작가. 아카데미 영화제에서 각본상과 미국작가조합상을 수상한 바 있다. 《내일을 향해 쏴라》《마라톤 맨》《프린세스 브라이드》《미저리》《매버릭》 등의 대표작이 있다.

도망칠 곳이 없다. 우주 정거장이 배경인 《아웃랜드》[39]나 기차 안에서의 이야기인 《익스프레스》도 마찬가지다. 주인공의 행동을 폐소공포증에 이를 정도로 제한시켜라. 그러면 스토리의 긴장을 증가시킬 수 있을 것이다.

장소를 제한시키는 방법에 대해서는 주의할 사항이 하나 있다. 등장인물의 움직임을 제한하면 긴장감이 증가하는 것은 사실이지만 지나치면 행동에 어려움이 생긴다. 애거사 크리스티는 《오리엔트 특급 살인사건 Murder on the Orient Express》에서 기차를 적절하게 사용했다. 등장인물들은 기차를 떠날 수 없다. 그러나 은밀한 행동을 하거나 숨을 곳은 충분히 있다. 행동을 더 제한했다면, 예를 들면 공간을 기차의 객차 한 량에만 국한시켰다면 등장인물의 자유를 박탈한 셈이 됐을 것이다. 다른 좋은 예로는 영화 《다이 하드 Die Hard》에서 빌딩 전체가 사용된 것과 스티븐 시걸의 《언더 씨즈》[40]에서 전함이 사용된 경우를 들 수 있다. 모두 상황이 적절했다. 그러나 《패신저 57》[41]에서 웨슬리 스나입스가 납치한 비행기는 이야기를 담아내기에 너무 좁았다. 비행기 안에서는 움직이기도 어렵고 다른 곳으로 숨을 수도 없기 때문이다.

39 《아웃랜드(Outland)》: 피터 하이암스 감독의 1981년 작품. 미래를 배경으로, 목성 주변 한 광산 지역에 부임한 보안관과 악당들의 마약을 둘러싼 대결을 그린 영화다.
40 《언더 씨즈(Under Siege)》: 앤드류 데이비스 감독의 1992년 작품. 미 해군전함을 강탈하려는 테러집단의 음모에 맞서 홀로 대항하는 전직 해군특전대원의 활약을 그린 액션 대작이다.
41 《패신저 57(Passenger 57)》: 케빈 혹스 감독의 1992년 작품. 웨슬리 스나입스 주연. 항공기 안에서 벌어지는 이야기로 테러리스트와 57번째 탑승객인 진압요원 사이의 대결을 그린 액션오락물이다.

점검 사항

1. 추적의 플롯에서는 추적 자체가 등장인물보다 중요하다.

2. 추적하는 사람들은 정말로 위험한 상황에 처하게 된다.

3. 추격자가 도망자를 붙잡을 정당한 기회가 있어야 한다. 추격자는 심지어 도망자를 잠시 동안

 잡아두기도 한다.

4. 신체적 행동에 크게 의존한다.

5. 이야기와 등장인물은 자극적이고, 적극적이고, 독특해야 한다.

6. 진부한 장면을 피하기 위해 등장인물과 상황은 고정된 인물상을 벗어나야 한다.

7. 가능하면 상황을 지리적으로 고착시킨다. 추적하는 장소가 좁으면 좁을수록 긴장은 더 커진다.

8. 첫 번째 대목은 다음의 세 단계를 포함해야 한다.

 - 추적의 기본 규칙을 정한다.

 - 위험을 설정한다.

 - 동기를 부여하는 사건으로 첫 장면을 시작한다.

구출 ···
흑백논리도 설득력이 있다

나의 주여, 언제까지 보고만 계시렵니까?
달려드는 저 사자의 발톱에서 하나밖에 없는 이 목숨 건져주소서.
—〈시편〉 35:17

희생자를 둘러싼 프로타고니스트와 안타고니스트의 대결

구출의 플롯은 앞에서 소개한 세 가지 플롯의 패턴과 부분적으로 공통점이
있다. 이 플롯의 등장인물은 모험 플롯의 주인공처럼 세상 밖으로 나가야
하며, 추구의 플롯에서 본 것처럼 누군가 또는 무엇인가를 찾는다. 그리고
추적의 플롯처럼 상대방을 추적하기도 한다.

또한 구출의 플롯은 다른 플롯과 마찬가지로 몸의 플롯이다. 등장인물의
심리적 섬세함에 의존하기보다 행동에 더 많이 의존한다. 특징이 있다면
구출의 플롯은 인물 삼각형의 구도에서 제3의 인물, 즉 안타고니스트에게
심하게 의존한다는 점이다.

이야기는 등장인물 세 명 사이의 역동성에 좌우된다. 프로타고니스트, 희생자,
안타고니스트는 제각기 특별한 기능을 지닌다. 등장인물은 플롯에 봉사
한다(플롯이 등장인물에 봉사하는 경우와 반대). 이는 몸의 플롯의 기본 조건이다.
독자는 세 등장인물이 독특한 인간형이라는 점에 관심을 갖기보다는 세

등장인물이 겪고 있는 행동에 더 관심을 갖는다. 그리고 주인공이 잃어버린 희생자를 찾고 구해 오려 시도하는 과정에서 갈등이 발생한다.

좋은 사람 대 나쁜 사람

각각의 주인공을 자세히 살펴보기 전에 플롯의 기능을 알아보자. 이 플롯의 도덕적 논점은 너무나 분명하다. 안타고니스트는 나쁘고 프로타고니스트는 옳다. 독자는 여기서 벌어지는 구출의 과정을 따라가기 좋아하고 이야기에 담겨 있는 도덕성이 약하더라도 그에 만족해한다. 이러한 조건에서는 논리적이고 강력한 두 입장이 팽팽히 맞서는 논쟁을 이끌어 가기가 힘들다.

　예를 하나 들어 보자. 텔레비전 드라마 작가는 방송사가 제작하고 싶어하는 작품의 경향을 알고 있다. 방송사에서는 극장에서 상영되는 영화나 공연장에서 공연되는 연극과는 다른 작품을 만들고 싶어한다. 그들은 텔레비전에서만 볼 수 있는 금주의 인기 드라마 같은 작품을 원한다. 이러한 드라마는 거의 고정적 주제를 가지고 있다. 당대의 뉴스에 흔히 등장하는 소재는 거의 드라마로 만들어진다. 예를 들면 최근 미국의 몇몇 방송사에서는 어린이의 유괴를 다룬 작품을 만들었다. 법원으로부터 자식을 돌볼 능력이 없다는 판정을 받은 아버지가 마음이 상해 아이를 납치하고는 사라진다. 인물의 삼각형은 아버지, 어머니, 아이다. 아버지와 어머니 사이에서 기본 갈등이 생기고 아이는 희생자가 된다.

　필자가 본 금주의 인기 드라마 역시 모두 좋은 부모와 나쁜 부모, 희생자 인 아이가 등장하는 전형적인 가정 문제를 다루고 있었다. 많은 대본에서 법

원으로부터 자식 양육을 거절당한 아버지의 복잡한 심리가 다뤄진다. 그는 자신의 권리를 주장하기 위해 집이나 학교에서 아이를 데려다 어디론가 가버리고, 어머니는 다시 그 아이를 찾기 위해 고군 분투한다. 아버지나 어머니는 나름의 도덕성을 지닌 부모다.

앞의 장에서 톨스토이가 언급한 바 있는 대립의 원칙을 상기해 보자. 좋은 작품은 좋은 사람과 나쁜 사람의 대립에서 나타나기보다 좋은 사람과 좋은 사람의 대립에서 나온다던 말을 기억할 것이다. 여기에서 악당의 요소가 제거된다면 어찌 될 것인가? 법원의 명령을 받아들일 수 없는 아버지가 아이를 납치해 사라지는 사건을 관객이 동정한다면 어떻게 되는가? 텔레비전 드라마에서 저자의 흥미를 끄는 이야기는 양쪽의 부모가 똑같이 아이에 대한 권리를 주장하는 경우다. 그럴 때 어떤 일이 발생하는가? 이것이 바로 필자가 말한, 주인공이 난처한 상황에 놓이는 경우다.

구출의 플롯에서 구출의 개념은 좋은 것과 나쁜 것의 대결을 뜻한다. '구출'이라는 단어가 본래 그렇다. 구출된다는 것은 갇혀 있다거나 위험한 상황에서, 또는 난폭하고 사악한 것으로부터 벗어난다는 의미를 지니고 있다. 흥미 있는 이야기일수록 희생자의 구출은 불가능하게 보인다. 이 플롯은 이야기를 흥미 있게 만들기 위해 등장인물의 성격 변화나 발전을 별로 허용하지 않는다. 이는 몸의 플롯이므로 구출 과정 자체가 중요한 관심거리일 뿐이다. 이제 세 주인공의 입장을 살펴보자.

약자에서 강자로 성장하는 프로타고니스트

활동을 가장 많이 하는 인물이 프로타고니스트이기 때문에 플롯의 행동은 당연히 프로타고니스트에 집중되어 있다. 상황은 명백하다. 프로타고니 스트는 탐색의 대상이 되는 인물과 관계가 있다. 이 관계는 탐색의 행위에 동기를 부여한다.

구출의 행위를 가능케 하는 가장 보편적이고도 강한 관계는 사랑이다. 왕자는 공주를 구하려 한다. 남편은 아내를 구하려 하고 어머니는 자식을 구하려 한다. 합당한 이유를 찾을 수만 있다면 구출의 관계는 굳이 이상적으로 묘사되지 않아도 된다. 돈을 받고 누군가를 찾아 준다는 식의 청탁관계를 가질 수도 있다. 그러나 이상적 의지가 동기 속에 자리 잡고 있을 때 더 설득력이 있다. 구로사와 아키라의 《7인의 사무라이》를 번안한 미국 서부영화 《황야의 7인》[42]에서 전투에 단련된 총잡이들은 이름도 없는 멕시코의 작은 마을에서 정의의 이름으로 악당들을 소탕한다. 개개인의 동기야 어떻든 그들은 잘못을 바로잡는 것에 강한 도덕적 충동을 느낀 것이다.

주인공은 찾고자 하는 것을 얻기 위해 이 세상의 끝까지 가야 한다. 말 그대로 왕자는 악마의 소굴에라도 들어가야 하고 도망자는 낯선 다른 도시에라도 찾아가야 한다. 낯선 곳으로 가야 한다는 사실은 프로타고니 스트에겐 불리한 점이다. 그러나 구출을 성사시키기 위해서는 어려운 점을 극복해야만 한다. 익숙하지 않은 곳에서 주인공이 악당과 싸워야 하는 조건은 오히려 그에게 영웅적 힘을 발휘할 수 있는 기회를 제공한다. 이

42 《황야의 7인(The Magnificent Seven)》: 존 스터지스 감독의 1960년 작품으로 율 브리너, 스티브 맥퀸, 찰스 브론슨 등의 호화 캐스팅이 돋보이는 서부극이다.

조건은 상당한 긴장을 야기시킨다. 이러한 상황에서 프로타고니스트의 정서적 관심은 잃어버린 대상보다는 안타고니스트에 더 집중되어 있다. 이 플롯은 프로타고니스트와 안타고니스트 사이에 경쟁이나 결투를 벌이는 방식으로 전개되는 것이다.

푸시킨[43]의 《루슬란과 류드밀라 Ruslan and Lyudmila》는 나중에 미하일 글린카(Mikhail Glinka)에 의해 오페라로 만들어졌는데, 이 이야기는 키예프의 공작 블라디미르의 딸인 류드밀라가 루슬란과 결혼하면서 시작된다. 두 사람이 하나가 되기 바로 직전, 천둥과 번개가 치면서 사악한 마법사 체르노모르가 류드밀라를 루슬란의 품에서 앗아간다. 공작은 화를 내며 누구든 딸을 찾아오는 사람에게 그녀를 주겠다고 선언한다. 루슬란은 사랑하는 이를 찾기 위해 세상 밖으로 나가 어둠의 힘과 싸운다. 작품은 류드밀라나 체르노모르의 이야기라기보다 루슬란의 이야기다. 그는 영웅이며 잃어버린 사랑을 찾기 위해 필요한 임무를 수행하는 프로타고니스트다.

프로타고니스트의 영원한 파트너 안타고니스트

구출을 다루는 작품의 대부분은 납치를 보여 주고 있다. 독자는 그 패턴을 잘 안다. 사악한 마법사가 아름다운 공주를 납치해 성에 가둬 놓는다. 이 모델은 5천 년 동안 거의 변하지 않았다. 사악한 마법사는 현대의 문학

43 푸시킨(Aleksandr Sergeevich Pushkin, 1799~1837): 러시아의 가장 위대한 시인이자 러시아 국민문학의 창시자. 《루슬란과 류드밀라》는 러시아 민담에서 취재한 동화풍 담시로 젊은 세대의 열광적인 지지를 얻었다.

에서는 여러 가지 변형된 모습으로 나타난다. 그러나 그를 식별하기란 어렵지 않다. 그의 마술의 힘은 거의 사라졌지만 사악한 성격만은 변하지 않고 그대로 남아 있기 때문이다.

안타고니스트는 프로타고니스트의 뒷좌석에 앉아 행동한다. 탐색하는 일은 프로타고니스트의 몫이므로 독자는 보통 프로타고니스트를 쫓아다니고, 안타고니스트를 동정하지는 않는다. 작가는 안타고니스트의 막강한 힘을 상기시키기 위해, 그리고 프로타고니스트가 극복해야 할 대상을 확인시켜 주기 위해 가끔씩 그를 소개한다. 상대방이 막강하면 막강할수록 승리의 의미는 커진다. 그러므로 안타고니스트는 프로타고니스트의 구출 의지를 계속 방해해야 한다. 둘은 서로 영향을 주고받으며 이야기의 긴장을 만들어낸다. 빚으로부터 버찌 농장을 구하려고 애를 쓰는 라네프스카야 아주머니나, 코만치족 전사인 스카로부터 나탈리 우드(Natalie Wood)를 구하려는 《수색자》[44]의 존 웨인[45]이나 마찬가지다. 하지만 안타고니스트가 부차적인 인물이어서는 안 된다. 주인공과 그의 만남은 매우 중요하다. 안타고니스트는 프로타고니스트의 정당한 소유물을 빼앗기 위해 존재하는 인물이다. 그는 일반적으로 영리하고 결말에 도달하기까지 항상 주인공을 능가한다.

44 《수색자(The Searchers)》: 존 포드 감독의 1956년 작품. 인디언에게 유괴된 조카딸을 쫓는 한 전직 보안관의 이야기. 착한 백인과 악한 인디언이라는 이분법을 무너뜨린 서부극으로 주목받았다.

45 존 웨인(John Wayne, 1907~1979): 미국 웨스턴무비의 대표 스타로 존 포드, 하워드 혹스 등의 명감독과 호흡을 맞췄다. 대표작으로 《역마차》《수색자》《붉은 강》《리오그란데》《진정한 용기》 등이 있다.

그림자 같은 존재, 희생자

구출 플롯의 갈등은 프로타고니스트와 안타고니스트 사이에 놓여 있다. 희생자는 인물 삼각형에서 가장 소극적인 인물이다. 희생자 없이는 물론 이야기가 성립되지 않는다. 그러나 희생자는 구출의 플롯에서 부수적인 존재다. 그는 주인공이 찾고자 하는 대상으로서만 존재할 뿐 플롯에서 실질적 역할은 하지 않는다.

윌리엄 골드만의 소설을 바탕으로 한 《프린세스 브라이드》[46]에서 구출될 사람은 공주이지만 정작 관객은 그녀가 예쁘고 순수하다는 사실만 안다. 어떤 면에서 희생자는 히치콕의 영화에 언급되는 '맥거핀'과 같다. 공주는 모든 사람들이 찾고 있는 인물이지만 실제로는 아무도 그녀를 돌보지 않는다. 독자는 그녀가 무엇을 생각하는지 어떤 느낌을 가지고 있는지 관심이 없다. 이런 점에서 희생자는 사람보다는 사물에 가깝다. 희생자가 아름답고 긴 머리를 가졌으며 아버지의 죄 때문에 마녀의 주술에 걸려 있다는 것은 알고 있다. 그러나 그녀가 고등학교를 졸업했는지, 오빠나 언니, 동생이 있는지, 그리고 야망이 있는지 등은 알지 못한다. 중요한 것은 그녀가 거기에 있고 왕자가 그녀를 구하러 간다는 사실뿐이다. 인물의 삼각형 가운데 희생자는 중요하지 않은 존재다.

46 《프린세스 브라이드(The Princess Bride)》: 롭 라이너 감독의 1987년 작품. 동화를 소재로 한 모험과 사랑의 이야기로 특수효과가 환상적인 분위기를 더해 주는 작품이다.

이별 다음에 추적

모험의 플롯에서 프로타고니스트는 플롯과 느슨하게 연결되어 있는 다양한 사건들을 만난다. 그러나 구출의 플롯에서는, 프로타고니스트가 세상 밖으로 나가 누군가를 구해야 한다는 아주 구체적인 사명에 사로잡힌다. 모험의 플롯은 주인공이 무엇인가를 배우는 과정이 핵심이지만 구출의 플롯은 누구 또는 무엇인가를 구하는 것이 핵심이다.

구출의 플롯은 세 단계의 극적 구조를 지니고 있으며, 이는 바로 3막의 구조와 일치한다. 1막은 이별이다. 프로타고니스트는 안타고니스트에 의해 희생자와 이별한다. 이별을 가져오는 사건이 바로 구출의 동기를 부여하는 사건이 된다. 첫 막은 주인공과 희생자를 설정하고 둘 사이의 관계를 설명한다. 둘 사이에는 서로 부정할 수 없는 사연이 있게 마련이다. 납치 사건은 작품의 첫 번째 반전으로 주로 1막의 마지막에 발생한다. 체르노모르는 류드밀라를 첫날밤의 침실에서 납치한다.

두 번째 막은 추적이다. 프로타고니스트는 거절당한 심정을 안고 안타고니스트를 쫓는다. 프로타고니스트가 가는 방향이나 그가 하는 일은 전적으로 안타고니스트의 행동에 달려 있다. 안타고니스트가 어둠의 왕국에 숨는다면 주인공은 그곳으로 가야 한다. 안타고니스트가 대관령의 어느 목장에 숨어 있다면 그곳으로 쫓아가야 한다. 프로타고니스트가 만나는 장애물들은 대개 안타고니스트가 만든다. 덫, 술수, 어려움, 모함 등이 바로 그것이다. 진정한 영웅은 장애물을 극복하지만 많은 어려움을 겪는다. 하지만 그 과정에서 주인공이 어려움을 통해 의미를 얻는 일은 거의 없다. 상처를 입었다면 여행을 끝마쳐도 무방하다. 안타고니스트를 추적하는 데

주인공이 극복하지 못할 장애는 없다. 독자나 관객은 직관적으로 추적의 결과를 알고 있기 때문에 작가는 추적을 가능한 한 재미있게 만들어야 한다. 덫, 술수, 반전 등에는 재치와 놀라움이 있어야 한다. 결과를 쉽게 예측할 수 있다면 독자와 관객이 받는 감동은 적을 것이다.

《골든 차일드》[47]의 선택받은 자인 에디 머피(Eddie Murphy)는 천 세대 만에 한 번 정도 태어난다는 티베트의 신동을 구출해야만 한다. 그의 임무는 아이를 훔쳐 간 악마의 세력을 물리치는 것이다. 에디 머피의 성품은 선택받은 자의 그것과는 거리가 멀다. 하지만 다양한 과제들이 그의 가치와 내면의 정의감을 입증해 준다. 그 다음에야 그는 선택받은 자만이 갖는 신비한 힘을 부여받는다.

대역전

3막은 프로타고니스트와 안타고니스트의 피할 수 없는 대결을 그린다. 선과 악의 힘들이 모두 모여 맞부딪친다. 전형적인 결말이다. 두 번째 막에서 관객은 결과가 어떻게 나타날지 제법 짐작을 하게 된다. 그러므로 작가는 다른 형식으로 놀라움을 줘야 한다. 대결의 장면은 클라이맥스답게 만들어야 하므로 이 장면은 흥미 있고 놀라움으로 가득해야 한다. 《스타워즈》에서 루크 스카이워커가 마침내 다스베이더를 만났을 때, 관객은 결과가 어떻게 나타나리라는 것을 알고 있다. 그런데 다스베이더가 검은

47 《골든 차일드(The Golden Child)》: 마이클 리치 감독의 1986년 작품. 유괴된 어린이를 구출하는 한 흑인 자원봉사자의 이야기를 다룬 액션모험극이다.

모자를 쓰고 있다. 놀라움의 요소는 어디에 있는가? 아버지와 아들 간의 싸움에 있다. 관객과 독자를 놀라게 할 방법은 많다. 《수색자》에서 관객은 모든 사람들이 구해 주려고 하는 여자가 사실은 구원받기 싫어하는 경우를 본다. 그녀는 납치당하지 않았다. 남편에게서 벗어나고 싶어 집을 나간 것이다. 주인공을 실패자로 만들어 관객의 뒤통수를 칠 수도 있다. 관객은 분명 놀랄 것이다. 그러나 관객을 실망시키지 않으려면 충분히 조심해야 한다. 그런 방법을 사용하려면 설득력 있는 논리가 필요하다. 관객은 일정한 기대를 갖고 작품을 따라가는데, 결말의 기초 작업이 납득하기 힘들게 구성되어 있다면 관객은 이를 받아들이기가 쉽지 않을 것이다.

구출의 플롯은 다른 플롯보다도 더 공식적이다. 거기에는 표준형 인물과 상황이 있다. 그러나 이 플롯의 즉각적인 호소력을 간과해서는 안 된다. 복수와 유혹의 플롯처럼 이 플롯은 정서적으로 가장 큰 만족감을 안겨 준다. 사악함은 물러가고 우주의 보편적이고도 도덕적인 질서가 회복된다. 혼돈의 세계에 질서가 찾아오고 사랑의 힘이 재확인된다.

점검 사항

1. 구출의 플롯은 등장인물 성격의 발전보다는 행동에 의존한다.

2. 등장인물의 삼각형은 주인공, 악역, 희생자로 구성된다. 주인공은 악역으로부터 희생자를 구출한다.

3. 구출 플롯의 도덕적 논리는 흑백논리다.

4. 이야기의 초점은 주인공이 안타고니스트를 쫓아가는 것이다.

5. 주인공은 안타고니스트를 쫓아서 이 세상 밖으로 나간다. 그리고 보통 안타고니스트가 쳐 놓은 함정을 그대로 따라간다.

6. 주인공은 안타고니스트와 맺는 관계에 따라 행동한다.

7. 안타고니스트는 주인공이 당연히 자기 것이라 생각하는 소유물을 빼앗는 장치다.

8. 안타고니스트는 끊임없이 주인공이 가는 길을 방해한다.

9. 희생자는 인물 삼각형 중 가장 약한 존재이자, 주인공을 안타고니스트와 맞서게 하는 장치다.

10. 이별, 추적, 대결 및 상봉 등의 세 단계 국면을 적절히 이용한다.

두 번 실패한 다음 성공하게 하라

비둘기처럼 날개라도 있다면 안식처를 찾아 날아가련만.
— 〈시편〉 55:6

탈출 이외의 다른 길은 없게 하라

앞 장에서 설명한 두 가지 플롯, 추적과 구출은 탈출의 플롯과 공통점이
많다. 탈출의 플롯은 몸의 플롯이며 붙잡힘과 탈출에 모든 수단과 방법이
동원된다. 여기에는 등장인물이 개인적 고뇌, 예를 들면 약물 복용이나
공포 또는 의존성 등으로부터 벗어나려고 하는 고민 따위는 포함되지
않는다. 그것은 등장인물의 플롯, 즉 마음의 플롯에 해당한다. 이 플롯에서
탈출은 문자 그대로 탈출이다. 프로타고니스트는 자신의 의지와는
관계없이 갇혀 있고 탈출을 꾀한다.

　이 플롯에 해당하는 문학작품으로는 앤서니 호프 호킨스[48]의 《젠다성의
포로 The Prisoner of Zenda》, 허먼 멜빌[49]의 《타이피 Typee》, 오 헨리의
《붉은 추장의 몸값 Ransom of Red Chief》, 빌리 헤이즈와 윌리엄 호퍼[50]의

48 앤서니 호프 호킨스(Anthony Hope Hawkins, 1863~1933): 영국의 소설가 겸 극작가. 활극풍
　소설로 유명하며 《젠다성의 포로》와 그 속편 격인 《헨초의 루퍼트》 등이 유명하다.

《미드나잇 익스프레스 Midnight Express》, 앰브로즈 비어스[51]의 《올빼미 다리에서 생긴 일 An Occurence at Owl Creek Bridge》 등이 있으며 영화로는 《빠삐용》[52] 《우주의 침입자》[53] 《대탈주》[54] 《제17 포로수용소》[55] 등이 있다. 이 플롯은 동화에 흔히 나오며, 주로 어린아이가 마녀나 도깨비에게 납치되는 이야기가 많다.

탈출 플롯의 도덕적 논리는 흑백논리다. 전부는 아니지만 주인공은 억울하게 억류되어 있는 경우가 대부분이다. 탈출의 플롯은 강한 성격을 지닌 두 사람, 즉 갇힌 자와 가두는 자 사이에 벌어지는 의지의 대결을 다루기도 한다. 그들은 자신의 임무에 헌신적일 정도로 철저하다. 예를 들면 간수는 벌을 받는 죄수를 지켜야 하고 죄수는 갇혀 있는 상황에서 벗어나려 한다. 존 카펜터[56]의 《뉴욕 탈출》[57]은 의미 있는 도덕적 메시지가

49 허먼 멜빌(Herman Melville, 1819~1891): 미국의 시인이자 소설가. 걸작 《백경》을 비롯, 바다를 소재로 한 소설들로 특히 유명하다.

50 빌리 헤이즈(Billy Hayes)와 윌리엄 호퍼(William Hofer): 빌리 헤이즈가 실제로 겪은 터키 감옥 탈출사건을 다룬 《미드나잇 익스프레스》의 공동 저자다.

51 앰브로즈 비어스(Ambrose Bierce, 1842~1914): 미국의 저널리스트 겸 소설가. 날카로운 비판으로 유명하며 단편소설의 구성에 있어 예리한 필치가 최고라는 평가를 받는다. 저서로 《악마의 사전》 《해시계의 그늘》 외 다수가 있다.

52 《빠삐용(Papillon)》: 프랭클린 J. 샤프너 감독의 1973년 작품. 스티브 맥퀸과 더스틴 호프만의 연기가 일품인 영화. 자유를 갈망하는 인간의 집념과 도전을 다뤘다.

53 《우주의 침입자(The Invasion of the Body Snatchers)》: 필립 카프만 감독의 1978년 작품. 외계 생명체의 공격을 다룬 영화로 불안과 긴장감이 뛰어난 공상과학영화다.

54 《대탈주(The Great Escape)》: 존 스터지스 감독의 1963년 작품. 제2차 세계대전 당시 독일의 한 포로수용소에서 탈출을 감행하는 연합군 포로들의 이야기로 스릴감 넘치는 탈출신으로 유명하다.

55 《제17 포로수용소(Stalag 17)》: 빌리 와일더 감독의 1953년 작품. 포로수용소를 배경으로 다양한 인간 군상의 이야기가 펼쳐지며 탈출의 긴박감과 더불어 유머와 위트가 넘치는 명작이다.

56 존 카펜터(John Carpenter, 1948~): 주로 공포영화를 만든 미국 감독. B급 호러영화의 대부로도 불린다. 대표작으로 《할로윈》 《안개》 《괴물》 《매드니스》 등이 있다.

전혀 없다. 무엇이 옳고 그른지에 대한 기준도 없다. 그러나 스펙터클한 모험의 측면에서 본다면 감상할 만한 가치가 있는 작품이다.

이와 대조적으로 보이는 헤이즈와 호퍼의 《미드나잇 익스프레스》를 살펴보자. 이는 후에 알란 파커[58]에 의해 영화로 만들어졌다. 제목은 감옥에서 탈출한다는 뜻으로 쓰이는 속어다. 이 작품은 터키 감옥의 끔찍한 상황과 살기 위해 필사적으로 탈출하려는 주인공의 노력을 그리고 있다. 주인공 빌리 헤이즈는 터키에서 마약을 가지고 나오려다 붙잡힌다. 그는 당국자에게 마약을 구한 장소를 보고하는 자리에서 처음으로 탈출을 시도하지만 실패하고 감옥에 간다. 4년 2개월의 형을 받았음에도 변호사의 입에서 양호하다는 이야기가 나오는 등 그의 감옥 생활은 정말로 지옥 같다. 처음에 그는 변호사가 사면을 신청하리라 기대해 보지만 아무 일도 일어나지 않는다. 헤이즈는 그곳에서 동성애, 범죄, 칼부림, 고문 등을 목격하면서도 형을 착실하게 살다 나가기로 결심한다. 형기가 2개월 남았을 때 그는 이상한 소식을 듣는다. 그가 밀수업자로 분류되어 다시금 재판받게 됐다는 것이다. 그리고 그는 사형선고나 다름없는 30년 형을 언도받는다. 헤이즈는 탈출밖에는 다른 길이 없음을 깨닫는다. 작품의 나머지 부분은 헤이즈의 탈출 노력을 그리고 있다. 그는 지하통로를 이용해 탈출을 시도하는데 마지막에 가서야 통로가 막혀 있음을 알게 된다. 그 후 죽을 고비를 몇 차례 겪은 끝에 간신히 기회를 얻어 탈출에 성공한다.

57 《뉴욕 탈출(Escape from New York)》: 존 카펜터 감독의 1981년 작품. 인질로 잡힌 대통령을 구출하려는 한 전쟁 영웅의 활약을 다룬 액션스릴러영화다.

58 알란 파커(Alan Parker, 1944~2020): 영국 출신의 감독으로 폭넓은 소재의 영화를 만들었다. 1978년 《미드나잇 익스프레스》로 아카데미 영화제에서 각색상과 음악상을 수상했다. 대표작으로 《페임》 《버디》《커미트먼트》《에비타》 등이 있다.

주인공이 잡혀 가야 이야기가 시작된다

탈출의 플롯은 확연하게 구분되는 세 단계를 가지고 있다. 프로타고니스트는 첫 번째 단계에서 붙잡힌다. 범죄는 사실일 수도 있고 꾸며진 것일 수도 있다. 주인공은 죄가 있을 수도 없을 수도 있다. 《미드나잇 익스프레스》의 경우, 범죄에 비해 처벌이 가혹하다. 그래서 관객은 당국의 지나친 처사에 분노를 느끼게 되고 헤이즈의 편을 든다. 헤이즈는 법을 어겼으나 짐승 같은 인간 가운데에서는 고귀한 쪽이다.

《올빼미 다리에서 생긴 일》의 페이턴 파쿠하르는 앨라배마 북부에 있는 철교 위에서 발 아래로 빠르게 흘러가는 강물을 보며 서 있다. 손은 등 뒤로 묶여 있고 목에는 올가미가 씌워져 있다. 그는 북군에게 처형당하기 직전에 있다. 빌리 헤이즈의 5년간의 고행에 비해 이 상황은 몇 분이면 끝난다. 탈출의 기적이 있기 전까지 그는 교수형에 처해질 수밖에 없는 상황이다. 갈등은 뚜렷하고 분명하며 상황은 긴박하다.

멜빌의 《타이피》에서 토비와 톰은 배에서 탈출해 마키저스제도 중 한 곳에 도착한다. 그들은 거기서 영국 사람을 환영하는 주민들의 잔치에 참가하게 된다. 주민들은 카니발의 손님에게 음식만 주고 그들을 놓아주지 않는다.

오 헨리의 《붉은 추장의 몸값》에서 샘과 빌은 부자의 아들을 납치해 동굴에 숨긴다. 이 전개의 첫 부분은 너무나 평범하게 시작된다. 아들을 찾으려면 아버지는 납치범이 원하는 보석금을 지불해야만 한다.

탈출을 시도하지만 번번이 실패한다

탈출 플롯의 2단계는 억류의 고난과 탈출 계획으로 짜여 있다. 첫 번째 극적 단계에서도 탈출이 포함되어 있으나 항상 실패한다. 탈출이 사전에 발각되든지 또는 성공했다 해도 주인공은 다시 잡혀 감옥으로 돌아간다.

플롯에 대한 일반적 질문은 간단하다. "과연 주인공은 탈출에 성공할까?" 세 번째 극적 단계는 이 질문에 분명한 대답을 준다. 관객은 결과가 어떻게 나타날지 거의 정확하게 짐작하고 있다. 그에 따른 도덕적 의미가 단순하기 때문이다. 두 가지의 힘이 선악으로 나뉘어져 있다면 관객은 악의 힘이 지배하기를 바라지 않는다. 주인공이 있는 고생 없는 고생 모두 겪고 끝에 가서 몰락하는 모습을 기대하는 관객은 없다. 관객은 주인공이 최후에 일어서는 모습을 보기 원한다. 그의 패배보다는 승리를 바란다. 관객은 빌리 헤이즈가 탈출하기를 원하며, 파쿠하르가 교수형에서 벗어나기를 원한다. 또한 토비와 톰이 곤경에서 벗어나기를 바란다. 조니의 아버지가 보석금을 내고 아들을 살려내기를 원한다. 그러나 오 헨리는 기대하지 않던 것을 기대하게 만드는 작가이므로 마지막에 예기치 않은 반전이 없다면 독자는 오히려 실망할지도 모른다.

《올빼미 다리에서 생긴 일》에서 처형의 책임을 맡고 있는 상사는 처형대에서 뒤로 한발 물러나 명령을 내리려 한다. 바로 그 순간 파쿠하르는 정신을 바싹 차리고 올가미를 목에 건 채 뛰어내린다. 몸이 다리 아래로 떨어져 내리는 동안 작가는 그의 죄목을 설명한다. 그는 남부의 지지자로서 북군이 부엉이 계곡에 도착하기 전에 다리를 불사르려 했지만 그 전에 붙잡혀 사형을 언도받은 것이다. 파쿠하르의 꿈은 올가미를 끊고 강물

속으로 뛰어든 후 아내와 자식들이 기다리는 고향으로 가는 것이다.

토비와 톰은 탈출을 시도한다. 그러나 타이피 카니발족은 다른 계획을 가지고 있다. 톰은 병에 걸려 다리가 붓게 되자 약을 구하러 가야 한다며 외출을 허락받는다. 그러나 길에서 다른 부족의 공격을 받게 되고 그는 위험이 도사리고 있는 타이피족에게 다시 돌아가고 만다.

《붉은 추장의 몸값》에서는 두 번째 단계에서 작품이 이상한 방향으로 전개된다. 조니를 납치한 뒤 말과 마차를 돌려주기 위해 샘이 외출해 있는 동안, 빌은 조니를 감시한다. 그러나 샘이 돌아왔을 때 전혀 예기치 않던 상황이 벌어진다. 조니는 빌과 함께 인디언 놀이라고 부르는 트럼프 게임을 하고 있다. 빌은 가엾게도 나무에 꽁꽁 묶여 있으며 조니는 놀란 샘에게 자신을 '붉은 추장'이라고 소개한다. 그리고 붉은 추장은 다음 날 아침 샘과 빌의 머리 가죽을 벗기고 장작불에 태워 죽일 것이라 위협한다. 기대하지 않았던 반전의 효과는 뚜렷하다. 조니가 잡은 사람이고 샘과 빌이 잡힌 사람이 된 것이다. 그는 두 사람을 잠도 재우지 않고 다음 날 아침에 행할 처형 장면을 설명하며 공포에 몰아넣는다. 두 어른은 그에게 대항할 기회를 갖지 못한다.

두 번 실패한 후 탈출에 성공한다

세 번째 단계는 탈출 자체에 있다. 보통 두 번째 단계에 나오기 마련인 아주 잘 짜인 탈출 계획도 수포로 돌아간다. 두 번째 단계에서 성공한다면 작품의 결말은 너무 뻔히 내다보일 것이다. 모든 계획이 좌절된 다음이 비장의 카드

를 쓸 차례다. 기대하지 않았던 일들이 벌어진다. 지옥도 무너져 내린다. 모든 상황은 이 대목에 이르기까지 안타고니스트에 의해 잘 조정되어왔다. 그러나 갑자기 상황이 유동적으로 변해 간다. 예상하지 못했던 사태가 벌어지거나 주인공의 영리함에 의해 상황이 바뀐다. 주인공은 지금까지 항상 불리한 지경에 처해 있었지만 도덕적 우월성 때문에 구원의 손길을 얻게 되고 당면한 문제를 처리하게 된다.

세 번째 극적 단계는 가장 활동적인 단계다. 두 번째 단계가 탈출을 계획하는 단계이기 때문에 세 번째 단계에서는 탈출이 현실화된다. 그러나 두 번째 단계에서 설계한 것과 상당히 다른 상황이 벌어진다.

페이턴 파쿠하르는 다리에서 떨어진다. 그리고 "······갑자기, 아주 눈 깜짝할 사이에, 철썩하는 커다란 소리와 함께 빛이 사라져 버린다. 놀란 사람들의 아우성이 잠시 들리고, 나는 차갑고 어두운 세계로 들어온 사실을 알게 됐다······ 밧줄이 목에서 벗겨지며 몸이 급류에 휘말리고 있었다." 그의 몸이 물 표면으로 떠오르자 그는 손에 묶인 밧줄을 풀려고 애를 쓴다. 그때 북군이 총을 쏘아대 다시 물속에 잠기지만, 급류가 그를 재빨리 하류로 떠내려가게 해 위험에서 벗어나게 된다. 그는 지쳤지만 아내와 자식을 생각하며 집으로 가는 길을 재촉한다. 집에 도착했을 때, 그는 거의 서 있기조차 힘이 든 상태였다. 아내가 현관 앞에서 그를 기다리고 있다. 그는 앞으로 나아가 아내를 껴안는다. 그런 다음, 소설의 마지막 묘사가 나온다. "페이턴 파쿠하르는 죽었다. 그의 몸은 부엉이 계곡의 철교 침목 아래서 가볍게 흔들리고 있었다." 탈출은 일어나지 않았던 것이다. 아니, 파쿠하르의 마음은 탈출을 했을지도 모른다. 단편소설에서는 마지막 문장 묘사가 큰 효과를 발휘한다. 비어스는 이런 식의 마지막 묘사를 잘

이용한다. 독자는 파쿠하르가 누구인지도 모르며 그에 대해 큰 관심이 없다. 그의 인생, 죽음 등은 플롯에서는 자료로 쓰일 뿐이다. 이 플롯의 성공적인 효과는 마지막 대목에 나타나는 급격한 반전에 있다.

오 헨리도 《붉은 추장의 몸값》에서 비슷한 수법을 사용한다. 독자는 '붉은 추장'이 납치범들을 이겨냈을 때 이야기의 전개 과정을 짐작해 본다. 이 두 이야기의 차이점은 극적인 효과 면에서 《붉은 추장의 몸값》이 더 희극적이라는 데 있다. 페이턴 파쿠하르의 여행은 산문적이며, 독자는 그 여행이 어디로 흘러가는지 알고 싶어 뒤를 따라간다. 오 헨리의 경우에는 즐겁기 때문에 여행에 동참한다. 열 살짜리 소년이 납치범 어른을 혼내 준다는 아이디어가 즐거움을 제공하는 것이다. 거기에 한술 더 떠서 조니는 납치범을 괴롭히는 데 재미가 붙어 집으로 돌아가지 않겠다고 한다. 조니의 괴롭힘을 견디다 못한 샘은 마침내 보석금 통지서를 보내고, 그의 아버지는 오히려 납치범들이 보석금으로 250달러를 내면 아들을 데리고 가겠다는 답장을 보낸다. 납치범들은 조니로부터 달아나려고 온갖 수단을 동원하지만 소용이 없다. 마침내 납치범들은 두 손을 들고 아이로부터 해방되기 위해 250달러를 지불한다. 이 플롯의 반전은 코미디 역할을 한다. 작가의 책임은 탈출의 개념을 계속 바꿈으로써 독자의 기대를 깨뜨리는 것이다. 계획대로 되지 않으며 무엇인가는 항상 어긋난다. 그러나 바로 거기에 재미가 있다.

점검 사항

1. 탈출은 항상 문자 그대로 탈출이어야 한다. 주인공은 자신의 의지와 관계없이 종종 부당하게 억류되어 있어야 하며, 그리고는 탈출하려 해야 한다.

2. 플롯의 도덕적 논리는 흑백논리다.

3. 주인공은 희생자여야 한다. 구출의 플롯과는 반대다. 구출의 플롯에서는 주인공이 희생자를 구한다.

4. 첫 대목에서는 주인공이 갇히게 되는 과정을 다뤄야 한다. 주인공의 첫 탈출 시도는 좌절된다.

5. 두 번째 극적 대목에서는 잘 짜인 탈출 계획을 다룬다. 그러나 이 계획 역시 언제나 좌절된다.

6. 세 번째 대목에서는 성공하는 탈출이 그려진다.

7. 첫 번째, 두 번째 탈출에서는 안타고니스트가 주인공을 조절한다. 그러나 마지막 대목에 이르면 주인공이 조절 능력을 얻는다.

복수 ···
범죄를 목격하게 만들면 효과가 커진다

당신이 우릴 찌르면 피 흘리지 않습니까?
당신이 우리를 간질이면 웃지 않나요?
당신이 우리에게 독을 먹이면 죽지 않습니까?
당신이 우리를 괴롭히면 복수를 하지 않을까요?
— 셰익스피어,《베니스의 상인》3막

범죄가 끔찍할수록 복수는 호응을 얻는다

프랜시스 베이컨[59]은 복수를 야생의 정의라고 불렀다. 문학에서 이 플롯의 지배적인 동기는 분명하고 당당하다. 안타고니스트가 가한 실제적인 또는 상상의 상처에 대한 프로타고니스트의 복수다. 이는 본능적인 플롯으로, 인간 내면의 깊은 곳까지 정서적으로 침투한다. 독자는 불의에 격분하고 잘못을 바로잡고자 한다. 그런데 복수는 항상 법의 지배 바깥에서 일어난다. 그래서 베이컨은 이를 야생의 정의라고 불렀던 것이다.

법이 정의를 제대로 수행하지 못하던 시절이 있었다. 사람들은 스스로 이를 해결할 수밖에 없었다. 독자들은 잠자면서도 읊조릴 수 있을 만큼 귀에 익숙한 성서 구절을 알고 있다. 〈출애굽기〉에 나오는 '눈에는 눈으로,

59 프랜시스 베이컨(Francis Bacon, 1561~1626): 영국 고전경험론의 창시자이며 철학가이자 정치가. 저서 《새로운 논리학》에서 인간 정신의 오류로서 '4개의 우상(Idola)'론을 제기한 것으로 유명하며, 대표작 《수상록》《학문의 진보》 등이 있다. '아는 것이 힘'이라는 유명한 격언을 남겼다.

이에는 이로, 손에는 손으로, 발에는 발로'라는 대목이 바로 그것이다. 정의를 세우기 위한 몸부림에는 예수의 말씀이 간과되기 쉽다. "누가 오른뺨을 때리거든 왼뺨도 내주어라, 그리고 그가 너의 겉옷을 가져가려 하거든 속옷도 내주어라, 누가 한 거리를 함께 가자고 하거든 두 거리라도 함께 가 주어라." 정말 대단한 마음씨지만 이것이 결코 인간의 본성은 아니다. 사람은 보통 뺨을 맞으면 다시 되돌려 준다. 복수가 유혹하는 순간에도 이를 참고 믿음에 의지했던 사람들의 훌륭한 이야기도 있지만, 그들은 보통 사람들과는 훨씬 다른 훌륭한 사람들이다. 복수는 본능적인 정의로서 수천 년 전에 그랬던 것처럼 오늘날까지 그 힘을 발휘한다.

복수의 테마는 그리스 사람들 사이에서 굉장히 유명했다. 그리고 17세기 엘리자베스 시대와 자코뱅 시대의 비극에서 더욱 번성했다. 토머스 키드[60]가 1590년에 쓴 《스페인비극 The Spanish Tragedie》을 보면 히에로니모는 아들이 살해되자 거의 미칠 지경에 이른다. 미친 증세를 보이던 중에 그는 누가 아들을 죽였으며 왜 죽였는지를 알게 되고 복수를 계획한다. 두 가지 힌트를 더 살펴보자. 살해된 아들의 유령이 아버지에게 나타나 복수를 해달라고 부탁한다. 히에로니모는 연극을 꾸며서 살인범을 찾아내 그를 죽인다. 《안토니오의 복수 Antonio's Revenge》란 작품도 있다. 존 마스턴[61]의 희곡인데, 안토니오의 살해된 아버지가 유령으로 나타나 아들에게 복수를 하라고 부탁한다. 아들은 궁정에서 잔치가 벌어지고 있는 사이 복수를

60 토머스 키드(Thomas Kyd, 1558~1594): 영국의 극작가. 대표작으로 라틴극을 영국화하는 데 성공한 《스페인비극》이 있다.
61 존 마스턴(John Marston, 1576~1634): 영국의 풍자시인이자 극작가. 세네카풍의 유혈비극 《안토니오와 멜리다》, 그 속편 격인《안토니오의 복수》, 희극《네덜란드의 창녀》를 썼다.

시도한다. 조지 채프먼[62]의 작품《뷔시 당부아의 복수 The Revenge of Bussy d'Amboise》에서도 뷔시의 유령이 동생에게 나타나 복수를 간청한다. 헨리 체틀[63]의 작품《호프만의 비극 Tragedy of Hoffman》에서는 어떤가? 그리고 시릴 터너[64]의《복수자의 비극 Revenger's Tragedy》은?

하지만 그런 작품들 중에서 셰익스피어의《햄릿》이야말로 복수를 다룬 가장 잘 쓴 작품일 것이다. 다른 사람들도 같은 이야기를 했지만 누구도 그보다 잘 쓰지는 못했다. 유령이 말을 하며 복수를 호소하거나, 미친 증세를 보이거나, 극중극을 꾸미거나, 마지막에 가서 대학살을 하거나, 이는 모두 복수의 비극에 고정적으로 나오는 장치들이다. 현대판 복수를 다룬 이야기에서도 등장인물의 묘사가 셰익스피어의《햄릿》보다 뛰어난 작품은 별로 없다. 복수 플롯의 패턴은 지난 3천 년 동안 변하지 않았다.

눈에는 눈, 이에는 이

이야기의 핵심에는 프로타고니스트가 있고, 그는 일반적으로 좋은 사람이지만 법이 만족할 만한 수준으로 정의를 집행하지 않기 때문에 스스로

62 조지 채프먼(George Chapman, 1559?~1634): 영국의 시인이자 극작가. 호메로스의《일리아스》
《오디세이아》를 번역하며 영국문학에 지대한 공헌을 했다. 시집《밤의 그림자》《뷔시 당부아의 복수》
등 대표작이 있다.

63 헨리 체틀(Henry Chettle, 1560?~1607?): 영국의 극작가. 엘리자베스시대의 전형적인 만능 대중
작가였다. 당시 유행했던 복수극《호프만의 비극》이 대표작이다.

64 시릴 터너(Cyril Tourneur, 1575?~1626): 영국의 극작가 겸 시인. 시로 쓴 풍자물《변형된 변형담》과
희곡《무신론자의 비극》《복수자의 비극》이 대표작이다.

복수를 하게 된다. 그리고 잘못을 저지른 안타고니스트가 있다. 그는 사건이 진행되는 과정에서 어느 순간 범죄의 처벌을 용케 피해 간 사람이다. 마지막으로 희생자가 있다. 프로타고니스트는 그를 위해 복수를 한다. 등장인물로서 희생자는 소모품이다. 그의 목적은 자신과 프로타고니스트에게 동정을 구하는 데 있다. 희생자는 프로타고니스트 자신일 수도 있다. 범죄가 강간이나 살인, 존속 살인 등으로 끔찍하면 끔찍할수록 프로타고니스트의 복수는 더 정당성을 지닌다. 가게에서 우유를 훔쳤다거나 세금 보고에 항목을 누락시킨 사람을 응징하기 위해 복수에 나서는 등장인물은 좋지 못하다.

복수의 첫 번째 원칙은 처벌은 범죄와 맞먹어야 한다는 것이다. 그래야 '갚았다'라는 개념이 성립한다. 성서는 받은 것 이상을 되갚으라고 말하지 않는다. 단지 '눈에는 눈으로, 이에는 이로……'일 뿐. 그리고 복수에 대한 원시적 감각에서도 똑같은 처벌이 더욱 만족스럽다. 지나쳐서도 안 되고 모자라서도 안 된다. 이 플롯의 기본적인 구조는 시간이 지나도 크게 달라지지 않았다. 세 가지 극적 단계는 고대 그리스에서부터 오늘날 할리우드 영화에 이르기까지 거의 고정적이다.

범죄로부터 이야기가 시작된다

첫 번째 극적 단계는 주로 범죄로 구성된다. 주인공과 그의 사랑하는 사람은 갑자기 일어난 끔찍한 사건으로 인해 행복을 빼앗긴다. 주인공은 범죄를 막을 수 없다. 그가 그 자리에 없었거나 또는 물러서 있었기 때문이다.

주인공이 범죄를 목격하게 만드는 것은 공포를 더욱 가중시킨다.

앞에서 말한 다른 작품들에서 살인은 이미 이야기가 시작되기 이전에 벌어졌다. 즉 이미 햄릿의 아버지가 살해된 상황에서 이야기가 시작된 것이다. 장면을 늦게 시작하고 빨리 빠져나가는 방법은 작가들이 참고해야 할 좋은 충고다. 이 말은 어떤 행동에 이르기까지 너무 자세한 묘사로 독자를 지루하게 만들지 말 것이며, 또한 그 행동이 끝난 다음에도 주인공을 계속 머물게 하지 말라는 뜻이다. 글쓰기를 장면의 핵심에 국한시켜라. 그러나 장면을 너무 압축시켜서 독자들이 범죄를 목격하지 못하도록 만들어서는 안 된다. 독자들이 정서적으로 사건을 경험하는 것은 중요한 일이다.

누군가 당신의 가족에게 잘못을 저질렀는데 다른 사람들도 당신과 같은 분노를 느끼기를 원한다고 해 보자. 다른 사람들의 감정이입을 얻어내는 가장 효과적인 방법은 범죄를 목격하게 하는 것이다. 이 장면은 그 자체로서 강렬할 뿐만 아니라 독자와 희생자 사이에 강한 연대감을 맺어 준다. 독자는 희생자인 양 느끼며 분노하고 복수를 강하게 원한다. 독자가 작품을 읽기 전에 범죄를 일으킨다면 그것은 감정이입을 만드는 데 적절치 못할 것이다. 동정은 얻을 수 있겠지만, 감정이입은 아니다. 이 플롯의 중요한 목적은 독자와 주요 인물들 간에 강한 정서적 다리를 놓아 주는 것이다.

주인공은 경찰에 호소하는 등 다른 곳에서 정의를 구할 수도 있지만 만족할 만한 결과는 거의 나오지 않는다. 주인공은 깨닫는다. 결국 정의를 세우려면 자신이 직접 나서는 수밖에 없다고.

복수 계획과 추적이 두 번째 극적 단계

두 번째 극적 단계는 주인공이 복수를 계획하면서 시작된다. 그는 행동을 준비한다. 복수가 한 사람의 안타고니스트를 포함해 끝난다면 두 번째 단계에서는 복수의 계획과 추적이 다뤄진다. 여럿의 범죄가 얽혀 있어서 다수에게 복수를 해야 한다면 이 단계에서 정의의 실현도 시작되어야 한다. 제3자가 나서서 주인공의 계획을 방해하기도 하는데, 예를 들면 《데스 위시》[65]에서는 사건을 조사하는 경찰이 방해꾼이며 《더티 해리 4》[66]에서는 사건을 조사하는 해리 칼라한이 방해꾼이다. 두 경우 모두 경찰이 주인공을 이해하게 되고 결국엔 주인공을 돕는다. 《무법자 조시 웨일스》[67]에서 인물 삼각형의 제3자는 늙은 인디언이다. 그가 희생자가 된 이후로 극에는 역사적 배경과 희극적 성격이 함께 제공된다.

세 번째 극적 단계는 대결

세 번째 극적 단계는 대결을 다룬다. 연쇄적인 복수의 경우, 마지막 범죄자가 대가를 치르는 순간이 가장 중요하다. 마지막 범죄자는 악당의

65 《데스 위시(Death Wish)》: 마이클 위너 감독의 1974년 작품. 배우 찰스 브론슨이 흉악범에 의해 아내와 딸을 잃은 가장으로 나오며 그가 직접 악의 응징에 나서는 내용. 시리즈물로 제작될 만큼 인기를 끌었다.
66 《더티 해리 4(Sudden Impact)》: 인정사정없는 강력계 형사 해리 칼라한의 이야기로 5편까지 제작된 시리즈 형사물. 클린트 이스트우드가 더티 해리로 출연해 현대판 영웅으로 인기를 끌었다.
67 《무법자 조시 웨일스(The Outlaw Josey Wales)》: 클린트 이스트우드가 감독과 주연을 겸한 1976년 작품. 남북전쟁 당시 아들과 아내를 살해한 자를 끝까지 추격하는 조시 웨일스의 복수극을 다뤘다.

두목이거나 정신적으로 유별나게 이상한 사람일 경우가 많다. 프로타고니스트는 동기 하나로 무장해 외골수로 달려온 사람이다. 그는 주로 성공하지만 실패할 경우도 더러 있다.

뉴질랜드에서 만든 강력한 복수 영화 《마오리족의 복수》[68]에서는, 마오리족의 한 남자가 자기 마을 전체가 영군 군대에 의해 살육당한 것을 발견한다. 그는 전통적 복수인 우투[69]를 맹세하고 영국 군대에 대항해 복수극을 벌인다. 그의 연쇄적인 복수는 성공하지만 결국 세 번째 단계에서 붙잡힌다. 그는 처형당하고 그의 행위는 영웅적인 것으로 기억된다. 대부분의 대중문학에서 프로타고니스트는 항상 성공한다. 그러나 복수가 완성되면 그는 다시 '평범한'생활로 돌아간다.

복수는 주인공의 정서에 영향을 미치는 동기를 부여한다. 이는 주인공을 사로잡는다. 작품의 극적 긴장은 냉소적인 면을 가지고 있으며 독자들은 전편에 흐르는 폭력에 불편해하기도 한다. 폭력이 이 플롯의 전제 조건은 아니지만 고전적인 복수극에는 종종 폭력이 개입된다. 그리고 정확한 통계에 의한 것은 아니지만 폭력이 공통적으로 복수의 동기가 되는 경우가 많다.

비폭력적 형식으로 복수를 꾀하는 경우를 살펴보자. 만약 폭력이 배재된 형식으로 희극을 쓰고 싶다면 어떻게 할 것인가? 폭력이 개입되어 있는 플롯을 사용한다면 처벌도 범죄에 어울려야 할 것이다. 범죄가 가볍다면 문제를 해결하기 위한 폭력도 적을 것이다. 사기꾼에게는 그저 사기를 당하게 하는 것이 적절하다. 이것이 《스팅》[70]의 이야기다. 《스팅》 같은 이야기가 모든

68 《마오리족의 복수(Utu)》: 제프 머피 감독의 1983년 작품. 1860년대의 뉴질랜드를 배경으로 원주민인 마오리 족과 침략자인 영국 군대와의 갈등을 그렸다.

69 우투(Utu): 고대 수메르 신화에서 재판권을 행사하던 정의의 신. 훗날 마오리 족의 복수 의식명으로 굳어졌다.

복수의 플롯은 아니지만 대부분이 그렇다. 퓰리처상을 받은 극작가 데이비드 마멧[71]은 사기꾼과 엉터리 예술가에 대한 이야기로 유명하다. 그 가장 좋은 예가 1973년 폴 뉴먼(Paul Newman)과 로버트 레드포드(Robert Redford)가 주연한 영화 《스팅》이다. 이 영화는 치밀한 사기 행각에 재미와 호소력이 있다. 물론 사기극이 항상 뜻대로 이뤄지지는 않는다. 이렇게 공들인 노력은 두 번째 극적 단계에서 펼쳐지고 관객은 이에 즐거워한다. 그것들은 복잡하게 전개되지만 성공할 가능성은 거의 없어 보인다.

지나친 복수

불행히도, 아주 잘 만들어진 복수의 이야기는 규칙에 맞게 전개되는 것처럼 보인다기보다 그저 일종의 예외처럼 보일 때가 있다. 에드거 앨런 포의 단편소설 《아몬틸라도의 술통 The Cask of Amontillado》이 그런 예외적인 작품이다. 여기에는 몬트레서와 포르투나토 두 사람만 등장한다. 짧은 단편소설이므로 포는 기본 공식을 유연하게 비틀었다.

포르투나토는 잘못을 저질렀다. 몬트레서가 그 희생자다. 범죄는? 바로 모욕이다. 몬트레서는 이야기를 하고 있지만 독자는 그 모욕이 무엇인지 모른다. 몬트레서가 말한다. "포르투나토가 나를 천 번을 다치게 한다 해도

70 《스팅(The Sting)》: 조지 로이 힐 감독의 시카고 암흑가를 배경으로 한 1973년 작품. 두뇌플레이로 상대를 속이는 매력적인 사기꾼 이야기를 다룬 범죄드라마다.

71 데이비드 마멧(David Mamet, 1947~): 치밀하고 디테일한 대본으로 유명한 시나리오 작가 겸 감독. 연출작 《위험한 도박》《제3의 기회》《호미사이드》 등과 각본을 쓴 《언터처블》《천사 탈주》《왝 더 독》 《글렌게리 글렌로즈》 등이 대표작이다.

참을 수 있지만 만약 날 모욕한다면 복수하고 말 것이다." 독자는 그가 뭔가 모자란 사람이라고 생각하게 된다. 몬트레서는 복수를 계획한다. 그는 복수를 완벽하게 수행하겠다는 생각에서 복수의 대상에게 어떤 상황이 벌어지는지 정확하게 알려주려고 한다. 약간의 흥분 정도는 용납되는 마을 잔치가 벌어지는 동안, 몬트레서는 아몬틸라도 포도주를 함께 맛보자며 포르투나토를 술 창고로 유인한다. 그는 포르투나토를 벽에 묶어 놓고 돌로 벽을 쌓아 그를 가둬 버린다. 몬트레서는 포르투나토가 어둠 속에서 죽어 가면서 스스로의 잘못을 뉘우치기를 바란다.

　포르투나토는 독자만큼이나 영문을 알 수가 없다. 사실 이 복수는 상상에 불과할 뿐인 모욕 때문에 벌어진 것이거나, 혹은 모욕을 부풀려 받아들이는 바람에 너무 심한 처벌을 내리게 된 경우다. 그러나 이야기가 잘 들어맞는 이유는 이 소설이 1인칭으로 서술되었기 때문이다. 몬트레서는 독자가 그의 행동을 인정해 줄 것이며 왜곡된 형태의 복수를 즐거워할 것이리라고 생각한다. 그는 이야기를 하는 동안에는 거의 정상처럼 보였지만 마지막에 이르러 상황은 달라진다. 쌓아 놓은 벽 너머로 포르투나토가 소리를 지르자 몬트레서는 칼을 뽑아들고 허공을 찌르며 포르투나토의 소리를 가라앉히기 위해 더 큰 소리로 고함을 친다. 이는 악마적이고 냉정하며 재치 있는 광기의 스케치다. 그러나 관객은 몬트레서를 동정하지 않는다. 오히려 곧 그를 무시한다. 이것은 겨우 네 쪽을 넘지 않는, 소설이라고 말하기 어려울 정도로 짧은 작품이니까.

　에우리피데스[72]가 《메데이아 Medea》에서 다룬 복수는 좀 더 잔혹하다.

72 에우리피데스(Euripides, BC 484?~BC 406): 아이스킬로스, 소포클레스와 더불어 고대 그리스의 3대 비극 작가 중 한 사람. 《메데이아》《트로이의 여인》 등의 대표작이 있다.

《메데이아》의 참상은 이 책의 '지독한 행위' 플롯에 더 잘 어울릴지도 모르겠으나, 저자는 《메데이아》가 복수를 다뤘으므로 이 범주에 포함시키기로 한다. 지옥의 저주받은 악귀를 제외한다면 메데이아야말로 가장 끔찍한 여성의 화신이다. 남편이 다른 여자 때문에 자신을 버리자 메데이아는 복수를 결심한다. 메데이아도 몬트레서와 마찬가지로 형평성에 대한 감각이 떨어진다. 그녀는 복수의 첫 번째 규칙을 어기고 만다. 남편과 자신을 벌주는 정도가 마땅한 수준을 훨씬 넘어선다. 메데이아는 지나침의 대가를 지불하지만 절대로 동정을 받는 입장이 되지 못한다. 《메데이아》는 지나친 감정을 경고하는 이야기이며 냉혹함의 대가를 말해 주는 일화다.

메데이아의 복수는 남편 이아손, 남편의 새 신부 글라우케, 그리고 신부의 아버지를 죽이려는 것이다. 그녀는 몬트레서가 그랬던 것처럼 이아손이 그녀에게 저지른 잘못의 결과가 얼마나 끔찍한 것인지를 깨닫고 괴로워하기를 바란다. 그녀는 그를 쉽게는 죽이고 싶지 않다. 메데이아는 글라우케와 글라우케의 아버지, 남편과의 사이에서 태어난 자식들을 모조리 죽이기로 결심한다. 이아손으로부터 모든 걸 빼앗고 아무것도 남겨주려 하지 않는다.

일단 메데이아는 화해의 제스처를 보낸다. 메데이아는 이아손에게 화낸 일을 뉘우치는 뜻으로 그의 새 신부에게 선물을 보내겠다고 제안한다. 이아손은 기뻐하며 이를 받아들인다. 메데이아가 글라우케에게 보낸 선물은 메데이아의 할아버지, 즉 태양의 신 헬리오스에게 받은 황금 가운이다. 메데이아는 가운을 아이들에 들려 보내기 전에 그 안에다 살갗에 닿기만 해도 치명상을 입을 수 있는 독약을 묻혀 놓았다. 글라우케는 가운을 입어 보다가 독약이 살갗에 스며들어 괴로움 속에 죽는다. 글라우케의 아버지는 딸을 구하려다가 같은

독에 감염되어 죽게 된다. 그 사이에 메데이아의 아이들이 돌아온다. 그녀는 아이들을 죽일 궁리를 했지만 잠시 모성애 때문에 망설인다. 그러나 에우리피데스가 지적한 대로, 메데이아는 그리스인이 아니라 바바리안이다. 결국 메데이아는 칼을 들어 아이들을 살해한다. 이아손은 슬픔에 미칠 지경이 되어 메데이아의 집 대문을 두드린다. 메데이아는 아이들의 시신을 안고 발코니에 나타난다. 잠시 후 메데이아는 헬리오스가 보낸 마차를 타고 아이들의 시신과 함께 사라진다. 그녀는 이아손이 맞게 될 외로움과 슬픔을 거론하며 그를 조롱한다. 비록 그녀도 같은 운명으로 고통을 겪겠지만 그래도 그녀는 복수의 쾌감으로 위로받는다.

포와 에우리피데스의 작품은 복수의 지나친 예를 보여 준다. 두 작품의 프로타고니스트는 모두 정의의 권리를 주장한다. 그러나 그들이 요구하는 대가는 너무 과도하다. 그들은 비련의 인물들이기는 하지만 동정받지 못하고 동정받을 자격도 없다. 그들의 복수는 단지 자신의 분노에 근거한 것이기 때문이다.

정의의 보안관, 전형적 인물

1974년 파라마운트(Paramount)사는 찰스 브론슨[73]주연의 영화 한 편을 제작 배급했다가 사회의 일각으로부터 거센 항의를 받은 적이 있다. 사회 지도급 인사들은 그 영화가 친(親) 파시스트적이라고 비난했다. 그런데도 관객은

73 찰스 브론슨(Charles Bronson, 1921~2003): 콧수염과 과묵하고 거친 남성적 매력으로 인기를 끌었던 배우. 《데스 위시》로 특히 유명하다.

인종, 성별, 나이, 경제적 수준을 막론하고 이 문제의 영화를 보기 위해 극장 앞에 장사진을 쳤다. 이는 바로《데스 위시》라는 영화로 어느 평범한 시민이 억울한 경우를 당한 뒤, 혼자의 힘으로 복수하는 극적 사건을 다룬 작품이다. 이 영화는 두 번씩이나 다시 제작됐지만 플롯은 변하지 않았으며 그때마다 엄청난 흥행을 기록했다.

찰스 브론슨이 맡은 폴 커시라는 인물은 대도시에서 성공한 건축가다. 그는 아름다운 아내와 분수에 맞는 편안한 집을 소유한 진보적 중산층이다. 어느 날 쓰레기만도 못한 건달들이 그의 집에 들이닥쳐 아내를 죽이고 딸을 강간한다. 딸은 영화가 끝날 때까지 정신질환에 시달리는데 경찰은 아무런 도움도 주지 못한다. 경찰의 무능한 처사에 화가 난 나머지 커시는 자신의 손으로 문제를 해결하러 나선다. 그는 뉴욕의 범죄 소굴을 찾아다니며 폭력배들을 도발하고 소탕한다. 폭력배들이 그를 없애려고 덤벼들 때마다 그는 그들을 하나씩 처치해 버린다. 신문은 그를 뉴욕의 자경단원이라고 대서 특필한다. 그는 영웅이 되고, 그가 걸어 다니는 도시는 범죄율이 떨어진다.

경찰은 그를 체포하지만 감옥에 보내지는 않고 그로 하여금 도시를 떠나게만 한다. 이 장면은 서부영화에 나오는 전형적 장면과 닮아 있다. 마을 사람들은 보안관을 고용해 마을을 지배하려는 악당을 소탕하지만, 그 과정에서 폭력에 신물이 난 마을 사람들은 보안관에게 마을을 떠나라고 종용하는 것이다. 어찌 됐든 커시는 뉴욕을 떠나 로스앤젤레스에 도착한다. 거기서 그의 하녀와 하녀의 딸이 또 다른 악당들에게 살해되고 강간당하며 《데스 위시 2》가 시작된다.

《데스 위시》는 액션 멜로물로서 관객의 감정을 극도로 자극한다. 관객으로 하여금 길거리에서 벌어지는 범죄에 신물이 나게 만든다. 관객은

도시의 범죄 냄새를 싫어하며, 옛날 미국의 서부 개척 시대에 활약한 보안관 와이어트 어프나 딜런 같은, 번쩍이는 갑옷의 기사가 거리를 말끔히 청소해 주기를 기대한다. 관객은 지나치게 관료화된 사회나 무능한 사회를 싫어한다. 그런 상황에서 커시가 등장한 것이다. 그에게 정당한 이유를 주고 손에 총을 쥐어 준 다음 알아서 행동하도록 거리로 풀어 주면 그만이다. 잠시 후 그의 승리를 함께 즐기기만 하면 된다. 필자가 영화관에서《데스 위시》를 볼 때, 관객은 악당들이 고꾸라질 때마다 손뼉을 치며 환호했다. 필자는 이 작품을 모스크바의 비디오 클럽에서도 보았는데 러시아 관객들도 환호하기는 마찬가지였다. 한동안 브론슨은 관객 같은 사람들을 지켜주는 챔피언이었다. 관객은 커시의 분노와 좌절에 쉽게 편을 든다. 이는 관객의 분노이자 좌절이다. 그리고 커시가 길거리의 범죄를 소탕할 때 관객은 마음속에서 무엇인가가 깨끗해지고 있다는 느낌을 받는다. 이것이 바로 카타르시스의 핵심, 곧 감정의 정화인 것이다.

　비평가들은 관객들이 이 영화의 내용을 흉내 내 스스로 법을 집행하는 일이 발생할지도 모른다는 쓸데없는 걱정을 하기도 했다. 물론 그런 일은 일어나지 않았다. 대신 이와 비슷한 영화가 많이 쏟아져 나왔다. 이는 이 영화가 관객들의 가슴에 정서적으로 와 닿았음을 말해 준다. 관객의 호응에 고무된《데스 위시》의 작가 역시 같은 이유를 걱정해, 이를 경고하고 그 대안을 다룬《사형선고》라는 소설을 내놓았지만 아무도 이를 영화로 만들려 하지 않았다.

폴 커시와 햄릿은 모두 복수를 다룬 작품이지만 공통점은 주제에만 있을 뿐이다. 폴 커시는 깊이 없는 인간, 즉 전형적 인물이다. 작품의 도입부에 그는 폭력을 싫어하는 인물로 묘사된다. 진보주의자의 전형적 태도다.

그러나 이야기가 끝을 맺을 즈음에 그는 폭력에 중독되어 버린다. 그는 처음과 나중이 달라지는, 변화하는 등장인물이지만, 그 변화는 정신적 추구와는 거리가 먼 피상적 변화다. 진정한 정신적 깊이가 없다는 점이 그의 결함으로 작용한다.

햄릿, 고뇌하고 복수하고 그리고 죽다

햄릿은 작품에서 처음부터 끝까지 고뇌한다. 사고로 죽은 줄로만 알았던 아버지의 유령에게서 실은 삼촌 클로디어스에게 살해당한 것이었다는 말을 들었을 때마저, 햄릿은 정의를 실현하기 위해 당장 달려가는 인물이 아니다. 그는 생각하고 고민하는 사람이다. 그 유령이 진짜일까? 자신을 괴롭히기 위해 악마가 보낸 귀신이 아닐까? 유령을 믿어야 할지 아닐지 고민한다. 그에게는 확실한 증거가 필요하다.

햄릿은 의기소침해진다. 그는 폭력을 좋아하지 않는다. 삼촌을 칼로 찌르는 일은 생각만 해도 비위가 상한다. 《데스 위시》 같은 플롯에서의 등장인물은 주어진 환경에서 쉽게 복수의 상황을 맞지만, 햄릿은 끊임없이 고통을 당한다. 그는 유령을 의심한다. 더 나아가 자신마저 의심한다. 그는 정당한 일을 원하지만 무엇이 정당한지는 알지 못한다.

배우들이 도착하고, 햄릿은 클로디어스의 죄를 밝힐 계획으로 연극을 꾸민다. 그는 배우들에게 유령이 일러준 대로 아버지의 죽음 장면을 연기시키고, 공연이 진행되는 동안 클로디어스의 반응을 관찰한다. 클로디어스는 참지 못한다. 그는 신경이 날카로워져 공연을 제대로 보지

못한다. 햄릿은 유령이 살해된 아버지임을 믿게 되며, 또한 클로디어스가 아버지를 살해했다고 확신한다. 그제야 그는 복수의 계획에 착수한다. 클로디어스가 기도하는 동안, 햄릿은 그를 죽일 기회를 잡게 되었음에도 이를 실행에 옮기지 않는다. 햄릿은 클로디어스가 기도하는 사이에 죽음을 맞으면 그의 영혼이 천당에 가게 될지도 모른다는 생각을 했다. 클로디어스도 바보가 아니다. 그는 햄릿이 왕위를 물려받으려 한다는 생각에 그를 죽일 계획을 세운다. 그러나 그 계획은 오히려 자신을 다치게 한다.

햄릿은 정상적 상태와 광적인 상태를 오가며 주변 사람들을 파괴한다. 궁정 전체가 비극에 사로잡힌다. 햄릿은 폴로니어스 노인을 클로디어스로 착각해 죽이는 실수를 저지르는데, 이는 폴로니어스의 아들인 레어티스에게 아버지의 복수를 결심하게 하는 계기가 된다. 클로디어스는 이 기회를 포착해 둘의 결투를 주선한다. 왕은 조카의 승리를 원한다고 말하지만, 칼끝이 햄릿의 피부를 스치기만 해도 치명상을 입을 수 있도록 레어티스의 칼에 독을 묻혀 놓는다. 또 완벽한 계획을 위해, 햄릿이 결투 중 목이 마를 것을 생각하고는 그의 잔에 독을 타 둔다.

그런데 이런 계획을 알지 못한 햄릿의 어머니가 바로 그 물을 마시고 죽는다. 레어티스는 햄릿에게 상처를 입혀 그의 몸에 독이 스며들게 하고, 햄릿도 레어티스를 죽인다. 레어티스는 죽기 직전에 클로디어스가 햄릿을 죽이기 위해 칼에 독을 묻혀 놓았다는 사실을 털어놓는다. 햄릿은 그 칼로 클로디어스를 찌르고, 자신 역시 복수의 비극의 전통적 결말에 따라 죽음을 맞는다. 모두가 죽었으니 이야기는 더 나아갈 수 없다. 셰익스피어가 그리스의 복수 비극《메데이아》의 영향을 받았음을 시사하는 대목이다.

현대의 복수, 정의감의 충족

현대의 복수 비극은 그리스 시대와 마찬가지로 이야기를 온통 피로 물들이지만, 요즘 주인공들은 힘든 일을 마친 후에도 끝까지 살아남는다. 과거 복수를 다룬 작품에서는 주인공이 복수를 하느라 비싼 대가를 치르는 경우가 많았다. 아무 잘못도 저지르지 않은 사람이 불의를 견디지 못해 자리를 박차고 일어나 정의를 세운다. 그리고 죽는다. 주인공은 항상 복수의 대가로 죽음을 지불해 왔다. 복수를 완성해도 만족할 만한 보상은 없다.

그러나 현대의 주인공들은 자신의 정당함을 당당히 주장한다. 복수의 행위를 정당화하며 그로써 해방감을 맛본다. 그는 마지막까지 살아남는다. 그리고 좀 더 나은 사람으로 변화한다. 과거 작품의 주인공에 비하면 훨씬 작은 대가를 지불하는 셈이다.

복수의 대가

복수는 정서적으로 강렬한 플롯을 만들어낸다. 이는 정의를 갈구하는 상황을 창조해 강력한 정서를 유발시킬 수 있다. 독자나 관객은 누군가가 폭력 없이도 살 수 있는 사람을 억압하거나 그에게 해를 끼치면 가슴 깊은 억울함을 느낀다. 많은 경우에 희생자는 보통 사람들이다. 이는 관객들에게 "그런 일은 당신에게도 일어날 수 있다"라고 말하는 것과 같다. 관객을 그런 끔찍한 분노로부터 지키기 위해서는 완전한 정의가 세워져야 한다. 즉 이러한 플롯을 사용할 때는 도덕적 근거를 분명히 제시해야 한다. 정당한

행위와 정당하지 못한 행위가 무엇인지 명확히 구별해야 한다. 명심하라. 작가가 원하는 방법은 야생의 정의이지만 이는 비싼 대가를 지불해야 함을.

장부를 거짓으로 작성한 회계사에 대해 작품을 쓴다고 가정해 보자. 독자들은 이런 범죄에 대해 크게 분노하지 않을지도 모른다. 이 경우 작가가 말하는 복수의 외침은 정당하게 들리지 않을 것이다. 어떻게 할 것인가? 세무서에 고발을 한다? 그런 정도의 일로 그의 목이 달아나지는 않을 것이다. 복수의 이야기는 주인공을 신체적, 정신적으로 파괴할 만한 커다란 범죄를 다루고 있어야 한다. 《스팅》의 경우에도 레드포드는 친한 친구의 죽음에 관한 복수를 하고 있다. 이는 다시 독자에게 동기와 의도에 대한 토론을 불러일으킨다.

복수는 주인공의 의도다. 그렇다면 복수를 원하는 주인공의 동기는 무엇인가? 프로타고니스트의 성격을 발전시킬 때 이 점에 유의해야 한다. 독자와 주인공을 동정하게 만들고 싶은가? 아니면 복수의 과정이 주인공의 가치를 왜곡하게 하고 싶은가? 작가는 원인과 결과, 범죄의 성격이 희생자에게 미친 영향을 잘 이해해야 한다. 이 플롯은 인간 본성의 어두운 측면을 탐구한다. 행동의 소용돌이 속에서 등장인물을 놓치지 말아야 한다.

점검 사항

1. 프로타고니스트는 신체적 또는 정신적 피해에 대해 안타고니스트로부터 보상을 원한다.

2. 대부분의 경우 복수의 플롯은 등장인물의 의미 있는 탐색보다는 복수의 행위 자체에 초점을 맞춘다.

3. 주인공의 정의는 '야생적'이며, 그것은 법의 테두리를 넘어 혼자 집행하는 정의다.

4. 문제를 해결해야 할 기관이 적절하게 나서지 못할 때 평범한 남자나 여자가 스스로 사건을 맡아 정의의 복수를 실현한다. 그렇게 함으로써 복수의 플롯은 독자나 관객의 정서를 자극한다.

5. 주인공은 복수에 대한 도덕적 정당성을 가진다.

6. 복수는 주인공이 당한 괴로움을 넘어서지 않는 상태에서 형평성을 지닌다.

7. 주인공은 처음에는 전통적 방법, 즉 경찰에 호소한다든지 하는 방식으로 부당함을 처리하려 든다. 그러나 그런 노력은 곧 소용이 없게 된다.

8. 첫 번째 극적 단계는 주인공의 정상적인 삶을 다룬다. 그러다 안타고니스트가 범죄를 저질러 주인공의 생활을 파괴한다. 이는 독자에게 주인공이 당한 범죄의 영향을 충분히 깨닫게 한다. 범죄가 끼친 신체적, 정서적 피해는 어떤 것인가? 주인공은 공적인 통로를 통해서는 만족을 얻지 못하므로 범죄에 대한 복수를 하기 위해서 자기 스스로 나서야 함을 깨닫는다.

9. 두 번째 극적 단계는 복수의 계획을 수립하고 안타고니스트를 찾아 나서는 일이다. 안타고니스트는 주인공의 복수를 무산시키고, 대립하는 두 힘은 대등하게 맞선다.

10. 마지막 극적 단계는 주인공과 안타고니스트의 대결을 담고 있다. 가끔 주인공의 계획은 수포로 돌아가고, 이에 더 철저한 계획이 세워져야 한다. 주인공은 성공하거나 실패한다. 그러나 오늘날의 복수 플롯에서 주인공은 보통 복수에 대한 정서적 대가를 그리 많이 지불하지 않는다. 하지만 복수의 행위만큼은 관객에게 카타르시스가 된다.

수수께끼 ···
가장 중요한 단서는 감추지 않는다

미스터리는 실제로 두 개의 이야기가 하나로 된 것이다.
하나는 이미 일어난 일에 대한 이야기이고
하나는 일어났을 법한 이야기다.
— 메리 로버트 라인하트[74]

수수께끼는 독자에게 차원 높은 도전을 요구한다

수수께끼를 싫어하는 어린이가 있는가? 퍼즐을 풀기 싫어하는 어른이
있는가? 복잡하게 얽혀 있는 것을 머리로 푸는 데 즐거움을 느끼지 못할
사람은 없다. 어려움은 참가자를 도전하게 하고 즐거움도 준다. 수수께끼는
생각할수록 불가사의하고 모호한 질문이다. 대답은 단어에 포함되어 있는
미묘한 의미를 이해할 것을 요구한다. 그리고 이것은 다음을 알아채기 위한
단서가 된다. 영어 수수께끼에 아래와 같은 것이 있다.

What's black and white and red all over?

74 메리 로버트 라인하트(Mary Roberts Rinehart, 1876~1958): 탐정소설로 유명한 미국의 작가.
대표작으로 《나선 계단》《박쥐》 등이 있다.

영어를 아는 이들에겐 아주 유명한 수수께끼다. 답은 '신문'이다. 'red'는 'read'의 의미이고 'all over'는 'everywhere'의 의미다. 수수께끼에 나오는 말들은 숨겨진 의미를 내포한다. 참가자가 재치를 발휘해 답에 대한 단서를 지닌 단어를 찾아야 한다. 수수께끼의 대상은 보통 아리송한 방법으로 설명된다.

종일 돌아다니다가 밤에는 침대 밑에 누워 있는 것은?

가능한 답의 하나는 개다. 이는 받아들일 만한 대답이지만 만족스럽지 못하다. 왜 그런가? 놀람과 재치의 요소가 빠져 있기 때문이다. '개'라는 답은 너무나 평이하고 뚜렷하다.

종일 돌아다니다가 밤에는 침대 밑에 누워 있는 것은?

다른 답은 신발이다. 대단한 수수께끼는 아니지만 이쪽 대답은 '개'보다 만족스럽다. 질문이 무엇인가 살아 있다는 듯 '돌아다니다가 누워 있다'로 묘사됐기 때문에 대답은 오히려 무생물이 좋다. 따라서 이 대답이야말로 수수께끼의 조건을 만족시킨다. 수수께끼는 추측하는 게임이지만 함정도 있다. 재치 있고 영리해야 하며, 때로는 통찰력을 필요로 한다.

아이들의 수수께끼는 단순하나 어른들의 수수께끼는 복합적으로 생각해야 하는 기술을 요한다. 영국의 오래된 수수께끼 하나를 예로 들어보자.

꼬마 낸시 에티코트는
하얀 페티코트를 입고요,
빨간 코를 가졌대요.
오래 서 있으면 서 있을수록
점점 키가 작아진대요.

이 수수께끼는 다른 수수께끼들처럼 두 가지 요소를 바탕으로 구성되어 있다. 첫 번째 요소는 일반적인 것으로 '꼬마 낸시 에티코트 / 하얀 페티코트 / 빨간 코'다. 이들은 일반적인 동시에 상징적으로 이해된다. 두 번째 요소는 특별한 것으로 '서 있으면 서 있을수록 / 점점 키가 작아진다'는 내용이다. 이 부분은 문학적으로 이해해야 한다.

오래 서 있으면 서 있을수록 키가 작아지는 것이 무엇인가? 단서는 첫 번째 요소에 있다. 꼬마 낸시 에티코트를 사람이 아니라 의인화된 사물로 가정한다면 두 가지 조건을 생각할 수가 있다. 바로 '하얀 옷'을 입었고 '빨간 코'를 가졌다는 사실이다. 질문을 다시 만들어 보자. 하얀 것으로 '빨간 코'를 가졌는데 서 있으면 서 있을수록 키가 작아지는 것은 무엇인가? 우리는 이 대목에서 이해의 폭을 넓혀야 한다. 이 수수께끼는 전기가 사용되기 이전에 있었던 오랜 것으로 오늘날에는 잘 쓰이지 않는다. 이 말을 듣는 순간 답을 알아차릴 수 있을 것이다.

답은 촛불이다. 빨간 코는 불꽃이다. 초는 타면 탈수록 키가 작아진다.

수수께끼는 시험이다

대부분의 문화는 고대 시절부터 민속의 한 부분으로서 수수께끼를 지니고 있다. 독자는 동화나 전설의 주인공들이 공주와 결혼하기 위해 풀어야 할 수수께끼를 잘 알고 있다. 영리함, 힘에 대한 재치, 신체성에 대한 정신성의 우월함은 고차원적인 시험으로 알려져 있다. 헤라클레스는 대단한 힘을 소유하고 있다. 하지만 그에게 아우게이아스왕의 마구간을 청소하는 일

이란 수수께끼와는 비교할 수 없는 성질의 것이다.

문학에서 가장 유명한 수수께끼는 스핑크스가 오이디푸스에게 던진 질문이다. 스핑크스에게는 젊은이한테 수수께끼를 던지는 일보다 중요한 일은 없는 것처럼 보인다. 수수께끼는 해롭지 않지만 대답을 못하면 잡아 먹히고 만다. 운을 시험해 보는 수밖에 없다. 목소리는 하나이나 아침에는 발이 네 개고 낮에는 두 개고 저녁에 세 개인 것은 무엇인가? 답을 맞히지 못하면 불에 타 죽는다는 사실을 명심하라. 오이디푸스가 스핑크스에게 정확한 대답을 했을 때 스핑크스는 창피해서 스스로 목숨을 끊었다. 행복해진 사람들은 오이디푸스를 왕으로 모셨다. 하루 노동의 대가치고는 근사한 것이었다. 오이디푸스는 대답했다. "사람." 인간은 어릴 적에 네 발로 기어 다니다가 자라서는 두 발로 걷고 늙으면 지팡이에 의지한다.

고급 문화 속의 수수께끼는 문학의 중요한 부분을 차지한다. 초기의 문학에서 수수께끼는 신이나 도깨비, 괴물들의 영역에 속해 있었고, 주인공은 그들 앞을 지나거나 사로잡힌 공주를 구해내야 할 때면 수수께끼를 풀어야 했다.

수수께끼의 변형, 미스터리

세상이 복잡해지면서 공식에서 신들을 빼 버리자 수수께끼도 더 복잡한 형식을 지니게 됐다. 단선적인 형식에서 이야기의 형식을 지니게 된 것이다. 오늘날 수수께끼는 형이상학적 미스터리로 변했다. 수수께끼의 간단한 내용은 단편소설이나 혹은 소설의 기나긴 내용이 됐다. 그러나 핵심은 항상

같다. 그것은 독자로 하여금 문제를 풀게 만드는 것이다.

해결을 구하는 복잡함 속에는 신비함이 섞여 있다. 플롯은 신체적이다. 수수께끼가 해석되어야 하는 것과 마찬가지로 핵심은 평가받아야 하고 사건은 해석되어야 한다. 겉으로 보이는 것과는 다르다. 단서는 단어에 내포되어 있다. 표현이 분명치 않아서 만족스럽지 않다 해도 대답은 거기 있다. 대개 미스터리 작품의 전통을 보면 답은 아주 평범한 견해 속에 있다.

독자에게 적절한 단서를 제공하라

미스터리 작품을 쓸 때는 가볍게 덤벼서는 안 된다. 재치가 있어야 하며 독자를 속이는 능력이 있어야 한다. 사랑방의 말맞추기 게임을 연상한다면 이러한 종류의 작품을 쓰는 게 무엇인지 기본 아이디어를 깨달을 수 있을 것이다. 말맞추기 게임의 목표는 듣는 이에게 이름을 통해 단서를 제공하는 것이다. 제목이 '해결책'이다. 겉으로 보이는 것에 대한 현실적 해결이다. 그러나 듣는 이가 문제를 풀기 위해서는 여러 연관된 단서들이 작용해야 한다. 이는 가끔 모호하기도 하다. 그런 다음 표현 속에 숨어 있는 진정한 관계를 이해하기 위해 단서를 분류해야 하는 것이다. 말맞추기 게임의 단서들은 늘 분명치 않다. 듣는 이들은 단서가 생각대로 들어맞지 않는다는 것을 알고 있지만 단서 외에는 문제를 풀 만한 근거가 없다. 듣는 이가 해야 할 일은 단서를 정확하게 해석하는 것이다.

물론 문제를 풀기보다는 말하기가 더 쉽다. 작가는 분명하거나 결정적이지 않은 단서를 창조하기 위해 노력해야 한다. 즉 그는 한 가지 이상의

의미를 지닌 단서를 창조해야 한다. 그것들 사이의 관계를 이해한, 주의 깊은 사람만이 풀 수 있을 법한 단서를 만들어야 한다. 독자는 그들을 헷갈리게 하는 작가를 싫어한다. 독자를 혼란스럽게 하기 위해 만들어진 단서는 단서가 아니다. 다만 독자 스스로 단서를 잘못 해석해 혼란에 빠지도록 하라. 혼란만 가중시키는 단서는 만들지 않는다. 버려도 되는 단서 역시 만들지 말아야 한다. 정확하게 이해해야만 하는 단서에 집중하라. 여기에 작가 역량의 핵심이 있다. 독자는 자기 스스로 방향을 잃고 헤매는 것을 탓하지 않는다. 다만 작가가 그릇된 안내 표지를 붙여 놓았을 때 그것을 문제 삼을 뿐이다. 이는 게임임을 명심하라. 공정한 게임이 되어야 하므로 독자에게도 기회를 줘라. 그렇다고 쉽게 만들어야 한다는 뜻은 아니다. 쉽게 해결되는 것과 해결을 불가능하게 만드는 것 사이에서 적당한 긴장을 유지하라. 너무 까다로우면 독자를 잃게 되므로 반드시 독자의 몫을 만들어줘야 하고, 그러면서도 독자들에게 단서를 제대로 해석해야 한다는 부담감을 줄 필요가 있다.

결정적 단서는 평범하게 보여야 한다

허먼 멜빌은 《베니토 세레노 Benito Cereno》라는 미스터리 이야기를 썼다. 이 이야기는 단순하지만 미스터리 작가의 고전적 수법이 담겨 있다. 결정적인 것을 사소하게 보이도록 하는 수법이다.

　어느 노예선의 선장이 다른 노예선을 방문한다. 찾아온 노예선 선장이 이야기를 전한다. 독자는 모든 것을 그의 눈을 통해 알게 된다. 그는 그리

똑똑하지 못한 편이라 주변에서 수많은 단서를 보지만 그것들의 의미를 파악하지 못한다. 이 선장은 배 안을 돌아다니다가 노예들이 도끼를 갈고 있는 모습을 목격한다. 이 선장은 "노예한테는 무기를 맡기는 법이 아닌데" 하고 이상하게 생각한다. 선장은 이 노예선의 규율이 엄격하지 않은 것으로 추측했지만, 사실은 배를 탈취한 노예들이 선장이 눈치 채지 못하도록 노예처럼 계속 일하고 있었던 것이다.

멜빌은 독자들에게 도전거리를 제공해 주고 있다. 이 이야기는 결정적인 것을 사소하게 보이도록 하는 미스터리 작품의 규칙을 철저히 지키고 있다. 단서를 감추는 가장 좋은 장소는 평범한 곳이다.

에드거 앨런 포는 미국 최초의 단편소설 작가로 꼽힌다. 그의 유명한 단편 중 〈도둑맞은 편지 The Purloined Letter〉라는 작품이 있다. 비평가들은 이 작품을 탐정이 등장해 문제를 해결해 주는 추리소설의 효시로 손꼽는다. 탐정 오귀스트 뒤팽(C. Auguste Dupin)은 애거사 크리스티의 에르큘 포아로부터 조르주 심농[75]의 메그레 경감에 이르기까지 수많은 탐정의 자손을 낳았다. 행동하는 사람답지 않게 뒤팽은 사려 깊고 독자를 위해 대신 생각해 줄 줄 아는 사람이다. 그는 탐색하고 들추어내고 설명한다. 독자의 도전거리는 프로타고니스트보다 먼저 수수께끼를 푸는 것이다. 수수께끼가 시합이다. 프로타고니스트가 먼저 풀면 독자는 진다. 그리고 프로타고니스트보다 먼저 풀면 독자가 이긴다.

〈도둑맞은 편지〉는 처음부터 수수께끼를 던진다. 파리의 경찰국장이 탐정 뒤팽의 아파트를 찾아와 장관 한 사람이 여왕의 중요한 편지를 훔쳤노라

75 조르주 심농(Georges Simenon, 1903~1989): 프랑스의 소설가. '메그레 경감' 시리즈가 특히 유명하며, 주요 작품으로 《남자의 머리》《누런 개》 등이 있다.

이야기한다. 독자는 편지에 무엇이 써 있는지 알지 못한다. 그러나 내용이 무엇이든 다이너마이트의 뇌관과도 같은 정치적 문제이므로 국장은 편지를 반드시 찾는 임무를 맡게 됐다. 그는 장관의 아파트를 샅샅이 뒤졌으나 아무런 단서도 찾지 못해 뒤팽에게 도움을 청했다. 뒤팽은 편지 봉투의 겉모습이라든가 장관의 아파트를 수색했던 국장의 방식에 관해 이것저것 묻는다. 뒤팽은 서장에게 아파트를 다시 한 번 수색해 보자고 제안한다.

어느덧 편지를 찾지 못한 채 한 달이 지났다. 뒤팽은 편지를 찾아 주는 사람에게 여왕이 5만 프랑의 상금을 걸었다는 소식을 듣자마자 놀랍게도 순식간에 편지를 찾아낸다. 그는 어디를 찾아본 것일까? 뒤팽은 설명한다. 탐정의 기술은 상대의 마음을 읽는 것이다. 장관은 영리한 사람이었던 터라 경찰이 편지를 찾기 위해 아파트를 샅샅이 수색하리라는 것을 예상하고 있었다. 그래서 남들도 잘 찾을 수 있을 법한 의자 밑 혹은 반대로 중요하게 생각되는 곳에는 편지를 숨기지 않았다. 뒤팽의 설명과 마찬가지로 편지를 감추기에 가장 좋은 장소는 모든 사람의 눈에 띄는 곳, 즉 아예 감추지 않는 것이 가장 좋은 방법이었던 것이다. 장관의 아파트를 방문했을 때, 뒤팽은 리본에 묶인 채 벽난로 위에 놓여 있는 편지를 봤다. 바로 그 편지가 잃어버린 편지였다. 〈도둑맞은 편지〉는 수수께끼이자 독자들에게 차원 높은 도전을 제공한다. 복잡한 도전이지만 게임은 그저 게임일 뿐이다.

어떻게 할 것인가

프랭크 R.스톡턴[76]은 유명한 작가는 아니지만, 1882년에 〈여인이냐

호랑이냐 The Lady or the Tiger〉라는 작품을 썼다. 이 이야기는 해결할 수 없는 난처함을 다룬 예에 속한다.

아주 옛날에 야만스러운 왕이 자기 스스로 정의의 제도를 만들었다. 그는 자기를 거역한 사람들을 운동장에 집어넣고는 두 개의 문 중에서 하나를 열게 했다. 한쪽에는 사나운 호랑이가 기다리고 있고 다른 한쪽에는 남편감을 구하기 위한 여인이 기다리고 있다. 한데 신분이 낮은 어느 젊은이가 왕의 딸을 사랑하고 있었다. 그 공주 역시 마찬가지로 젊은이에게 마음이 끌렸다. 이 사실을 안 왕은 그 젊은이를 운동장의 문을 통해 시험해 보기로 한다.

어떻게 될 것인가? 문 뒤에서 기다리는 여인은 공주가 아닌 다른 여인이다. 하지만 젊은이를 사랑하는 공주는 어느 문 뒤에 무엇이 있는지 몰래 알아본 후 그가 눈을 들어 자신을 쳐다보면, 신호로 올바른 문을 알려 주기로 한다. 여기에 딜레마가 있다. 공주가 젊은이를 살려 주면 그는 공주가 아닌 문 뒤에 서 있는 다른 여인과 결혼을 해야 한다. 작품 속의 등장인물들은 낡은 사고방식의 옛날 사람들이라 자기희생이라는 개념이 없다. 사랑하는 남자를 다른 여인에게 넘겨주기보다는 차라리 죽도록 내버려두는 게 낫다고 생각하던 시절이었다. 젊은이는 이런 난처한 상황에 처한 것이다.

바로 그 문 뒤에 무엇이 있는가? 여인인가 호랑이인가? 스톡턴은 말한다. "무엇을 택하든, 그 선택은 당신이 어떤 사람인지를 말해 줄 겁니다." 선택이 있다면 그것은 독자들이 내려야 하는 것이고, 그 선택은 독자의 세계관을 반영한다는 뜻이다. 그러나 이러한 이야기에는 더 이상 진전이 있을 수

76 프랭크 R. 스톡턴(Frank R. Stockton, 1834~1902): 미국의 소설가 겸 편집자. 주로 해학적인 작품들을 남겼으며, 단편소설 〈여인이냐 호랑이냐〉가 가장 유명하다.

없다. 이는 모순적인 상황을 보여주며 잠시 독자의 관심을 끌 뿐이다. 등장인물들은 여전히 전형적인 왕, 공주, 평민이다. 상황과 행동은 모든 것을 삼켜 버리지만 가만히 살펴보면 이는 트릭이다.

지난 수백 년 동안 작가들은 수수께끼와 미스터리 이야기를 포나 스톡턴의 이야기보다 더 복잡한 형식으로 발전시켰다. 애거사 크리스티, 레이먼드 챈들러[77], 대쉴 해미트, P. D. 제임스, 조르주 심농, 미키 스필레인, 아서 코난 도일[78], H. P. 러브크래프트[79], 도로시 L. 세이어스[80], 앰브로즈 비어스, 모파상……. 그런 작가들은 이 세상의 유명한 작가들을 모두 포함해 이름을 나열하기 힘들 정도로 많다. 어떤 작가에게는 그것이 예술의 형식일 테고 어떤 작가에게는 상품의 형식일 것이다. 후자의 작가들은 이미 과거 성공한 작품의 공식에 따라 작품을 대량 생산한다. 미키 스필레인은 언젠가 "전 팬이 하나도 없어요. 고객밖에는"이라고 말한 적이 있다.

형식은 나름대로의 전통을 유지하며 발전한다. 그런 기념비적 형식의 하나로, 지하로부터 음험하고 잔인한 범죄자가 독자들의 일상생활 속으로 침범해 들어오는 것이 있다. 이런 두 극단은 좋은 것과 나쁜 것, 어두운 것과

77 레이먼드 챈들러(Raymond Chandler, 1888~1959): 미국의 추리소설가. 구성과 대화의 기교가 뛰어나 하드보일드의 거장으로 평가된다. 주요 저서로 《기나긴 이별》《하이 윈도》 등이 있다.
78 아서 코난 도일(Arthur Conan Doyle, 1859~1930): 영국의 추리소설 작가. 자신이 탄생시킨 명탐정 '셜록 홈즈'를 통해 전 세계의 독자들과 친해지며 추리소설을 보급하는 데 크게 기여했다. 《용감한 제랄》 《잃어버린 세계》 등의 대표작이 있다.
79 H. P. 러브크래프트(H. P. Lovecraft, 1890~1937): 미국의 공포, 판타지, 공상과학소설 작가. '크툴루 신화'의 창시자로 인정받고 있으며 외계의 분위기를 자아내는 독특한 작품 세계로 《공포의 보수》 《광기의 산맥》《문 앞의 방문객》 등의 대표작이 있다.
80 도로시 L. 세이어스(Dorothy L. Sayers, 1893~1957): 영국의 극작가 겸 추리소설가. 《추리, 괴기, 공포소설, 단편명작선》 등의 편저로 추리소설가로서의 독자적 지위를 구축했다. 단테 연구가로서 《단테 서론》 등을 저술하기도 했다.

밝은 것, 올바른 것과 그른 것, 안전한 것과 위험한 것 사이의 불균형을 창조한다. 이러한 불균형을 일컬어 비평가 다니엘 아인슈타인(Daniel Einstein)은 '고통스러운 불안정, 만연하는 냉소주의, 폭력, 그리고 예측하지 못한 죽음'이라고 이름 지었다.

독자들 대부분은 미스터리 소설이나 1940년대의 영화를 접한 기억이 있을 것이다. 레이먼드 챈들러의 《블루 달리아 The Blue Dahlia》, 대쉴 해미트의 《말타의 매》[81], 또는 애거사 크리스트의 《그리고 아무도 없었다》[82] 같은 작품들 말이다. 1931년의 독일 영화 《살인자를 찾아 나서는 남자》[83]는 미국에서 1950년 《죽음의 카운트다운》[84]이라는 이름으로 다시 만들어졌다. 이 영화에는 에드먼드 오브라이언(Edmond O'Brien)이 나오며, 1988년에 다시 만들어진 작품은 데니스 퀘이드(Dennis Quaid)가 주연이다. 구조적으로 이 영화는 일반적인 데서 출발해 특수한 곳으로 이동하는 수수께끼의 형식을 따르고 있다.

81 《말타의 매(The Maltese Falcon)》: 존 휴스턴 감독의 1941년 작품. 하드보일드 추리소설을 영화로 옮겼으며 '말타의 매'라는 진귀한 골동품을 놓고 탐정과 악당, 정체불명의 여인이 엮이는 내용이다. 험프리 보가트의 출세작이다.

82 《그리고 아무도 없었다(And Then There Were None)》: 애거사 크리스티의 원작을 바탕으로 1945년 더들리 니콜스의 각본, 르네 클레르의 연출로 영화화됐다.

83 《살인자를 찾아 나서는 남자(Der mann, Der Seiner Morder Sucht)》: 할리우드에서 활동한 독일 출신 로버트 시오드막 감독의 1931년 초기작. 독일 필름누아르의 고전이다.

84 《죽음의 카운트다운(D. O. A.)》: 루돌프 마테 감독의 1950년 작품. 《잔 다르크의 수난》《스텔라 달라스》《길다》 등의 유명 촬영감독이었던 루돌프 마테가 연출을 맡았으며 치밀한 구성과 뛰어난 시각적 스타일을 보여 준다.

첫 번째 극적 단계에서 미스터리가 제시된다

《죽음의 카운트다운》은 프로타고니스트인 프랭크 비글로가 살인을 보고하러 경찰서에 들어서는 장면으로 시작한다. 경찰이 누가 살해됐느냐고 묻자, 그는 "바로 나요"라고 답한다.

과거로 장면이 돌아간다. 비글로는 조그만 마을의 회계사다. 그는 샌프란시스코로 출장을 떠난다. 그의 비서 역할을 하는 약혼녀는 "당신은 다른 사람과 별로 다를 바가 없어요. 뭔가 함정에 빠지기 쉬운 사람이에요. 내 말이 듣기 좋든 싫든 어쩔 수 없어요"라고 걱정한다. 그는 도시의 화려한 불빛을 쫓아, 첫날밤에 재즈가 흘러나오는 술집에 방문한다. 곧이어 금발의 멋진 미녀가 그곳에 들어온다. 이 장소는 감각적인 유혹을 물리치기가 어려운, 전에 비글로가 살던 곳과는 상당히 다른 분위기를 풍긴다. 그가 술잔을 권하자 여자는 거절하지 않는다. 둘이 술을 마시는 사이 악당 하나가 비글로의 잔에 독약을 탄다. 술 맛이 쓰자 비글로는 다른 술을 시킨다. 그는 여자와 대화만 나눴음에도 불구하고 《위험한 정사》의 마이클 더글러스가 한눈을 팔다 지불한 것과 비슷한 양의 대가를 치른다. 그는 호텔로 돌아오고 여자 생각에 잠시 마음의 동요를 느끼지만 곧 그녀의 전화번호가 적힌 쪽지를 찢어 버린다. 다음 날 아침, 그는 눈을 떴으나 아파서 일어날 수가 없다. 단순한 숙취 때문이라고 생각한다. 그러나 점점 더 아파와 그는 할 수 없이 병원으로 간다. 의사는 검사 후, 그가 약물에 중독됐다며 앞으로 3일밖에 살지 못할 것이라 말한다.

여기서 흥미로운 점은 희생자가 탐정의 역할을 한다는 사실이다. 그 스스로 자신의 살인 음모를 풀어야 한다. 3일뿐인 시간은 너무나 한정적이다. 이

작품의 앞부분에는 낸시 에티코트의 수수께끼처럼 일반적인 것들이 소개된다. 독자는 희생자를 만나고, 범죄를 목격하고, 범죄를 수사하는 탐정을 만난다. 수수께끼는 아주 넓은 시야를 가지고 있다. 누가 이런 일을 저질렀을까? 대체 왜 그랬을까? 등장인물은 아주 일반적인 모습으로 등장한다. 이는 몸의 플롯이므로 행동이 등장인물보다 중요하기 때문이다. 독자는 비글로에 대한 단서를 찾아야 한다. 독자는 그가 지극히 평범하다는 사실을 알게된다. 삶에 대해 약간 싫증을 내고 있으며 자극적인 감각을 추구한다는 점에서 그는 일반 독자와 흡사한 면이 있다. 그래서 독자는 쉽게 주인공에게 동화한다. 작품의 나머지 부분에서 초점은 단 한 가지인데 그것은 바로 그를 죽인 사람이 누구냐 하는 점이다.

다이아몬드는 평범한 돌 밑에 숨겨라

병원에서는 그에게 마지막 순간이나마 편하게 보내라며 입원실을 마련해준다. 그러나 그는 두려움 속에서 병원을 탈출한다. 그는 누가 자기를 죽이려 했는지 알지 않고서는 편하게 눈을 감을 수 없다고 생각한다. 그의 추적은 처음에는 무질서하고 광적이다. 그러나 자신의 공포가 일을 그르치고 있다는 것을 깨닫고는 약혼자의 도움을 얻어 곧 조직적인 탐색을 시작한다. 그는 한때 자기를 해치려 애쓰던 남자를 떠올린다. 비글로는 그 사내에게 배달된 이리듐의 선적을 공증해 준 일이 있다. 이리듐은 방사능 물질이고 비글로는 방사능에 노출되었던 것이다. 그는 바로 이것이 그가 찾던 단서임을 깨닫는다. 그러나 비글로가 그 남자를 찾아 로스앤젤레스까지 왔을 때,

남자는 자살한 것으로 되어 있었다. 하나의 단서가 다른 단서의 열쇠가 되듯 비글로는 그를 옭아맨 음모를 점차 풀어 간다.

수수께끼의 구조처럼 두 번째 극적 단계는 특별한 것들을 포함하고 있다. 독자는 주요 등장인물, 범죄의 본질, 문제를 풀어 가려는 탐정의 진지한 의도 등에 대해 알아야 할 것들을 알아갈 뿐만 아니라 단서들을 추적하기 시작한다. 가장 훌륭한 미스터리의 규칙은 모든 단서들을 다 펼쳐놓고 주의 깊은 독자들로 하여금 셜록 홈즈처럼 범인을 추리할 수 있게 만드는 것이다. 레이먼드 챈들러는 자기가 쓴 작품 가운데 절반 정도는 이 규칙을 어겼다고 말했다. 독자들은 탐정과 함께 행동하는 것에 만족해한다. 수수께끼의 전모는 프로타고니스트가 그것을 풀기 바로 직전에야 해결되기 때문이다. 독자들은 의심을 하고 동기를 가지며 남들을 능가하려고 한다. 그러기 위해서는 독자들이 적절한 결론에 도달하는 데 필요한 모든 단서를 보여 줘야 한다.

그러나 단서는 미스터리를 쉽게 해결할 만큼 너무 분명해서도 안 된다. 메리 로버트 라인하트가 미스터리 작품에는 두 이야기가 하나로 녹아 있다고 한 지적은 적절하다. 그는 미스터리란 앞으로 일어날 것 같은 일과 실제로 일어나는 일에 관한 이야기가 합쳐진 것이라고 했다. 이는 수수께끼도 마찬가지다. 수수께끼 속의 단서는 표면적 의미와 진짜 의미를 동시에 지니고 있으며, 플롯은 그 둘 사이의 긴장으로부터 갈등을 뽑아낸다. 겉으로 보이는 모습과 실제로 존재하는 모습 사이에 갈등이 담겨 있는 것이다.

앞에서 언급한, 결정적인 것을 사소하게 보이도록 만드는 아이디어 편으로 다시 돌아가 보자. 결정적인 것을 아무렇지도 않은 일처럼 꾸며야 한다. 글을 쓰면서 단서를 너무 쉽게 보여 주지 마라. 누구나 눈치 챌 수 있는 단서라면 작가는 불리해진다. 단서가 배경 속에 재치 있게 숨어 있어 장면의 자

연스러운 부분으로 보인다면 일을 제대로 수행한 것이다. 미스터리 작품의 문제점들은 단서들이 튀어나와 있다는 것이다. 그래서 독자들은 이를 발견하고 "아, 단서로군! 어떤 의미지?"라고 생각한다. 단서를 분명하게 하면 숨어 있는 단서를 스스로 발견하려하는 독자를 실망시키는 꼴이 된다. 모든 돌멩이는 다 비슷하게 보이도록 만들어야 한다. 그중 하나의 밑에만 다이아몬드가 숨겨져 있다.

작품을 쓸 때 중요한 단서를 감춰서 행동의 자연스러운 부분으로 보이게 하라. 그렇지 않으면 비밀은 다 드러난다. 단서를 안전하게 숨기는 가장 좋은 방법은 이를 위장하는 것이다. 감추려 하는 것을 배경과 같은 색깔로 칠해 보라. 단서는 오직 '드러날' 때만 분명해지도록 만들라. 그것은 주변 환경의 일부처럼 자연스러워 보일 때 오히려 쉽게 위장된다. 총은 총 보관대에 숨기기가 쉬우며, 닭은 닭장에 숨겨야지 안방에 숨겨서는 안 된다. 작가가 보여 주려는 대상, 인물, 단서에 가장 자연스러운 환경 또는 배경을 창조해야만 한다. 단서가 '불거져' 나오면 작품은 뻔해지므로 아무도 속일 수가 없다.

새롭고 치밀한 방법으로 미스터리를 해결한다

첫 번째 단계에서는 일반적인 것을, 두 번째 단계에서는 특별한 것을 소개했다. 이제는 수수께끼를 풀어 나갈 차례다.

《죽음의 카운트다운》에서 비글로가 자신이 빠져든 음모를 풀어 나갈 때 대결과 추적이 벌어진다. 비글로는 살인자에게 복수하고 경찰에 자수한다.

"내가 한 일은요, 수백 장의 서류 가운데 한 장을 찾아서 공증한 일뿐입니다."
안타고니스트들은 자신들이 더 똑똑해서 비글로가 아무것도 눈치 채지
못했으리라 생각한다. 비글로는 경찰 앞에서 죽는다. 그는 결국 복수를
했고 수수께끼는 풀렸다.

　독자들은 이 작품이 왜 복수의 플롯이 아닌지 궁금해할지도 모른다. 이
작품의 초점은 복수로 정의를 찾는 데 있지 않고 비글로에게 무슨 일이
일어났는가를 알아내는 데 있다. 이 영화에서는 복수가 가장 중요한 행동이
아니다.
수수께끼의 답은 전체적인 면과 부분적인 면 모두에 들어맞아야 한다.
퍼즐의 조각들처럼 각각의 요소는 큰 그림의 일부이기도 하다. 개별적으로
보면 그 부분들은 서로에게 해를 끼치지 않으면서, 동시에 중요하지 않게
보이기도 하지만 실제로 그것은 전체의 그림을 이해하는 열쇠가 된다.

독자들은 미스터리가 해결되기를 기대한다

《죽음의 카운트다운》 같은 작품에는 줄거리와 구성이 있고, 작품의 끝에
가면 문제를 풀기에 어려움이 없는 단서들도 제공되나, 이는 그리 섬세하지
못하다. 《차이나타운》[85]같은 영화에서는 이야기가 더 복잡해져 서로 얽혀
있는 두 가지의 수수께끼가 나온다. 그러나 이들 중에는 풀 수 없는

85 《차이나타운(Chinatown)》: 로만 폴란스키 감독의 1974년 작품. 잭 니콜슨, 페이 더너웨이 주연. 필름
　 누아르의 걸작으로 냉정한 사립탐정이 탐욕과 복수가 얽힌 운명적 사건에 휘말리는 내용을 그렸다.
　 각본을 쓴 로버트 타운이 아카데미 영화제에서 각본상을 받았다.

수수께끼도 있다. 그런 수수께끼는 풀기 위해서가 아니라 생각을 이끌어 내기 위해 필요한 것인지도 모른다.

카프카의 작품을 읽은 사람들은 "왜?"라는 질문을 던지지 않는다. 독자는 그에 만족할 만한 대답을 찾을 수가 없다. 다음이 카프카의 주장이다.

현실의 삶은 문제의 답을 제공하지 않는다. 사건은 그저 일어나면 그만일 뿐 설명이 없다. 그레고리 삼사는 어느 날 일어나 보니 별 이유 없이 벌레로 변해 있었다.

카프카는 훗날 어떤 맥주 광고에 등장한 짧은 슬로건을 미리 외친 셈이다. "왜 이유를 묻지요(Why ask Why)?"

독자는 이미 지쳐 있다. 독자는 항상 대답을, 더구나 합당한 대답을 들으려 한다. 좋은 대답을 듣지 못하면 속았다는 느낌이 들 것이고 화가 날 것이다. 독자는 질문에 답을 주는 질서 있는 세상을 원한다. 하지만 카프카는 그런 일이 필요 없다고 말한다. 그의 세상은 자고 일어나면 벌레로 변할 수도 있는, 그런 일이 일어나는 데 정당한 이유조차 찾을 수 없는 부조리한 세상이다.

카프카의 또 다른 작품인《심판 The Trial》역시 그렇다. 이름조차 변변치 못한 조셉 케이는 말이 통하지 않는 법원으로부터 이해할 수 없는 판결을 받는다. 특별한 일이 없었기 때문에 사건에는 아무런 단서도 없고 있어 봤자 대개 일반적인 것들뿐이다. 수수께끼는 있으나 해결책은 없어 보인다. 사건의 대부분이 무언가를 의미하는 듯 보이므로 독자는 그것들을 말이

되게끔 해석하려 노력한다. 좀 더 추상적이라는 점이 다를 뿐, 이는 〈여인이냐 호랑이냐〉의 이야기와 비슷하다.

카프카는 이렇게 말하는 듯하다. "인생은 그런 거야. 분명한 답은 없어. 각자 알아서 해야 해." 오직 소설 같은 세계에만 신과 같은 인물이 있어서 '정확한' 답을 준다. 철학자는 명확한 답은 없고 오직 꾸며낸 진실만이 있다고 말할 것이다. 이것이《심판》과 같은 수수께끼를 대하는 방법이다. 의미를 찾아야 한다. 어떻게 해야 의미를 찾을 수 있는지는 아무도 가르쳐주지 않는다. 뜻을 통하게 만드는 건 독자 스스로의 몫이다.

스탠리 큐브릭[86]이《2001: 스페이스 오디세이》[87]를 만들었을 때 관객은 어리둥절해했다. 이 작품은 아서 C. 클라크[88]의 소설《영원의 파수꾼 The Sentinel of Eternity》을 각색한 것이다. 영화는 의미를 지니고 있는 사건과 대상으로 가득하다. 그래서 관객은 그것을 한데로 모으기 위해 애를 썼지만 많은 사람들이 이를 고삐 풀린 마음의 장난이라고 무시했다. 비평가들은 감동받지 않았다. 하지만 이 영화는 어떤 해결을 추구하는 수수께끼임에 분명하다. 역사 이전의 과거로부터 미래에 나타나는 돌기둥은 무엇인가? 영화의 마지막 부분에 데이브 보먼에게 일어나는 것은 무엇인가? 그는 목성의 위성 근처 어딘가에 존재하는 루이 14세의 방으로 끌려 들어간다.

86 스탠리 큐브릭(Stanley Kubrick, 1928~1999): 새로운 영상의 창조와 기술적인 면에 대해 관심이 지대했던 명감독으로 만드는 작품마다 논쟁을 불러일으켰다. 대표작으로《롤리타》《닥터 스트레인지 러브》《시계태엽 오렌지》《배리 린든》《샤이닝》《풀 메탈 자켓》《아이즈 와이드 셧》등이 있다.

87 《2001: 스페이스 오디세이(2001: A Space Odyssey)》: 완벽주의자 스탠리 큐브릭 감독의 1968년 작품으로 인간의 문명과 우주의 신비를 고찰한 철학적 공상과학영화의 걸작이다.

88 아서 C. 클라크(Arthur C. Clarke, 1917~2008): 영국이 낳은 가장 뛰어난 공상과학소설가. 대표작으로 《우주의 섬들》《2001: 스페이스 오디세이》등이 있다.

보면은 왜 노쇠한 늙은이 하워드 휴즈의 침대에서 천체의 태아로 변하는가? 이 모든 것은 무엇을 의미하는가? 이 질문의 답을 찾는 것은 백화점에서 새 옷을 입어 보는 것과 비슷하다. 맞지 않으면 다른 옷을 입어 보면 된다. 재미는 여러 가지 가능성에 있다. 어떤 이에게는 터무니없고 당황스러울 것이다. 재미있는 대목도 없이 농담이나 계속 지껄이는 것처럼.

문제를 내는 것은 답이 있다는 뜻이지만 항상 그렇지는 않다. 존재의 본질을 반영하고 그것을 다루기 원하는 진지한 작가는 인생을 분명하고 한정적으로 묘사하는 것이 주제넘은 짓이라고 여기기도 한다. 작가는 절대적인 답을 제공하는 닫힌 체계를 다룰 것인지 분명한 답이 없는 열린 체계를 다룰 것인지 결정해야 한다. 폭넓은 관객층을 위해 글을 쓴다면 작가의 선택은 이미 정해진 것이나 마찬가지다. 일반 독자들은 확실한 답을 좋아한다. 그들은 수수께끼를 풀고 싶어한다. 그래서 일단 먼저 누구를 위해 글을 쓸 것인가를 정해야 하는 것이다.

점검 사항

1. 수수께끼의 핵심은 영리함에 있다. 평범한 곳에 영리함이 숨겨져 있음을 감춰라.

2. 수수께끼의 긴장은 실제로 일어나는 것과 일어나야만 하는 것 사이의 갈등에서 온다.

3. 수수께끼는 주인공이 그것을 풀기 전, 독자 역시 풀 수 있도록 도전거리가 되어야 한다.

4. 수수께끼의 답은 평범하게 보여야 한다.

5. 첫 번째 극적 단계는 수수께끼의 일반적 요소를 포함한다. 바로 인물, 장소, 사건 등이다.

6. 두 번째 극적 단계는 수수께끼의 특별한 면을 소개한다. 인물, 장소, 사건 등이 서로 어떻게

엮여 있는가 하는 점을 밝혀야 한다.

7. 세 번째 극적 단계는 수수께끼의 해결이 담겨 있어야 한다. 즉 안타고니스트의 동기와 사건의
실제적 전개에 대한 설명이 있어야 한다.

8. 관객을 정해야 한다.

9. 끝을 열린 구조로 할 것인지 닫힌 구조로 할 것인지 정해야 한다. 열린 구조의 결말에는
분명한 답이 없고, 닫힌 구조에는 명확한 답이 있다.

라이벌 ···
경쟁자는 상대방을 이용한다

교육을 전혀 받지 않은 어느 목수가 말했다.
"사람들 간의 차이는 거의 없어.
하지만 조금이나마 있는 차이가 굉장히 중요한 거야."
그 차이는 내게는 마루와 지붕의 차이만큼 중요하다.
— 헨리 제임스

사자와 사자보다 사자와 여우의 대결이 더 흥미롭다

도저히 물러설 수 없는 세력이 요지부동의 대상을 만난다면 어떻게 될 것인가? 플롯 만들기에 이것보다 더 좋은 소재는 없어 보인다. 라이벌은 같은 대상이나 목적을 놓고 겨루는 사람이자 다른 사람에게 우수성이나 잘남을 뽐내는 사람이다. 라이벌의 관계보다 더 깊은 구조를 보여 주는 관계는 없다. 두 사람이 같은 목적을 가지고 있다. 다른 사람의 도움을 얻기 위한 목적이라거나 다른 편의 군대를 무찌르기 위한, 또는 바둑에서 이기기 위한 목적이다. 각자 나름의 동기가 있다. 가능성은 끝이 없다. 두 사람이 같은 목적을 놓고 겨룰 때 이 관계가 형성된다.

경쟁 관계는 역사 이전부터 존재했다. 서양에서 그 관계는 일찍이 문학의 형태로 소개됐다. 하느님과 사탄 간의 힘의 대결은 라이벌 이야기의 효시다. 이는 밀턴의 《실낙원 Paradise Lost》에 잘 묘사되어 있다. 그리스 로마 신화 역시 올림포스산에 살던 신들의 라이벌 구도를 다룬 이야기다. 인간이

태어난 후에도 이 관계는 계속됐다. 에덴동산에서마저 경쟁이 벌어졌다. 카인은 하느님이 아벨의 제사를 더 좋아하자 질투에 눈이 멀어 동생을 죽인다. 사실, 신의 존재를 확인하고 싶어하는 목자들의 라이벌 테마는 문학의 역사만큼이나 오래됐다. 신들은 신들끼리 싸우다가도 한가해지면 인간과 싸웠다. 보통은 인간들이 패배했지만. 그리고 인간들 역시 신들과 싸우지 않을 때면 그들끼리 싸우며 지냈다.

이 플롯의 중요한 규칙은 서로 적대하는 두 세력이 동일한 힘을 가져야 한다는 점이다. 물론 그들은 같은 크기의 약점을 지닐 수도 있다. 같은 힘을 가져야 한다는 말은 세력의 크기가 물리적으로 똑같아야 한다는 뜻은 아니다. 근육이 발달한 거인에게 신체적으로 약한 사람은 지능으로 맞설 수 있다. 레슬링 선수들의 시합은 두 선수의 체중이 비슷할 때 흥미를 끈다. 그러나 독자들은 재치와 영리함으로 사나운 힘을 물리치는 이야기를 더 좋아한다. 신체적인 균형은 어긋나지만, 그리스의 오디세우스가 사람을 잡아먹는 폴리페모스를 이겼을 때 독자들이 더 좋아했다. 문제는 한쪽이 힘을 가졌을 때 다른 쪽도 이에 맞설 만한 다른 종류의 힘을 지녔는가 하는 여부다. 한쪽이 다른 쪽을 쉽게 끌어당기는 줄다리기는 별로 재미가 없다.

문학 속의 라이벌

문학은 라이벌의 관계로 넘쳐흐른다. 《백경》의 에이허브 선장과 《파리 대왕 Lord of the Flies》의 노예에 대항하는 아이들, 《버지니아 사람들 The Virginian》의 버지니아 일가와 트람파 일가. 모든 슈퍼 영웅에게는 적대자가

있고 몽고메리 장군에게는 롬멜 원수가 있다. 어떤 라이벌은 허먼 멜빌의
《빌리 버드 Billy Budd》의 경우처럼 선과 악의 고전적 대립이고, 어떤 경쟁
관계는 대적할 만한 상대끼리의 승부를 예측할 수 없는 싸움이기도 하다.
긴장은 이들의 적대 관계에 있다. 타자와 투수도, 의석을 놓고 경쟁하는
정치가들도, 두 사람이 동시에 승리할 수는 없다. 한 사람은 이기고 한
사람은 반드시 진다.

　이기고 지는 모습은 아주 다양하다. 라이벌은 경쟁이다. 이 경쟁은 다양한
형식을 지닌다. 이는 《별난 커플 The Odd Couple》에 나오는 펠릭스 운거와
오스카 메디슨 같은 관계일 수도 있고, 《노인과 바다 The Old Man and the
Sea》의 노인과 물고기, 《바운티호의 반란 Mutiny on the Bounty》의 윌리엄
빌리와 플레처 크리스찬의 모습일 수도 있다. 문학은 두 사람이 한 사람의
사랑을 얻기 위해 치열하게 경쟁하는 삼각관계의 코미디로 가득하다.
셰익스피어에서 프랑수아 트뤼포[89]의 《쥘 앤 짐》[90]에 이르기까지 고전적
삼각관계는 라이벌 플롯의 핵심을 이룬다.

89 프랑수아 트뤼포(Francois Truffaut, 1932~1984): 프랑스 누벨바그 영화 운동의 중심인물로 많은
　평론과 작품을 남겼다. 대표작으로 《400번의 구타》《피아니스트를 쏴라》《화씨 451》《훔친 키스》
　《사랑의 묵시록》 등이 있다.
90 《쥘 앤 짐(Jules and Jim)》: 프랑수아 트뤼포 감독의 1961년 영화. 소설가 앙리 피에르 로세의 원작을
　각색한 것으로 두 남자와 한 여자의 복잡한 사랑의 심리를 섬세하고 세련된 연출로 잡아냈다. 배우 잔느
　모로가 신비롭고 매력적인 여성 카트린 역을 맡았다.

라이벌 플롯의 대표적 고전, 《벤허》

라이벌 사이에 벌어지는 일 대 일의 대결은 꽤나 흥미진진하기 때문에 독자들이 좋아한다. 《벤허 Ben-hur》는 약 백 년 전에 인쇄된 작품이다. 미국의 가정에서 처음 읽기 시작했으며, 시얼스 백화점 물품 주문 책자에 상품으로 등록된 최초의 소설이다. 소설은 1899년에 희곡으로 각색됐고 1907년에 무성영화로 만들어졌으며 1925년과 1959년에 리메이크됐다. 윌리엄 와일러[91] 감독이 연출하고 찰톤 헤스톤[92]이 주연한 1959년 영화는 아카데미 영화제에서 상을 무려 11개나 휩쓸었다.

이 작품은 두 주인공, 유대인 벤허와 로마인 메살라가 벌이는 라이벌 간의 치열함과 숨막힘으로 관객을 사로잡았다. 비평가들이 이 영화를 '예수와 말의 경주'라고 설명했다지만 로마인과 유대인 사이에 발생하는 긴장과 세속적 삶의 이야기에 담긴 갈등은 분명 관객을 흡입했다.

이야기는 갈등의 순간으로 시작한다. 벤허의 어린 시절 친구인 메살라는 로마에서 훈련을 마치고 제국 군대의 장교로 돌아온다. 두 사람은 반가움에 얼싸안고 어린 시절을 회상한다. 이들은 만나자마자 옛 시절 경쟁심이 되살아나 기둥에 창을 던지는 솜씨를 겨룬다. 둘은 서로를 인정하는 마음을 공유한다. 그들은 서로를 대등하게 받아들이고 같이 먹고 마신다. 벤허는 메살라

91 윌리엄 와일러(William Wyler, 1902~1981): 다양한 장르에 걸쳐 수준 높은 작품을 남긴 할리우드의 대표감독 중 하나. 대표작으로 《폭풍의 언덕》《미니버 부인》《우리 생애 최고의 해》《로마의 휴일》《벤허》《화니 걸》 등이 있다.

92 찰톤 헤스톤(Charlton Heston, 1924~2008): 연극배우 출신으로 선 굵은 연기를 보여 주며 120여 편이 넘는 작품에 꾸준히 출연했던 할리우드의 대표 배우. 《벤허》로 아카데미 영화제에서 남우주연상을 받았다. 대표작 《지상 최대의 쇼》《십계》《혹성 탈출》 등이 있다.

에게 결말을 예고하는 선물, 아랍산의 하얀 말을 선사한다. 여기까지는 갈등의 요소가 없다. 작가는 과거를 구축하는 데 오랜 시간을 사용할 필요가 없다. 공동의 장이 형성됐다면 이제 갈등이 등장해야 한다. 메살라는 벤허의 선물에 대한 보답으로 그를 황제에게 소개하려 한다. 그러나 이를 위해 벤허는 로마의 지배에 항거하는 다른 유대인들의 이름을 알려줘야 한다. 갈등이 도입된다.

벤허는 친구들을 배반하기를 거절한다. 메살라는 극단적인 제안을 한다. 자기와 함께하거나 자기에게 대항하거나 둘 중의 하나를 선택하라는 것이다. 벤허는 메살라를 거역하겠노라고 단호히 말한다. 도전이 발생하고 둘은 각기 편을 정한다. 이제는 작품이 더 복잡해지도록 촉매 장면을 소개할 때다. 두 사람의 관계를 멀어지게 만들 장면이 필요하다. 메살라와 벤허의 만남이 짧게 지나가고 로마 총독의 도착 장면이 뒤를 잇는다. 벤허의 가족이 지붕 위에서 총독 일행의 행진을 지켜보던 중 기왓장이 미끄러져 총독의 머리로 떨어진다. 메살라는 벤허의 집에 쳐들어가 총독 암살 혐의로 가족 모두를 체포한다. 벤허는 과감히 탈출한 다음 메살라를 찾아가 창으로 위협하며 가족을 풀어주라고 청한다. 메살라는 겁내기는커녕 항복하지 않으면 벤허의 어머니와 동생을 죽이겠다고 협박한다. 벤허는 메살라 뒤의 빈 벽에 창을 던지고 물러선다. 바로 앞 장면에서 우정 어린 경쟁심으로 창을 던지던 것과 대조되는 행위다.

메살라는 벤허의 어머니와 동생에게 죄가 없다는 사실을 잘 알고 있다. 그러나 그는 이 사건으로 벤허에게 본때를 보여 주고자 한다. 메살라는 자신에게 유리한 쪽으로 사건을 끌고 가 버린다. 이런 플롯의 전형적인 방법이다. 한 경쟁자는 다른 경쟁자를 이용해 한 발 앞서간다. 이는 세력을

얻기 위한 투쟁이다. 한 경쟁자는 경쟁 관계를 극복하고 다른 경쟁자를 눌러 이기려 한다. 이 경우 메살라는 사건과 인물을 자신의 목적을 위해 조작한다.

벤허의 어머니와 동생은 감옥에 들어가고 벤허는 붙잡혀 노예선에서 노를 젓게 된다. 한 경쟁자가 순간적으로나마 다른 경쟁자를 월등히 앞서간다. 두 라이벌 사이에 벌어지는 관계를 세력의 곡선으로 만들면 서로 상반되는 모양이 나올 것이다. 한 경쟁자의 곡선이 위로 올라오면 다른 경쟁자의 곡선은 아래로 향한다. 이는 어느 한쪽에 세력이 몰려 있으며 그가 다른 경쟁자보다 월등히 유리해졌다는 사실을 반영한다. 세력과 영향력에서 메살라의 상승은 무명의 노예로 떨어진 벤허의 몰락과 대조를 이룬다. 두 세력 사이의 대조는 관객의 동정을 얻어내는 데 아주 중요하다. 이런 대조는 줄거리 안에서 도덕적 문제를 분명히 할 때 더욱 강조된다. 《벤허》에서 메살라는 양보를 모르는 야심으로 가득 찬 인물이다. 그래서 그는 안타고니스트다. 벤허는 양심적이며 정직하기 때문에 프로타고니스트다. 안타고니스트는 보통 경쟁에서 우선권을 쥐고 우월성을 먼저 확보한다.

갈등의 극적 세 단계

프로타고니스트는 안타고니스트의 행동에 의해 고통받으며 첫 번째 극적 단계에서는 불리함을 겪는다. 이것이 첫 번째 극적 단계의 기능이다. 프로타고니스트를 바닥으로, 안타고니스트를 꼭대기로 올려놓아 라이벌 곡선을 벌어지게 만드는 것이다. 두 번째 극적 단계에서는 프로타고니스트의 몰락이 가져다준 여파로 인해 오히려 반전이 일어난다.

벤허는 노예선에서 노를 저으며 3년을 보낸다. 어느 날 전투에서 배가 파괴되고 벤허는 탈출을 시도한다. 이때 그가 로마의 사령관 퀸투스 아리우스를 구해 준다. 아리우스는 자신의 목숨을 구해 준 대가로 벤허를 양자로 삼는다. 이 행운은 벤허가 메살라와 경쟁할 수 있는 수준에 올라서기 위한 반전이 된다. 벤허는 로마로 가서 전쟁 기술을 익히며 마차 경주의 선수가 되어 돌아온다. 그는 힘을 얻자마자 안타고니스트에 도전할 지위를 확보한다. 도전의 진행 과정을 살펴보면, 첫 번째 극적 단계에서 안타고니스트가 프로타고니스트에게 도전하고 두 번째 극적 단계에서는 프로타고니스트가 안타고니스트에게 도전을 한다. 벤허는 세력의 곡선에서 상승세를 탄다. 라이벌은 대등한 관계에 도달한다. 이들은 같은 힘을 가졌다. 이제 갈등의 단계로 들어갈 차례다. 그러나 프로타고니스트의 집안이 먼저 질서를 회복해야 한다. 무엇보다도 그는 도덕적 인간이기 때문이다. 벤허는 아직도 어머니와 동생의 소식을 모르기 때문에 이들을 찾아 헤맨다. 안타고니스트는 종종 프로타고니스트의 세력을 감지한다. 안타고니스트로 하여금 프로타고니스트와 예기치 않은 대면을 하게 해 상황을 대책 없이 바라보게 만드는 방식은 긴장을 고조시킨다. 메살라는 벤허의 어머니와 동생에 대해 완전히 잊고 있었다. 그는 벤허가 귀환한 사실을 알고 걱정하기 시작하며, 문둥병에 걸려 버린 두 여인을 환자 소굴로 숨긴다. 벤허의 여자 친구는 벤허에게 이 사실을 숨기고 어머니와 동생이 죽었다고 전한다. 이는 벤허의 복수 의지를 더욱 강화시킨다.

무대는 마련됐다. 힘을 회복한 프로타고니스트는 도덕적으로 더욱 정당한 동기를 부여받는다. 안타고니스트는 방어를 준비한다. 세 번째 극적 단계에서는 피할 수 없는 대결을 맞는다. 아랍의 시크 족장이 벤허를 설득해

그를 로마의 서커스에 출전하게 만든다. 시크 족장은 벤허에게 메살라와의 경주에서 자신이 훈련시킨 말을 사용하라고 권하고, 메살라에게는 그의 전 재산을 경주에 걸도록 만든다. 이는 벤허에게 승리해야 할 또 다른 이유를 제공한다.

1959년의 이 영화를 본 사람들이라면 두 사람이 서로에 지지 않으려 힘과 기지를 발휘하던 11분 동안의 숨 막히는 장면을 기억할 것이다. 메살라의 마차에는 쇠로 만든 톱니가 달려 있어 경쟁자의 마차 바퀴를 갉아먹는 것이 가능했다. 그러나 톱니 공격은 벤허에게는 먹히지 않고 오히려 메살라의 마차가 전복된다. 그는 뒤에 오던 마차에 깔려 모래밭에서 피를 흘리며 나뒹군다. 메살라는 죽기 전 벤허에게 어머니와 동생의 일을 털어놓는다. 이제 벤허는 가족을 찾아야 한다.

영화에서는 예수가 극적 행동 사이사이에 등장해 벤허의 가족에 영향을 미친다. 메살라가 죽은 뒤, 예수는 처형당하고 벤허의 어머니와 동생은 병이 낫는다. 벤허 일가는 새로운 믿음을 얻는다. 그러나 영화에는 소설에 포함되어 있는 라이벌 간의 더 깊은 관계가 빠져 있다. 소설에서 벤허는 예수가 로마에 대항하는 혁명 지도자가 되기를 원하는 마음으로 예수가 이끌 군대를 모은다. 라이벌은 벤허와 메살라만의 관계를 넘어서서 유대인에 대한 이교도, 예루살렘에 대한 로마의 대립으로 확장된다. 두 힘은 개인 차원을 넘어 대립한다. 이 구도에서 인물 삼각형의 세 번째 꼭짓점은 예수다. 예수는 메살라에게는 영향을 주지 않지만 벤허에게는 영향을 미친다. 마침내 벤허는 예수가 자신이 원하는 저항가가 아니라는 사실을 깨닫는다. 마침내 벤허와 그의 가족은 도덕적 인식의 수위를 좀 더 높은 차원으로 끌어올린다.

서로의 힘이 대등할수록 경쟁은 치열해진다

움직이지 않는 대상이 피할 수 없는 힘을 만났을 때 발생하는 것이 라이벌 플롯의 기본 전제라고 한다면 구조와 등장인물과 상황을 이에 맞춰야 한다.

우선 같은 목적을 지닌 채 갈등하며 경쟁하는 두 등장인물을 정한다. 등장인물은 대등하게 맞서야 한다. 한 인물이 우월한 힘을 가지고 있다면 다른 인물은 이에 맞설 수 있는 다른 종류의 힘을 가져야 한다. 이번 장의 앞부분에 언급한 대로 두 인물의 힘이 서로 다르게 맞선다면 더 흥미가 있을 것이다. 한 인물이 힘이 세다면 다른 인물은 영리하게 만든다. 그리고 그들의 힘을 시험해 볼 수 있는 상황을 창조해낸다.

어떤 경우에는 한 인물이 다른 인물을 앞선다. 다음 경우에는 다른 인물이 이긴다. 추는 양쪽으로 흔들린다. 이는 긴장을 발생시키며 독자로 하여금 누가 이기게 될지 어리둥절하게 만든다. 그러나 항상 너무 분명하게는 만들지 말라. 신체적으로 강한 등장인물은 세력의 경쟁에서 상대방의 영리함에 결국 진다. 작가는 여기에 반전을 섞어 더더욱 예측할 수 없게 만들어야 한다. 이 플롯에서 초점과 대상은 문제가 아니다. 이는 인간의 본성에 관한 작품이다. 라이벌의 의도는 상대를 꺾는 것이다. 그러나 인물의 동기는 무엇인가? 무엇이 그의 야망에 기름을 붓는가? 분노, 질투, 공포? 대결에 참가하는 인물들을 살펴라. 등장인물의 동기를 이해할 수 있도록 행동을 다듬어라. 관객은 등장인물이 가지는 집념의 근거를 알고 싶어한다.

점검 사항

1. 갈등의 원천은 대결을 피할 수 없는 세력이 물러서지 않는 대상과 만난 결과에서 비롯돼야 한다.

2. 라이벌의 본질은 프로타고니스트와 안타고니스트 사이의 세력 투쟁이어야 한다.

3. 서로의 적대감은 대등하게 맞붙어야 한다.

4. 그들의 세력이 똑같지 않더라도 라이벌은 서로 대적할 만한, 힘을 가져야 한다.

5. 첫 번째 갈등의 순간에서 이야기를 시작한다. 갈등이 시작되기 전 둘의 대등한 관계를 잠시라도 설정한다.

6. 안타고니스트가 프로타고니스트의 의지를 꺾는 것으로 행동을 시작한다. 이것이 촉매 작용이 되는 장면이다.

7. 라이벌 사이의 관계는 인물의 세력관계를 곡선으로 나타낼 수 있는 싸움이어야 한다. 안타고니스트의 세력 곡선이 오르면 프로타고니스트의 곡선은 내려간다.

8. 첫 번째 극적 단계에서 안타고니스트는 프로타고니스트에 대해 우월성을 얻는다. 프로타고니스트는 안타고니스트 때문에 고통당하며, 대개 불리함을 겪는다.

9. 도덕적 문제에 관해 분명하게 편이 갈린다.

10. 두 번째 극적 단계에서는, 행운의 반전으로 인해 내려만 가던 프로타고니스트의 세력 곡선이 방향을 달리 잡는다.

11. 안타고니스트는 종종 프로타고니스트의 힘을 감지한다.

12. 프로타고니스트가 도전을 시작하기 전 기울어졌던 세력이 힘의 균형을 얻는다.

13. 세 번째 극적 단계는 라이벌 간의 피할 수 없는 대결이다.

14. 사건이 해결된 뒤에 프로타고니스트는 자신과 주변의 질서를 회복한다.

희생자 • • •
주인공의 정서적 수준을 낮춰라

많은 사람들이 희생자를 돕지 않을 수 없는 본능을 지녔다.
그러나 어떤 이들은 그런 경우에 윗사람만 쳐다보고 있다.
세상에는 남자와 여자 말고도 이런 두 종류의 사람들이 있다.
— 톰 트레노

관객보다 뛰어난 주인공은 곤란하다

희생자 플롯은 라이벌 플롯의 한 종류다. 이번 장을 보기 전에 꼭 앞 장을 읽기 바란다. 물론 두 플롯의 패턴은 다른 범주로 나눌 수 있을 만큼 구별되는 것이다. 라이벌 플롯의 전제는 프로타고니스트와 안타고니스트가 대등한 관계라는 점에 있다. 그러나 희생자의 플롯에서는 두 인물의 세력이 대등하지 않다. 프로타고니스트는 불리한 처지에 있으며 압도적으로 힘이 센 상대자를 맞는다. 이 플롯은 독자와 관객의 마음에 가까이 와 닿는다. 많은 사람에 대항하는 한 사람, 전체에 대항하는 소수, 힘센 자에 대항하는 약한 자, 영리한 사람에 대항하는 바보의 능력을 그리고 있기 때문이다.

《뻐꾸기 둥지 위로 날아간 새》[93]에서 래취드 간호사와 맥머피 사이의

93 《뻐꾸기 둥지 위로 날아간 새(One Flew Over the Cuckoo's Nest)》: 밀로스 포먼 감독의 1975년 작품. 켄 케시의 원작을 영화화했다. 정신병동에서 벌어지는 허위와 기만을 고발하며 그에 맞서는 개인 투쟁의 무력함을 그렸다. 아카데미 영화제에서 작품상, 감독상, 각본상, 남녀주연상 등 5개 부문을 휩쓸었다.

관계는 희생자 플롯의 전형이다. 맥머피는 선택의 기회가 주어지지 않는 억압적인 체제에 맞선다. 미워할 수 없는 반항아 맥머피는 농장 같은 곳에서 힘들게 일하는 것보다는 미친 척하는 것이 오히려 낫다고 생각한다. 그는 정신병원에서 비인간적이고 감정도 없는 간호사 래취드를 만나 자유 의지를 확인하기 위한 시험을 겪는다. 관객은 간호사 래취드의 억압 체제를 목격한다. 관객은 맥머피를 인간적으로는 싫어할지 몰라도, 인간성을 말살하고 창조성을 인정하지 않는 체제를 뒤엎으려 하는 그의 노력에는 지지를 보낸다. 관객 역시 나서고 싶은 싸움이라 생각하기 때문이다.

관객은 같은 이유로 교회의 위선에 맞서는 잔 다르크의 용기를 지지한다. 그녀는 인생의 문제를 풀어감에 있어 정직한 능력을 보여주며 개개인의 도덕적 가치를 주장한다. 그래서 그녀는 사회의 주도적인 흐름에서는 소외되지만 관객에게는 영웅이다.

한편, 단순하기 짝이 없는 록키 발보아[94] 같은 희생자도 있다. 그는 불가능한 상대방을 물리친다. 록키는 별로 똑똑하지는 못하지만 타고난 뚝심이 있다. 그가 온갖 사소한 유혹과 과거의 자만을 물리치고 다시 권투를 하기 시작할 때 관객은 그에게 지지를 보낸다.

관객은 동일시할 수 있는 대상을 원한다

희생자의 플롯에서 프로타고니스트에게 향하는 관객의 관심은 라이벌

94 록키 발보아(Rocky Balboa): 《록키》 시리즈의 주인공. 빈민촌 출신의 권투 선수가 세계챔피언에 오르는 과정을 감동적으로 그린 이 영화는 무명배우 실베스터 스텔론을 스타덤에 올려 놓았다.

플롯보다 한결 더 직감적이다. 관객은 벤허에게 동일시하는 성향보다 무언가 모자라는 듯한 록키에게 동일시하는 성향을 느낀다. 왜 그런가?

벤허는 관객들보다 더 높은 정서적, 지적 수준에 있다. 관객은 벤허가 행동하는 바를 존경한다. 하지만 그는 관객과 같은 처지의 인물이 아니다. 바로 록키가 관객과 같은 처지의 인물이다. 그는 관객이 그를 가까이 느낄 수 있다는 점에서 영웅이다. 관객은 일상생활에서 결코 이길 가능성이 없는 억압을 만날 때가 있는데, 이 경우 작품 속의 희생자는 압제자와 싸워 이긴다. 프로타고니스트에게 감정이입을 느끼게 만들려면 주인공의 정서적, 또는 지적 수준을 관객의 수준과 비슷하게 하거나 낮게 책정하라. 주인공이 더 우수하다고 느껴질 때, 관객과 주인공은 정신적 연결을 맺기 힘들다. 이는 보상심리다. 관객은 주인공이 자기와 같기를, 아니 최소한 상징적으로나미 비슷하기를 원한다. 주인공이 천재가 아니길 원한다. 그저 관객이 쉽게 관계를 맺을 수 있는 보통 사람이기를 원한다.

희생자 플롯의 전형, 신데렐라

잘 알려진 이야기의 하나인 〈신데렐라 Cinderella〉는 희생자 플롯의 좋은 예다. 이 작품은 9세기에 중국에서 처음 나와, 이후 전 세계로 퍼져 나갔는데 그중에서도 샤를 페로[95]와 그림 형제의 이야기가 특히 유명하다. 여기서는 그림 형제의 이야기를 인용하겠다.

95 샤를 페로(Charles Perrault, 1628~1703): 프랑스 아동문학의 아버지. 17세기 프랑스를 대표하는 시인이자 비평가. 〈잠자는 숲 속의 공주〉〈빨간 모자〉〈장화 신은 고양이〉〈신데렐라〉 등의 대표작이 있다.

독자 모두는 이야기의 내용을 잘 알고 있는데 특히 월트 디즈니의 만화영화는 작품을 더 순결하게 만들어 착한 요정을 등장시킨다. 디즈니의 영화는 물론 아름답고 재미있지만 이야기의 진짜 맛을 전하지 못한다. 신데렐라가 계모의 자식들과 벌이는 라이벌 구도라든가 왕자와 즐기는 로맨스가 빠져 있다.

〈신데렐라〉의 구조는 모든 동화들처럼 뚜렷하게 세 부분으로 나뉘어 있어 플롯의 구분이 명확하다. 첫 번째 극적 단계는 부잣집의 외동딸인 신데렐라가 어머니의 임종을 지켜보는 장면으로 시작한다. 프로타고니스트의 인생에서 굴절의 순간을 보여 줌으로써 안타고니스트와 대결하기 이전에 주인공이 겪는 고뇌를, 전형적인 수법을 사용해 소개하고 있다. 어머니의 죽음은 신데렐라에게 극적이고도 돌이킬 수 없는 변화를 가져다준다.

어머니는 유언을 남기고 죽는다. "얘야, 믿음을 지키며 착하게 살거라. 자비로우신 하느님께서 항상 널 보호하실 거야. 엄마도 하늘에서 널 굽어보며 늘 옆에 있으마." 어머니는 신데렐라에게 삶의 지침을 준 뒤, 착한 마음만 간직하면 지켜주겠다고 약속한다. 6개월 뒤 신데렐라의 아버지는 아름다운 두 딸을 가진 여자와 재혼을 한다. 디즈니 영화에 나오는 못생긴 세 딸과는 대조적이다. 이들은 겸손하고 소박한 신데렐라와는 정신적 측면에서 반대편에 있다. 두 딸은 당당하고, 이기적이고, 게으르며, 잔인하다. 이는 신데렐라라는 인물의 상대적 반영이다. 디즈니 영화에서 딸들 사이의 대결은 분명하지 않지만 그림 형제의 작품에서는 뚜렷하다. 신데렐라도 예쁘지만 두 딸도 예쁘다. 그들의 추함은 내면적 성질에 있다. 모두들 결혼할 나이에 들어섰기 때문에 그들의 야망은 가급적 좋은 가문으로 시집을 가는 것이다. 이 작품은 페미니즘이 제기되기 이전의

것임을 명심하라. 두 딸은 직접적인 경쟁을 피해 신데렐라를 괴롭힌다.

첫 번째 극적 단계에서 경쟁이 시작되면 안타고니스트가 우위를 차지한다. 희생자의 특징은 세력 상실에 있다. 프로타고니스트는 안타고니스트의 힘에 압도당한다. 신데렐라는 새벽부터 저녁까지 물을 긷고 난롯불을 지피며 밥하고 빨래를 한다. 두 딸은 난로의 재 속에 콩을 집어던지고 이를 줍게 하면서 신데렐라를 놀리고 괴롭힌다. 이렇듯 남을 몰락시키는 행위들은 그들 사이의 관계를 새롭게 만든다. 프로타고니스트는 안타고니스트가 정한 규칙에 의해서 억압을 받는 희생자의 위치로 전락한다. 그러나 프로타고니스트의 본성은 이에 저항하는 것이며 그 다음은 자신을 몰락시킨 행위를 반전시키는 것이다.

신데렐라의 특징은 아버지가 마을 잔치에 가며 세 딸에게 무슨 선물을 원하는지 물을 때 나타난다. 첫째 딸은 예쁜 옷을, 둘째 딸은 진주와 보석을 사 달라고 한다. 그러나 신데렐라는 "집으로 돌아오시는 길에 제일 먼저 모자에 닿는 나뭇가지를 꺾어와 달라"고 부탁한다.

딸들은 모두 원하는 바를 얻는다. 신데렐라는 개암나뭇가지를 얻어 이를 어머니의 무덤가에 심고 눈물로 물을 준다. 가지는 자라서 나무가 되고 죽은 어머니의 혼을 상징하는 작은 하얀 새가 나무 위로 날아와 지저귄다. 이 새는 보통 새가 아니다. 신데렐라의 모든 소원을 들어준다. 힘을 키우지 못하거나 외부의 도움을 받을 수 없다면 신데렐라는 두 딸을 이기지 못한다. 신데렐라는 나무와 새에게서 힘을 얻는다. 이제 싸울 준비가 된 셈이다.

두 번째 극적 단계

두 번째 극적 단계는 힘을 얻은 프로타고니스트가 라이벌에 대항할 위치에 올라서서, 첫 번째 극적 단계에서 자신을 몰락시킨 힘을 반전시키는 장면으로 시작한다.

왕은 왕자를 결혼시키기 위해 왕국 전체에 3일간의 잔치를 베풀고 거기서 신붓감을 고르게 한다. 두 딸은 잔치에 참가하기 위해 신데렐라에게 머리를 빗겨 달라하고 신발도 닦도록 시킨다. 신데렐라는 잔치에 참가하게 해 달라고 부탁했다가 조롱을 받는다. "그래, 신데렐라야. 가도 좋아. 먼지와 지푸라기를 뒤집어쓰고 잔치에 참가하렴. 옷도 없고 신발도 없이 춤을 출 테면 춰 봐!"

그녀를 학대하는 계모는 신데렐라에게 잔치에 참가할 '기회'를 주려 한다. 계모는 콩 담은 접시를 재 속에 던지고 그것을 두 시간 안에 다 주워 담으면 잔치에 보내 주겠다는 약속을 한다. 신데렐라는 힘이 생겼기 때문에 하늘 아래 온갖 새들의 도움을 얻는다. 새들은 지저귀며 떼를 지어 재 속으로 날아 온다. 새들은 시간 안에 모든 콩을 주워 담는다. 신데렐라는 주어진 과제, 즉 억압의 상태를 벗으려는 첫 번째 행동을 완수했지만 그녀의 승리는 곧 제압당한다. 계모는 약속을 지키기를 거부한다. "안 돼, 너는 옷도 없고 춤도 못 추잖니. 남들한테 웃음거리밖에 안 될 거야!" 그녀는 신데렐라에게 더욱 힘든 일을 시킨다. 전의 두 배에 해당하는 콩을 재 속에 던지고 시간은 절반밖에 주지 않았다. 신데렐라는 새들을 불러 재 속의 콩을 다시 주워 담았다. 그러나 계모는 여전히 약속을 지키지 않는다. 다시 옷 타령과 춤 타령을 하며 신데렐라를 막는다. 계모는 두 딸과 함께 성으로 떠나고

신데렐라는 홀로 남는다.

현재의 상태를 반전시키려는 프로타고니스트의 노력은 오직 실패로만 끝난다. 문학작품에서는 보통 세 번째 단계가 가장 매력 있는 부분이다. 실패를 경험한 뒤에 신데렐라는 잔치에 가려 하는 자신의 의도를 실행할 수 있도록 생각과 행동을 수정한다. 이것이 두 번째 극적 단계에서 일어나는 적절한 전환점이다. 가장 약한 순간에서 가장 강한 순간으로 이동한다. 프로타고니스트는 라이벌에 효과적으로 도전할 수 있는 위치에 도달해야 하는 것이다.

신데렐라는 어머니의 무덤가에 가서 나무와 하얀 새를 보며 어머니의 영혼에 호소한다. "작은 나무야. 떨어라, 흔들어라, 부디 금과 은을 떨어뜨려다오." 신데렐라는 옷이 없는 약점을 나뭇가지로 만든 옷으로 극복하고 잔치에 가서 왕자와 춤을 춘다. 왕자는 신데렐라에게 매력을 느끼고 첫눈에 반한다. 이 동화에서는 디즈니 영화와 달리 그녀가 자정까지 돌아와야 한다는 명령은 없다. 하지만 마차가 호박으로 변하기는 한다. 신데렐라는 왕자의 성을 빠져나와 집으로 돌아온다. 아직까지 그녀의 의도는 완성되지 않았다.

둘째 날은 첫째 날의 반복이다. 신데렐라는 매력을 뽐내고, 왕자의 구혼은 계속된다. 이 날 역시 그녀는 배나무 줄기를 타고 도망쳐 나와야만 한다. 셋째 날 저녁, 왕자는 계단에 밟으면 넘어지게 되는 장치를 설치해 놓은 다음 거기 걸린 신데렐라로부터 신발 한 짝을 얻는다. 신발은 황금신, 털신 등으로 다양하게 묘사되어 있는데, 여하튼 절대로 유리 구두는 아니다. 이 장면은 작품의 전환을 가져오는 대목이다. 왕자는 처음에는 수동적이었으나 이제는 그녀를 놓치지 않으려고 적극적인 행동을 취한다. 신데렐라는 분명히 세력 곡선의 상승 분위기를 탔다. 그녀는 계모의 딸들이 못한 일을 해낸 것이다.

마지막 극적 단계

두 번째 극적 단계가 끝난다. 시합은 아직 끝나지 않았다. 신데렐라의 의도는 성취되지 않았다. 그녀의 의도는 자기를 억누르는 계모와 그 딸들로부터 자유를 쟁취하는 일이자 남자의 사랑을 얻는 것이다. 그녀는 이중 생활을 한다. 낮에는 더러운 하녀가 되고 밤에는 화려한 공주가 된다. 이 두 가지 상태를 잘 조화시켜야만 한다.

세 번째 극적 단계에서는 라이벌도 똑같은 경쟁의 기회를 갖게 해야 한다. 신데렐라가 세력의 곡선을 타고 올라왔기 때문에 이제 공개적으로 두 딸에 도전할 수 있다.

왕자는 신발을 얻었으나 어느 공주의 발에도 맞지 않자 신발의 주인공을 찾아 나선다. 두 딸은 '아주 조그마한 발'을 가지고 있다고 기뻐한다. 계모의 큰딸이 이 작은 신을 신어 보지만 발가락이 길어서 들어가지 않는다. 계모는 발가락을 잘라 버리라고 말한다. "네가 여왕이 되면 걸어다니지 않아도 될 테니 상관없어." 딸은 그렇게 한다. 왕자는 신발이 발에 맞는 것을 보고는 큰딸을 말에 태워 성으로 데리고 간다. 그런데 성으로 가는 길목, 신데렐라 어머니의 무덤가에서 새들이 나무에 앉아 경고를 한다. 왕자가 큰딸의 발을 보니 피로 물들어 있다. 왕자는 그녀가 가짜라는 사실을 알아차린다. 둘째 딸이 신발을 신어 보니 이번에는 뒤꿈치가 걸려서 들어가지 않는다. 계모는 뒤꿈치를 자르라고 말하고 딸은 그 말에 따른다. 이번에도 왕자는 속아 넘어간다. 그러나 새들이 다시 암시를 준다. 왕자가 그녀의 발을 보니 양말에 피가 배어 있어 다시 그녀를 돌려보낸다. 마침내 신데렐라의 차례다. 계모는 신데렐라를 막는다. 신데렐라가 그 신비의 공주일 리 없다는 것이다.

그래도 왕자가 신발을 신겨 보니 그녀 발에 딱 맞는다. 다음은 다 알려진 이야기이므로 생략한다.

작은 묘사가 하나 더 남아 있다. 신데렐라는 이제 힘을 차지해 자유를 얻었다. 그러나 라이벌의 패배는 아직 완성되지 않았다. 발에 부상을 입은 정도로 충분할 것 같지만 그림 형제의 동화는 그렇게 만만하지 않다.

계모의 두 딸은 신데렐라의 결혼식에 참석해 환심을 사려한다. 이들이 궁정으로 들어가려 할 때 알프레드 히치콕의 《새》[96]를 연상시키는 장면이 전개된다. 다름 아닌 새들이 두 딸을 공격해 눈이 멀게 하는 것이다. 이야기는 "그리해 어리석은 자들은 마음을 악하게 먹은 탓에 눈이 멀어 한평생 벌 받으며 살게 됐다더라"로 끝난다. 이 이야기의 초점은 신데렐라와 왕자가 행복하게 잘 살았다는 것에 있지 않고 잘못한 두 딸의 처벌에 있다. 라이벌의 관계는 끝났다. 신데렐라는 사악함과 우둔함을 이긴 것이다.

관객은 착한 사람이 행복해지기를 바란다

희생자는 매혹적인 인물이다. 희생자는 정말로 성공을 원한다. 작가는 인물의 행동을 발전시킬 때 주인공이 목적을 성취하기 위해 무엇으로 동기를 삼는지 물어 봐야 한다. 등장인물의 의도가 승리하는 것은 분명하다. 그럴 때 그 의도는 어떤 희생을 치르고 성취되는가? 그 대가는 누구로부터 나오는가?

96 《새(The Birds)》: 알프레드 히치콕 감독의 1963년 작품. 아무런 이유 없이 사람을 공격하는 새들을 다룬 서스펜스물. 대프니 듀 모리에의 원작을 각색한 것으로 합성촬영한 새의 공격이 매우 리얼하다.

이 플롯에서는 극적 행동을 희생자와 힘 센 상대의 경쟁에만 집중시켜서는 안 된다. 무슨 힘이 그를 몰고 가는지 독자나 관객에게 이해시켜야 한다. 어떤 면에서 이 플롯의 결말은 예측 가능하다. 독자나 관객은 라이벌 플롯에서 주인공에게 동일시한 것과 마찬가지로 희생자에게 쉽게 감정이입이 된다. 관객은 힘이 센 자가 착한 사람에게 패배하고 착한 사람이 승리하는 걸 보고 싶어한다.

그러나 상대방을 너무 이상하거나 비현실적으로 만들어 희생자가 타당하지 않은 방법으로 승리하도록 하면 등장인물들은 모두 희화화되어 버린다. 마지막 경쟁은 진정으로 대등한 것이어야 한다. 안타고니스트가 최대한의 술수를 사용하면 프로타고니스트는 진정한 수단인 용기, 명예, 힘 등을 동원해 맞선다. 물론 안타고니스트가 주인공에 대해 옳지 않은 수단을 사용하는 것은 허용된다.

작가는 모든 단계에서 관객을 생각해야 한다. 희생자가 격려받는 대목도 있을 수 있다. 관객이 가지게 될 느낌을 관찰해 그것을 충실하게 전달해야 한다. 최후에 주인공이 모든 난관을 극복했을 때 관객 역시 주인공과 같은 승리감을 느끼게 하라. 마지막 승리의 잔치에 관객을 초대하지 않음으로써 그들을 실망시킨다면 그것이야말로 곤란하다.

점 검 사 항

라이벌 플롯의 요약이 희생자 플롯에도 적용되나 다음과 같은 예외가 있다.

1. 희생자 플롯은 라이벌 플롯과 흡사하나 프로타고니스트는 안타고니스트와 대등한 상대가 되지

않는다. 안타고니스트는 프로타고니스트보다 훨씬 큰 세력을 가지고 있다.

2. 극적 단계의 전개 과정이 등장인물의 세력 곡선을 따른다는 점에서는 라이벌 플롯과 흡사하다.

3. 희생자는 보통 적대 세력을 극복한다.

유혹 ···

복잡한 인물이 유혹에 빠진다

나는 유혹에는 저항할 수 없다.
— 오스카 와일드

유혹에는 치명적인 대가가 따른다

유혹을 당한다는 것은 어떤 현명하지 못한 일이나, 잘못된 일, 부도덕한 일을 하도록 설득당하거나 꼬임에 빠지는 것이다. 일반 사람들도 늘 어리석고 잘못되고 부도덕한 기회를 맞으며 살아간다. 인간은 각자의 관점에 따라 행복하거나 불행해진다. 어느 누구도 유혹을 겪지 않고 일생을 살아갈 수는 없다. 서양문화에서의 가장 유명한 유혹은 에덴동산에서 시작되어 예수에 까지 나타난다. 아담과 이브가 유혹을 이기지 못해 지불한 대가도 잘 알려져 있다.

사람들은 유혹을 이겨내는 능력을 인내심이나 자기 수양의 결과로 평가한다. 그러나 유혹은 일생에 한두 번 정도 오는 성질의 것이 아니라 매일을 견디지 않으면 안 되는 것이다. 하지 말아야 할 것에 대한 유혹과 맞서 마음의 갈등을 겪어 보지 않은 사람이 어디에 있겠는가? 이는 체중 조절을 하는 동안 맛있는 디저트를 먹지 않으려고 애를 쓰는 작은

일에서부터 이미 결혼한 사람과 사랑을 나누는 연애에 관한 사건, 회사의 공금을 유용하는 일에 이르기까지 다양하다. 유혹의 플롯은 인간의 약한 본성에 관한 이야기다. 죄를 짓는 것이 인간적이라면 유혹에 지는 것도 인간적이다. 그러나 세속의 법칙은 유혹에 이기지 못하면 대가를 치르게끔 하고 있다. 그 대가는 사사로운 죄책감에서 사회로부터 영원히 격리되는 형벌에 이르기까지 여러 가지다.

유혹을 받을 때는 에너지가 발생한다. 그리고 이 에너지에서 행동이 비롯된다. 이익을 볼 때는 위험까지 떠맡게 되는 수가 많다. 잘못을 저지르고서는 잡히지 않을 것이라고 확신하며 도망칠 궁리를 한다. 그러나 마음 한구석은 공포에 질려 있다. 그 마음은 유혹에 빠지는 것이 잘못임을 일깨워준다. 사회로부터 배운 도덕적 법규를 한 획씩 따져 가며, 충동적인 욕구에 저항한다. 마음속에서 전투가 벌어진다. 예, 아니오. 옳다, 그르다. 된다, 안 된다. 이것이 긴장이고 긴장은 다른 긴장을 낳고 여기서 갈등이 발생한다. 아는 것과 행하는 것의 차이는 태평양을 마주 보고 있는 양 대륙의 거리만큼이나 멀다.

이 플롯이 인간의 본성에 얼마나 기대고 있는지 살피는 일은 어렵지 않다. 그리고 브루노 베틀하임은 서양동화의 대부분은 종교가 일상에 가장 커다란 영향을 미쳤던 시기의 산물이라고 지적한 바 있다.

일반 독자들에게는 거의 알려지지 않은 이야기 중에 그림 형제의 〈마리아의 아이 Our Lady's Child〉라는 동화가 있다. 이는 유혹에 대한 이야기로서 "옛날 옛적 깊은 산골에 아내와 세 살 난 딸 하나만을 데리고 사는 나무꾼이 있었는데……"로 시작한다. 하도 어려운 시절이라 나무꾼은 아내와 딸을 제대로 먹이지 못한다. 이를 불쌍히 여긴 마리아가 별이 반짝이는 옷을 입고

나무꾼에게 나타나 아이를 데려가 기르겠다고 제안한다. 다른 뾰족한 수가 없는 나무꾼은 아이를 굶기지 않으려고 그 제안에 동의한다.

주인공이 유혹에 지게 만든다

첫 번째 극적 단계에서 유혹의 본질이 설정되면 프로타고니스트는 여기에 굴복한다. 이야기가 진행되면서 주인공은 유혹을 이겨 보려 하지만 결국엔 지고 만다. 유혹은 너무 달콤하고, 주인공은 자기를 유혹에 지게 한 힘에 굴복하기 위해 자신을 정당화한다. 유혹에 빠진 뒤에는 일정 기간 동안 이를 부정한다.

〈마리아의 아이〉에서 마리아는 어린아이를 천당으로 데리고 간다. 아이는 설탕 과자를 먹고 꿀을 탄 우유를 마시며 마리아의 커다란 집에 머문다. 아이가 열네 살 소녀가 되던 어느 날, 마리아는 모두 다해 열세 개나 되는 천국 대문의 열쇠를 소녀에게 맡기고는 긴 여행을 떠난다. 마리아는 다른 문은 다 열어 봐도 되지만 열세 번째의 문만은 열어선 안 된다고 당부한다. 소녀는 시키는 대로 하겠다고 약속한다. 그러나 앞으로 무슨 일이 벌어질지 예측하기란 어렵지 않다.

처음에 소녀는 착하게 행동한다. 천국의 열두 문을 차례로 열고 각 방을 방문한다. 예수의 열두 제자들이 한 사람씩 환한 빛 속에 앉아 있었고 소녀는 즐거움에 놀랍고 황홀했다. 드디어 들어가서는 안 되는 마지막 열세 번째의 문이 남았다. 그 속에 무엇이 있는지 알고 싶어하는 호기심이 소녀를 굶주림처럼 사로잡았다. 소녀는 천사에게 적당한 핑계를 들이댄다. "문을

완전히 다 여는 게 아니고요, 들어가진 않을 테니 안을 들여다볼 수 있을 만큼만 살짝 열어 보면 안 될까요?" 천사가 답한다. "안 돼. 그건 죄악이야."

거절을 당한 소녀는 슬퍼졌다. 욕망은 집착으로 변하고 소녀는 혼자서 아무도 모르게 살짝 안을 들여다보았다. 안을 보니 성 삼위일체가 불길 속에 앉아 있다. 소녀는 놀라서 가만히 쳐다보다가 새어 나오는 빛에 손을 댔다. 손가락이 빛에 닿자마자 황금으로 변해 버렸다. 소녀는 놀랍고 두려워지기 시작했다. 손을 씻어 보지만 소용이 없다. 마리아는 집으로 돌아와서 소녀가 약속을 어긴 것을 눈치 채고는 소녀를 추궁한다. 마리아가 묻자 소녀는 잘못을 숨기려고 거짓말을 하고 마리아가 다시 묻자 또 거짓말을 한다. 마리아가 세 번째로 물었을 때에도 역시 소녀는 거짓말을 한다. 마리아는 소녀를 벙어리로 만들어 천당에서 지상으로 쫓아냈다.

유혹에 빠진 영향은 지속된다

두 번째 극적 단계에서 주인공은 자신이 저지른 행동의 영향을 받아야 한다. 처벌을 피하기 위해 계속해서 거짓말을 했으니 〈마리아의 아이〉에서 그녀의 잘못은 크다. 마리아의 말에 따르지 않았을 뿐 아니라 회개할 기회가 있었음에도 거짓말을 했다.

지상으로 쫓겨난 소녀는 벙어리가 되어 벌거벗긴 채로 사막에 버려졌다. 짐승처럼 나무뿌리와 열매를 먹으며 덤불 속에서 자야 했다. 몇 년 뒤 그 나라의 왕이 들판에 살고 있는 소녀를 알게 됐고 말 못하는 그녀를 동정한 나머지 사랑에 빠졌다. 왕은 소녀를 성으로 데려가 결혼을 했고 그녀는 왕의

아이를 낳았다. 그러자 마리아가 나타나 죄를 고백하면 그녀를 다시 천당으로 데려가겠노라고 했다. 왕비가 된 소녀는 고백하기를 거부했다. 그녀가 계속해서 죄를 부정하자 마리아는 그녀의 갓난아이를 데리고 가 버렸다.

마리아가 아이를 데려가자 야만스러운 왕비가 왕자를 잡아먹었다는 소문이 퍼졌다. 그러나 여자를 사랑하는 왕은 이를 믿지 않았다. 왕비는 아이를 또 낳았다. 이번에도 마리아가 나타나 똑같은 질문을 했고 왕비는 다시 고백하기를 거절했다. 마리아는 두 번째 아이도 데리고 가 버렸다. 백성들은 왕비가 또다시 왕자를 잡아먹었다고 소문을 냈고 신하들도 왕비를 재판해야 한다고 주장했다. 그러나 왕은 자신의 아내가 그럴 리가 없다고 믿고 이를 막는다. 얼마 후 왕비는 세 번째 아이를 낳았다. 이번에 마리아는 그녀를 천당으로 데려가 두 아이를 보여 줬다. "아직도 마음이 바뀌지 않았느냐? 금지된 문을 열었다고 고백하고 잘못을 뉘우치면 두 아이를 다 돌려주마."

왕비는 이를 거부했고 마리아는 세 번째 아이마저 빼앗겼다. 이제는 왕도 어쩔 수가 없다. 첫 번째 극적 단계에서 유혹의 효과는 두 번째 극적 단계에까지 미친다. 주인공은 자신이 저지른 행동의 영향을 처리하려고 노력한다. 그러나 이는 도덕적으로도 전형적 이야기라 주인공이 노력하면 할수록 죄의 부담은 더 커지고, 그는 더욱 괴로움을 겪어 마침내 더 이상 참을 수 없는 지경에까지 도달한다.

세 번째 극적 단계, 참회와 용서

세 번째 극적 단계에서는 이러한 내적 갈등이 해소된다. 모든 것이 바로 등 뒤에 있고 중대 국면이 닥친다.

〈마리아의 아이〉에서 주인공은 천당에서 쫓겨났을 뿐 아니라 벙어리가 되어 힘든 고생을 했다. 또한 잘못의 고백을 거절했기 때문에 사랑하는 사람을 잃어야 했으며 왕자들을 잡아먹었다고 욕하는 백성들과도 거북한 대면을 해야 했다. 부작용은 실로 눈덩이가 불어나는 듯했다.

세 번째 단계에서 백성들은 왕자를 잡아먹은 왕비를 처벌하라고 요구한다. 왕은 왕비를 화형시키라는 신하들의 반대를 더 이상 물리칠 수 없게 됐다. 왕비는 장작으로 둘러싸인 처형대 위에 묶였다. 불이 지펴진다. 장작이 타들어가기 시작했을 때 왕비의 얼음장 같던 자존심이 녹아내린다. 그녀는 회개한다. "죽음에 앞서서 고백하오니 제가 문을 열었습니다." 갑자기 목소리가 돌아오고 왕비는 "마리아님, 제가 그랬어요!"라며 소리친다. 소나기가 내려 장작불이 꺼지고 강렬한 빛줄기가 비친다. 마리아는 왕비의 아이들과 함께 내려와 그녀를 용서한다. 행복한 결말이다. 왕비는 죄를 용서받았다. 결국 "아이를 돌려주고 혀도 풀어 주었다. 그리고 평생 동안 행복하게 살도록 했다."

유혹의 플롯은 인물에 대한 플롯이지 행동의 플롯이 아니다. 행위의 동기, 필요와 충동에 관한 시험이다. 행동은 인물의 발전을 유발시키고는 있지만 이 경우 몸의 플롯이라기보다는 마음의 플롯이다. 누군가는 〈마리아의 아이〉에서 안타고니스트가 없다고 지적할지 모른다. 그러나 주인공이 착한 소녀와 나쁜 소녀, 즉 프로타고니스트와 안타고니스트로

대변되는 두 가지의 도덕적 상태 사이에 처해 있다고 볼 수 있다. 대부분의 작품들에는 《위험한 정사》에서 보여지듯 안타고니스트가 구체적으로 등장한다. 그 영화에서는 주인공의 불륜 상대가 유혹의 장본인이자 큰 소동의 중심이 된다. 에덴동산에서는 뱀이 안타고니스트다. 성서의 다른 이야기에서는 사탄이 그 역할을 하며 거기에는 수천 가지의 변형이 있다.

유혹의 이야기, 《파우스트》

서양문학 가운데 가장 위대한 유혹의 이야기는 파우스트(Doctor Faustus)에 관한 것이 아닐까 한다. 괴테[97], 토머스 만[98], 구노[99] 등은 이 전설적 인물을 소재로 해 희곡, 소설, 오페라 등의 명작을 만들어냈다.

파우스트는 신과 사탄 메피스토펠레스가 벌이는 내기 대상이다. 하느님은 자신의 종 파우스트가 어떤 유혹도 이겨내리라 생각하지만 메피스토펠레스는 파우스트가 유혹에 질 것이라는 쪽에 내기를 건다. 인간의 본성을 잘 파악하고 있는 메피스토펠레스는 파우스트를 유혹하는 방법을 알고 있다. 메피스토펠레스는 파우스트에게 인간 존재의 의미를

97 괴테(Johann Wolfgang von Goethe, 1749~1832): 독일의 대문호로서 시인, 비평가, 과학자, 정치가. 주요 저서로 《빌헬름 마이스터의 수업시대》와 세계문학 최대 걸작의 하나로 꼽히는 《파우스트》 등이 있다.

98 토머스 만(Thomas Mann, 1875~1955): 20세기 초반 독일의 가장 위대한 소설가 겸 평론가. 주요 작품으로 《베네치아에서의 죽음》《마의 산》 등이 있으며 《부덴브로크 가(家)의 사람들》로 1929년 노벨문학상을 받았다.

99 구노(Charles Francois Gounod, 1818~1893): 오페라 《파우스트》로 유명한 프랑스의 작곡가. 잘 알려진 성가(聖歌)인 《구노와 바흐의 아베마리아》 등의 작품이 있다.

철저히 깨닫게 해 주겠다는 조건을 걸고 흥정을 벌인다. 파우스트는 메피스토펠레스가 영원히 지속되는 의미심장한 인생의 경험을 제공한다면 그 흥정에 응하겠노라 동의를 한다.

메피스토펠레스는 여자들을 이용해 시시한 수작을 부려 보지만 파우스트는 넘어가지 않는다. 그러자 메피스토펠레스는 파우스트의 젊음을 소생시킨 후, 젊고 아름다운 그레첸을 소개해 준다. 파우스트는 유혹을 당하고 그들의 관계는 그레첸의 오빠, 파우스트와 그레첸의 아이, 그리고 그레첸이 죽게 되는 비극으로 끝나고 만다. 메피스토펠레스는 다른 대안을 내놓아야 한다. 그는 세속적인 그레첸 대신, 수많은 여인들 중 가장 아름답다고 하는 헬렌을 불러낸다. 파우스트는 유혹을 당하지만 여인의 아름다움은 순간일 뿐이라는 사실을 깨닫고 그녀를 물리친다.

메피스토펠레스가 제안한 유혹을 극복했다고 생각한 파우스트는 인류에게 도움을 주는 존재가 되리라 마음먹고 토지 개혁 사업을 시작한다. 메피스토펠레스는 이 마지막 내기에서 승리한다. 파우스트는 오랜 시간을 들여 개발한 땅에서 수많은 사람들이 필요한 것들을 생산해내는 모습을 보고, 그것이 영원하도록 빌며 메피스토펠레스에게 영혼을 넘긴다.

파우스트가 인간의 본능적 동기, 즉 욕망이나 탐욕에 넘어가지 않았다는 점은 역설적이다. 대신 파우스트는 인류의 보편적 가치에 자신을 넘겨주었다. 인생의 과정에서 돌이킬 수 없는 잘못을 저지르기도 했지만 참되고 옳은 것을 보는 안목만은 잃지 않았다. 메피스토펠레스는 내기 자체에서는 이겼을지 몰라도 정신적으로는 파우스트를 이기지 못했다.

끈질긴 사탄은 신에게 파우스트의 영혼을 내달라 주장한다. 그러나 신은 천사를 통해 파우스트를 천국으로 인도한다. 파우스트의 이야기는

〈마리아의 아이〉와 같이 세 가지의 극적 단계를 갖고 있지만 여기에는 분명 차이점이 있다. 보통 다른 이야기에서는 주인공이 첫 번째 극적 단계에서 유혹에 빠지지만 파우스트는 세 번째 단계에 가서야 유혹에 넘어간다. 그레첸, 헬렌 등과의 관계를 봐도 그렇고, 그리하여 파우스트는 사탄의 끝없는 설득을 강요받는 등 상당한 정서적 대가를 지불해야만 했다.

관객은 유혹에 빠지는 인물을 동정한다

유혹의 플롯을 쓰려면 등장인물이 저지르는 '범죄'의 본질과 성격에 대해 신중히 생각해야 한다. 무엇을 얻을 것이며 무엇을 잃을 것인가? 주인공이 유혹에 넘어가면서 지불해야 하는 대가는 무엇인가? 이 플롯에서 '대가'는 중요한 고려 대상이다. 이 점이 유혹의 플롯을 다른 플롯보다도 도덕적으로 만든다. 유혹에 빠짐으로써 치러야 하는 그 대가에 대한 메시지로 이야기가 진행되기 때문이다.

　여러 면에서 이 플롯은 인간 태도에 관한 우화를 만들어낸다. 그러나 유혹과 대가에 대해서만 이야기를 집중시켜서는 안 된다. 유혹에 빠지는 인물에 그 이야기를 집중시켜야 한다. 등장인물의 마음속에 치열하게 나타나는 내면의 갈등을 정의 내려야 한다. 그것은 죄책감인가? 그렇다면 등장인물의 행동을 통해 죄책감을 어떻게 보여 줄 것인가? 분노인가? 이는 등장인물의 유혹에 빠진 자신에 대한 분노를 말한다. 분노는 어떻게 나타나는가? 유혹은 등장인물의 정서를 폭넓게 드러낼 수 있다. 오직 한 가지 정서적 표현에만 익숙한 등장인물은 창조하지 않는 것이 좋다.

등장인물이 다양한 정서적 상태를 겪는 모습을 보여 줘야 한다. 소용돌이의 결과는 주인공 자신에 대한 자각으로 귀결되고 그는 유혹에 빠지는 결론에 도달한다. 교훈은 무엇이며 주인공은 어떻게 성장하는가? 등장인물에 미치는 유혹의 영향을 세밀하게 살펴야 한다는 사실을 항상 기억하라.

점검 사항

1. 유혹의 플롯은 등장인물의 플롯이다. 이는 인간 성격의 동기, 필요, 충동 등을 시험한다.

2. 유혹의 플롯은 도덕성과 유혹의 영향에 따라 달라진다. 이야기의 끝에 가서 주인공은 유혹에 빠진 대가로 혹독한 시련을 치르고, 여기서 얻은 깨달음으로 인해 도덕적으로 가장 낮은 차원에서 가장 높은 경지로 올라선다.

3. 비록 행동이 외면적으로 일어나기는 해도 플롯의 갈등은 내면적이고 주인공의 마음 안에서 일어난다. 내면의 소용돌이로부터 갈등이 야기된다. 이는 저지르면 안 된다고 알고는 있었지만 일을 저질렀기 때문에 발생하는 것이다.

4. 첫 번째 극적 단계에서 프로타고니스트의 본성을 먼저 설정한다. 이후 안타고니스트가 소개된다.

5. 다음으로 유혹의 본질이 소개된다. 프로타고니스트에 미치는 영향이 설정되고 프로타고니스트가 행동의 결정을 내리기 위해 투쟁하는 단계를 보여 준다.

6. 프로타고니스트가 유혹에 빠진다. 여기서는 주인공이 유혹에 빠져 만족하며 지내는 짧은 기간의 생활을 보여 줄 수도 있다.

7. 프로타고니스트는 유혹의 행동을 저지른 자신의 결정을 정당화한다.

8. 프로타고니스트는 유혹에 빠진 다음 이 사실을 부정하는 기간을 갖는다.

9. 두 번째 극적 단계는 주인공의 유혹에 빠진 영향을 반영한다. 짧은 기간의 즐거움은 사라지고

부정적 측면이 부상한다. 주인공은 유혹의 대가를 모면하기 위해 다시 잘못된 결정을 내린다.

10. 프로타고니스트는 책임과 처벌을 피하기 위한 방법과 수단을 찾는다.

11. 프로타고니스트가 저지른 행동의 부정적 영향은 두 번째 극적 행동의 분위기를 더 커다란 긴장 상태로 몰아간다.

12. 세 번째 극적 단계에서는 프로타고니스트의 내면적 갈등을 풀어 준다. 이야기는 참회와 화해와 용서로 끝이 난다.

변신 ···

변하는 인물에는 미스터리가 있다

왜 픽션보다 진실이 더 이상해 보이는가?
픽션은 역사나 말이 되어야 한다.
— 마크 트웨인

변신의 플롯은 변화의 플롯이다

마술을 부리는 듯한 플롯이 있다면 바로 변신의 플롯이 그렇다. 모든 플롯은 거의 다 현실에 바탕을 두고 있다. 극적 행동은 인간의 경험을 근거로 하기 때문에 독자나 관객이 이해하기 쉬운 상황과 인물을 다루고 있다. 훌륭한 공상과학소설이나 환상을 다룬 소설조차도 사건이나 인물을 헨리 제임스나 제인 오스틴[100]의 작품에서와 같이 현실적으로 다룬다. 공상과학소설의 작가 시어도어 스터전[101]은 좋은 공상과학소설은 인간의 문제와 상황을 다뤄야 한다고 지적했다. 사건이 지구 가운데서 벌어지든 멀리 떨어진 우주에서 벌어지든 설정은 픽션이어도 그것은 인간에 대한 이야기다.

100 제인 오스틴(Jane Austen, 1775~1817): 영국의 소설가. 인물에 대한 섬세한 관찰과 묘사가 뛰어나다. 대표작 《오만과 편견》 《엠마》 《센스 앤 센서빌러티》 등은 영화화되어 좋은 반응을 얻기도 했다.
101 시어도어 스터전(Theodore Sturgeon, 1918~1985): 미국의 공상과학소설가. 독특한 감성으로 소외된 이들의 심리묘사를 구사한 그는 제2차 세계대전 이후 미국 공상과학소설 분야에 강력하고 자유분방한 영향을 끼친 컬트 작가였다. 대표작으로 《인간을 넘어서》 등이 있다.

픽션은 현실에서 발견할 수 있는 진실을 드러낸다.

변신의 플롯은 변화에 관한 플롯이다. 이 플롯이 다루는 영역은 넓지만 그 변화는 아주 구체적이다. 이는 신체적 변화를 가져오면서 정서적으로는 마음을 움직이게 만든다. 변신의 플롯에서 주인공의 신체적 특성은 실제적으로 한 형태에서 다른 형태로 변한다. 가장 잘 알려진 변신의 패턴으로는 주인공이 동물의 몸에서 결혼 적령기의 아름다운 젊은이로 변모하는 것이 있다. 《늑대 인간 The Wolfman》의 경우처럼 가끔은 그와 반대의 형식이 있기도 하다.

사랑은 저주를 치료하는 특효약

사람들은 자신의 이미지를 항상 다른 곳에서, 특히 동물 속에서 찾는 경우가 있다. 독자는 은유와 비유에 익숙하다. 이솝우화에 나오는 사자와 여우는 권세와 재주를 상징하는 인간의 두드러진 성질을 대변한다. 〈빨간 모자 Little Red Riding Hood〉에 나오는 늑대는 평판이 몹시 나쁘며 인간의 권력, 탐욕, 사악함을 대변한다. 뱀도 그렇다. 동물의 왕국을 인식한 이래로 인류는 동물의 성질을 비유에 사용해 왔다.

요즘에도 짐승과 인간을 견주는 취향은 사라지지 않았다. 과거의 동화와 우화는 현대판으로 만들어져 현대인의 마음을 움직인다. 늑대 같은 사람, 박쥐를 닮은 남자, 거대한 곤충 같은 사람, 개구리 왕자, 사자라고 불리는 사람 등등, 그 목록은 끝이 없다. 그 가운데서도 사람들이 특히 좋아하는 작품은 《늑대 인간》《드라큘라 Dracula》《변신 Metamorphosis》《개구리

왕자 Frog King》《미녀와 야수 Beauty and the Beast》 등이다. 이 작품들은
독자와 관객의 상상을 사로잡으며 계속 새로 만들어진다. 아무도《미녀와
야수》의 소재의 원천적 근거가 어디 있는지 알지 못한다. 가장 잘 알려진
이야기는 18세기 프랑스에서 르프랭스 드 보몽[102] 부인이 쓴 작품이다. 그
후 이 작품은 네 번이나 영화로 만들어졌고 텔레비전 드라마로도 여러 번
만들어졌다.

늑대 인간이나 흡혈귀의 영화가 얼마나 많이 만들어졌는지는 셀 수도
없다. 변신은 보통 저주의 결과고 저주는 자연의 질서를 어겼거나 잘못을
저지른 결과로 나타난다. 늑대 인간과 흡혈귀는 사악함을 내포한다.
그레고리 삼사는 의미 없는 존재에 의해 저주를 받아 벌레가 된다.《개구리
왕자》의 왕자는 마녀의 저주를 받는다.《미녀와 야수》의 야수도 그렇다.
동물의 어떤 형태를 빌려 오든 그것은 이미 이솝이 2천 년 전에 그렸던
방식처럼 인간의 조건을 바꿔 놓는다.

저주의 치료에 유일한 방법이 있다면 그것은 바로 사랑이다. 사랑은 어떤
저주라도 물리치고 모든 아픔을 치료한다. 변신이 교훈을 준다면 사랑은
인간을 본능적 차원에서 구원한다. 사랑은 잘못을 고쳐 주고 상처를
치료하며 약한 자에게 힘을 준다. 이 사랑은 여러 가지 형태를 지닌다.
그것은 자식에 대한 부모의 사랑, 부모에 대한 자식의 사랑, 남자와 여자의
사랑, 다른 인간에 대한 사랑, 신에 대한 사랑 등으로 나타난다.

102 르프랭스 드 보몽(Jeanne-Marie Leprince de Beaumont, 1711~1780): 프랑스 작가. 주요 작품으로
아동 교육을 위한 이야기 모음집《어린이들의 잡지》, 부와 명성을 가져다 준《미녀와 야수》가 있다.

저주의 양상은 변신

악마의 힘이나 악마의 불쾌감의 표시로서 저주가 발생했다면 이는 사악
함이나 인간 내면의 부정적 모습을 상징한다. 하지만 인간에게는 항상
구원받을 기회가 있고, 구원 후에는 내면의 긍정적 모습이 다시 회복된다.
이는 내면에서 선과 악이 벌이는 싸움에 관한 이야기이기도 하다. 악이
휩쓸고 지나가더라도 결국 선이 회복되는 기회가 온다.

브램 스토커[103]가 만든 드라큘라는 사악함의 정수를 대변한다. 그는
인간의 피로 잔치를 벌이는 밤의 화신이자 도시적이고 복잡하며 재치 있고
매력적인 인물이다. 상당수의 여자들은 그가 풍기는 성적 매력을 거절하지
못한다. 그는 늑대 인간처럼 사랑으로 치료를 받을 수 없는 몇 안 되는
변신의 인물에 속한다. 그럼에도 그는 인간의 비난을 받는 저주에서 벗어나
영원히 자유롭게 살고 싶어한다.

변하는 인물은 프로타고니스트다. 이 말은 그의 행동을 상대해 주는
안타고니스트가 있다는 뜻이다. 변하는 모든 것들이 다 악하진 않다.
《미녀와 야수》에서 야수는 미녀의 아버지가 범한 잘못의 대가로 미녀의
의지와는 관계없이 그녀를 가둔다. 그는 먹잇감을 사냥하거나 날고기를
먹는 등 끔찍한 행동을 하지만, 저주받고 짐승이 되게 한 어떤 죄를
제외하고는 아무런 잘못도 저지르지 않았다. 영화에서 야수는 대개 사자로
그려진다. 그러나 야수를 신사적인 사자로 그리는 것은, 그를 어느 누구도
사랑할 수 없을 만큼 끔찍한 용모로 변신시킨 저주의 핵심과는 맞지 않다.

103 브램 스토커(Bram Stoker, 1847~1912): 영국의 공포소설 작가. 흡혈귀 드라큘라 백작의 창조자.
 대표작 《드라큘라》 《수의를 입은 여인》 《하얀 벌레가 사는 굴》 등이 있다.

조지 C.스코트[104]가 맡은 야수야말로 저주의 핵심에 들어맞는다. 그는 사자가 아닌 멧돼지로 나온다. 《개구리 왕자》에서 개구리는 공주와 함께 자기 위해 이불 속으로 들어간 것 외에 아무런 잘못도 저지르지 않았다. 공주가 개구리에게 입을 맞추는 영화의 내용은 원래의 동화엔 없다. 이처럼 동화와 영화 사이에는 종종 거리감이 있다.

이 플롯의 핵심은 변신의 과정 또는 변신의 실패를 보여 주는 것이다. 이는 인물의 플롯이므로 관객은 인물의 행동보다도 변하는 인물의 본성에 관심을 더 갖는다. 변하는 인물에게는 미스터리가 있다. 변화를 겪을 정도로 그가 저지른 잘못은 무엇인가? 저주로부터 자유로워지기 위해 무엇을 해야 하는가? 주인공은 원래 내성적인 인물이며 저주받은 고통으로 괴로워하고 있다. 저주의 조건은 외모에 영향을 줄 뿐만 아니라 태도에도 영향을 미친다. 주인공의 삶은 금기와 의식으로 묶여 있다. 흡혈귀는 낮에는 나갈 수 없고 늑대 인간은 보름달을 무서워한다. 그레고리 삼사는 허둥지둥 도망 다녀야 하고 가구 뒤에나 숨어 있어야 한다. 야수는 가시덤불에 갇혀 지낸다. 주인공은 빠져나갈 방법을 찾고 있다. 해결할 방법이 있기는 하다. 흡혈귀는 대낮에 심장에 못이 박히면 죽고 늑대 인간은 은으로 된 총알에 죽는다. 개구리의 경우, 공주의 침대에서 3일 밤을 함께 보내면 저주가 풀린다. 그레고리 삼사에게는 천천히 죽어가는 방법밖에 없다. 저주가 너무 엄청나서 오직 죽음만이 그를 구할 수 있다 한다면 주인공은 죽음을 택할 것이다.

104 조지 C. 스코트(George C. Scott, 1927~1999): 《패튼 대전차 군단》의 패튼 장군 역으로 아카데미 영화제에서 남우주연상을 거머쥔 연기파 배우. 1976년에 제작된 텔레비전용 영화 《미녀와 야수》에 야수로 출연했다.

해결의 조건은 보통 안타고니스트가 쥐고 있다. 주인공은 과정에는 저항했지만 결말을 받아들인다. 드라큘라, 늑대 인간, 그레고리 삼사는 모두 죽음을 받아들인다. 죽음이 그들의 해방이다. 안타고니스트가 어떤 행동을 수행해야 저주가 풀린다면 주인공은 안타고니스트가 그 일을 완수할 때까지 기다려야 한다. 해방의 조건은 보통 처음 저주를 만든 존재가 정해 놓는다. 야수와 개구리는 이성의 사랑을 받아야 한다.

세 가지 극적 단계

행동은 세 가지 극적 단계를 밟는다. 첫 번째 극적 단계는 프로타고니스트, 즉 저주받은 자를 소개한다. 여기서 관객은 주인공의 현재 상태에 대해 알게 된다. 그러나 저주의 이유는 모른다. 그 이유는 세 번째 극적 단계에서 드러난다. 저주는 이미 오래 전부터 작용하기 시작했다. 이야기는 저주의 해결 바로 직전에서부터 시작한다.

관객은 프로타고니스트의 저주를 풀어 줄 촉매 역할의 안타고니스트를 소개받는다. 안타고니스트는 주인공이 그토록 기다린 '선택받은 사람'이다. 그러나 안타고니스트는 자기가 선택받은 사람이라는 것을 모르고 있다. 안타고니스트는 종종 희생자다. 늑대 인간과 흡혈귀에게 잡힌 희생자는 이해가 된다. 그러나 다른 이야기의 경우는 좀 다르다. 《개구리 왕자》의 경우 공주는 온갖 심술을 다 부리다가 부왕으로부터 개구리의 소망을 들어주라고 강요받는다. 미녀는 붙잡혀 오지 않았다. 그녀는 아버지의 심부름으로 야수의 성에 들어올 정당한 목적을 지니고 있었다. 두 작품의 인물은 일반적인 다른

작품들에 비해 파격적이다. 프로타고니스트와 안타고니스트는 함께 있기에 힘든 인물들이다.

저주에는 금기 사항이 있다

그러나 운명은 이들을 함께 있게 만든다. 첫 번째 극적 단계는 문제를 풀어나가는 과정으로 시작한다. 하지만 저주를 풀기 위해 프로타고니스트는 과정을 서둘러 앞당길 수도 없고 설명할 수도 없다. 이것은 저주에 담긴 법칙이다. 개구리는 "공주님하고 3일 밤만 함께 자면 제가 사람이 된대요"라고 설명할 수가 없다. 야수는 "저는 부자이고 잘생겼습니다. 저에게 키스를 해주시면 이를 당장 보여드리겠습니다"라고 말할 수 없는 것이다.

안타고니스트는 프로타고니스트를 퇴짜 놓는다. 안타고니스트는 빠져나가려고만 한다. 하지만 신체적으로 억류되어 있든지 정신적으로 묶여 있든지 떠나질 못한다. 급기야 안타고니스트는 프로타고니스트의 주술에 걸려든다. 흡혈귀는 성적 매력이 대단하다. 늑대 인간은 유일하게 자기에게 걸린 저주를 토로하는데, 사람들은 그것을 믿지 않지만 그가 겪는 인간적 고뇌만큼은 동정한다. 공주는 개구리를 무시하지만 시간이 지나면서 개구리가 해로운 존재가 아니라는 사실을 받아들인다. 미녀는 야수의 인간적 면모에 금방 반해 버린다.

하지만 첫 번째 극적 단계의 끝에 가면 저주가 분명해진다. 안타고니스트는 저주의 영향을 느낀다. 이는 흡혈귀가 피를 먹듯 끔찍하거나, 개구리가 저녁을 먹으러 궁정의 만찬장으로 들어가듯 우스꽝스럽거나, 야수의 왕국에서 야수가

보이지 않듯 이상하다. 안타고니스트는 직접적이든 간접적이든 주인공에게 사로잡혀 있다.

두 사람의 관계는 저주 해방의 열쇠

두 번째 극적 단계는 안타고니스트와 프로타고니스트의 관계의 본질에 집중되어 있다. 안타고니스트는 계속해서 저항하지만 동정심이나 주인공에 대한 공포, 주인공의 영향력 때문에 경계의 의지가 약해진다. 동시에 안타고니스트는 자신이 갖추고 있는 덕목, 즉 아름다움, 친절, 지식 등등을 이용해 프로타고니스트를 변화시키려고 한다. 그 과정에서 두 인물의 마음이 움직인다. 이는 사랑의 시작이며, 저주를 푸는 유일한 방법이다. 희생자는 여전히 공포에 질려 있으나 프로타고니스트는 그에게 전적으로 반한다.

두 번째 극적 단계에서는 여러 가지 복잡한 사건이 발생한다. 거의 다 탈출과 관련된 행동들이다. 안타고니스트는 기회를 얻어 탈출을 하다가 다시 잡히거나 또는 탈출할 수 있는 기회가 왔어도 시도를 못한다. 동물의 모습을 지닌 주인공은 안타고니스트에게 그의 동물성을 다 보여 준다. 동시에 비동물적 성질, 즉 부드러움, 사랑, 여자의 안녕에 대한 관심 등도 보여 준다. 그 과정에서 관객은 거의 눈치 채지 못할지 몰라도 두 인물은 해방의 조건을 이루기 위한 행동을 서서히 시작한다. 그리해 안타고니스트의 거부감은 다양한 느낌으로 변하고 동정에서 사랑으로 감정이 이동한다.

세 번째 극적 단계에 의해 해방의 조건이 무르익으면 결정적 순간이 온다. 운명이 정해 준 대로 행동을 실천해야 할 때가 온 것이다. 여기에 주인공의

신체적 변화에 촉매 역할이 되는 장면이 나온다. 주인공이 신체적 변화를 겪는 장면은 클라이맥스이며 지금껏 모든 장면에 의해 쌓아 올려진 지점이다. 《개구리 왕자》에서 공주는 개구리가 너무나 집요하게 키스해 달라고 졸라대자 개구리를 벽에 내던진다. 개구리는 벽에 닿자마자 아름다운 왕자로 변한다. 《미녀와 야수》에서 야수는 죽어가는데 그를 죽음으로부터 구해 왕자로 변하게 할 방법은 미녀의 사랑한다는 말 한마디다. 베틀하임이 《옛 이야기의 매력 The Use of Enchantment》에서 이런 장면들을 설명한 대목을 읽어 보기 바란다. 이 책은 서양의 동화를 프로이트의 정신분석학적으로 해석한 것인데 내용이 동화의 이야기만큼이나 재미있다. 그는 동화에 나오는 폭력의 행위까지 사랑의 행위로 설명했다.

죽음을 맞이해야 할 경우에도 조건은 완수된다. 사랑이 저주받은 자를 치료하지 못한다면 안타고니스트는 주인공의 변화를 보장하기 위해 의식적 절차를 치러야 한다. 주인공은 저주가 안 풀린 채 죽기도 하지만, 의식을 통해 저주에서 풀려나 평온한 상태로 죽음을 맞기도 한다. 세 번째 단계에서야 저주의 내용과 원인이 설명된다. 이 플롯은 치료 효과를 내는 사랑의 위대함을 다루고 있기 때문인지 문학의 역사만큼이나 오랜 동안 독자와 관객의 사랑을 받아 왔다.

점검 사항

1. 변신은 보통 저주의 결과다.
2. 저주의 치료는 일반적으로 사랑이다.

3. 사랑의 형식은 부모와 자식 사이의 사랑, 남자와 여자의 사랑, 인간에 대한 사랑, 신에 대한

 사랑으로 나타난다.

4. 변신은 보통 주인공에게 나타난다.

5. 플롯의 핵심은 주인공이 변신의 과정을 겪고 인간의 모습으로 돌아오는 데 있다.

6. 변신은 인물의 플롯이다. 결과적으로 관객은 주인공의 행동보다는 마음에 더 관심을 기울인다.

7. 주인공은 천성적으로 슬픈 인물이다.

8. 주인공의 생활은 보통 금기사항과 의식 절차로 묶여 있다.

9. 주인공은 곤경에서 벗어나기를 원하고 있다.

10. 곤경에서 벗어나는 길이 바로 해방이다.

11. 저주를 푸는 조건은 주로 안타고니스트가 쥐고 있다.

12. 안타고니스트가 무언가 행동함으로써 주인공의 저주가 풀린다 해도 주인공은 이를

 설명하거나 그 과정을 앞당길 수 없다.

13. 첫 번째 극적 단계에서 주인공은 보통 저주의 이유를 설명하지 못한다. 관객은 그가 저주의

 상태에 있음을 볼 뿐이다.

14. 이야기를 저주가 풀리는 사건이 발생하기 바로 직전에서 시작하도록 한다.

15. 안타고니스트는 주인공의 저주가 풀어지도록 촉진하는 역할이다.

16. 안타고니스트는 고의적인 희생자였으나 나중에는 '선택받은 자'가 된다.

17. 두 번째 극적 단계는 안타고니스트와 주인공 사이의 관계의 본질에 집중을 한다.

18. 등장인물은 상대방의 감정에 서로 이끌린다.

19. 세 번째 극적 단계에서 해방의 조건은 채워지고 프로타고니스트는 저주로부터 자유를

 얻는다. 주인공은 원래의 모습을 회복하거나 평온한 모습으로 죽는다.

20. 관객은 저주의 성격으로부터 교훈을 얻는다.

변모 ···
변화의 책임을 누가 질 것인가

> 사람들이 먼저 자기의 마음을 변하게 하기 전에는
> 하느님은 사람을 변화시키지 않는다.
> —《코란》13:11

변모의 플롯은 변화의 본질에 집중한다

변신과 가까이 연결되어 있는 플롯이 변모의 플롯이다. 변신의 장을 읽어 봤다면, 그 용어가 문자 그대로 해석되고 있음을 느꼈을 것이다. 등장인물은 신체적으로 외양이 변한다. 신체적 모습은 주인공의 내면적, 심리적 신분을 드러낸다. 일상생활에서도 사람들은 끝없이 변한다. 일생 동안 누군가로 변화하는 과정을 살고 있는 것이다. 하지만 생활을 빨리 변화시키기 위한 의식적인 노력을 기울이기 전에는 서서히 진행되는 내면의 변화를 눈치 채지 못한다. 휴머니티의 공부는 다시 말하자면 인생의 변화에 대한 탐구다. 우주에 대한 인식이 달라질 때마다 생각과 느낌이 변하고 특별한 반응이 나타난다.

20세기의 시민들은 19세기나 21세기 사람들과 무척 다르다. 그러나 시간은 인간성의 어떤 부분만큼은 바꿔 놓지 않아서 현재의 사람들은 3천 년 전의 그리스인들이나 5천 년 전의 이집트인들과 제법 많은 부분을 공유한다. 인간 심리의 기본적 요소는 동일하다. 이렇게 함께 나눈 공동의

경험이 이 플롯의 토대다. 변모 플롯은 프로타고니스트가 인생의 여러 단계를 거치면서 겪는 변화를 다룬다.

이 플롯은 프로타고니스트가 원래의 인물에서 의미 있는 다른 인물로 변하는 과정의 삶을 집중적으로 풀어낸다. 핵심 단어는 '의미 있음'이다. 일반적으로 인물의 플롯은 행동의 결과가 주인공의 성격에 미치는 변화를 다룬다. 프로타고니스트는 이야기의 끝에 가면 처음에 비해 많이 바뀐다. 변모의 플롯은 여기서 한걸음 더 나아가 변화의 본질에 집중하고 그것이 처음부터 끝까지 주인공의 성격에 어떤 영향을 미쳤는지 다룬다. 즉 이 플롯은 인생의 과정과 그 과정이 인물에게 미치는 영향을 점검한다. 주어진 조건 속에서 주인공은 어떻게 행동할 것인가? 사람들은 같은 자극을 받아도 달리 반응한다. 또 사람들은 같은 자극에도 다른 영향을 받는다. 이것이 흥미를 일으키는 핵심이다.

인간의 가슴에는 자기도 알지 못하는 면이 있다

어른이 되기 위해서는 어른 세계의 교훈을 배워야 한다. 어린 시절이 편했던 사람들에게 어른 세계의 교훈은 어색한 경험이다. 이런 문제는 래리 맥머트리[105]의 《마지막 영화관》[106]이나 존 제이 오스본[107]의 《페이퍼 체이스 The Paper Chase》 같은 작품의 주제다. 어니스트 헤밍웨이의 〈인디언 캠프 Indian Camp〉

105 래리 맥머트리(Larry McMurtry, 1936~): 미국의 소설가 겸 시나리오 작가. 카우보이들의 동성애를 다룬 《브로크백 마운틴》으로 2006년 아카데미 영화제에서 각색상을 수상했다. 주요 작품으로 《외로운 비둘기》 등이 있다.

에 나오는 닉 아담스와 셔우드 앤더슨(Sherwood Anderson)의 《나는 바보야 I'm a Fool》에 나오는 이름 없는 해설자가 그런 인물이다.

작가는 교훈을 가르치기도 한다. 전투에 참가한 사람들은 경험에 의해 변화를 겪지 않을 수 없다. 스티븐 크레인[108]의 《붉은 무공훈장 The Red Badge of Courage》이나 조셉 헬러[109]의 《캐치 22 Catch-22》나 필립 카푸토[110]의 《전쟁의 소문 A Rumor of War》은 진정한 용기를 배워가는 이야기다.

정체성의 탐구는 등장인물을 인간 심리의 어두운 측면으로까지 안내한다. 인물은 자기 자신이 누구인지 인간의 본질이 무엇인지 발견하려 하며, 때로는 공포에 떠는 자신을 이해하려고 노력한다. 로버트 루이스 스티븐슨[111]의 《지킬 박사와 하이드 Dr. Jekyll and Mr. Hyde》의 경우가 그렇다. 지킬 박사는 자신의 어두운 면을 발견하고 변화는 그를 파멸로 이끈다. 이와

106 《마지막 영화관(The Last Picture Show)》: 래리 맥머트리의 소설. 원작을 바탕으로 영화로도 만들어졌다. 미국 텍사스의 작은 마을을 배경으로, 성장하는 젊은이들의 방황과 일탈, 소시민적 절망 등을 다큐적인 시선으로 그렸다.
107 존 제이 오스본(John Jay Osborn, 1945~): 미국의 소설가. 하버드 법대 경험을 소재로 한 《The Paper Chase》가 대표작이다. 이는 《하버드대학의 공부벌레들》이란 제목으로 영화와 텔레비전 시리즈로 제작되어 큰 인기를 끌었다.
108 스티븐 크레인(Stephen Crane, 1871~1900): 미국의 소설가 겸 시인, 신문기자. 남북전쟁을 배경으로 소년병의 성장을 그린 《붉은 무공훈장》이 대표작이다.
109 조셉 헬러(Joseph Heller, 1923~1999): 미국의 소설가. 제2차 세계대전 체험을 다룬 전쟁소설 《캐치 22》는 미국 자본주의 체제를 신랄히 풍자한 대표작이다.
110 필립 카푸토(Philip Caputo, 1941~): 미국의 작가이자 저널리스트. 대표작으로 베트남전쟁 참전 경험의 내용을 담은 《전쟁의 소문》이 있다.
111 로버트 루이스 스티븐슨(Robert Louis Stevenson, 1850~1894): 영국의 소설가 겸 시인. 10여 년의 활동기간 동안 시, 소설, 에세이, 평론 등 여러 분야에서 우수한 작품을 남겼다. 주요작으로 《보물섬》 《지킬 박사와 하이드》 등이 있다.

비슷한 H. G. 웰스[112]의 《투명인간 The Invisible Man》도 마찬가지다.

사람들은 전환기에 겪는 사소한 사건에 변하기도 한다. 주디스 게스트[113]의 《보통 사람들》[114]은 자렛트 가족의 문제를 다룬다. 이 가족은 겉으로는 중산층의 풍요하고 편안한 삶을 보여 주지만 닫힌 문을 열고 들어가 보면 거기에는 끔찍한 비밀과 추악함이 들끓고 있다. 가족들이 문제를 다루려고 마음먹자 이들의 변화는 어쩔 수 없다. 애버리 코먼[115]의 《크레이머 대 크레이머》에서 가족은 이혼의 홍역을 치르며 다시금 자신들의 위치를 찾으려 애쓴다.

《트렌치 농장의 포위 Siege at Trencher's Farm》는 영화로 나온 뒤 《어둠의 표적》[116]이라는 이름으로 더 유명해졌는데, 여기에 등장하는 어벙한 천체물리학자는 자신에게 닥친 폭력을 결코 피할 수 없다는 사실을 깨닫게 된다. 그 과정에서 전에는 전혀 몰랐던 자기 안의 잔인한 성질을 발견한다. 《프랜시스 마콤버의 행복했던 짧은 인생 The Short Happy Life of Francis Macomber》에서 프랜시스 마콤버는 숲 속에서 우연히 만난 사자를 상처 입혀 죽이고 그런 스스로를 몹시 놀라 한다. 나중에 들소 사냥을 통해

112 H. G. 웰스(H. G. Wells, 1866~1946): 영국의 공상과학소설 작가. 프랑스의 쥘 베른과 함께 공상과학소설 시대의 서막을 연 작가로 평가된다. 19세기 말엽에 쓴 《우주 전쟁》은 핵전쟁, 세균전, 광선총, 로봇 등을 제시하고 있어 모든 공상과학의 원형이 된 기념비적 작품으로 통한다. 그 외 《타임머신》《투명인간》 등의 작품이 있다.

113 주디스 게스트(Judith Guest, 1936~): 미국의 소설가. 남부러울 것 없는 중상류층의 풍속도를 예리하게 파헤친 《보통 사람들》이 대표작이다. 이는 영화화되어 큰 성공을 거두기도 했다. 《제2의 천국》 등의 주요 저서가 있다.

114 《보통사람들(Ordinary People)》: 로버트 레드포드 감독의 1980년 작품. 아카데미 영화제에서 감독상을 수상했다.

115 애버리 코먼(Avery Corman): 미국의 소설가 겸 시나리오 작가. 대표작으로 《크레이머 대 크레이머》 《오 하느님!》 등이 있다.

116 《어둠의 표적(Straw Dogs)》: 폭력 미학의 대가 샘 페킨파 감독의 1971년 작품. 인간의 잔인한 본성과 폭력이 사람들에게 어떤 영향을 미치는가를 하드보일드한 영상으로 보여 준다.

자신의 용기를 다시 한 번 발견하지만 얼마 지나지 않아 그를 싫어하는 아내의 손에 살해된다. 그의 갑작스런 변화가 대가를 불러온 것이다.

《피그말리온》에서의 변모

조지 버나드 쇼[117]의 작품인 《피그말리온 Pygmalion》은 변모의 훌륭한 예다. 원작은 영화로 만들어진 《마이 페어 레이디》[118]와 사뭇 다르다. 영어 선생 헨리 히긴스는 꽃 파는 촌스런 여주인공을 우아한 귀족 여성으로 만든다. 그는 교양 있는 말을 정확히 구사하게 하는 것만으로 여자를 변화시키지 않는다. 귀부인처럼 말한다고 해서 귀부인이 되지는 않으니까. 히긴스는 낮은 신분 출신의 여자를 지체 높은 신분 출신으로 행세하도록 교육시킨다. 그녀에게 귀족의 옷을 입히고 그에 맞는 행동을 하게 한다. 히긴스의 계획이 성공하자 그녀는 다시 꽃 파는 촌뜨기 소녀로 돌아갈 수도, 그렇다고 귀족처럼 살 수도 없게 됐다. 하지만 히긴스는 여자를 변화시킨 책임을 지지 않으려 한다.

이 작품의 초점은 히긴스가 점잖은 남자처럼 말은 하지만 믿음이 가지 않는 인물이라는 점이다. 그는 자신이 일라이자를 변화시킨 만큼 그녀도 자기의 생활을 다르게 만들었다는 사실을 받아들이지 않으려 한다. 이에 그는,

117 조지 버나드 쇼(George Bernard Shaw, 1856~1950): 아일랜드 태생 영국의 극작가이자 문학평론가, 소설가. 《성녀 조안》이 1925년 노벨문학상에 채택됐으나 수상을 거부했다. 자신의 소설 《피그말리온》을 각색한 《마이 페어 레이디》로 1938년 아카데미 영화제에서 각본상을 수상했다.
118 《마이 페어 레이디(My Fair Lady)》: 조지 쿠커 감독의 1964년 작품. 아카데미 영화제에서 작품상, 감독상, 남우주연상, 촬영상 등 7개 부문을 수상했다.

일라이자가 떠날 때까지도 자기 혼자서 충분히 살아갈 수 있다고 믿는다. 그러나 히긴스는 곧 자신의 잘못을 깨닫게 되고, 돌아온 일라이자는 친구 피커링 대령을 포함한 그들 셋이 독신으로서 함께 살아 보자고 말한다. 작품의 끝에서 일라이자는 영원한 이별을 선언하지만 히긴스는 일라이자가 돌아올 것을 확신한다. 일라이자의 변화는 히긴스에게도 변화를 가져왔다. 그러나 원작은 해피엔딩이 아니다. 관객은 해피엔딩을 원했지만 버나드 쇼는 이를 거부했다. 그는 이 이야기의 주제가 사랑에 빠지는 행복에 있는 것이 아니라 다른 사람을 변하게 만드는 책임에 있다고 강조한다. 그러나 예전 관객이든 오늘의 관객이든 그들은 그런 작가의 견해를 잘 받아들이지 않는다.

사소한 일이 인생을 송두리째 바꾸기도 한다

프로타고니스트를 변하게 만드는 사건은 헤밍웨이나 버나드 쇼의 작품에 나오는 사건처럼 큰 단위의 일이 아니어도 된다. 안톤 체호프는 아주 작은 사건일지라도 삶을 변하게 만드는 놀라운 힘을 발휘해 사람의 마음을 뒤흔드는 예를 보여 준다.

그의 《입맞춤 The Kiss》은 1880년대 러시아의 작은 마을에서 일어나는 이야기다. 프로타고니스트인 랴보비치 중위는 러시아 보병대에 근무하는 내성적인 장교다. "연대에서 가장 수줍고 가장 겸손하며 남을 가장 잘 이해해 주는 장교". 그는 대화에 서툴고 춤도 잘 못 추는, 여하튼 불쌍한 남자다.

사건은 지방의 퇴역 장군의 집에서 치른 잔칫날에 벌어진다. 프로타고니스트는 잔치에 참석하지만 사교술이 부족해 뒷전에만 머물러 있다. 그는 집

안을 구경하느라 이리저리 돌아다니다가 어두운 곳에 들어서게 되는데 갑자기 어느 여인이 그의 팔을 잡아끈다. 그녀는 그의 가슴에 안겨 "자기야!" 하고 속삭이더니 입을 맞춘다. 잠시 후 여자가 사람을 잘못 알았음을 깨닫고 방에서 급히 나간다. 장교는 끝내 여자를 보지 못했다.

랴보비치 중위는 매우 놀랐다. 키스가 그의 가슴을 뚫어 놓았다. 방이 어두웠던 관계로 여자의 모습을 알아보지는 못했지만 그는 이미 다른 사람으로 변해 방을 나선다. 춤을 추고 대화를 나누고 정원을 뛰어다니며, 큰 소리로 웃고 싶어졌다. 이것이 첫 번째 극적 단계의 핵심이다. 이는 프로타고니스트의 인생을 바꿔 놓는 사건에서부터 시작한다.

이 플롯은 등장인물의 플롯이므로 변화가 시작되기 전, 프로타고니스트를 독자나 관객에게 알려주는 일이 중요하다. 체호프는 이를 아주 단순한 필치로 그려내고 있다. 독자는 변화를 가져오는 사건이 시작되기 전에 등장인물에 대해 충분히 이해하며 그 사건이 등장인물에게 얼마만큼 영향을 주는지도 인식한다.

어둠 속에서 미지의 여자로부터 받은 우연한 입맞춤은 대부분의 남자들에겐 단순한 즐거움이 될 뿐, 랴보비치의 경우만큼 심각하게 작용하진 않을 것이다. 그는 자신 없는 사람이며, 외롭고 사랑받지 못하고 사회의 주류로부터 떨어져 있는 사람이다. 여자의 입맞춤은 갑자기 그를 세상과 연결시켰으며 독자는 그 이유를 충분히 이해한다. 그는 그 사건으로 기분이 최고조로 고양된다. 다른 사람에게는 아무 의미 없는 사건일지 몰라도 랴보비치의 인생에서는 아주 중요한 순간이다. 랴보비치는 잔치를 즐긴다. 입맞춤은 이미 낭만적 환상으로 바뀌었다. 그는 잔치에 참가한 여자들을 둘러보며 방에서 만난 여성은 누구일지 가늠해 본다. 신비감이 그를 흥분

시킨다. 그날 밤 잠들기 전, 환상의 씨앗이 그의 상상 속에 깊이 뿌리박힌다.

주인공이 변화된 사건 이후엔 그 첫 번째 영향이 소개된다. 행동과 반응, 즉 원인과 결과다. 프로타고니스트의 성격은 변화되기 시작한다. 이것이 플롯의 과정이다. 독자는 주인공이 어떤 상태에서 다른 상태로 변화하는 과정에 동참한다. 주인공은 여러 단계를 거쳐 변화의 완성을 이룬다. 거기서 교훈도 얻고, 결정도 내리고, 내면의 지혜도 얻는다.

라보비치는 다음 날 군사 훈련을 위해 마을을 떠난다. 잠시 이성적인 순간이 돌아와 입맞춤은 아무것도 아니었으며 자신이 지나친 생각을 했다고 느낀다. 그러나 유혹을 물리칠 수 없을 만큼 여인에 대한 생각이 간절해진 그는, 이미 망상의 포로다. 그는 이 사건을 동료들에게 털어놓는다. 그들은 정상적인 사람들이 보이는 일반적인 반응을 내보일 뿐이다. 그들에게 그것은 살다 보면 겪을 수 있는 별 의미 없는 사건이다. 라보비치는 동료들의 반응에 실망한다. 그의 마음에서 신비의 여자는 이미 사랑의 여신으로 바뀌었다. 그는 그 여자를 사랑하고 결혼하고 싶어한다. 또한 그 여자가 자신을 사랑하고 있다는 환상에 젖기까지 한다. 그는 마을로 돌아가 그 여자를 만나려 한다.

불을 지피는 사건

두 번째 극적 단계에서는 주인공을 변화시킨 사건이 가져오는 영향력의 전모를 보게 된다. 변화를 가져오는 장면을 '불을 지피는 사건(inciting incident)'이라고 부르자. 그 사건으로 프로타고니스트는 변화의 과정을 시작하기 때

문이다. 이는 내면의 과정이고 마음의 표현이다. 등장인물이 취하는 행동은 등장인물이 생각하는 과정의 직접적인 표현이다. 등장인물의 본성은 행동을 결정한다.

랴보비치는 여자가 자기를 기다리고 있다고 믿은 나머지 그 여자를 다시 만나기 위해 마을로 돌아가기로 결정한다. 세 번째 극적 단계는 변화의 결과를 정의 내리는 사건을 포함하고 있다. 프로타고니스트는 경험의 마지막 단계에 와 있다. 프로타고니스트가 원하는 교훈과는 다른 교훈을 얻게 되는 것이 보편적이다. 진정한 교훈은 숨겨져 있거나 예기치 않게 발생한다. 기대감은 낭패를 당한다. 환상은 깨진다. 현실이 환상을 이긴다.

랴보비치는 여자를 다시 만나리라는 기대를 가슴 가득히 안고 마을로 돌아오지만 몇 가지 고민으로 괴로워한다. "어디 가서 여자를 만나나? 뭐라고 말을 꺼낼 것인가? 여자는 그 입맞춤을 잊어버리지나 않았을까?" 이 장교가 마을로 돌아왔다는 소식을 듣자 퇴역 장군이 그를 다시 집으로 초대한다. 처음 사건이 일어난 그 방으로 다시 가 볼 수 있는 기회가 온 것이다. 그러나 집이 가까워질수록 그의 마음은 더 불편해진다. 아무것도 옳게 보이지 않고 옳게 느껴지지 않는다. 그렇게도 분명히 기억했던 순간들이 몽땅 사라져 버린다. 5월에 지저귀던 나이팅게일 새는 보이지 않고 나무와 풀들은 싱그러운 냄새를 풍기지 않는다. 마을은 남루하고 차가워 보인다. 랴보비치는 갑자기 환상의 본질을 깨닫는다. "온 세상이, 인생의 전부가 아무 의미 없고, 그저 실없는……." 장군으로부터 초청장이 오지만 랴보비치는 집으로 돌아가 잠자리에 든다. "얼마나 어리석은가, 얼마나 어리석은가!" 그는 깨달음에 갑자기 놀란다. "모든 것이 바보 같구나!"

세 번째 극적 단계에서 문제를 정리해 주는 사건은 프로타고니스트에게

진정한 성장을 가져다준다. 랴보비치는 더 슬퍼졌으나 경험으로 현명해졌다. 이는 인생 자체의 교훈이다. 슬픔은 위대한 지혜를 동반한다.

점검 사항

1. 변모의 플롯은 주인공이 인생의 여러 단계를 여행하며 겪는 변화를 다뤄야 한다.

2. 플롯은 변모 기간을 나타내는 주인공 삶의 부분을 따로 떼어내 다룬다. 이는 한 성격에서 다른 성격으로 움직이는 변화를 말한다.

3. 이야기는 변화의 본질에 집중해야 하고, 그것이 경험의 시작에서부터 마지막까지 주인공에게 어떤 영향을 미쳤는지를 보여 줘야 한다.

4. 첫 번째 극적 단계는 프로타고니스트를 위기에 빠뜨리는 사건과 연관이 있어야 한다. 그리고 변화가 시작된다.

5. 두 번째 극적 단계는 일반적으로 변화의 영향을 묘사한다. 이 플롯은 인물에 관한 플롯이기 때문에 스토리는 주인공의 성찰에 집중돼 있다.

6. 세 번째 극적 단계는 모든 것이 밝혀지는 사건을 담고 있어야 한다. 이는 변화의 마지막 단계를 상징한다. 등장인물은 경험의 본질과 그 경험이 자신에게 미친 영향을 이해한다. 일반적으로 이 대목에서 진정한 성장과 이해가 발생한다.

7. 종종 지혜의 대가로 슬픔을 치르기도 한다.

성숙 · · ·
서리를 맞아야 맛이 깊어진다

거의 모든 위대한 작가들은 다소 은밀한 형태로나마
어린 시절부터 성장기까지의 과정을 창작의 동기로 삼고 있다.
그것은 벅찬 기대와 진실에 의해 사라지는 환상의 모습을 다룬다.
사라진 환상이야말로 모든 소설의 감춰진 제목이다.
— 앙드레 모로아[119]

봄은 가을을 기다린다

지금까지 읽은 작품과 본 영화를 생각해 보라. 작품 속에서 주인공들이
얼마나 더 나아지는가? 작가들은 자신이 원하는 대로 작품을 쓰는
사람들이다. 그런데 어째서 압도적인 수의 작가들이 등장인물이 개선되는
모습을 보여 주는가? 이는 흥미로운 현상이다. 작가들의 본성이 절대적으로
낙천적이기 때문인가? 물론 할리우드는 해피엔딩을 원한다. 그러나
할리우드는 사회적으로나 도덕적으로 건설적인 작품을 창작하는 작가의
경향을 대변하는 곳은 아니다.

성숙의 플롯, 성장에 대한 플롯은 가장 낙관적 플롯에 속한다. 거기엔
배워야 할 교훈이 있으며 교훈은 어렵지만, 최후에 주인공을 더 나은

119 앙드레 모로아(Andre Maurois, 1885~1967): 프랑스의 전기 작가, 소설가, 평론가. 주요 작품으로
역사서 《영국사》《프랑스사》가 유명하며, 《베르나르 케네》《풍토》 등의 소설을 비롯한 다수의 작품을
썼다.

사람으로 바꾼다. 혹은 그는 앞으로 변할 것이다. 성숙의 플롯은 변신과 변모의 플롯과 가장 긴밀하게 연결되어 있으나 나름대로 특징이 있어서 따로 구분된다. 이 플롯에는 신체적 변화가 수반되므로 그것은 어린 시절부터 어른이 될 때까지 겪는 변신일 뿐이라고 주장할 여지는 있다. 그러나 이미 설명한 것처럼 이는 변신의 플롯이 아니다. 또한 변모의 플롯이라고도 주장할 수 있겠지만, 성숙의 플롯은 오직 성장의 과정에만 관계하고 있다. 또 다른 면에서 변모의 플롯이 변화하는 어른을 다루는 것이라면 성숙의 플롯은 어린이가 어른이 되는 과정을 집중적으로 다룬다고 말할 수 있다.

주인공을 시험에 들게 하라

성숙 플롯의 프로타고니스트는 인생의 목표가 세워져 있지 않거나 흔들리는, 동정받을 수 있는 어린이다. 이들은 명확한 방향타 없이 인생의 바다에서 표류하고 있는 배와 같다. 그는 가끔씩 동요하며, 적당한 길을 택하고 있는지 올바른 결정을 내리고 있는지 자신에 대해 확신을 갖지 못한다. 이런 무능력은 보통 인생 경험이 부족한 데서 기인하는 결과다. 존 스타인벡[120]의 작품 《비행 Flight》에 나오듯 이는 아이들 특유의 천진난만함일 수도 있다. 자라는 나이의 아이들 이야기는 종종 독일어로 '빌둥스로만(Buildungsroman)'이라고 부르는데 이는 성장소설이라는 뜻이다. 이러한 작품의 초점은 프로타고니스트의 도덕적, 심리적

120 존 스타인벡(John Steinbeck, 1902~1968): 미국의 작가. 50세 때 발표한 웅대한 장편 《에덴의 동쪽》은 인간성 회복의 가능성을 추구한 20세기 미국문학의 걸작으로 칭송된다. 그 외에 《분노의 포도》《생쥐와 인간》 및 1962년 노벨문학상 수상작인 《불만의 겨울》 등을 남겼다.

성장에 있다. 주인공이 어른으로서 시험받게 되는 지점에서 이야기를 시작하는 것이다. 작가는 아이들을 시험을 치를 때로 몰거나 억지로 그 비슷한 입장에 처하게 한다.

헤밍웨이는 '닉 아담스'라는 이름의, 미시간 북쪽에 사는 어린 소년을 그린 일련의 단편소설들을 썼다. 이야기는 성장에 관한 내용이다. 〈인디언 캠프〉에서 소년은 의사인 아버지와 함께 인디언을 치료하러 간다. 한데 아버지가 인디언에 의해 살해되고 소년은 난생 처음 죽음이란 것을 목격하게 된다. 그러나 소년은 경험의 의미를 알기에는 너무 어려서 그 교훈을 거부하고 만다. 이것이 소설의 핵심이다. 그는 아직 어른의 세계를 접하기에 너무 부족하다. 그렇지만 헤밍웨이의 또 다른 소설들에서는 젊은 프로타고니스트가 성장의 교훈을 재빨리 깨닫는다. 그의 가장 유명한 소설인 〈살인자들 The Killers〉에서 닉 아담스는 일생 처음으로 악의 요소와 맞닥뜨린다.

세상을 대면하는 어려움과 충동

〈살인자들〉은 성숙 플롯의 전형적 틀이다. 이야기로서 이는 쉽게 받아들일 만큼 단순하지만 내용은 젊은이가 어른으로 성장하며 세상과 대면하는 어려움과 충동을 담고 있다. 이야기는 닉의 눈으로 그려지는데 그는 중심인물이 아닌 해설자의 입장을 취하고 있다. 주인공을 관찰자로 하는 위치 설정은 제법 흔한데 작품에서 벌어지는 행동을 이해하거나 행동에 개입하기에는 아직 그의 나이가 어리기 때문이다.

시카고의 두 건달 알과 맥스는 올 앤더슨을 죽이기 위해 마을로 들어온다.

올 앤더슨은 그 두 사람을 의심해 그들이 받아야 할 몫을 챙겨주지 않은 싸움꾼이다. 건달들은 닉이 일하는 식당에 밥을 먹으러 오고, 경리를 보던 조지, 요리사 샘과 닉 사이에 대화가 오간다. 닉은 건달들의 계획을 듣고 나서 올을 도와주려고 마음을 먹는다. 어리고 합리적인 닉은 올을 운명의 덫에서 구하고 싶어한다. 그는 올이 묵고 있는 하숙집으로 가서 그에게 위험을 알리지만 이미 다 늙은 올은 도망갈 생각을 포기하고 죽음을 기다린다. 닉은 올의 체념을 이해하지 못하고 받아들이지도 않는다. 그는 너무 젊거나 지나치게 낙관적이다. 이야기 끝에 가면 닉은 올의 태도를 거부하고, 어떤 희생을 치르더라도 죽음과 악에 저항해야겠다는 결심을 하게 된다.

사건이 일어나기 전에 작품이 시작된다

어린이가 성숙하는 실제적 과정에는 꽤 오랜 시간이 걸린다. 어느 누구나 젊은 시절에 인상 깊은 순간을 겪는다. 작가는 프로타고니스트의 일생 중 어느 하루를 묘사할 수도 있고 몇 달 또는 몇 년을 따라갈 수도 있다.

성숙 플롯의 걸작으로 꼽히는 작품은 디킨스의 《위대한 유산》[121]과 마크 트웨인의 《허클베리 핀 Huckleberry Finn》이다. 독자는 피프와 허크의 어려움을 함께 여행하며 그들이 옳은 길을 찾기 바란다. 그들이 성공할 때 독자는 정당한 만족감을 느낄 것이다.

작품은 프로타고니스트의 인생을 바꾸는 사건이 발생되기 전에

121 《위대한 유산(Great Expectations)》: 찰스 디킨스 특유의 음산하고 어두운 분위기를 잘 살려낸 수작. 원작을 바탕으로 1946년 데이비드 린 감독에 의해 영화로도 만들어졌다.

시작된다. 작가는 독자와 관객에게 등장인물이 누구이며, 그가 어떻게 생각하고 행동하는지 알려줄 필요가 있다. 그래야 변화가 시작되기 전의 등장인물에 대한 도덕적, 심리적 상태를 판단할 수가 있다.

등장인물에 대한 유아적이고 부정적인 성격을 많이 보일 수 있다. 그는 무책임하지만 즐겁고, 표리부동한 동시에 이기적이며, 혹은 아무것도 모르는 맹꽁이일 수도 있다. 이는 어른들의 책임감이란 것을 아직은 모르고 있는 사람이나, 다른 이들이 전부 따르고 있는 도덕적, 사회적 규범을 수긍하지 못하는 사람들에게서 나타나는 전형적 성질들이다. 그들은 허크나 피프처럼 귀여운 인물이지만 아직 어른이 가져야 할 덕목 등이 부족하다. 독자나 관객은 이들의 부족한 점을 처음에는 용납하지만 이야기가 진행되면서 기대감을 높인다. 이에 따라 등장인물은 시험을 거쳐야 하고 그것을 점차 극복해가야 한다.

〈살인자들〉에서 닉은 처음에 두 명의 건달과 올이 보여 주는 세계에 동화되지 못한줄 모른다. 그는 인간의 어두운 면인 냉소주의의 세계에 노출되어 있지 않은 것이다. 그는 여전히 미시간의 조그만 마을에서 보호받으며 안전한 삶을 꾸려 가고 있다. 그는 모든 면에서 정상으로 보이며 실제로도 그렇다. 그러나 외부의 추악한 세계가 그의 평화로운 왕국으로 침투해 들어온 것이다.

먹구름이 몰려오듯 사건이 일어난다

그 사건은 주인공을 시험으로 안내한다. 그리고 촉매 역할이 되는 장면이 나온다. 등장인물은 갑자기 어떤 일이 일어나 먹구름을 드리우고 가기

전까지는, 아무런 탈 없이 어린 시절을 즐겁게 항해한다. 그러다가 부모의 죽음이나 이혼, 또는 갑작스럽게 집에서 쫓겨나는 일이 발생한다. 이 사건은 아주 강렬해 프로타고니스트의 가치체계를 뒤흔들 정도가 되어야 한다. 어린이가 자기 세계 안의 모든 것이 영원하다고 믿었다면 새로 일어나는 사건은 그렇지 않다는 것을 보여 준다. 어린이는 자신의 믿음을 버리고 새로운 상황과 어울리도록 가치체계를 수정한다. 어른에게는 삶의 정상적 과정 중 하나에 불과한 사건도 어린이의 눈에는 종말론적으로 보일 수 있다.

작가의 능력은 관객으로 하여금 어린아이의 심리로부터 사건의 종말론적인 힘을 느끼게 하는 데 있다. 작가는 어린이가 느끼는 것을 관객도 느꼈으면 한다. 관객이나 독자가 어른으로서 반응하게 만들지 말라. 그렇게 되면 프로타고니스트가 느끼는 정서가 줄어들게 된다. 관객을 어린 시절로 돌아가게 해 그때의 정서를 흔들어놓아라. 묻어두었던 감정을 다시 끄집어내게 하라. 작가는 어린 사람을 묘사하는 데 충분히 믿음직스러워야 한다.

작가는 자신이 잘 모르는 사람이나 사물에 대해 글을 쓸 때 늘 실수를 저지른다. 모두들 어린 시절을 겪었겠지만 10년, 20년, 50년 전의 감정이 고스란히 쌓인 정서 창고의 문을 열지 못하는 사람들이 제법 많다. 어린이를 등장인물로 선택했다면, 그 어린이가 일반적으로 생각하고 느끼는 바를 설득력 있게 묘사해야 한다. 헤밍웨이가 작품을 쓸 때 그랬고 스타인벡과 디킨스도 그랬다. 그들은 독자를 감정이입하게 만들 줄 아는 작가들이다. 관객이나 독자를 끌고 가지 못한다면 그 이야기에는 정서적 열정이 부족한 것이다. 특히 작가들은 어른이 어린이 흉내를 내는 식으로 글을 쓰는 실수를 저지르기가 쉽다. 원시적이고 초보적인 차원에 의지하지 않고서도 어린이가 현재 생각하고 느끼는 바를 세심히 느껴야 하며, 등장인물의

성숙함과 미성숙함의 균형도 잘 맞춰야 한다.

존 놀스[122]의《분리된 평화 A Separate Peace》나 J. D. 샐린저[123]의《호밀밭의 파수꾼 The Catcher in the Rye》에서 프로타고니스트는 어른과 어린이의 혼합체다. 그들은 너무 단순하지 않으면서도 동시에 어린이로서의 믿음을 준다. 작가가 창조하는 인물에 대해 예민한 감각을 지니고 있지 않으면 이야기는 설득력을 가질 수 없다.

닉의 시험은 건달들이 올 앤더슨을 죽이겠다는 말을 엿들었을 때 나타난다. 그는 올이 위험에 처했는데도 꼼짝 않는 세상을 이해하지 못한다. 그는 올의 운명을 낚으려는 조지, 샘, 막스, 알의 음모를 이해하지 못한다. 그에게는 두 가지 선택이 있다. 하나는 조지와 샘처럼 아무것도 하지 않는 것이고, 다른 하나는 올에게 경고를 주기 위해 행동을 개시하는 것이다.

주인공의 믿음 체계는 무너진다

성장에 관한 교훈은 그렇게 잘 맞아떨어지지 않는다. 깨우침은 주인공의 머리에 쏙 들어가지 않는다. 프로타고니스트는 들이닥친 비극에 반응을 보여야 한다. 일반적으로 어린이의 반응은 사건을 부정한다. "엄마는 정말로 죽은 게 아냐", "엄마와 아빠는 이혼하지 않았어", "나는 정말로

122 존 놀스(John Knowles, 1926~2001): 미국의 작가. 주요작《분리된 평화》는《호밀밭의 파수꾼》
　　《초콜릿 전쟁》과 더불어 미국의 대표적인 성장소설로 꼽힌다.
123 J. D. 샐린저(J. D. Salinger, 1919~2010): 미국의 작가. 소설《호밀밭의 파수꾼》으로 비평가들의
　　인정을 받았으며《아홉 편의 이야기》로 더욱 유명해졌다.

일하기 싫은데" 등등. 부정은 강렬한 정서다. 부정은 현실에서 프로타고니스트를 보호한다. 프로타고니스트가 반대편의 일을 택하는 것은 별로 이상한 일이 아니다. 그는 저항한다. 그는 점점 더 힘들어지고 앞일을 예측할 수 없다.

그의 성격은 퇴보하기도 한다. 어린이들은 냉정하고 잔인한 세상을 억지로 상대하기 원치 않는다. 그들은 어린 시절의 안전함과 부드러움을 더 원한다. 그러나 헨젤과 그레텔처럼 생존의 현실에 직면하게 될 때도 있다. 가난한 부모가 자식을 기를 수 없어 그들을 숲에 내버렸기 때문이다. 이 동화는 짧지만 핵심으로 바로 들어간다. 헨젤과 그레텔은 성숙한 상태는 아니지만 생존의 기술을 곧 터득해야만 한다. 그러나 그들은 다시 어린이의 태도로 돌아가 마녀가 만든 과자 집을 먹어치우다 마녀의 희생자가 된다. 더 현실적인 이야기에서 저항의 과정은 좀 더 길게 묘사될 수 있다.

사실상 프로타고니스트는 올바른 일을 하려고 노력한다. 그러나 올바른 일이 무엇인지 알지 못한다. 여기서 시행착오가 발생한다. 그는 계속 무엇이 할 일이고 무엇이 하지 말아야 할 일인지 파악한다. 이것이 성장의 과정이고 무지한 상태에서 경험의 상태로 여행하는 과정인 것이다. 닉 아담스는 그런 위치에 있다. 그는 옳다고 믿는 바를 실천할 뿐이며 다른 행동은 생각할 수가 없다. 그러나 닉은 올의 결정을 이해하지 못한다. 실제로 어른들의 모든 행동은 운명에 저항하기를 포기한 듯 보인다. 닉은 어른들의 운명론적 태도에 저항한다. 프로타고니스트는 대가를 톡톡히 치르고 교훈을 얻는다. 이 비용은 가시적이거나 비가시적이다. 그는 자신감이나 자긍심을 상실할 수도 있고 모든 소유물을 잃을 수도 있다. 안전했던 세상에서 앞날을 예측할 수 없어 불안해하고, 심지어 적대적인

세상으로 내몰릴 수도 있는 것이다.

한편 이야기를 다양한 규모로 꾸밀 수도 있다. 교훈은 하루만에 배우는 것일 수도 있으며, 다른 사람에게는 중요하지 않으나 프로타고니스트에게는 중요한 아주 작은 규모의 것일 수도 있다. 교훈은 몇 달 또는 몇 년 동안 계속되며 사회적으로 성숙한 인간을 만들어내기도 한다.

두 번째 극적 단계의 핵심은 프로타고니스트의 믿음에 도전하는 것이다. 믿음의 체계를 시험한다. 믿음은 견뎌내는가 무너지는가. 프로타고니스트가 변화에 어떻게 대응하는가. 이 등장인물은 다른 플롯에 나오는 어떤 인물보다도 많은 변화를 겪는다.

어린이의 인식 수준에 맞춰 작가의 유년 시절을 보여 줘라

드디어 주인공은 새로운 가치 체계를 발전시키고 이를 다시 시험하는 단계에 도달한다. 세 번째 극적 단계에서 프로타고니스트는 마침내 변화를 받아들이거나 이를 거부한다. 이런 작품들이 대부분이 긍정적으로 끝나는 것처럼 주인공 역시 어른의 역할을 긍정적으로 받아들인다. 물론 어른의 역할은 한순간에 받아들여지는 게 아니다. 여러 단계가 있으며 교훈에 교훈이 쌓여 간다.

닉은 상상도 못했던 세상을 맛본다. 이는 어두운 세상이며, 그가 느끼고 알던 것과는 반대되는 세상이다. 동시에 그는 이런 세상을 지배하는 힘도 느끼게 된다. 조지와 샘은 포기했다. 그리고 올도 마찬가지다. 닉은 그들이 왜 포기했는지 알기에 아직 너무 어리다. 그러나 그는 무엇인가 마음에 느끼는

바가 있어서 저항을 한다. 닉의 인생에서 이 경험은 전환점이다. 그는 올이 싸워낼 수 없는 투쟁을 대신하려 한다. 그는 이제 세상과 사람들을 다른 각도에서 바라보게 됐다. 그래서 자신을 다시 들여다보며, 세상을 바라보던 지금까지의 시각을 바꾼다.

하루아침에 성장하도록 서두를 필요는 없다. 성장은 그렇게 이뤄지지 않는다. 작은 사건 속에도 인생의 의미가 숨겨져 있다. 교훈을 주려고 하거나 강의를 하려 들지 말라. 관객은 프로타고니스트가 사건을 어떻게 다루며 인생의 측면을 어떻게 해석하는지 보고 싶어한다. 그는 무엇을 배울 것인가? 그는 어른이 되는 단계를 따라 한 단계 더 나아갈 것인가? 아니면 그 단계를 거부하고 저항할 것인가? 이야기 속에 모든 선과 악을 다 담으려 하지 마라. 순간을 조심스럽게 선택하라. 인생처럼 이야기에도 선택이 있게 하라. 사소하게 보이는 일에서도 의미를 얻게 하라. 어린이의 인식 수준에 맞추고 오래전 작가가 살았던 세상을 읽도록 하라. 거기에 열쇠가 있다.

점검 사항

1. 성장기의 절정에 있는 주인공을 창조하라. 그의 목표는 아직 확실치 않거나 애매모호하다.

2. 관객에게 등장인물이 누구이며, 어떻게 느끼며 생각하며 살고 있는지를, 변화가 시작하는 사건이 발생하기 전에 알게 하라.

3. 어린 시절의 순진한 삶과 보호받지 못하는 어른의 삶을 대비시켜라.

4. 이야기를 주인공의 도덕적, 심리적 성장에 집중시켜라.

5. 변화를 시작하려 하는 주인공을 설정했다면 이 세상에 대한 주인공의 믿음과 이해에 도전할

만한 사건을 창조하라.

6. 등장인물이 변화를 거부하는가 받아들이는가? 아니면 둘 다인가? 교훈을 받기를 기피하는가? 그는 어떻게 행동하는가?

7. 주인공에게 변화의 과정을 보여 준다. 갑자기가 아닌 점진적으로 수행한다.

8. 어린 주인공을 믿을 만한 인물로 만들어라. 주인공이 준비되기도 전에 어른의 가치와 인식을 심어주지 말라.

9. 어른의 모습을 단번에 성취하려고 시도하지 않는다. 작은 교훈들이야말로 종종 성장의 과정에서 중요한 동요를 가져온다.

10. 교훈이 가져올 심리적 비용을 결정하라. 그리고 주인공이 감당할 만한 방법을 설정하라.

사랑 ···
시련이 클수록 꽃은 화려하다 ${}$

진정한 사랑의 과정은 순조롭지 않아요.
— 셰익스피어, 《한여름 밤의 꿈》 1막 1장

진정한 사랑은 시련 속에 꽃 핀다

이 책의 앞부분에 〈남자, 여자를 만나다〉의 패턴을 설명한 대목이 있다. 작품에서 갈등이라는 요소는 매우 중요하므로 '남자, 여자를 만나다'라는 것으로는 충분치 못하다고 판단했다. 이는 반드시 '남자, 여자를 만나다 ······'가 되어야 한다. 그러므로 이야기는 '그러나······'로 연결된다. 그리고 이 대목은 주로 연인의 사랑을 막는 장애 요소들로 채워져 있다.

'금지된 사랑'에서 연애 사건은 사회적 금기를 위반한다. 《초대받지 않은 손님 Guess Who's Coming to Dinner》에서는 인종 문제가, 중세의 연애 이야기 《오카신과 니콜렛 Auccassin and Nicolette》에서는 계층 문제가, 존 포드[124]의 작품 《그녀가 창녀라니 Tis Pity She's a Whore》에서는 근친 결혼이, 중세의 낭만적 이야기 《트리스탄과 이졸데 Tristan Isolde》에서는 간통이

124 존 포드(John Ford, 1586~1639?): 셰익스피어 이후에 활동했던 영국의 극작가. 희곡 《실연》 《연인의 슬픔》 등이 있다.

다뤄진다.

사랑하는 사람들은 사회적 규범이라고 부르는 질서 안에서 생활한다. 그러나 상황은 사랑을 방해하고 사람들은 그 사랑을 인정하지 않는다. 자신들의 '어리석음'의 대가로 생명을 치르는 금지된 사랑의 연인들도 있지만 두 사람의 관계를 괴롭게 만드는 장애 요소를 극복할 근사한 기회를 가지게 되는 연인들도 있다.

장애 요소는 혼동, 오해, 상대의 신분을 착각하는 실수 등에 의해 발생한다. 셰익스피어의 낭만적 희극인《헛소동 Much Ado About Nothing》《십이야 Twelfth Night》나, 희비극《심벨린 Cymbelene》《자에는 자로 Measure for Measure》등은 이러한 범주에 속한다. 제인 오스틴의 풍속 희극인《오만과 편견 Pride and Prejudice》도 그렇다. 이 작품에서 머리가 모자라며 말이 많은 어머니는 다섯 딸에게 제각기 알맞은 신랑감을 구해 주는 일을 자신의 사명으로 여긴다. 장애 요소는 R. A. 딕스[125]의 작품인 《유령과 뮤어 부인 The Ghost and Mrs. Muir》에서처럼 간단한 장치일 수도 있다. 뮤어 부인은 최근에 과부가 됐는데 착한 선장에게 마음이 끌려 조그만 오두막집을 구입한다. 둘은 사랑에 빠지지만 성격이 맞지 않는다. 그러나 작품의 끝에 가면 이들은 서로 적응하는 방법을 찾는다. 나중에 이 작품은 코미디영화로 만들어졌지만, 원작은 사실 여자가 한 남자에서 다른 남자에게로 변심하자 버림받은 남자가 온갖 수단을 이용해 여자를 괴롭힌다는 심각한 내용을 담고 있다. 어떤 면에서 이 이야기는 화가 나고 짜증스럽기도 하다.

125 R. A. 딕스(R. A. Dick, 1898~1979): 미국의 작가. 그의 판타지소설《유령과 뮤어 부인》은 맨케비츠 감독에 의해 1947년 영화화되기도 했다.

에밀리 브론테[126]의 《폭풍의 언덕 Wuthering Heights》에 등장하는 할아버지의 경우나, 샬럿 브론테[127]의 《제인 에어 Jane Eyre》에서 결혼식 날에야 남편 될 남자가 어느 미친 여자와 이미 결혼했었다는 사실을 알게 된 제인의 이야기를 보라. 서양문학에서 사랑은 쉽게 찾아지지 않는다. 쉽게 찾았다면 간직하기가 어렵다. 사랑 이야기는 종종 좌절의 이야기인데, 이는 누군가 또는 어떤 무엇인가가 항상 거기에 개입되기 때문이다. 금지된 사랑의 경우 장애 요인은 사회적 문제지만, 다른 사랑 이야기에서의 방해 요소는 우주 어디에서나 나타난다. 《시라노 드 벨주락》에서 방해 요소는 시라노의 커다란 코다. 론 하워드(Ron Howard)의 《스플래쉬》[128]에서는 주인공 여자의 몸의 바로 그렇다. 그녀는 인어이기 때문이다.

오르페우스와 에우리디케의 얄궂은 운명

〈오르페우스와 에우리디케 Orpheus and Eurydice〉의 경우를 보면, 운명은 첫날부터 두 사람을 괴롭히기로 되어 있는 모양이다. 오르페우스는 너무 훌륭한 음악가여서 야생 동물이 숲 밖으로 나와 그의 음악을 듣는가 하면 심지어 나무와 바위마저도 그의 음악에 귀를 기울인다. 오르페우스는

126 에밀리 브론테(Emily Bronte, 1818~1848): 영국의 소설가 겸 시인. 대표작 《폭풍의 언덕》은 요크서의 황야를 배경으로 인물 간의 격정과 증오를 다룬 작품. 그녀의 풍부한 상상력이 돋보인다.

127 샬럿 브론테(Charlotte Bronte, 1816~1855): 영국의 소설가. 《제인 에어》는 자연스런 욕구와 사회적 여건 사이에서 갈등하는 한 여성의 감동적인 이야기로 빅토리아조 소설에 새로운 사실성을 부여했다.

128 《스플래쉬(Splash)》: 론 하워드 감독의 1984년 작품. 톰 행크스, 다릴 해나 주연. 한 남자가 인어와 사랑에 빠지나 괴팍한 해양학자의 방해로 어려움을 겪는 동화 같은 이야기다.

에우리디케를 보자마자 대번에 사랑에 빠진다. 그가 음악으로 구혼하면 여자는 이를 물리칠 수 없다. 오르페우스는 에우리디케에게 성급히 구혼했고 그녀는 이를 승낙했다. 시작은 대단히 좋았다. 그러나 그들이 결혼을 하고 가정을 이루려던 참에 한 양치기가 에우리디케를 겁탈하려 한다. 그녀는 도망을 가다 독사에게 물려 죽고 만다.

사랑 이야기는 끝나는가? 사랑하는 한쪽이 죽으면 러브 스토리는 끝난다. 물론 윌리엄 포크너의 〈에밀리를 위한 장미 A Rose for Emily〉나 로버트 블로흐[129]의 《싸이코》는 그렇지 않지만. 오르페우스는 가슴이 찢어진다. 그는 슬픈 노래를 부름으로써 많은 사람들을 모으고 그것으로 그들의 가슴을 울린다. 그는 에우리디케 없는 인생은 쓸모없는 인생이라고 결론 내린다. 그래서 무엇을 하는가. 그는 자신의 목숨을 끊는 대신 지하 세계로 내려가 에우리디케를 다시 데려오려고 한다. 정말 멋진 계획이 아닐 수 없다. 독자는 죽은 이들 가운데서 사랑하는 이를 다시 데려오겠다는 그의 생각에 열광하겠지만 아직까지 이를 성공시킨 이야기는 하나도 없다.

오르페우스는 음악으로 보초들의 마음을 움직여 지하 세계로 향하는 길을 연다. 지하 세계는 그의 음악을 듣기 위해 귀를 기울인다. 귀신마저도 그의 노래를 듣고 눈물을 흘린다. 오르페우스는 노래로 지하 세계의 우두머리 플루토의 마음을 움직여 에우리디케를 돌려주도록 유도한다. 그러나 한 가지 조건이 있다. 오르페우스는 그들이 함께 지옥문을 완전히 나서기까지 에우리디케를 볼 마음으로 뒤를 돌아봐선 안 된다. 오르페우스는 동의한다.

129 로버트 블로흐(Robert Bloch, 1917~1994): 미국의 작가. 환상문학의 거장으로 손꼽힌다. 《싸이코》의 원작자이며 《아메리칸 고딕》 외에 많은 스릴러물을 남겼다.

둘은 지상의 세계로 향한다. 악령들의 소굴을 지나고 하데스의 커다란 문도 지나 어둠의 세계를 기어오른다. 오르페우스는 에우리디케가 바로 뒤에 있는지 알고 싶지만 그 마음을 간신히 참을 뿐이다. 뒤돌아보지 말라는 하느님과의 약속을 어겨 소금 기둥으로 변한 롯의 아내와는 달리 오르페우스는 지상 세계로 나와 햇빛을 받기까지 그 유혹을 물리친다. 그러나 너무 일렀다. 에우리디케는 여전히 동굴 속 깊은 어둠에 있었다. 이를 알아챈 오르페우스가 그녀를 안으려 뒤를 돌아 손을 내밀자 에우리디케는 희미한 목소리로 "잘 가세요" 하고 사라져 버린다. 오르페우스는 절망하며 그녀를 쫓아 다시 지하 세계로 들어가려 하지만, 이제 다들 정신이 돌아와 그를 들여보내지 않는다.

장애는 더 복잡해졌다. 전자가 오르페우스의 불행한 상황이었다면 이제는 불가능한 상황이다. 오르페우스는 절망하며 홀로 집으로 돌아가야 한다. 그는 더 슬픈 노래로 사람들을 괴롭혔고 더 이상 아무도 그의 노래를 들으려 하지 않았다. 아름다운 그리스 여신들이 그로 하여금 에우리디케를 잊게 하려고 했지만 오르페우스는 무례한 방식으로 그들을 내쫓았다. 화가 난 그리스 여신들은 오르페우스의 머리를 찢어 강물에 뿌리는 복수를 한다.

장애 해결을 위한 좌절, 삼세번의 원칙

이 이야기에서는 기본 공식과 같은 사랑 플롯의 패턴을 배울 수 있다. 오르페우스는 에우리디케를 사랑하고 에우리디케는 오르페우스를 사랑한다. 관객은 그들의 서로를 향한 사랑을 목격하고 행복을 맛보게 된다.

그러나 오직 그것뿐이다. 결혼 축하 케이크를 제대로 먹기도 전에 불행은 시작된다. 그 불행은 교통사고, 질병, 억만장자로 오인받아 탈세 혐의로 고발당하는 것, 나치의 비밀 당원으로 몰려 학살 책임자로 체포되는 것 등의 다양한 형태로 나타난다. 장애가 무엇이든 상관없다. 연인들이 장애를 뛰어넘어 결승점에 도달하느냐가 문제다.

장애를 해결하기 위한 처음의 노력은 항상 좌절된다. '삼세번의 법칙'을 잊지 말라. 처음 두 번의 시도는 실패하고 세 번째의 시도가 성공한다. 연인 중 한 사람은 프로타고니스트고 다른 사람은 희생자다. 수동적인 희생자가 무슨 일인가 일어나기를 기다리는 동안 적극적인 프로타고니스트는 모든 일을 다 해낸다. 희생자인 연인이 자신을 구출하기 위해 활발하게 행동할 때도 있다. 그러나 그 행동은 프로타고니스트에 비하면 부수적이며, 또 안타고니스트인 악당이 장애를 만들 수도 있다. 그러나 오르페우스 이야기의 경우처럼 행복을 질시하는 운명의 장난 같은 상황을 취할 수도 있다. 동화는 사랑의 기본적 교훈을 가지고 있다. 시험을 받지 않는 사랑은 진정한 사랑이 아니라는 것. 사랑은 어려움을 겪으면서 입증되어야 한다.

오르페우스와 에우리디케의 신화부터 C. S. 포레스터[130]의 《아프리카의 여왕》[131]에 이르기까지 변한 것은 별로 없다. 《아프리카의 여왕》의 등장인물들은 연인이 아닌 적대 관계로 시작한다. 여자는 선교사의 여동생이고 남자는 멍청한 바보 엔지니어다. 그들은 독일의 전함을 폭파할 목적으로 빅토리아호수까지 강을 따라 여행을 한다. 그리고 그들의

130 C. S. 포레스터(C. S. Forester, 1899~1966): 영국의 역사소설가. 《아프리카의 여왕》의 원작자다.
131 《아프리카의 여왕(The African Queen)》: 원작을 바탕으로 존 휴스턴 감독에 의해 1951년 영화로 만들어졌다. 험프리 보가트, 캐서린 헵번 주연이며 아카데미 영화제에서 남우주연상을 가져갔다.

혼들거리는 증기 보트가 아프리카의 여왕이라는 배다. 여행하는 동안 둘은 사랑에 빠진다. 그들은 독일군에게 체포되어 교수형에 처해지기 직전 결혼을 약속한다. 우여곡절 끝에 둘은 살아남아 결국 행복해진다.

불행한 결말의 사랑 이야기

러브 스토리라고 다 해피엔딩은 아니다. 조지 엘리엇[132]의 《아담 비드 Adam Bede》는 아담이 헤티라고 불리는 아름답지만 천박한 여자와 사랑에 빠지는 이야기를 다룬다.

헤티는 예절 바른 아담과 결혼하기 싫어한다. 그녀는 시골의 다른 젊은 지주와 결혼하고 싶어한다. 그러나 지주는 그녀를 농락하고 무참히 버린다. 헤티는 이에 대한 반작용으로 다시 아담과 결혼하고 싶어하지만 곧 지주의 아이를 임신했다는 사실을 알게 된다. 그녀는 지주를 찾아 헤매지만 어디로 떠났는지 알지 못한다. 헤티는 아이를 죽여 벌을 받고, 아담은 헤티가 아닌 감리교 여(女)목사와 결혼을 한다. 결코 해피엔딩이 아니다.

서양문학과 예술의 줄기를 따라가 보면 불행한 러브 스토리를 얼마든지 만날 수 있다. 일반적인 드라마에서는 주인공이 죽는 경우가 흔하지만 희극에서는 연인들이 황혼 녘에 말을 타고 떠난다. 페데리코 가르시아 로르카가 내린 '비극은 느끼는 사람의 것이고 희극은 생각하는 사람의

132 조지 엘리엇(George Eliot, 1819~1880): 영국의 소설가. 근대소설의 특징인 심리분석의 기법을 발전시킨 빅토리아여왕 시대의 여성소설가다. 주요 작품으로 《아담 비드》 《플로스 강(江)의 물방앗간》 등이 있다.

것'이라는 정의가 맞다.

이탈리아의 비극 오페라는 정말 관객의 가슴을 쥐어짠다. 푸치니의《라
보엠 La Boheme》에서 루돌포는 미미와 사랑에 빠지지만 미미는 죽고 만다.
베르디의《라 트라비아타 La Traviata》에서 비올레타는 앨프레드에게
빠지지만 비올레타 역시 죽음을 맞는다. 사망자 명단은 끝이 없다.《일
트라바토레 Il Trovatore》《리골레토 Rigiletto》《나비 부인 Madame
Butterfly》……. 이탈리아에는 전염병에 걸려 죽은 여자보다 오페라에서
사랑하다가 죽은 여자가 더 많은 것 같다.

관객은 해피엔딩을 바란다

무엇이 좋은 러브 스토리를 만드는가? 대답은 행동보다는 등장인물에 있다.
그래서 사랑의 플롯은 인물의 플롯이다. 성공하는 사랑 이야기가 관객의
취향에 잘 들어맞는 이유는 연인 사이에서 발생하는 소위 '화학 작용'
때문이다. 플롯을 여러 가지 반전과 재치를 넣어서 잘 꾸밀 수는 있으나
연인들이 각별한 면에서 사랑스럽지 않다면 이야기는 겉만 맴돌게 된다.
독자나 관객은 모두 화학 작용이 무엇인 줄 안다. 하지만 어떻게 만드는지는
잘 모른다. 화학 작용은 등장인물이 서로에게 느끼는 독특한 매력으로서
이것 때문에 등장인물은 평범한 존재에서 특별한 존재로 바뀐다.

사실 로맨스는 너무 일반적이다. 일상생활에서는 평범한 남자가 역시
평범한 여자를 만나 가장 평범한 방법으로 그들의 환상과 욕망을 추구한다.
물론 이러한 제한된 범위에서 이야기를 구성해도 좋은 작품이 나올 수는

있다. 그러나 로맨틱한 사랑의 작품 시장은 아주 넓다. 잘 팔리는 작품의 플롯은 그 특징이 뚜렷하다. 때문에 출판사는 이에 대해 '해야 할 것'과 '하지 말아야 할 것'을 구별해 주는 등의 특별한 지침을 내놓는다. 출판사는 작가가 할 수 있는 것과 해서는 안 되는 것들을 엄격하게 제한하려 한다. 시장을 겨냥하고 작품을 쓰려면 규칙을 아는 것이 유리하다. 그 규칙은 제한적이고 등장인물은 전형성에 적합해야 한다. 출판사들은 나름의 이유가 있다. 그리고 시장성이 바로 그 이유라고 설명한다. 그들은 무엇이 팔리는지를 알 뿐 아니라 잘 팔리는 이유도 안다. 동화가 어린이들에게 먹혀 들어가는 것도 같은 이유에서다.

독자들의 동화를 위해서는 전형성이 중요하다

동화의 등장인물은 대부분 전형성을 지닌다. 어두운 숲 속으로 모험을 떠나는 소년과 소녀는 세상의 모든 소년과 소녀들이다. 이름을 들어봐도 아주 일반적이다. 딕이나 제인 등등. 그들은 몸에 난 상처나 문신처럼 아주 두드러진 특징이 없다. 틀에서 갓 구워낸 사람들 같다. 그들은 버팔로나 빌록시나 보즈맨 같은 별난 장소에서 온 사람들이 아니라 왕국이나 숲에서 사는 사람들이다. 그들의 부모는 구체적 이름보다 하는 일에 따라 구별된다. 예를 들면, 나무꾼, 어부, 농부 그리고 그의 아내 등이다.

어린이는 동화의 등장인물과 자신을 쉽게 동일시한다. 어린이들은 가난하거나, 버림받았거나, 운이 없는 아이의 역할에 쉽게 동화되며 정의의 힘으로 세상에 나가 거인이나 어른을 죽이고, 영리하고 사려 깊고 정직하게

살아가려 한다. 꼬마 한스의 아버지가 대도시의 증권 회사 간부이며, 어머니는 약사고 누나는 10종 경기 운동선수라고 한다면 독자와 그 아이가 동일시될 기회는 희미해져 버린다. 독자가 등장인물에 대해 많이 알면 알수록 등장인물은 독자들의 세계보다는 등장인물 스스로의 세계에 속하게 된다. 동일시 현상이 동화에서는 몹시 중요하기 때문에 이야기는 모든 아이들의 마음과 상상에 들어맞아야 한다. 러브 스토리에도 똑같이 적용되는 이야기다.

모든 독자가 호감을 느낄 작품을 쓰려면 독자들이 동일시할 만한 전형성에 의존해야 한다. 이는 마치 작가가 주인공의 얼굴을 직접 그리지 않고 독자에게 그려 넣으라 하는 것과 같다. 그러나 예술작품이 이러한 대중의 요구에 항상 부응하는 건 아니다. 작가가 모든 사람이 원하는 사랑 이야기에서 벗어나 아주 독특한 인물을 만들려고 한다면 그 인물들의 심리와 사랑에 빠져야 한다. 러브 스토리는 거부당하지만 다시금 되찾는다거나 끝내 잃어버리게 되는 사랑에 관한 이야기인 것이다.

대중의 욕망을 인지하라

계획은 간단하지만 실행은 간단하지 않다. 작품의 성공 여부는 두드러진 독자성을 지닌, 사랑을 추구하는 두 인물을 찾아내는 데 있다. 에릭 시걸[133]의 대중소설 《러브 스토리》[134]에서부터 대중적이진 않으나 사랑의 의미가 담긴 깊이 있는 이야기를 쓴 엘리엇의 《아담 비드》나 토머스 하디의

133 에릭 시걸(Erich Segal, 1937~2010): 미국의 세계적 베스트셀러 작가. 대표작으로 《러브 스토리》 《닥터스》 《올리버 스토리》 등이 있다.

《비운의 주드 Jude the Obscure》 같은 작품들을 살펴보자.

세 편 모두 비극으로 사랑을 잃어버리는 주제를 다룬다. 이 중 《러브 스토리》는 인기 있는 소설이었고 이를 바탕으로 한 영화는 대단한 성공을 거뒀다. 이는 뉴잉글랜드주에 사는 유명한 사립대학교를 나온 전형적인 여피(yuppie) 부부[135]가 사랑하는 이를 잃어버리는 이야기를 다루고 있다. 이 작품의 등장인물은 엘리엇이나 하디 같은 작가의 등장인물처럼 인간 영혼의 탐구성 및 성격의 깊이를 표출하지 못한다.

현실에서의 대중은 동화 같은 강렬한 욕망을 원한다. 필자는 이미 버나드 쇼의 《피그말리온》의 결말에 수긍하지 못했던 관객들이 결국 《마이 페어 레이디》의 결말을 자신들이 바라던 바대로 고쳤음을 살펴봤다. 그 영화는 아카데미 영화제에서 최우수 작품상을 받기까지 했다.

루드야드 키플링의 《사라진 빛 The Light that Failed》은 마이씨를 좋아하는 딕의 사랑을 다룬 작품이다. 마이씨는 가볍고 섬세하지 못하다. 딕은 눈이 멀어가면서도 볼 수 있는 최후의 순간까지 자신의 그림을 완성하려고 분투하는데, 마이씨는 그런 딕을 거들떠보지도 않는다. 딕은 마음에 상처를 입고 자살해 버린다. 해피엔딩이 아니다. 관객들은 키플링을 디킨스만큼이나 좋아했지만 그런 결말은 좋아하지 않았다. 키플링은 이에 압력을 받고 결말을 행복하게 고쳐서 작품을 다시 출간했다. 할리우드는 해피엔딩을 공식적으로 요구한다. 로버트 알트만[136]의 《플레이어》[137]는 그런

134 《러브 스토리(Love Story)》: 아더 힐러 감독의 1970년 작품. 사회적 신분을 넘어 힘겹게 사랑을 이룬 남녀가 불치병으로 연인을 잃어야만 하는 안타까운 상황을 그린 작품. 프랜시스 레이의 음악이 유명하다.

135 여피(YUPPIE) 부부: Young(젊은), Urban(도시의), Professional(전문직의), 이 세 단어의 머릿글자를 딴 YUP에서 유래한 말로, 미국의 전후(1940년대 말에서 50년대 초) 시기에 태어나 대도시 근교에 거주하는 부유하고 젊은 엘리트 부부를 뜻한다.

해피엔딩에 대한 풍자다. 토머스 하디는 그런 압력은 받지 않았으나 압력이 있었더라도 굽히지 않았을 것이다. 《비운의 주드》는 그의 마지막 작품으로 아주 어둡고 잔인하다. 이 작품은 치료와 구원을 가져오는 사랑의 힘이 확인되지 않는다. 이는 사랑의 비극에 관한 작품이며 내용은 파국으로만 치닫는다. '사랑은 위대하다'는 전제 아래 긍정적이며 쾌활한 이야기를 원하는 독자는 처음 10쪽을 넘기기 어려울지 모른다.

독자가 육체적인 삶과 정신적인 삶 사이의 갈등에 관심을 가진다면 주드 폴리의 일생은 지켜볼 만하다. 그러나 대다수의 독자들은 그런 사랑 이야기에, 특히 해피엔딩으로 끝나지 않는 이야기에는 관심이 없다는 사실을 알아야 한다. 모두들 동화의 마지막 같은 이야기를 원하며, 돈을 한 푼이라도 더 벌 수 있다면 출판사와 영화 제작자들은 거기에 기꺼이 동참할 것이다. 그러나 각각의 이야기에는 제각기 설 자리가 있다. 명확한 이유를 갖고 그 요구에 부응하면 된다. 문제는 작가가 어떤 방향의 이야기를 쓰고 싶은가에 달려 있다.

내용보다 표현 방법이 더 중요하다

사랑 이야기를 쓰기로 작정했다면 5천 년 동안 늘어진, 긴 줄의 뒷자리에서

136 로버트 알트만(Robert Altman, 1925~2006): 할리우드의 이단아라 불리는 감독으로 독립적인 자본을 활용해 비판적이고 풍자적인 작품을 주로 만들었다. 특히 그의 영화는 다수의 인물이 나와 여러 이야기를 펼치는 다중 플롯으로 유명하다. 2006년 아카데미 영화제에서 공로상을 수상했다.

137 《플레이어(The Player)》: 로버트 알트만의 1992년 작품. 겉으로는 화려해 보이는 할리우드 영화계의 추하고 비인간적인 이면을 파헤쳤다. 칸느 영화제에서 감독상과 남우주연상을 수상했다.

기다려야 하는 불편을 감수해야 한다. 수많은 작가들이 사랑에 대해 썼는데 또 무엇을 쓰겠다는 것인가? 경쟁은 이미 누구에게나 치열하다. 지금까지 아무도 얘기한 적 없는 이야기라고 말할 자신이 있는가? 그런 태도는 곤란하며 이는 사랑뿐 아니라 어떤 주제라도 마찬가지다.

사랑 이야기를 예로부터 내려오는 진부한 표현에 기대지 않고 쓰기가 어렵다는 말은 사실이다. 이야기의 내용보다는 이야기를 표현하는 방법이 더 중요하다. 말하자면 이야기의 내용은 이미 다 알려져 있다는 소리다. 독자들이 아직 싫증을 내지 않는 이야기의 표현 방법이 있다. 오늘의 독자와 관객은 5천 년 전 바빌로니아 사람들이 그랬던 것과 마찬가지로 사랑의 신비에 대해 흥미를 갖고 있다. 그러나 정서를 만들어내는 표현과 감상을 만들어내는 표현에는 커다란 차이가 있음을 이해해야 한다. 영어로 정서는 센티멘트(sentiment), 감상은 센티멘탈리티(sentimentality)라 한다. 둘 다 자신만의 영역이 있다. 로맨틱한 소설은 감상에 의존하지만 진정한 러브 스토리는 정서에 의존한다. 차이는 무엇인가?

그것은 솔직한 감정과 미리 포장된 감정의 차이에 있다. 진정한 작품, 즉 정서를 유발하는 작품은 독자적 설득력을 가진다. 반면 감상적 작품은 미리 간직해 두었던 느낌만 빌려다 쓰는 것이다. 감상주의자들은 독특한 정서를 만들어내는 사건이나 등장인물을 창조하는 대신, 감정이 내장되어 있는 전형적 인물이나 사건에 간단하게 의지해 버린다. 에드거 A. 게스트[138]가 그 좋은 예다. 한때 게스트는 미국에서 대중적인 시인이었다. 감상주의가 거대한 시장을 이루고 있던 시절이 있었다. 그의 시 〈수가 아기를 갖다 Sue's

138 에드거 A. 게스트(Edgar A. Guest, 1881~1959): 영국 태생의 미국 작가. 첫 시집 《오래 살아야》에 이어 가정, 어머니, 고된 노동의 미덕 등에 대한 낙관적인 시들을 모은 시집들을 발표했다.

Got a Baby〉는 미국문학의 기념비적 작품은 아니지만 감상주의를 표현한 대표적 시다. 주제는 모성애다.

수는 지금 아기를 가졌네.
그리고 그녀의 어머니가 그랬던 것처럼
그녀의 얼굴은 보다 더 아름답고
그녀의 향하는 길은 더욱 안정되었네.
며칠 만에 그녀는 완전히 변해 버렸네.
미소가 엄마의 모습을 닮고 있구나.
목소리는 부드러워지고
나오는 말은 새들의 노래처럼 낭랑히 들린다.
수는 여전히 수이지만 전과는 다르네.
아기가 태어났으므로 전혀 달라졌네.

감상주의는 주관적이다. 이는 작가가 진실된 정서를 야기하는 주제를 가지고 이야기를 창조하는 대신 사랑의 일반적 주제에 대해서만 글을 쓴다는 뜻이다. 게스트의 시를 살펴보면 필자가 주장하는 바를 이해할 것이다. '수는 지금 아기를 가졌네'에서 독자는 아주 적은 정보만을 얻는다. 독자는 수우라는 여인에 대해 전혀 알 길이 없다. 성이 무엇인지 어디 사는지 무얼 느끼며 사는지 등 아무것도 모른다. 단지 얼마 전 아기를 가졌겠거니 생각될 뿐이다. 수라는 여인과 그가 처한 상황에 대해 조금밖에 알지 못하기 때문에 그녀의 느낌에 대해서는 그들 스스로 결론을 내릴 수밖에 없다. 그럼으로써 작가는 독자의 감상주의적 느낌을 끌어내는

것이다. 모성애는 좋은 것이므로 수는 행복해야 한다고 느낀다. '그리고 그녀의 어머니가 그랬던 것처럼'은 무슨 뜻인가? 역시 별로 할 말이 없다. 작가의 표현은 너무 모호해 독자 스스로 추측할 뿐이다. 독자는 다시금 스스로의 경험과 모성애의 주제를 바탕으로 수가 아기를 가진 것처럼 수의 어머니도 수를 가져서 행복했을 것이라고 느낀다. '그녀의 얼굴은 보다 더 아름답고 / 그녀의 향하는 길은 더욱 안정되었네'에서 그녀의 얼굴은 무엇보다 아름답다는 걸까? 게다가 '더 안정된 길'이라니 대체 뭘 의미하는지 모르겠다. 수는 여행을 다니고 있단 말인가?

감상주의는 작가에 의해 창조된 경험보다는 독자의 경험에 의존한다. 독자는 스스로 공백을 채워야 하고 스스로 기억을 더듬어야 한다. 작가보다는 독자가 창작을 하는 셈이다. 시를 한 구절 한 구절 음미해 보면 게스트는 어머니가 되는 것에 대해 구체적인 내용은 한 소절도 표현하지 않았다. 그저 상투적인 표현을 늘어놓고 독자로 하여금 기억 속에서 비슷했던 느낌을 찾도록 하고 있을 뿐이다. 그의 시에는 구체적인 인물과 세밀한 상황이 없다.

진정한 정서를 표현하기

정서는 관계로부터 비롯된다. 정서를 통해 진정한 인물과 진정한 상황이 묘사된다. 특정한 대상, 인물, 장소, 사물 등과 관계를 맺는 것은 정서를 보다 사실적으로 만든다. 사랑에 관해 글을 쓰려면 감상주의적 글을 쓸 것인지, 느낌에 의존하지 않고 사실적 인물과 사실적 세계에 기대 독특한 정서의

세계를 창조할 것인지 판단해야 한다. 멜로드라마나 낭만적 작품들도 각기 분명한 자리가 있다.

스티븐 스펜더[139]라는 시인은 〈나의 딸에게 To My Daughter〉라는 시에서 어린 딸을 데리고 산책 나간 일을 적고 있다. 〈나의 딸에게〉는 다섯 줄짜리의 간단한 작품이지만 정서로 가득 차 있다. 어린 딸은 손으로 아빠의 손가락을 잡고 있다. 지금은 둘이 함께 걷고 있지만 언젠가 딸이 떠나갈 것을 아버지는 알고 있다. 그래서 그는 지금 이 순간을 더 아낀다. 그는 딸의 손이 자신의 손가락을 어떻게 잡고 있는지 영원히 기억할 것이다. 어린 딸의 작은 손은 그가 손가락에 낀 반지 같은 역할을 한다. 반지는 아버지와 딸 사이의 정서적 밀착을 말해주는 비유다.

두 시의 차이를 말할 수 있겠는가? 스펜더는 독자가 관찰하고 느낄 수 있을 만한 구체적 인물들을 설정해 시를 썼다. 독자는 두 사람이 길을 걸어가는 모습을 보며 아버지가 딸에 대해 갖는 감정을 이해한다. 지금 딸을 데리고는 있지만 한편으로 언젠가 그녀를 잃게 될 것 같은 아버지의 두 마음을 독자는 충분히 공감할 수 있는 것이다. 반지는 비유다. 마치 아버지와 딸 사이의 결혼반지 같다. 스펜더의 다섯 줄짜리 시는 게스트의 열 줄짜리 시보다 정서가 깊다. 게스트는 독자가 이미 알고 있는 모성애의 감정을 사용해 감상주의의 저장고를 두드리고 있으나 스펜더는 감정이 고이는 순간을 묘사하면서 동시에 정서도 창조했다.

정서적으로 고양되는 순간만큼 살아서 숨 쉬고 있다는 사실을 느끼는 때는 없다. 이를 글쓰기에서 이뤄내기란 물론 어렵지만 정서를 꾸며대는

139 스티븐 스펜더(Stephen Spender, 1909~1995): 영국의 시인 겸 비평가. 휴머니즘과 정직성이 녹아 있는 시로 명성을 드높였다. 시집 《폐허와 전망》《존재의 경계》 외에 많은 작품을 남겼다.

일로써 지름길을 만든다면 그것이야말로 감상주의다. 감상은 내용이 표현할 수 있는 한계를 넘어선 과장된 감정의 결과이기 때문이다.

감상도 나름대로 그 위치가 있기 때문에 그것을 지나치게 비판하고 싶지는 않다. 많은 사람들은 예나 지금이나 감상주의적 작품을 좋아한다. 정서와 감상 사이의 차이를 아는 일, 그리고 필요한 정서를 적절한 곳에 사용하는 일이 중요하다. 전형적 낭만소설은 감상주의를 기대하게 한다. 진지하고 순수한 작가가 되고 싶다면 행동과 함께 대사에 내포되어 있는 느낌을 발전시켜야 하고, 감정을 과장해서는 안 된다. 즉 사랑에 대해 토론하지 말고 사랑을 보여 줘라!

사랑은 좋지만 괴로움은 싫다

사람들은 사랑을 추구하고 사랑을 아름답게 생각하는 일로 대부분의 시간을 보내는 대신 사랑에 두 가지 측면이 있다는 사실은 간과하는 면이 있다. 거기에는 올라가는 측면, 즉 사랑에 빠지는 일과 내려가는 측면, 다시 말해 사랑에 멀어지는 일이 있다. 사랑에 빠지는 이야기가 수천 개라면 사랑이 멀어지는 이야기는 한 가지 정도밖에 없다.

사랑이 멀어지는 이야기는 분명 대중적이지 않다. 하지만 그 이야기야말로 극적인 작품을 만들어낸다. 낙관주의자들은 미래의 가능성을 생각하고 비관주의자들은 과거의 일들을 생각한다. 왕자와 공주가 행복하게 살 수 없다고 말하려는 게 아니라 행복하지 않은 사람들도 있다는 사실을 말하려는 것이다. 사랑이 멀어지는 이야기도 사람에 관한 이야기다. 그러나 그것은 관

계의 시작보다는 나중을 이야기한다. 이 이야기의 성공은 등장인물이 누구이며 그들에게 일어난 일이 무엇인지를 이해하는 데 달려 있다. 이야기의 끝에 가면 상황은 위기로 치닫고 해결만을 절실하게 기다리게 된다. 계속되는 싸움, 이혼, 죽음 등이 매우 흔한 해결책이다.

공부 과제로서 세 작품을 추천한다. 첫째는 아우구스트 스트린드베리[140]의 《죽음의 춤 The Dance of Death》이다. 이것은 남편과 아내 사이에 발생한 사랑과 미움에 관한 희곡이다. 앨리스는 25년 동안 폭군 남편 때문에 거의 죄인처럼 지내왔다. 막이 열리면, 남편 에드거는 불치병에 걸렸음에도 여전히 아내를 지배하려 한다. 싸움은 죽음 직전까지 계속된다. 에드워드 올비[141]의 《누가 버지니아 울프를 두려워하랴 Who's Afraid of Virginia Wolf》의 조지와 마르타도 마찬가지다. 이 희곡은 스트린드베리의 희곡에 뿌리를 두고 있다. 마지막으로 심리적으로 좀 더 심각한 차원의 조르주 심농의 《고양이 The Cat》가 있다. 이 작품은 장 가방과 시몬느 시뇨레가 등장하는 영화로도 만들어졌다. 《고양이》에서 에밀과 마거리트는 시작부터 극도로 싫어하는 사이다. 그들은 아무것도 함께 나누지 않는다. 함께 먹지도 않고 잠을 자지도 않고 말도 하지 않는다. 작가는 처음 두 사람이 만나서 아주 비참하게 헤어지기까지 점차 멀어지는 기괴한 관계를 실감나게 묘사하고 있다. 이런 작품들은 사랑과 미움 중 사랑에 정서적 초점을 맞추고 있지 않다. 사랑의 또

140 아우구스트 스트린드베리(August Strindberg, 1849~1912): 스웨덴의 극작가이자 소설가. 심리학과 자연주의를 결합시킨 새로운 종류의 서구극을 만들어냈으며, 이것은 후에 표현주의 극으로 발전했다. 대표작으로 《아버지》 《유령 소나타》 등이 있다.

141 에드워드 올비(Edward Albee, 1928~2016): 미국의 극작가 겸 연극연출가. 번뜩이는 통찰력과 재치 있는 대사로 결혼생활의 실재와 환상을 파헤친 작품 《누가 버지니아 울프를 두려워하랴》로 잘 알려졌다. 이 외에도 《꼬마 앨리스》 《바다 경치》 등의 작품을 썼다.

다른 면, 즉 그것의 광폭한 면을 그렸다. 이는 인생의 햇살 뒤에 숨은 인생의 그림자에 해당하는, 다시 말해 인생의 또 다른 아주 현실적인 측면을 다루고 있다.

다른 플롯에서는 공통적인 단계까지 설명했으나 사랑의 플롯에서는 중요한 단계만을 설명하려 한다. 이는 플롯의 성격에 따라 얼마든 달라지기는 한다. 처음에는 사랑했으나 나중에 헤어지는 경우는 예외로 하자. 사랑의 플롯에 적용되는 세 번의 극적 단계는 다음과 같다.

●─ 사랑이 절정에 다다를 때 시련이 찾아온다

두 주인공이 소개되고 사랑의 관계가 시작된다. 첫 번째 단계는 관계가 이뤄지는 과정을 다룬다. 이 단계의 끝에서는 주인공들이 깊은 사랑을 해 결혼을 하거나 어떤 상징적 일을 저지른다. 그러나 이 첫 번째 단계가 끝나기 전 무슨 일인가 벌어져 둘은 헤어지게 된다. 에우리디케의 죽음이 그런 경우다. 종종 둘의 관계를 시기하는 안타고니스트가 일을 꾸미기도 한다. 또한 연인들은 상황이나 운명으로 인해 헤어질 때도 있다. 남자가 전쟁터에 싸우러 나가야 한다든지 여자가 암에 걸렸다든지, 또는 남자가 교통사고로 불구가 됐다든지. 무슨 일이 벌어지더라도 여하튼 첫 번째의 단계에서 연인들은 헤어진다.

●─ 눈물겨운 노력에도 희망의 꽃은 절벽에

두 번째 극적 단계에서 서로 헤어진 연인 중의 한 사람은 다른 연인을 찾거나 구하려는 노력을 한다. 한쪽에서 다른 누군가를 찾으려고 노력할 때, 다른 쪽에서는 인내심으로 참고 기다리거나 아니면 순간적으로 그런 노력을

부정하려 든다. 예를 들면 잭은 스키 사고로 심한 부상을 입었다. 의사는 그가 다시는 걸을 수 없다고 말한다. 잭은 낙심하며 재클린에게 이혼해 줄 테니 다른 남자를 만나라고 한다. 재클린은 잭을 너무나 사랑한 나머지 그를 떠날 수도 없고 잭이 절망 속에서 지내는 걸 보고 있을 수도 없다. 그래서 그녀는 잭이 자신과의 싸움을 이겨낼 수 있도록 그를 돕는다. 그러나 구원의 길은 밝지 않다. 여기에는 항상 어려움이 있다. 이러한 어려움이 두 번째 극적 단계의 정수다. 한 걸음 나아가고 두 걸음 물러서는 격이다. 프로타고니 스트는 적극적인 연인과 함께 안타고니스트와 싸워나가야만 한다. 그리고 잠시 동안 작은 승리를 맛보기도 한다.

●— 시련의 극복과 사랑의 완성

세 번째 극적 단계에서 적극적 입장을 지닌 애인은 두 번째 극적 단계의 모든 장애 요소를 극복한다. 다른 플롯의 경우처럼 주인공은 간신히 성공한다. 성실하고 부지런한 주인공에게 마침내 안타고니스트, 자신을 가로막는 힘, 질병이나 부상 따위를 이겨낼 수 있는 탈출의 기회가 주어진다. 마지막 결과는 두 사람의 재회이자 첫 번째 단계에 발생한 정서적 긴장의 회복이다. 사랑은 시험받았고 위대해졌으며 두 사람의 관계는 더욱 끈끈해졌다.

점검 사항

1. 사랑의 대상은 항상 중요한 장애 요소와 함께 만난다. 등장인물은 상대를 원하지만 어떤 이유에서든지 함께 할 수 없다. 적어도 지금 당장은 그렇다.

2. 연인들은 어떤 부분에서는 어울리지 않는 면이 있다. 서로 신분이 다르거나 신체적으로 평등하지 않다. 이를테면 평강 공주와 바보 온달, 몬터규와 캐풀렛 가문의 결합 등처럼.

3. 장애 요소를 극복하려는 첫 번째 노력은 항상 무산된다. 성공은 쉽게 오지 않는다. 사랑은 헌신과 끈질김으로 입증돼야 한다.

4. 한 사람이 입을 내밀면 다른 한 사람은 뺨을 내미는 식으로 어느 한 사람이 상대보다 더 적극적이어야 한다. 적극적인 파트너는 추구하는 인물이며 행동의 대부분을 완수한다. 수동적인 파트너 역시 똑같이 사랑을 원하는 인물이며 적극적인 파트너가 장애 요소를 모두 극복하기만 기다리고 있다. 남녀 어느 쪽이든 상관없다.

5. 러브 스토리는 해피엔딩으로 끝날 필요가 없다. 부자연스러운 해피엔딩은 관객이 거부할 수도 있다. 할리우드는 해피엔딩을 좋아하지만 잘 만들어진 작품 중에는 슬픈 결말도 많다. 《안나 카레니나 Anna Karenina》《마담 보바리 Madame Bovary》《엘로이즈와 아벨라르 Heloise and Abelard》가 그렇다.

6. 주인공을 매력 있고 설득력 있는 인물로 만들어라. 상투적 관계의 연인은 피해야 한다. 주인공과 상황을 아주 독특하고 흥미 있게 만들어야 한다. 사랑은 작가들이 너무나 많이 탐구해 온 주제라 잘 쓰기가 어렵다. 성공할 수 없다고 말하려는 것은 아니다. 그러나 반드시 등장인물을 깊이 느끼게 해야 한다. 작가가 느끼지 못한다면 독자도 마찬가지일 것이다.

7. 정서는 사랑에 대한 글쓰기에서 중요한 부분이다. 설득력이 있어야 할 뿐 아니라 정서의 여러 측면, 즉 두려움, 싫증, 혐오, 매력, 실망, 재회, 소모 등등이 다뤄져야 한다. 사랑에는 복합적 느낌이 많으므로 작가는 이를 플롯의 요구에 따라 제대로 발전시켜야 한다.

8. 정서와 감상주의의 역할을 잘 이해해 어느 쪽이 작품에 잘 어울리는지 판단한다. 표본적인 낭만소설이라면 감상주의의 트릭을 발휘해도 좋지만, 제대로 된 러브 스토리를 쓰고자 한다면 감상을 피하고 등장인물이 가진 진정한 정서에 의지해야 한다.

9. 주인공을 사랑의 고행에 전부 데려간다. 연인들은 시험받고 마침내 그들이 찾던 사랑을 받을 수 있을 만큼 받는다. 사랑은 노력해 얻는 것이지 거저먹는 선물이 아니다. 시험받지 않는 사랑은 진정한 사랑이 아니다.

빗나간 열정은 죽음으로 빚을 갚는다

사랑은 눈으로 보는 게 아니라 마음으로 보는 걸까.
그래서 날개 달린 큐피드가 장님인 거겠지.
— 셰익스피어, 《한여름 밤의 꿈》 1막 1장

세상에서 가장 강한 것은 사랑이다

'사랑은 눈이 멀었다.' 이 말은 셰익스피어보다 초서가 먼저 했으나 사실 그전이나 이후에나 수없이 떠돌던 소리다. 관객은 모든 어려움을 극복하는 사랑의 힘을 믿는다. 이는 인간 정서가 최고조로 성취되는 순간이다. 완전한 세상에는 사랑밖에 없을 것이며, 인간을 저차원으로 만드는 사소한 일들은 사랑 앞에서 모두 물러설 것이다. 사랑은 초월의 상태이자 일생을 바쳐 추구하는 것이다.

낭만적 상상 속에서 사랑은 한계가 없다. 낯선 사랑에도 독자는 친숙하다. 어울리지 않을 듯한 사람끼리 어울리며 사랑은 기적을 낳는다. 사랑은 상처를 어루만지고 병을 치료한다. 사랑은 인간이 지닌 어떤 힘보다 더 강하다. 그러나 인간은 세속적이다. 인간은 사랑으로 채워진 완전한 세계를 갈망하는 불완전한 피조물이다. 살아가는 동안엔 결점으로 고통당해야 하고 성공의 기회를 잡을 수 있는 순서를 기다리며 혼란 속에 지낸다.

사랑의 규칙에 대한 수많은 책들이 있다. 모두들 사랑에는 끝이 없어야 한다고 알고 있지만 사실 인간은 일상생활에서 '적당한' 사랑의 교훈을 배우고 그것을 자식들에게 열심히 전한다. 우리는 사랑을 정의 내리고 판단한다. 누군가는 자기의 신분보다 높거나 낮은 사람과 결혼하지 말라고 하고 다른 종교를 믿는 사람과도 결혼해선 안 된다고 충고한다. 같은 인종과 결혼하라고 이야기하며, 다른 사회 계층에 있는 사람은 사랑해선 안 되고, 이미 결혼한 사람, 너무 늙거나 너무 젊은 사람 또한 사랑하지 말라고 말한다. 사회는 그런 요구를 한다. 그리고 대부분의 사람들이 이에 따른다.

그러나 사랑의 힘 또는 사랑의 개념은 연인들이 넘어서는 안 될 선을 쉽게 넘게 만들고 금지된 영역으로 들어서게 한다. 이야기는 종종 사회적 인식처럼 작용하며 넘지 말아야 할 선을 넘었을 때 받는 벌이 무엇인지 경고하기도 한다. 사랑 이야기는 사회적 금기의 얼굴을 가리면서 사랑이 사회 전체의 반대보다 더 힘이 있음을 보여 주기도 한다. 사랑은 균열의 틈을 메운다.

고전 속의 금지된 사랑들

《로미오와 줄리엣》은 1476년에 처음 나왔다. 셰익스피어가 희곡을 쓰기 100년 전의 일이다. 셰익스피어의 작품은 네 번째 각색본이며 그 후로 더 많은 작품이 나왔다. 구노는 이를 오페라로 만들었으며 장 아누이는 더 신랄하고 현실감 있는 《로미오와 지넷 Romeo and Jeanette》을 썼다. 몬터규 가와 캐풀렛 가의 부모들이 가문의 일과는 전혀 상관없는 자식들의 사랑을

반대한다는 이야기가 관객의 마음을 사로잡는다. 사랑은 현실적인 것인 만큼 비극적이기도 하다. 《엘로이즈와 아벨라르》 사이의 사랑도 똑같은 비극적 길을 간다. 스콜라 철학자이자 신학자인 아벨라르는 제자 엘로이즈를 사랑해 유혹한다. 엘로이즈는 임신해 아들을 낳고 둘은 비밀 결혼을 한다. 엘로이즈의 삼촌은 당시 노트르담 대성당의 감독이었는데 이 사실을 알고는 아벨라르를 거세시킨다.

아주 못생기거나 별나게 생긴 사람들은 세상을 살아가는 데 불편함을 겪는다. 사람들은 그들을 존재하지 않는 것처럼 대한다. 그들도 다른 사람들처럼 감정이나 욕망을 가지고 있음을 부정한다. 빅토르 위고[142]는 《노트르담의 꼽추 The Hunchback of Notre Dame》에서 종지기 콰지모도를 창조했다. 서양문학에서 콰지모도보다 더 못생긴 인물은 찾아보기 힘들다. 한쪽 눈은 커다란 혹으로 덮여 있고, 치아는 입술 밖으로 상아처럼 삐져나왔고, 눈썹은 빨간 털이며 커다란 코는 돼지 코처럼 윗입술을 덮었다. 그러나 콰지모도는 외모와 달리 내면이 아름답다. 그는 자기로서는 넘볼 수 없는 집시 여인 에스메랄다를 사모한다. 노트르담 사원의 위선적인 감독이 잠자리를 거부하는 에스메랄다를 마녀로 몰아 죽이려 할 때 콰지모도는 그녀를 구한다. 이뤄질 수 없는 사랑 이야기는 비극으로 끝난다. 콰지모도의 마음과 상상 밖에서도 사랑은 이뤄지지 않는다. 그러나 그는 감독을 죽임으로써 에스메랄다의 원수를 갚는다.

142 빅토르 위고(Victor Hugo, 1802~1885): 프랑스의 시인, 극작가, 소설가. 프랑스 낭만파 작가들 가운데 가장 중요한 인물이며 유명한 작품으로 《노트르담의 꼽추》《레 미제라블》등이 있다.

사랑은 진실해도 간통의 대가는 혹독하다

금지된 사랑의 가장 공통적 형식은 간통이다. 현대 서양문학의 고전 작품들이 이 주제를 다루고 있는데 너대니얼 호손[143]의 《주홍 글씨 The Scarlet Letter》, 톨스토이의 《안나 카레니나》, 플로베르[144]의 《마담 보바리》 등이 그렇다. 상처받은 여인에 대해 모두 남자들이 쓰긴 했어도 이들은 분명 으뜸가는 작품들이다.

《마담 보바리》는 낭만적 상상력이 없는 남편 때문에 결혼을 답답해하는 여자에 관한 작품이다. 사랑은 책에서 읽은 것처럼 멋있지 않다. 그래서 자기 스스로 세상 밖으로 나가 사랑을 찾으려 한다. 마담 보바리는 그릇된 감상에 사로잡혀 있다. 문밖의 세계로 나가기만 하면, 실제로 자기가 살고 있는 작은 마을을 벗어나기만 하면, 환상의 세계가 기다리고 있을 줄 안다. 그녀는 남편을 버리고 탐색을 시작한다. 그러나 그녀가 찾은 것은 기다리던 세계가 아니었다. 낯선 사람과 나눈 사랑도 바라던 사랑이 아니었다. 끝에 가서 그녀는 독약을 마시고 고통스러운 죽음을 맞는다.

안나 카레니나의 운명도 이와 다를 게 없다. 그러나 그녀는 마담 보바리처럼 아무것도 모르는 순진한 여자가 아니다. 잘생긴 젊은 장교에게 홀딱 빠져서 남편과 아이를 버리고 남자를 쫓아간다. 그러나 젊은 장교는

143 대니얼 호손(Nathaniel Hawthorne, 1804~1864): 미국의 소설가. 자신의 대표작 《주홍 글씨》 속에 청교도사회의 비정함과 형식에 치우친 신앙의 타락, 그로 인한 인간사회의 비극, 죄의식으로 얼룩진 인간 영혼의 어두운 심연을 매우 음울하게 담았다.

144 귀스타브 플로베르(Gustave Flaubert, 1821~1880): 프랑스의 소설가. 프랑스 사실주의 문학의 창시자로 여겨지며 걸작 《마담 보바리》로 유명하다. 당대 부르주아 계층의 생활을 사실적으로 묘사한 이 작품은 사회풍속을 해쳤다는 이유로 법정에 고발되기도 했다.

안나를 버리고 전쟁터로 떠난다. 위로받을 수 없게 된 그녀는 달려오는 기차에 몸을 던져 자살한다. 톨스토이는 기차에 몸을 던져 죽은 여인의 시체를 보고 이 작품을 생각했다 한다.

《주홍 글씨》의 헤스터 프린은 17세기 보스턴의 청교도사회에서 간통한 여인으로 낙인찍혀 모든 사람이 알아볼 수 있도록 붉은 글자를 목에 걸고 다녀야 한다. 더욱이 그녀는 아이를 갖게 되는데 독실함으로 무장한 보스턴의 성직자들은 헤스터의 애인이 누구인지 알아내려 하지만 그녀는 입을 다문다. 긴 여행을 마치고 돌아온 남편은 아내의 정부에게 복수하기 위해 돌아온 것이라는 사실을 숨긴다. 그는 젊은 목사 아서 딤즈데일을 의심한다. 그는 딤즈데일을 압박해 고백을 받아낸다. 그러나 헤스터, 아서 그리고 아이는 함께 도망을 치다 잡혀 버린다. 마지막 장면에서 딤즈데일은 헤스터와 아이와 함께 형틀까지 올라가 자신의 가슴으로 붉은 글자를 옮겨 단다. 그는 악마 같은, 헤스터의 남편이 벌이는 복수극에서 간신히 벗어나 사랑하는 이의 품에 안겨 죽음을 맞는다. 역시 금지된 사랑은 비극으로 끝난다.

간통 이야기에서 등장인물의 삼각관계는 항상 같다. 그것은 아내와 남편과 정부다. 19세기의 경직된 도덕적 규범은 간통사건이 행복한 결말로 끝나기를 허용하지 않았으며, 그 죗값이란 죽음이었기 때문에 마담 보바리, 안나 카레니나, 아서 딤즈데일은 모두 죽는다. 보바리와 카레니나의 경우는 추구하던 정열이 거짓이었지만 헤스터 프린은 아니었다. 그러나 그 대가는 수치와 죽음이었다.

간통에 대한 글쓰기는 항상 엄격하지는 않다. 사람들이 이를 심각하게 생각하기 전에는 간통은 별로 대수롭지 않게 다뤄졌다. 프랑스의 파블리오(fabliaux)라고 불리는 12세기에서 14세기 사이에 쓰인 짧고 우스운

이야기들과 영국 튜더왕조 시대의 연극은 종종 간통한 남편을 주제로 다루고 있다. 초서의 《캔터베리 이야기 Canterbury Tales》에 등장하는 밀러의 이야기가 아주 훌륭한 예다. 이 이야기는 고급문학이라기보다 막스 브라더스의 코미디 대본처럼 읽힌다. 늙은 농부의 젊은 아내 앨리슨은 마을 교회의 집사가 접근해 오자 야단을 치지만, 마을 하숙집에 머물고 있는 젊은 하숙생한테는 몸이 달아 있다. 오늘날 그런 이야기를 쓰면 교회와 여성 단체에서 사소하고 야비한 이야기로 세상에 부도덕함을 전파시키려 한다고 비난할 것이다. 야비하다고? 물론 그렇다. 그러나 이는 과거 서양문학의 중요한 부분이며, 세상은 여전히 초서나 보카치오, 존슨이나 셰익스피어 등이 사용했던 이 야비한 재주에 상을 주고 있다.

간통한 사람이 프로타고니스트가 되고 배반당한 배우자가 안타고니스트가 되어 복수에 나서기도 한다. 플롯은 아주 쉽게 반전되어 《포스트맨은 벨을 두 번 누른다》[145]에 나오듯 간통자가 배우자를 죽이거나 죽이려 함으로써 살인자로 변하는 일이 발생한다. 프랑스 영화 《디아볼릭》[146]도 아내가 남편의 정부와 합세해 남편을 죽이려하는 이야기다. 배우자를 죽이려는 계획은 사랑하는 사람끼리 맺어지는 일을 막기 위해서이며 《디아볼릭》에서는 괴로움을 모르는 남자를 없애기 위해서였다.

145 《포스트맨은 벨을 두 번 누른다(The Postman Always Rings Twice)》: 봅 라펠슨 감독의 1981년 작품. 대공황기의 미국을 배경으로 추악한 욕망이 빚어낸 살인사건을 다루었는데, 잭 니콜슨과 제시카 랭의 연기가 압권이다.

146 《디아볼릭(Diabolique)》: 프랑스 스릴러영화의 대가 앙리 조르주 클루조 감독의 1955년 작품. 치밀한 구성과 마지막 반전이 인상적이다.

누구의 동정도 받을 수 없는 악의 꽃 근친상간

금지된 어두운 사랑의 다른 형식은 근친상간이다. 모두는 이를 금기시하고 있기 때문에 이를 가지고 가벼운 희극을 쓴 작품이 있는지 의심스럽다. 근친상간은 세상에서 가장 강하고 끔찍한 금기다. 불쌍한 오이디푸스는 수수께끼를 푸는 데 선수지만 자기의 어머니와 결혼을 했다. 이를 알았을 때 그는 공포에 질려 스스로 두 눈을 뽑았다.

이 주제는 자주 다뤄지지는 않으나 항상 죄악의 태도로서 알려져왔다. 안나 카레니나와 마담 보바리의 죄는 용서되지만 근친상간의 죄는 사랑의 열정이 있든 없든 용서받지 못한다. 윌리엄 포크너의 《소리와 분노 The Sound and the Fury》에서 주인공 퀸틴은 오직 여동생만을 좋아하는 침울하고 까다로운 소년이다. 동생 캔다이스만이 그에게 자신이 받은 사랑을 되돌려줄 뿐이다.

시대에 따라 사회의 태도가 달라지는 동성애

그간 동성애의 주제도 금지된 사랑으로 여겨져 왔다. 기독교 이전의 세계에서 동성애는 정도를 벗어난 사랑이 아니었다. 그러나 동성애를 금하는 성서적 해석과 청교도 정신이 일면서 사람들은 동성애를 용납하지 않게 됐다.

서양문학은 동성애를 금기시하는 태도를 비극으로 묘사했는데, 토머스 만의 《베니스에서의 죽음》[147]이 그 좋은 예다. 주인공 아셴바흐는 열네 살짜리 소년 타지오를 사랑하는 노인이다. 극적 행동은 콜레라가 만연한

곳에서 벌어지는데 아셴바흐는 타지오를 너무 사랑한 나머지 도시를 떠나지 않고 전염병에 걸려 죽는다. 콜레라와 죽음을 동성애와 결부시킨 점은 두 인물 간의 관계를 강하게 상징하고 있다. 타지오에 대한 아셴바흐의 '부자연스러운 사랑'은 그를 직접 죽음으로 몰고 간다. 토머스 만은 죽음의 강을 건너는 상징을 포함해 지옥에 관련한 상징들을 노골적으로 삽입함으로써 동성애와 죽음의 관련을 더욱 깊이 했다.

봄과 겨울의 로맨스

아주 무거운 도덕적 주제가 다뤄지는 옛 이야기에서 벗어나 관습에 얽매이지 않는 자유로운 현대의 이야기를 하나 소개하려 한다.

《해럴드와 모드 Harold and Maude》는 콜린 히긴스[148]가 썼고 연극으로도 무대에 올려진 작품이다. 스무 살의 부잣집 청년이 주인공으로 나오는데 그는 죽음을 너무 사랑하는 나머지 어머니를 놀라게 해 주려고 자살 소동을 벌이는 게 취미이며 전혀 모르는 사람의 장례식에까지 참석을 한다. 그는 어느 날 장례식에서 일흔아홉 살 먹은 노파 모드를 만난다.

해럴드는 모드의 활기와 재치에 반한다. 해럴드는 낡은 기차에 사는 모드의

147 《베니스에서의 죽음(Death in Venice)》: 토머스 만의 원작을 바탕으로 이탈리아의 명감독 루키노 비스콘티에 의해 1971년 영화로도 만들어졌다. 작곡가 구스타프 말러를 모델로 한 이 작품은 그 시대 탐미주의의 한 정점을 보여 준다.

148 콜린 히긴스(Colin Higgins, 1941~1988): 미국의 영화감독 겸 작가. 대표작으로 19세 소년과 80세 노파의 사랑을 그린 《해럴드와 모드》가 있으며, 이 작품은 국내에서 《19 그리고 80》이라는 연극으로 널리 알려졌다.

집을 방문하고, 모드는 해럴드에게 인생과 사랑의 의미를 가르쳐 준다. 그녀는 해럴드에게 오감의 즐거움을 일깨워주고, 요가에서부터 밴조까지 악기를 연주하는 법, 보릿짚으로 만든 차와 생강 과자를 먹는 법 등 온갖 것들을 다 알려준다. 모드는 자유로운 정신의 소유자라 시류에 영합하기를 싫어했고 사회의 억압 또한 싫어했다. 해럴드는 그런 모드에게 홀딱 빠진다. 그는 인생에 대해 긍정적 태도를 취하면서 그녀를 사랑하게 되고 두 사람은 애인이 된다.

어느 날 해럴드는 모드의 팔에서 문신으로 남겨진 숫자를 보게 된다. 관객은 그녀가 수용소 생활을 하고도 살아남은 사람임을 알게 된다. 이 장면의 뛰어남은 적은 대사로도 많은 의미가 전달된다는 데 있다. 물론 거기에는 의미 자체에 대한 대화는 전혀 없다. 모드는 나치즘과 수용소의 공포를 꺼내 보이지 않는다. 그녀는 관객이 수없이 들어온 과거지사를 되풀이하거나 옛날 사진들을 펼쳐 보이지 않는다. 그럴 필요가 없다. 삶에 애착을 가지고 있는 모드의 행동은 문신 하나로도 설명이 충분하기 때문이다.

해럴드는 걱정하는 가족에게 모드와 결혼하겠다고 말한다. 해럴드는 모드의 여든 살 생일에 구혼할 계획을 세운다. 해럴드는 모드의 분위기에 완전히 빠져 버렸다. 모드는 그를 전적으로 바꿔 놓았고 철저한 절망으로부터 구해냈다. 그러나 여든 살 생일 때 모드는 수면제 과다 복용으로 죽어가고 있었다. 해럴드는 절망했다. 그는 모드가 왜 죽으려 했는지 이해할 수가 없었다. 모드의 설명은 단순하다. 여든이 지나서까지 살고 싶지 않다는 것이다. 그는 병약한 채 살아가는 삶 대신 자신이 원하는 조건 속에서 죽음을 맞고 싶었노라 말한다. 해럴드는 모드를 병원으로 데려간다. 앰뷸런스에서 해럴드는 모드에게 사랑한다고 하고 모드 역시 같은 말을 한다. 그러나 모드는 해럴드에게 "다시 더

사랑할 사람을 찾으라"는 말을 남기고 숨을 거둔다.

마지막 장면에서 관객은 해럴드의 자동차가 절벽에서 떨어져 바위에 산산이 부서지는 장면을 본다. 관객은 해럴드도 죽음을 선택함으로써 생을 마감했다고 생각하게 된다. 그러나 절벽의 다른 곳에서 해럴드의 노랫소리가 들린다. 해럴드는 모드가 가르쳐준 노래를 밴조에 맞춰 부르고 있었다.

《해럴드와 모드》가 금지된 사랑을 다룬 여타의 작품들과 다른 점은 두 사람의 관계가 단호하다는 점이다. 사랑은 치료한다. 물론 해럴드의 가족은 아들이 나이가 네 배나 많은 여자와 결혼하는 것을 싫어했다. 둘의 사랑은 사회의 환심을 사진 못했다. 모드의 자살은 슬프지만 그러나 그건 일종의 승리였다. 삶의 질을 확인하는 자기 의지의 실현. 더욱 중요한 것은 그녀의 행동이 그녀의 생각과 일치했다는 점이다.

금지된 사랑의 세 가지 극적 단계

이야기의 첫 번째 극적 단계는 관계의 시작에서 출발한다. 관객은 처음부터 해럴드가 누구인지 알게 되며 곧이어 모드가 등장한다. 그녀는 즉각적으로 엄청난 영향을 끼친다. 사회는 보통 금지된 사랑을 알게 되면 불만을 표시하고 그 사랑을 방해한다. 연인들은 하는 수 없이 비밀스럽게 사랑하거나 일반 사람들의 관습을 무시한 채 사랑한다. 그러나 비밀스러운 관계는 늘 탄로가 나고 사회는 항상 규칙을 거스르는 사람들을 벌줄 준비를 한다.

두 번째 극적 단계는 연인들의 관계의 핵심까지 도달한다. 이는 긍정적 측면에서 시작한다. 연인들은 사랑의 최전선에 도달해 있으며 모든 것이

제대로 돌아간다. 그러나 두 번째 단계의 중간에 관계를 몰락시킬 씨앗이 뿌려진다. 관객은 모드가 자살하리라는 생각은 못하지만 사랑의 관계가 해럴드가 원하는 방향으로 가지는 않을 것이라고 느낀다. 해럴드는 순진한 상태에서 사랑에 빠졌다. 그는 두려움을 모른다. 반면 모드는 이미 산전수전을 다 겪은 상태에서 사랑에 빠졌다. 그녀는 결과를 이해한다. 그러나 사회의 압력에 굴복하기를 거부하고 자기 스스로 갈 길을 찾는다. 두 번째 극적 단계의 후반부에서 두 연인의 관계는 기운다. 《마담 보바리》와 《안나 카레니나》에서 관계는 갑자기 해이해진다. 사랑의 환상이 깨진 것이다. 현실과 사회에 의해 부과된 힘이 관계를 지배한다.

세 번째 극적 단계에서 두 연인은 사회에 진 빚을 갚아야 한다. 죽음이 한 가지 해결책이다. 로미오와 줄리엣은 죽는다. 마담 보바리와 안나 카레니나, 에스메랄다, 아서 딤즈데일, 아셴바흐도 죽는다. 아벨라르는 살아남지만 거세당한다. 사랑은 다른 한 사람의 가슴속에 남아 계속 타오른다. 에스메랄다를 사모하는 콰지모도, 딤즈데일을 향한 헤스터 프린, 모드를 향한 해럴드의 경우가 그렇다. 또는 살아남은 자는 환멸과 절망에 손을 들기도 한다. 남은 연인은 모든 걸 잃게 된다. 그러나 사회는 아무것도 잃어버린 것 같지 않다.

점검 사항

1. 금지된 사랑은 사회의 관습에 어긋나는 사랑이다. 그들의 연인에 대해 눈에 보이든 보이지 않는 꼭 반대하는 세력이 있다.

2. 연인들은 사회적 관습을 무시하고 열정을 좇는다. 보통 비극적 결과가 뒤따른다.

3. 간통은 가장 흔한 금지된 사랑이다. 간통한 자는 이야기의 흐름에 따라 프로타고니스트나 안타고니스트가 된다. 배반당한 배우자도 마찬가지다.

4. 첫 번째 극적 단계는 두 사람의 관계를 규정하고 사회적 범위 안에서 둘의 위치를 알려준다. 그들이 위반한 금기는 무엇인가? 그들은 이를 어떻게 다루는가? 주변의 인물들은 이를 어떻게 다루는가?

5. 두 번째 극적 단계에서는 사랑하는 연인들이 관계의 핵심에 도달하게 한다. 연인들은 이상적인 관계를 시작하지만 사회적 심리적 압박을 받아 둘의 관계는 해체될 수밖에 없는 위기를 맞는다.

6. 세 번째 극적 단계에서는 연인들은 마지막 단계에 도달하게 되고 도덕적 문제를 해결할 시간에 다다른다. 보통 연인들은 죽음, 압력, 추방 등에 의해 헤어진다.

운명의 열쇠가 도덕적 난관을 만든다

정서의 가치는 치르는 희생의 값에 해당한다.
— 존 골즈워디[149]

등장인물이 치르는 희생

희생의 개념은 보통 특별한 언약의 관계를 맺기 위해 인간이 신에게 드린 제물을 의미한다. 피를 제물로 드리던 시대는 지났다. 그러나 아직도 신에게 올리는 봉헌이 행해지고 있으며 부활절 예배에서는 빵과 포도주를 들며 예수의 몸과 피를 상징하는 의식이 거행된다.

성서에 아브라함의 희생 이야기가 나온다. 하느님이 아브라함의 믿음을 시험해 보려고 그의 사랑하는 아들을 산 제물로 바치라고 명령했다. 아브라함이 아들을 죽이려고 칼을 들 때 긴장은 최고조에 달한다. 창세기에 나오는 유명한 일화다. 그리스인들도 희생에 대한 이야기를 많이 썼다.

[149] 존 골즈워디(John Galsworthy, 1867~1933): 영국의 소설가 겸 극작가. 자유주의, 인도주의적인 입장에서 사회의 모순을 지적하면서 궁극적으로는 그것을 고쳐나가는 인간의 미래에 대한 가능성을 제시했다. 1932년 노벨문학상 수상자. 대표작으로 연작 장편 《포사이트 가(家) 이야기》《은상자》《투쟁》등이 있다.

에우리피데스의 《알케스티스 Alcestis》 같은 작품이 그렇다. 아드메토스는 신의 뜻을 어긴 죄로 죽게 됐다. 아폴로는 그에게 대신 죽어 줄 사람을 찾으면 살 수 있다고 말한다. 아드메토스는 늙은 부모에게 찾아가 자기 대신 죽어달라고 부탁을 하나 거절당한다. 그러나 아드메토스의 헌신적인 아내인 알케스티스가 남편 대신 죽겠다고 맹세를 한다. 아마도 그녀는 그리스 남성들의 눈에는 모범적 아내로 보였을 것이다. 그녀는 사랑 때문에 희생을 한다(나중에 헤라클레스가 죽음과의 씨름에 이겨 알케스티스를 구해 준다).

현대의 서양문학에는 신이 공식에서 많이 빠져 있다. 한 인간이 희생을 해야 한다면 신을 위해서라기보다는 사랑, 명예, 자선, 또는 인류애 등의 개념을 위해서다. 디킨스의 《두 도시 이야기 Tale of Two Cities》에서 시드니 칼톤은 다르니의 아내를 사랑하는 마음에서 다르니 대신 사형당한다. 테리 말로이가 《워터 프론트》[150]에서 침묵의 언약을 깨고 노동조합을 분쇄하려 하는 음모를 알려줄 때, 그는 개인적 희생에도 불구하고 정의가 이뤄져야 한다는 믿음 때문에 그 일을 하는 것이다. 노마 레이[151]가 의복 공장에서 경영진에 맞서 싸우는 것도 더 높은 목적을 위해서다. 등장인물은 이상을 위해 희생한다. 그들은 소수의 필요보다는 다수의 필요를 위해 자신의 믿음을 바친다.

150 《워터 프론트(On the Waterfront)》: 1954년 버드 슐버그의 각본을 사회파 감독 엘리아 카잔이 영화로 만들었다. 아카데미 영화제에서 작품상, 감독상, 남우주연상, 각본상 등 8개 부문을 휩쓸었다.
151 노마 레이(Norma Rae): 1979년 마틴 리트 감독의 영화 《노마 레이》의 주인공. 가난한 섬유 공장의 한 여공이 노동조합에 뛰어드는 험난한 과정을 리얼하게 그렸다. 배우 샐리 필드가 이 작품으로 아카데미 영화제에서 여우주연상을 수상했다.

감동적인 희생, 스탠리 크레이머의 《하이 눈》

지금까지 나온 서부영화 중에서 잘 만든 작품에 속하는 스탠리 크레이머의 《하이 눈》[152]은 희생의 주제를 아주 감동적으로 다루고 있다. 이야기는 단순하다. 월 케인(게리 쿠퍼)은 1870년대 작은 마을의 보안관이다. 그는 은퇴해 마을에 새 보안관이 오기를 기다리고 있다. 그는 에이미(그레이스 켈리)와 방금 결혼을 했다. 두 사람은 다른 마을로 이사를 가서 작은 가게를 하며 가정을 꾸밀 계획에 부풀어 있다. 결혼 잔치가 벌어지는 가운데 월 케인이 감옥으로 보낸 악당 하나가 사면을 받아 다음 날 열두 시에 기차를 타고 마을에 도착한다는 소문이 들린다.

다음 날 아침 10시 40분. 기차역은 악당을 기다리는 부하 몇 명을 빼놓고는 텅 비어 있다. 이들은 월 케인을 죽이려고 한다. 에이미는 퀘이커교(敎)도다. 그녀는 폭력을 싫어한다. 그녀는 악당이 도착하기 전에 남편이 마을을 떠나기를 바란다. 그녀는 남편에게 이 일은 새 보안관의 문제라고 설득한다. 친구마저도 떠나라고 충고한다. 그의 편은 아무도 없다. 심지어 악당에게 판결을 내렸던 판사마저도 마을을 떠난다. 떠나는 것에 부끄러워 할 필요가 하나도 없어 보인다. 무엇보다도 월 케인은 이미 보안관 배지를 반납한 후다. 하지만 월 케인은 도덕적 인간이다. 악당과의 대결은 피할 수 없는 도전이다. 죽는다 할지라도! 기차는 열두 시에 도착한다. 악당은 부하들과 함께 월 케인을 찾으러 마을로 들어온다. 시계의 분침이 열두 시를 넘어

152 《하이 눈(High Noon)》: 프레드 진네만 감독의 1952년 작품. 실제 상영시간과 영화 속 극의 시간이 일치하는 영화적 실험을 감행한 서부극으로 게리 쿠퍼가 아카데미 영화제에서 남우주연상을 받는 등 4개 부문을 수상했다.

간다.

클라이맥스는 너무 유명해서 많은 서부영화들이 이를 보고 베꼈다. 아주 고전적인 대결이다. 사 대 일. 윌 케인은 승산이 없다. 마을에서 그를 도와줄 사람은 한 명도 없다. 이러한 불리한 상황에서 케인의 아내는 종교적 믿음을 어겨가며 남편을 구하기 위해 총을 잡는다. 일부 페미니스트들은 남편을 구하기 위해 자신의 믿음을 배신하는 아내를 거부하겠지만 이는 백 년도 더 된 이야기이며 지금보다는 덜 개화된 시대의 일화다.

희생은 커다란 개인적 희생과 함께 찾아온다

영화는 에이미의 결정을 갑작스럽게 보여 줌으로써 관객을 놀라게 한다. 믿음을 버려가며 폭력을 택하기까지의 그녀 내면의 고민은 보여 주지 않는다. 남편에 대한 사랑이 폭력을 싫어하는 입장보다 더 강하다. 남편이 살아 있기를 원하면 행동을 해야 한다고 알고 있다. 윌 케인은 자기가 한 일에 대한 책임으로 희생할 각오가 되어 있다. 그렇게 함으로써 그는 아내의 종교적인 신념을 꺾어 놓는다. 이것이 바로 주인공을 난처하게 하는 경우다. 아주 순조롭게 일이 해결될 상황은 아니다. 영화의 마지막 장면은 두 사람이 새로운 삶을 위해 함께 떠나는 모습을 보여 준다. 그러나 그녀는 무슨 대가를 지불했는가? 그들의 결혼생활은? 관객은 오로지 추측할 뿐이다.

이것이 희생의 주안점이다. 그것은 항상 커다란 개인적 희생과 함께 찾아온다. 등장인물이 목숨을 바칠 수도 있다. 또는 심각한 심리 변화로 대가를 치를 수도 있다. 등장인물은 중요한 변화를 겪게 된다. 등장인물은

낮은 차원의 심리적 상태에서 변화를 시작할 수도 있다. 처음에 그는 자신이 대면하고 있는 문제의 복합성이나 본질을 이해하지 못한다. 그러나 상황은 등장인물이 행동하지 않을 수 없도록 몰고 간다. 그러므로 결정을 내려야만 한다. 아주 편한 방법으로, 도망가는 쉬운 해결책을 찾을 수도 있다. 또는 힘이 들고 개인적 희생이 큰 정면 대결을 택할 수도 있다. 테리 말로이의 동생은 살해되며 윌 케인은 부두 노동자들에 의해 추방된다. 노마 레이는 해고당하고 시드니 칼톤은 교수형에 처한다.

일반적으로 주인공들은 올바른 일을 하다가 좌절된다. 자신을 희생하는 것은 결코 쉬운 일이 아니다. 물론 다른 사람을 구하기 위해 자신의 목숨을 바치는 주인공을 다룬 작품은 많다. 그런 희생은 즉각적이며 본능적이다. 이는 극적 진행상 중요한 대목이지만, 관객은 수치심이 따를지 영광이 따를지 알 수 없는 결정을 내려야 하는 인물의 내면적 고뇌를 들여다보고 싶어한다. 에이미의 경우, 사랑의 언약을 희생해야 할지도 모르겠다.

희생의 플롯으로 빛을 본《카사블랑카》

1940년대 초반 머리 버넷(Murray Burnett)과 조앤 앨리슨(Joan Alison)이 쓴 《모두들 릭의 가게에 모이다 Everybody Comes to Rick's》라는 희곡이 있었다. 이 작품은 상황이 황당하고 대사는 형편없어서 산더미처럼 쌓인 다른 시나리오에 눌려 빛을 보지 못했는데 줄리어스(Julius J. Epstein)와 필립 엡스타인(Philip G. Epstein), 그리고 하워드 코흐(Howard Koch)가 이를 찾아내 영화로 만들었다.

제작은 아주 난관 투성이었다. 대본이 계속 고쳐져서 연출자와 연기자들은 등장인물의 동기와 목적이 무엇인지도 모르고 이야기가 어떻게 흘러가는지도 알지 못했다. 대본 문제와 제작 시일 때문에 영화는 줄거리 순서대로 촬영됐다. 처음에는 로널드 레이건과 앤 셰리든이 배역으로 뽑혔으나 나중에 잉그리드 버그만(Ingrid Bergman), 폴 엔라이드(Paul Henreid), 험프리 보가트로 교체됐다. 이렇게 만들어진 영화가 《카사블랑카》[153]인데 이는 작품상, 감독상, 시나리오상 등 아카데미상을 세 개나 받았을 뿐 아니라 미국영화의 고전 반열에 오른 작품이 됐다.

어떻게 된 일일까? 작가는 관객에게 호소력 있는 이야기를 한 장면 삽입했다. 이 이야기는 사랑에 관한 것인데 중요한 건 고차원적인 사랑을 위해 누군가 희생하는 이야기를 삽입했다는 점이다. 《하이 눈》에서 에이미가 남편을 위해 희생하는 것과 같은 이치다. 그러나 《하이 눈》이 어려운 결정을 내리는 등장인물을 탐구하지 않은 데 비해 《카사블랑카》는 그것을 보여 준다. 이 플롯의 바탕은 등장인물이다. 희생의 행위는 등장인물의 성격을 대변한다. 그래서 플롯이 뒷전으로 밀린다. 《카사블랑카》는 네 인물에 대한 이야기이며 이들 사이의 역동성을 잘 보여 준다. 이들을 둘러싼 사건은 등장인물의 성격을 반영한다. 마지막에 가서 릭 블레인이 자신을 희생할 때, 그 전에 있었던 모든 일들은 그 행동에 의해 전부 정리된다.

153 《카사블랑카(Casablanca)》: 마이클 커티스 감독의 1942년 작품. 밀도 있는 연출과 배우들의 명연기가 어우러진 사랑 이야기로 2006년 미국 시나리오작가조합에 의해 역대 최고의 시나리오로 선정됐다.

장소의 제한을 통해 긴장을 강조

이 이야기는 제2차 세계대전 중 북아프리카의 카사블랑카라는 도시에서 벌어진다. 유럽의 피난민들은 리스본으로 가는 비자를 얻기 위해 도시로 몰려들고 나치의 앞잡이들은 이들을 잡으려고 날뛰고 있다. 피난민들의 일부는 릭의 아메리카 카페에 와서 술을 마시며 시간을 보낸다. 피난민들이 어떤 삶을 살고 있는지 도시 전체가 아닌 릭의 카페만 보여 준다. 길거리까지 나가지 않아도 전쟁의 여운과 긴장이 느껴진다. 릭의 술집은 실상 바깥 세계의 조그만 축소판이다.

앞에서도 언급했듯이 긴장을 강조하려면 지리적 장소를 등장인물에 어울리게끔 제한할 필요가 있다. 폐소공포증을 느끼도록 좁은 장소를 선택하고 출구를 모두 막는다. 프로타고니스트와 안타고니스트의 거리를 팔 길이만큼 좁혀 준다. 이들을 한 마을 건너 멀리 떨어뜨려 놓으면 긴장은 희석되는 법이다.

릭의 술집으로 장소를 제한한 또 다른 이유는 제작비의 절감 때문이다. 여러 장소를 옮겨 다니는 것보다 이쪽이 훨씬 싸게 먹힌다. 이 효과는 대단히 중요하다. 지구를 한 바퀴 돌 필요가 전혀 없다. 일고여덟 나라를 도는 것만으로도 십여 군데의 도시를 들르는 것과 같은, 이국적이고도 낯선 분위기를 만들 수 있다.

등장인물의 변화가 주는 재미

관객은 릭을 만난다. 그는 결코 숭고한 이상을 가진 부류의 사람이 아니다. 그는 완고하며 자신을 위해 산다. 그래서 변화, 즉 세속적 도덕관에 충실한 사람이 양심적 결정을 내리는 변화는 지켜볼 만한 가치가 있다. 등장인물이 이미 고상한 이상을 가지고 있다면 희생의 설정은 쉽다. 《하이 눈》에서처럼 에이미의 희생이 이상과 상충되는 경우를 제외한다면 릭은 이기적이고 몸을 도사리며 완고한, 그러나 한편으로는 여린 흥미 있는 인물이다.

● ― 회상: 파리

릭(험프리 보가트)의 옛 이름은 리처드이며 그 당시 일사(잉그리드 버그만)를 절망적일 만큼 사랑했다. 그는 나치가 들어오기 전에 사랑에 빠진 일사와 결혼해 파리를 벗어나려 한다. 릭은 일사가 주저하고 있다는 사실을 알지 못한다. 그래서 함께 떠나기로 한 날 일사가 나타나지 않자 충격을 받는다. 그녀는 이별의 편지를 보낸다. 일사의 편지는 비에 젖어 잉크 자국이 번진다.

● ― 다시 현실: 카사블랑카

1941년 릭의 아메리카 카페. 관객은 주인공의 비밀스러운 과거를 알게 된다. 그는 사랑의 상처를 심하게 받았다. 관객은 그를 좀 더 이해하게 된다. 릭은 "나는 아무도 도와주지 못한다"라는 말을 하지만 이야기가 진행되어 가면서 그렇지 않은 모습을 보여 준다. 관객은 그가 스페인에서 파시스트와 싸웠으며 그를 잡으려는 독일군을 피해 파리를 떠난 사실을 알게 된다. 즉 그는 사랑의 상처를 심하게 받았고 독일인을 싫어한다.

그는 도박장에서 방자하게 〈라인 강을 보라〉를 부르는 독일인을 누르기 위해 〈라 마르세예즈〉를 연주하게 한다. 그는 독일인을 둘이나 죽이고 우가트(피터 로어)를 탈출시킨다. 릭은 체포되는 위험을 감수하고 우가트를 위해 독일 장교의 서명이 담긴 비자를 훔친다. 그리하여 관객은 그의 내면을 더 들여다보게 된다. 비록 시간과 상황이 그를 잠자코 있게 했으나 그는 사실 원칙이 있는 사람이다.

인물의 변화 과정은 설득력이 있어야 한다

인물의 기본을 구축함으로써 이기적인 상태에서 이기심이 없는 상태로 변화가 이뤄진다. 단순한 사건으로 인물을 180도 변하게 만들어 태도와 행동을 반대로 바꿀 수는 없다. '첫' 지점부터 '마지막' 지점에 이르기까지 설득력 있게 인물의 변화 과정을 그려야 한다. 릭은 아무도 도와주지 않겠다고 선언한다. 그러나 관객은 그가 왜 그런 말을 했는지 이해한다. 그는 과거에 도움을 주려다 상처를 받았다. 관객은 최소한 그가 남을 도울 능력이 있음을 알게 된다. 플롯의 질문은 그가 누구를 돕느냐에 있다. 그리고 어떻게? 무엇이 그의 마음을 바꿨으며 변하게 만들었는가? 물론 여자 때문이다. 이것이 그를 난처한 상황에 처하게 한다.

인물을 적절하게 설정했다면 관객은 겉으로 드러나지 않는 긴장을 그 등장인물의 진정한 표현으로 받아들인다. 등장인물에게 단순히 요술 장치를 제공해서는 안 된다. 등장인물의 과거를 알아야 표현을 할 수 있다. 《카사블랑카》에서는 회상 장면이 중요하다. 그 장면을 제거해 버리면

관객은 릭의 내면의 갈등을 이해하지 못한다. 이러한 플롯에서는 인형과 같은 인물을 배제해야 한다. 인물은 설득력이 있어야 한다. 관객은 인물들이 연기하는 동기를 이해해야 한다. 관객은 일사와 일사의 남편에 대해 알지 못한다. 릭을 통해 아는 수밖에 없다. 작가는 두 번째 극적 단계에서 이를 설명해줘야 한다. 일사는 파리에서 왜 릭을 떠나야 했는가? 그것이 릭에게 어떤 영향을 미쳤는가? 그는 얼마만큼 유감스러웠는가? 문자 그대로 그는 그들의 운명을 쥐고 있다.

희생 이외의 다른 선택이 없는 상황으로 몰고 간다

등장인물의 행동을 발전시킬 때 항상 등장인물의 동기를 마음에 둬야 한다. 사람들은 항상 어떤 이유를 가지고 행동을 한다. 이 세상은 아무런 보상도 바라지 않고 그저 베푼다는 이유만으로 덩달아 같이 베풀어 주는 곳이 아니다. 독자는 경험으로 그런 일이 드물다는 걸 안다. 그런 예가 있기는 하다. 그런 사람들의 이야기는 사람들을 자극하고 열광케 한다. 인간은 모두 동기를 가지고 행동한다. 이러한 동기는 고상한 마음에서 발생하기도 한다.

작가가 플롯의 전환점에서 등장인물을 희생시킨다면 작가는 그 등장인물에게 마음을 쓰고 있는 것이다. 이것은 관객이 등장인물의 기본 성향과 희생의 이유를 이해한다는 뜻이다. 갑자기 모자 속에서 마술처럼 토끼를 꺼낼 수는 없다. 등장인물이 지니고 있는 사고의 흐름 안에서 행동을 보여 줘야 한다.

두 번째 극적 단계에서 등장인물은 손쉽게 해결할 수 없는 도덕적 난관에

봉착한다. 등장인물은 처음엔 쉬운 해결책을 찾으려 한다. 올바른 일을 피하려 할지도 모른다. 그러나 진리와 타당한 선택은 분명해 보인다. 이야기를 예측 가능하게 만들고 이해시켜야 하기 때문에 전개가 너무 분명해서도 안 된다. 독자는 프로타고니스트가 할 일에 대해 완전히 확신을 가지지 않아도 된다. 물론 그는 옳지 못한 일을 하지 않을 기회도 있다. 독자는 이성적으로 판단한다. 그들은 양심을 얼버무릴 쉬운 길을 찾는다. 이 플롯에서 올바른 일을 하는 것엔 상당한 대가가 필요하다.

　등장인물이 커다란 위험을 겪도록 해야 한다. 그렇지 않으면 관객의 관심을 끌 수 없다. 그렇다고 작가는 균형이 잡힌 등장인물의 삶을 지나치게 기울도록 만들어서는 안 된다. 하지만 프로타고니스트와 다른 등장인물이 의미 있는 위험을 겪게는 만들어야 한다. 사소한 사건과 사소한 인물은 사소한 이야기를 만들 뿐이다. 인물의 운명은 최소한 저울의 균형에 걸려 있어야 한다. 운명은 생사의 기로에 서 있는 신체적인 것일 수도 있고 자존심에 관한 상징적인 것일 수도 있다.

희생은 자기 보전의 본능에 저항하는 일

희생은 프로이트가 말한 바, 이드와 슈퍼에고 사이의 충돌을 가져온다. 간단히 말하자면 이드는 하고 싶은 것을 하게 만드는 성격의 한 부분이다. 이는 개인적이고 늘 충동적이며, 가장 먼저 나타난다. 이드는 한쪽 어깨에 악마가 앉아 있는 형상으로 묘사되기도 한다. 슈퍼에고는 심리의 또 다른 면이다. 이는 옳은 일을 아는 부분이며, 천사가 어깨에 앉아 있는 형상으로 설명

된다. 등장인물은 한쪽에선 "이걸 해라, 저걸 해라"라는 소리가 들리고 한쪽에서는 "그걸 하면 안 돼, 그건 옳지 않아"라는 목소리가 들리는 가운데 놓인 불쌍한 존재다. 그는 어느 쪽의 소리를 안내받든 행동을 결정한다. 진정한 희생을 하는 등장인물은 슈퍼에고의 안내를 받는다. 희생의 개념은 자신의 어떤 부분을 완전히 포기하는 일이기 때문이다. 희생의 이야기에서 그는 상당한 대가를 치르는데 이는 개인의 안전일 수도 사랑일 수도, 혹은 생명 자체일 수도 있다. 희생은 인간의 고양된 모습을 보여 준다. 이는 인간 정신의 최고조를 뜻하는 가장 훌륭한 대목이다. 심지어 탐욕스럽고 이기적이고 해로운 인간도 자신보다 남을 우선시해 모든 것을 포기하는 순간에는 성자로 변할 수 있다.

자기 보전은 인간 모두에게 가장 중요한 충동이다. 희생은 바로 그런 본능에 저항하는 일이다. 이는 작품에서 힘 있는 추진력이 된다. 작가는 희생과 가장 거리가 멀어 보이는 등장인물이 피할 수 없는 경우에 부딪혀 희생하는 이야기를 만든다. 이 이야기는 관객에게 인간의 근본적인 정의감을 확신시켜 준다.

희생의 대가와 영향을 고려해야 한다

희생은 더 높은 이상을 완성하는 대가로 무엇인가를 포기하는 것이다. 인간은 자신보다 남을 먼저 내세울 때 고양된 상태를 획득한다. 이 플롯은 인간을 최고로 만드는 능력이 있다. 그러나 이미 지적한 바대로 의미 있는 희생은 비싼 대가를 치러야 한다. 한가하게 이뤄지고 아무런 대가도

지불하지 않는 희생은 커다란 대가를 치르는 희생보다 가치가 적다. 백만장자가 몇 만원을 희사하는 것은 아무런 희생도 아니다. 가난한 사람이 얼마 안 되는 소유물을 모두 바치는 것이 더 큰 희생이다. 물론 희생은 돈으로만 따질 문제가 아니다. 더 중요한 것은 생명을 치르는 희생이다. 조국이나 가족을 위해 목숨을 바칠 때 가장 위대한 희생이라고 간주된다.

물질이나 정신을 바치는 희생은 그 종류가 수없이 많다. 세 번째 극적 단계를 발전시킬 때 등장인물이 지불하는 희생의 비용에 초점을 맞춘다. 희생의 이야기는 이 대목을 향해 전개된다. 희생의 순간이 진리의 순간이다. 그가 과연 최상의 것을 지불하는가? 희생은 종종 옳은 일을 하는 것 이상이다. 이는 '최선'을 의미한다. 이 단계에서 작가는 두 가지 측면을 고려해야 한다.

– 등장인물의 실질적 희생과 그것이 그에게 미치는 영향.
– 다른 등장인물에게 미치는 영향.

관객은 희생 자체의 영향에 관심을 가진다. 관객은 등장인물의 행동이 의도한 결과를 불러왔는지를 알고 싶어한다. 만약 그렇지 않다면 그건 왜일까? 세 번째 극적 단계는 독자가 예상하듯 정서적이다. 등장인물의 정서가 어떻게 발전하는지 관찰하라. 감상주의나 멜로드라마를 피하라. 등장인물의 정서를 과장하지 말고 희생의 행동 역시 과장하지 말라. 지나친 것보다는 모자란 것이 항상 낫다.

또한 작가는 등장인물을 성자로 만들려는 노력을 피해야 한다. 그가 희생을 했다고 해서 천국의 명예의 전당에 이름을 올릴 수 있는 것은

아니다. 작가는 바로 관객이 희생의 가치를 판단하도록 만든다. 등장인물의
의도를 분명히 한다면 관객은 작가가 원하는 결론에 도달할 수 있을 것이다.

점검사항

1. 희생은 개인에게 위대한 대가를 치르게 한다. 프로타고니스트는 신체적으로든 정신적으로든
 위험한 일을 해야 한다.

2. 프로타고니스트는 이야기가 진행되는 동안, 낮은 도덕적 차원에서 숭고한 차원으로 중요한
 변화를 겪는다.

3. 사건이 주인공에게 결단을 촉구한다.

4. 등장인물의 기본 바탕을 설정해 관객이 희생을 결정하는 과정을 이해하도록 만든다.

5. 모든 사건은 주인공의 반영이라는 사실을 잊지 않는다. 작가는 등장인물을 시험하고 그의
 성격을 발전시킨다.

6. 등장인물의 행위의 동기를 분명히 해 왜 그런 희생을 해야만 하는지 관객이 이해하도록 만든다.

7. 등장인물의 사고의 줄기를 통해 행동의 줄기를 보여 준다.

8. 이야기의 중심에 도덕적 난관을 설정한다.

사소한 일에도 인생의 의미가 담겨 있다

발견 · · ·

유레카! 찾았다!
— 아르키메데스

시간은 흘러도 인간의 본질은 변하지 않는다

인간은 끊임없이 자신이 누구인지에 대한 답을 찾는다. "나는 누구인가?",
"나는 왜 여기에 있는가?"라는 질문은 항상 사람들의 머릿속에 자리 잡고
있다. 철학자들은 이러한 질문에 대해 수많은 책을 썼으나 대답은 물에 젖은
비누처럼 손에 잡히지 않는다. 사상가들은 마치 정신의 식당에서 메뉴를
고르듯 수많은 대답을 놓고 그중 하나를 고르라고 한다. 논쟁은 빗발치듯
무성하지만 완전한 만족을 주는 답은 하나도 없다. 철학자들이 이 문제를
가지고 추상적으로 씨름한다면 작가들은 실제처럼 보이는 상황에서 진짜
같은 인물들을 이용해 구체적으로 씨름한다. 그것이 예술의 위대한
매력이다. 이는 인생의 의미를 해석해내는 일인 것이다.

어떤 면에서 이 플롯은 수수께끼의 플롯을 많이 닮았다. 인생이란 풀어야
하는 수수께끼 같은 것이기 때문이다. 그러나 이 플롯은 살인 음모를
파헤치거나 피라미드의 신비를 탐색하는 것보다는 자신에 대한 배움을

추구하는 데 더 관심을 기울이고 있다. 이 플롯의 가능성은 끝이 없으나 확실한 초점을 가지고 있다. 이는 등장인물의 플롯이자, 등장인물이 가장 중요한 요소가 되는 플롯이다. 발견은 인물에 대한 것이며 자신을 이해하려는 추구다.

앞에서 이미 살펴본 대로 인간의 조건은 끝없이 변하고 있지만 또한 결코 변하지 않는 부분이 있다. 5천 년 전 바빌로니아인들의 두려움, 희망, 욕망은 현대인들의 두려움, 희망, 욕망과 거의 일치한다. 시간은 변해도 인간은 변하지 않는다. 이런 유사함 때문에 독자는 다른 사람의 경험을 통해 인생의 의미와 간접 경험을 나눈다.

문학은 다른 사람의 삶을 탐색하는 아주 위대한 원천이다. 발견은 그저 등장인물에 대한 것만은 아니다. 이것은 삶의 근본적 의미를 탐구하는 인간에 관한 것이다. 일반적으로 인생의 의미를 파악하는 데에는 칠팔십 년 정도가 걸린다. 미리 인생의 가치를 알아볼 수 있는 혜안이 있다면 참으로 다행이다. 그러나 문학은 정말로 완전한 인생을 몇백 쪽으로 압축할 수 있는 위대한 능력이 있다. 작품은 몇백 쪽 안에 세대 간의 분포를 보여 줄 수도 있고 더 많은 세대의 이야기도 담아낼 수 있다. 작가가 등장인물의 본질이나 환경의 영향을 잘 알고 있다면 가치 있는 성찰을 독자나 관객에게도 나눠 줄 수 있을 것이다.

작은 발견이 인생을 바꾸기도 한다

문학의 매력은 발견에 있다. 사람들은 생각하기를 귀찮아하고 그저 눈으로만

읽기를 좋아한다. 일상생활에서 부딪치는 현실의 압박감에서 떠나기를 원한다. 사람들은 읽으면서 또한 배운다. 책 속의 등장인물들을 발견할 뿐만 아니라 자기 자신에 대해서도 좀 더 알게 된다. 즉 인생의 교훈은 살아가면서 얻기도 하지만 독서를 통해서도 얻는 것이다. 독서는 대리 경험의 형식이지만 직접 겪은 것과 같은 공적 경험으로 간주되는 수도 있다.

작가의 임무는 작품 속의 등장인물과 세계를 아주 현실적으로 그림으로써 독자가 언어의 환상을 현실의 가치 체계와 연결지을 수 있도록 만드는 것이다. 잘 만들어진 인물은 살아 있는 것 같다는 말을 자주 듣는다. 그들은 상상 속에 살고 있지만 힘을 지니고 있다. 작가들은 종종 등장인물의 의지가 작가를 끌고 가는 경우를 경험한다고 한다. 등장인물이 정직하고 진실한 모습을 지녔기 때문이다. 그들은 일시적 창조물이 아닌 인생의 반영이다.

발견의 플롯은 무수한 형식을 지닌다. 이는 어린이가 주인공으로 등장하는 작품의 중요한 플롯이기도 하다. 어린이들은 어른들보다도 발견의 과정을 더 많이 겪기 때문이다. 그들은 계속해서 인생의 파도를 타기 때문에 항상 적응하는 법을 배워야 한다. 어린이 문학을 쓴다면 좋은 작가는 설교하지 않는다는 사실을 명심해야 한다. "얘들아, 너희는 이걸 꼭 알아야 하고 꼭 그렇게 해야 한다" 등등의 설교는 필요없다. 좋은 작가는 독자들이 자신의 상황을 고려해 의미를 스스로 추출해내도록 도와줘야 한다. 억지로 먹게 해서는 안 된다. 아이들은 어른과 마찬가지로 스스로 바위를 들춰서 그 밑에 있는 보물을 찾고자 한다. 잘 쓰기만 한다면 의도는 분명해질 것이다. 어른을 위한 작품도 마찬가지다. 독자는 인생의 의미를 세상에 설파하는 십자군 같은 작가를 좋아하지 않는다. 독자가 참을 수 있는 것은 어려움 속에 처한 인물을 묘사하는 작가의 진지한 노력 때문이다.

여기서 성숙의 플롯과 발견의 플롯의 차이점을 구별해야겠다. 성숙의 플롯은 어른이 되는 과정에 초점이 있다. 성숙의 플롯에서는 프로타고니스트가 이 세상이나 자신에 대해 발견하지만 그 초점은 발견 자체에 있는 것이 아니고 그 발견이 인물에 미치는 영향에 있다. 성숙의 플롯은 아무것도 모르던 사람이 경험을 한 사람이 되는 과정에 관한 작품이다. 발견의 플롯은 과정에 대해 자세히 다루지 않고 인생에 대한 해석을 다룬다.

유도라 웰티[154]의 작품인 《떠돌이 세일즈맨의 죽음 Death of a Travelling Salesman》을 살펴보자. 이 작품은 아서 밀러[155]가 쓴 《세일즈맨의 죽음 Death of a Salesman》과는 다르다. 1930년대 미시시피의 시골을 무대로 해 신발을 팔러 다니는 세일즈맨이 인생의 마지막 순간을 맞는 이야기다.

독감에 걸린 보먼은 아무도 알아주지 않는 어느 시골 마을의 젊은 부부 집에 머물게 된다. 그는 점점 심하게 앓다가 마침내 곧 죽게 될 것이라 느낀다. 그런데 그는 젊은 부부에게서 자신이 가지고 있지 못한 덕목을 발견한다. 평생을 길에서 보낸 그는 자신의 삶이 정서적으로 충분하지 못했음을 깨달은 것이다. 그는 떠돌아다니던 삶과 가족을 돌보지 못했던 일에 대해 결코 후회한 적이 없었으나, 그 젊은 부부의 삶을 보고는 그동안 인생에서 자신이 그냥 지나친 부분이 많았다는 사실을 알게 된다. 그러나 때는 너무 늦어 죽음이 바로 눈앞에 있다.

154 유도라 웰티(Eudora Welty, 1909~2001): 미국의 소설가. 친밀한 사회적 접촉에서 비롯되는 상호관계를 통해 작품에서 주로 복잡한 인간관계를 다뤘다. 《녹색 커튼》《황금 사과》《델타의 결혼식》 등의 대표작이 있다.

155 아서 밀러(Arthur Miller, 1915~2005): 미국의 극작가. 작품에서 현대 산업사회와 개인과의 관계, 정치적인 이슈를 중점적으로 다뤘으며 현대비극물의 창시자로 일컬어지기도 한다. 테네시 윌리엄스와 함께 미국 연극계의 양대 산맥으로 인정받는다. 대표작으로 《세일즈맨의 죽음》《타임 벤즈》 등이 있다.

가능한 한 이야기를 늦게 시작하라

발견 과정도 세 단계의 움직임을 겪는다. 등장인물의 변화를 알기 위해서는 여행을 시작하게 만드는 사건이 발생하기 이전에 등장인물의 과거에 대해 알아야 한다. 독자는 플롯을 시작하게 하는 촉매 역할의 장면이 늦춰지기를 원하지 않고, 작가는 독자에게 등장인물이 살아가는 인생을 사건이 일어나기 전에 미리 알려줄 필요가 있다. 전형적인 플롯에서는 평형이 흐트러지기 직전에 주인공이 등장한다. 예비작가들이 저지르는 공통적인 실수 중 하나는 촉매 작용이 되는 장면이 나오기 전 등장인물에 대한 묘사가 너무 많다는 점이다. 물론 "가능한 한 이야기를 늦게 시작하라"는 충고는 기억해 둘 만한 사항이다. 주된 이야기는 변화가 일어나려는 지점까지 참았다가 시작해야 한다. 하지만 사건이 등장인물을 변하게 하기도 전에 세부 묘사를 시시콜콜히 늘어놓지는 말아야 한다. 무대 장치에 대해서도 너무 시간을 끌지 말아야 한다. 그러면 독자들은 흥미를 잃는다.

이야기에서 처음의 행동은 아주 중요하다. 독자들의 관심을 끌어야 하기 때문이기도 하고 독자들에게 등장인물의 삶 전체의 맛을 짧은 시간 안에 보여 줘야 하기 때문이기도 하다. 《떠돌이 세일즈맨의 죽음》의 첫 장면에서 보면은 독감에서 회복됐다고 생각한다. 그는 시골 사람들에게 구두를 팔기 위해 다시 여행을 시작한다. 작가는 호텔에서 의사에게 진단을 받는 장면 따위는 만들지 않았다. 보면이 길에서 다시 세일즈를 시작하면서 작가는 회상을 통해 과거에 일어난 일을 보여 준다. 그러나 보면은 몸이 약해져서 자동차를 몰고 가다 구덩이에 빠진다. 다행히 그는 다친 데 없이 차에서 빠져 나오고, 이 첫 장면을 통해 독자는 보면의 성격에 대해 많은 것을 알게

된다. 즉 독자는 그가 누구이며, 그에게 무엇이 중요하며, 그가 무엇을 성취하고 싶어하는지를 알게 된다.

첫 번째 움직임은 두 번째 움직임을 낳는다. 그리고 두 번째 움직임에서 변화가 시작된다. 주인공들은 자신의 삶에 만족해 변화를 추구하고 있지 않다. 그러나 일은 발생한다. 사건이 변화를 강요한다. 등장인물은 자신의 삶을 처음으로 꼼꼼하게 돌아보게 되고 당연하게 생각했던 일들이 잘못됐다는 사실을 깨닫는다.

보먼은 길가에 있는 농장에 찾아가 도움을 청하는데, 이때 한 젊은 부부가 보먼의 차를 구덩이에서 꺼내 준다. 눈앞에 죽음을 두고 있어서인지 그에게 전에는 눈에 들어오지 않던 일들이 차츰 발견되기 시작한다. 그는 젊은 부부의 열정과 착한 마음씨를 부러워한다. 아내는 임신했으나 차분하며 편하게 보인다. 보먼은 그가 살았던 인생과는 완전히 다른 생활로 돌아가고 싶다. "가슴에는 총이 불꽃을 튀기듯 탕탕 하는 폭발음이 끝없이 들려 오고" 있었다. 그러나 곧 죽음이 다가온다.

세 번째 움직임은 보먼이 자신의 삶을 이해하는 장면으로 시작한다. 그는 언제 죽을지 모르지만 지금껏 삶을 원하는 방향대로 살지 않았음을 느낀다. 그는 사랑을 아쉬워한다. 하지만 농장에서 젊은 부부와 보내는 마지막 경험이 죽기 전 마음의 평화를 가져온다. 그는 완전한 빈털터리로 무덤 속으로 가진 않은 것이다.

등장인물의 싸움을 중요하게 부각시켜라

세 번째 극적 단계 중에서도 등장인물을 깊이 살펴야 하는 가운데 부분이 제일 까다롭다. 종종 등장인물은 불확실성과 고통 때문에 변화에 저항한다. 균형을 잃어버린 다음에 등장인물은 평형을 되찾으려고 애쓰지만 그가 항상 기피했던 상황과 맞서게 된다. 등장인물에게 그 과정은 건강할 수도 있고 건강하지 않을 수도 있다. 그는 좀 더 나은 인물이 될 수도 있고 더 나쁜 인물이 될 수도 있다. 싸움은 중요한 일이다. 등장인물이 겪는 싸움이 의미 있는 것임을 확인하라. 사소하게 만들어서는 안 된다. 소용돌이가 사소한 가정 비극 정도라면 아무도 이를 거들떠보지 않을 것이다. 금붕어 한 마리가 죽은 정도의 비극이라면 아무도 인생의 가치를 평가하려 들지 않을 것이다.

또한 이야기의 전개를 사소하게 만들어서도 안 된다. 주인공이 아주 중요한 갈등을 하고 있음에도 전보다 교회를 충실하게 다닌다면 독자는 이를 대수롭지 않게 여길 것이다. 사건의 폭과 사건의 깊이에 알맞은 비율이 있다. 보면을 거기까지 오게 한 것은 다름 아닌 죽음이다.

헨릭 입센[156]의 《유령 Ghost》도 비슷한 전개를 가지고 있다. 주인공 알빙 아주머니는 죽은 남편의 과거를 고통스럽게 알지 않으면 안 된다. 마지막에 알빙 아주머니는 자기의 행동이 사랑이 아닌 의무에 바탕을 뒀다는 것을 깨닫는다. 그녀는 자신 역시 가정의 비극에 간접적 책임이 있음을 느끼고 독약을 준비한다. 이 플롯에서 가장 중요하게 관심을 기울여야 할 점은 바로

156 헨릭 입센(Henrik Ibsen, 1828~1906): 노르웨이의 시인이자 극작가. 근대 사실주의 희극의 창시자. 주요 작품으로 《페르귄트》 《인형의 집》 《유령》 등이 있다.

자기의 발견이다. 등장인물인 보먼이나 알빙 아주머니나 둘 다 무지한 상태로서, 그들은 인생의 과정에서 자신에게 일어난 일을 알지 못하다가 문득 삶의 진정한 모습을 이해하는 깨달음의 상태가 된다.

이 발견의 과정에는 대개 아주 고통스러운 대가가 지불된다. 알면 안 되는 것들을 알게 되는 경우까지 있다. 보먼은 죽기 직전 잃어버린 과거와 화해할 기회를 갖는다. 그러나 알빙 아주머니는 아주 복잡한 상황에 사로잡히고 만다. 매독에 걸려 미쳐 가는 아들, 사생아인 딸, 남편의 더럽혀진 이미지 등등. 그런 측면에서 소포클레스의 《오이디푸스 왕》은 고전적인 발견의 플롯이다. 신탁이 오이디푸스에게 아버지를 죽이고 어머니와 결혼할 거라고 예언을 했는데도, 오이디푸스는 그리스인답게 아주 오만한 태도를 취하며 자신의 운명을 바꾸려 한다. 오이디푸스는 운명을 피하고자 했지만 결국 운명을 거역한 대가로 원치 않은 희생자가 된다.

《여인의 초상》, 등장인물이 끌고 가는 발견의 플롯

이런 종류의 플롯을 잘 사용하는 작가 중에 헨리 제임스가 있다. 그는 인간이 자신에 대해 깨닫게 되는 작품을 많이 쓴다. 행동과 음모에서 흥미를 느끼는 독자에게 헨리 제임스는 사랑받지 못한다. 그러나 인간의 조건에 대해 관심이 있거나 인간 심리를 탐구하는 데 시간 쏟기를 좋아한다면 단연 헨리 제임스가 최고다.

《여인의 초상》[157]은 이사벨 아처에 관한 이야기인데 그녀는 젊고 아름다우며 영국에서 많은 유산을 물려받은 뉴잉글랜드에 사는 여인이다. 그녀는

여러 구혼자들을 물리치고 길버트 오스먼드와 결혼한다. 오스먼드는 딸과 함께 이태리에 사는 가난한 예술 애호가다. 그는 사람들이 먹고 살기 위해 행하는 노력을 사소한 것이라고 경멸하는 속물이며, 이기적이고 남 생각할 줄 모르고 사랑마저 없는 인간이다. 이사벨은 오스먼드의 성격과 자신이 처한 상황의 본질을 인식함으로써 힘들게 인생을 배워 나간다. 결혼을 잘못했다고 깨달은 이사벨은 자신이 오스먼드의 정부이자 그의 딸의 엄마인 멜 부인에게 사기를 당했음을 알게 된다. 그녀는 오스먼드와 짜고 이사벨의 돈을 노리고 있었다. 이사벨은 위장된 현실 속에서 자신의 모습을 알아가며 이들과 싸워 나가야 한다.

이 작품도 유도라 웰티의 이야기처럼 세 단계로 되어 있다. 독자는 첫 번째 단계에서 이사벨이 누군지 그녀의 약점은 무엇인지, 무엇이 그녀의 낭만적 기질인지를 배운다. 그녀는 이상적 사랑을 추구하는 여인이다. 그러나 세상은 이상적이지 않다. 촉매 작용을 하는 장면은 유산을 물려받을 때 나타난다. 그녀는 이제 세상으로 나아가 다른 사람을 만날 수단이 생겼다. 그러나 그녀를 자유롭게 만든 그 수단이 바로 그녀를 속박한다. 긴장을 가져오는 역설적인 장면이다. 돈은 사람을 자유롭게 만들기도 하고 속박하기도 한다. 이사벨은 오스먼드와 멜 부인에게 잔인하게 이용당했던, 그녀에게 벌어진 일을 이해하거나 혹은 낭만적 사랑의 환상을 걷어 버릴 준비가 될 때까지, 인생과 자신과 다른 사람에 대해 쓰라린 교훈을 배워야 한다. 이러한 이야기는 극적이며 심지어 멜로드라마적이다. 아주 극단적인

157 《여인의 초상(The Portrait of a Lady)》: 헨리 제임스의 원작을 바탕으로 1996년 제인 캠피온 감독이 영화화했다. 열정적이고 관능적인 이사벨 역은 니콜 키드먼이, 그녀를 유혹하는 오스먼드 역은 존 말코비치가 연기했다.

감정, 사랑, 증오, 죽음 등을 다루기 때문이다. 자기 아버지를 죽이고 어머니와 결혼하는 이야기를 쓴다고 생각해 보라. 물론 사람들은 프로이트의 반전이라고 불리는 이 정반대의 이야기도 좋아한다. 작가는 멜로 드라마의 덫에 빠지기 쉽다. 이야기는 어떻게 멜로 드라마가 되는가? 주제가 담아낼 수 있는 정서의 수준을 넘어서 감정이 과장되게 표현될 때 멜로드라마가 된다.

다시 균형과 비율 이야기로 돌아가자. 플롯이 등장인물을 압도해 버리면 균형과 비율을 잃게 된다. 복잡한 정서를 다루는 데 진지하고 싶다면 등장인물을 이런 감정을 끌고 갈 만큼 강하게 발전시키는 데 시간을 쏟아야 한다. 그렇지 않으면 등장인물은 종이인형 같은 존재로 머물고 말 것이다. 이 플롯은 등장인물의 플롯이다. 행동은 완전히 등장인물의 기능이다. 등장인물이 하는 일은 그가 어떤 사람이냐에 달렸다. 이 플롯은 "인물이 행동이다"라는 아리스토텔레스의 주장을 지지한다.

점검 사항

1. 발견의 플롯은 발견 자체보다는 등장인물이 발견하는 과정에 초점이 맞춰진다. 즉 잉카 왕의 사라진 무덤의 비밀을 밝히는 일이 아니라 인간의 본질에 대한 이해를 찾는 일이다. 이야기를 인물에 집중시키되 인물이 하는 일에는 그렇게 하지 않는다.

2. 상황이 변해 등장인물이 새로운 환경에 처하게 되기 전에 주인공을 미리 알려주는 방법으로 플롯을 시작하라.

3. 주인공의 과거에 너무 집착하지 않도록 한다. 과거를 현재와 미래에 맞도록 엮는다. 등장인물을 변화의 중심에 놓는다. 행동을 가능한 한 늦게 시작한다. 그러나 또한 독자에게

주인공의 성격에 대해 강한 인상을 갖게 만든다.

4. 변화를 가져오는 촉매 작용이 되는 장면이 관객의 관심을 사로잡을 만큼 의미심장하고 흥미롭도록 만들라. 평형의 상태든 아니든 일단은 흥미로워야 한다.

5. 등장인물을 가능한 한 빨리 위기, 즉 현재와 과거의 충돌 속에 처하도록 하라. 그리고 과거와 현재의 긴장을 이야기의 기본적 긴장으로 유지시켜라.

6. 균형 감각을 지킨다. 행동과 감정의 균형을 고루 취해서 믿음직스럽게 만든다. 등장인물의 발견은 사건과 어울리도록 한다.

7. 등장인물의 감정을 과장하거나 감정에 영향을 주는 등장인물의 행동을 과장하지 않는다. 이렇게 할 때 균형이 유지된다. 멜로 드라마적 정서는 피한다.

8. 작가의 메시지를 전달하기 위해 등장인물에게 강요를 하거나 설교하지 않는다. 등장인물과 그들의 상황이 그들 스스로 말하게 만들고, 독자와 관객이 사건으로부터 스스로 깨닫게 만들라.

지독한 행위 ···
사소한 성격 결함이 몰락을 부른다

험난한 길은 지혜의 왕궁에 닿는다
― 윌리엄 블레이크[158]

누구나 지독한 행위를 당할 수 있다

아리스토텔레스는 지독한 극단에 의존할 경우 발생하는 위험에 대해 경고하며 모든 것은 적당한 게 좋다는 말을 남겼다. 그것이 진정 안전한 길이다. 그러나 인생은 항상 곧고 나란한 길을 따라가지는 않으며, 선택에 의해서건 우연에 의해서건 받아들일 수 있는 사건의 한계를 뛰어 넘어 행동하는 사람들은 존경을 받기도 한다.

이 사회의 변방에서 살아가는 사람들의 경험은 이 플롯을 흥미 있게 만든다. 대부분의 사람들은 안전한 곳에서 살고 있다. 보통 사람들의 행위는 받아들일 수 있는 사건의 범위 내에서 벌어지고 있다. 그들은 행동하는 방법을 알고 있으며 사회적 법규를 지킨다. 여러 제약 안에 살면서도 만족해한다. 그들은 편안해하고 행복해하며, 근거 있는 행복들을

158 윌리엄 블레이크 (William Blake, 1757~1827): 영국의 시인, 화가, 판화가이자 신비주의자로 알려졌다. 서유럽 문화에서 매우 독창적 작품인 서정시와 서사시 《순수의 노래》《경험의 노래》 등을 남겼다.

모방하고 있다. 음식도 의복도 잠자리도 모두 갖춘 여유를 추구한다.

그러나 삶은 한 개인을 감당할 수 없는 상황으로 내몰기도 한다. 20년 동안 일을 하다가 갑자기 직장을 잃을 수도 있으며 다른 일자리를 구하지 못해 집에서 쫓겨나는 경우도 있다. 배우자와 아이들은 떠나 버리고 길 한가운데 버려져 저녁은 어디서 무얼 먹을지 잠은 어디서 자야 할지 모를 때도 있다. 이럴 때 그 인간은 사회의 가장자리를 맴돌며 받아들일 수 있는 태도의 가장 바깥쪽에 서게 된다.

이런 비참한 상태의 진짜 공포스러운 점은 이것이 언제라도 누구에게나 벌어질 수 있는 일이라는 것이다. 이는 사회적으로 문제를 안고 사는 사람한테만이 아니라 남들로부터 태산 같은 존경을 받는 사람에게까지 일어난다. 정말이지 사람을 가리지 않고 생긴다. 즉 이 플롯이 가지고 있는 진짜 긴장은 지독한 행위가 독자들에게도 일어날 수 있다는 점에서 발생한다. 주변의 인물 중 악마의 마음을 지니고 있는 자를 어떻게 알 수 있단 말인가? 이웃을 한순간에 몰락시키는 그들의 치명적 결점을 어떻게 알아차린단 말인가?

스티븐 킹[159]이 말한 대로 진짜 공포는 아무 곳에나 널려 있다. 흡혈귀는 오히려 쉬운 문제다. 일상생활에서 만나는 사람들과 사건이 만들어내는 공포야말로 문제의 핵심에 자리 잡고 있다. 누구나 일생을 통해 흡혈귀를 만나고 싶지는 않을 것이다. 좋은 작가라면 독자들 삶의 곳곳에야말로 공포가 도사리고 있다는 확신을 심어줘야 한다. 자신에게 그런 사건이

159 스티븐 킹(Stephan King, 1947~): 미국의 소설가. 공포감으로 가득 찬 현실을 가장 예리하게 통찰하는 작가라는 평을 듣는다. 대표작으로 《캐리》《미저리》《쇼생크 탈출》 등의 소설과 창작론 《유혹하는 글쓰기》가 있다.

벌어진다면 누구라도 이를 믿을 것이다. 물론 필자는 모두에게 세상 여기저기서 사악한 일이 일어나고 있다는 인상을 심어 주고 싶지는 않다. 흉악한 마음이 도처에서 독자를 집어삼키려는 계획을 세우고 있다는 것을 느끼게 하고 싶지 않다. 그러나 기독교에서 왜 사탄을 두려워하겠는가.

지독한 행위의 플롯은 등장인물을 극단까지 몰고 간다

지독한 행위의 플롯은 문명의 외피를 잃어버린 사람에 관한 이야기다. 이는 정신의 균형을 잃거나 비정상적인 상태에 억지로 갇혀서 정상적인 상태 에서는 하지 않을 행동을 하는 사람에 대한 이야기다. 달리 말해 비정상적 상황에 처한 정상적인 사람들, 또는 정상적인 상황에 처한 비정상적인 사람 들의 플롯이다.

크누트 함순[160]은 헤밍웨이의 문학적 아버지로서 아주 별난 소설《굶주림 Hunger》을 썼다. 이는 보통 사람이 특별한 상황에 처한 이야기다. 이 작품은 한 남자가 배고픔을 느낀 결과, 미쳐 가는 인간의 몰락을 그리고 있다. 프로타고니스트는 작가인데 먹을 것 찾기에 몰두하면서 예술적 희망을 포기한다. 굶주림 때문에 점차 미쳐 감에 따라 이 세상과 사람들에 대한 그의 인식은 대단히 왜곡된다.《굶주림》은 표현의 절실함 때문에 충격을 준다. 독자는 성공의 꿈을 안고 있던 젊은 작가가, 음식을 얻기 위해 어떤

160 크누트 함순(Knut Hamsun, 1859~1952): 노르웨이의 소설가. 고독한 방랑자의 애환을 격조 높은 시적 문체로 묘사하거나 근대사회를 통렬히 비판하는 작품을 썼다. 대표작《땅의 혜택》으로 1920년 노벨문학상 수상했다.

일도 마다하지 않는 미친 사람이 되어 가는 과정을 차근차근 목격한다.

할리우드는 항상 이런 극단적 이야기를 좋아한다. 윌리엄 와일러는 미국 남부의 몰인정하고 거만한 부자 가족 허바드 가(家)를 다룬 베티 데이비스(Bettey Davis) 주연의 《작은 여우들》[161]을 만들었다. 마이클 커티스(Michael Curtiz)가 연출한 《밀드레드 피어스》[162]는 공포와 폭력 속에 살면서 어두운 동기를 가진 야망에 찬 사람들의 이야기를 다루고 있다. 《잃어버린 주말》[163]에서부터 찰리 채플린의 성공하지 못한 유성영화 《살인광시대》[164]까지, 패디 체이예프스키의 《네트워크》에서 존 밀리우스와 프랜시스 포드 코폴라(Francis Ford Coppola)의 《지옥의 묵시록》[165], 그리고 《월 스트리트》[166]에 이르기까지 여기에는 수많은 영화들이 있다.

다루는 주제는 알코올 중독, 탐욕, 야망, 전쟁 등등의 어려운 문제들이다. 등장인물은 아주 극단까지 몰린다. 그리고 그들 대부분은 정상적인 환경

161 《작은 여우들(Little Foxes)》: 윌리엄 와일러 감독의 1941년 작품. 릴리안 헬먼 원작의 연극 《작은 여우들》을 영화화한 것으로 유명 제작자 사무엘 골드윈이 제작했다.

162 《밀드레드 피어스(Mildred Pierce)》: 마이클 커티스 감독의 1945년 작품. 필름누아르적인 추리 형식과 멜로드라마적 신파가 절묘히 조화를 이룬 작품으로 조안 크로포드가 아카데미 영화제에서 여우주연상을 수상했다.

163 《잃어버린 주말(Lost Weekend)》: 빌리 와일더 감독의 1945년 작품. 알콜 중독자의 처절한 극복 과정을 그린 작품으로 아카데미 영화제에서 작품상, 감독상, 남우주연상, 각색상 등 4개 부문을 수상했다.

164 《살인광시대(Monsieur Verdoux)》: 찰리 채플린 감독의 1947년 작품. 양심을 잃어버린 베르두의 살인 유희를 통해 사회풍자의 정수를 보여주는 영화. 이 작품으로 인해 반미공산주의자로 몰린 채플린은 급기야 미국에서 추방당했다.

165 《지옥의 묵시록(Apocalypse Now)》: 프랜시스 포드 코폴라 감독의 1979년 작품. 월남전을 소재로 한 문제작의 하나로 전쟁의 악몽과 광기를 그렸다. 칸느 영화제에서 황금종려상을 받았다.

166 《월 스트리트(Wall Street)》: 올리버 스톤 감독의 1987년 작품. 월 스트리트 증권가에서 벌어지는 음모와 야망, 배신 등을 다룬 작품으로, 증권가의 냉혹함을 연기한 마이클 더글러스가 아카데미 영화제와 골든글로브 영화제에서 남우주연상을 수상했다.

속에서는 독자나 관객과 똑같은 사람들이다.

가장 지독한 행위는 오셀로의 질투

지독한 행위의 플롯을 말할 때 완벽한 예로서 셰익스피어의 《오셀로》를 거론하지 않고 지나갈 수 없다. "또 셰익스피어야? 셰익스피어는 제발 그만"이라고 말하는 작가 지망생도 있을 것이다. 하지만 필자는 셰익스피어가 너무 훌륭한 작가라 결코 무시할 수 없다는 주장을 펼치고자 한다.

이미 언급한 대로 셰익스피어의 작품은 다양한 이야기에서 비롯됐으나 그의 손을 거쳐 새롭게 만들어졌다. 작품의 원전을 찾아 읽어 본다면 그의 천재성을 다시 느낄 수 있을 것이다. 그리고 그는 대사에 운을 붙일 줄 아는 작가이기도 했다.

《오셀로》는 셰익스피어가 가장 불행했던 시절에 쓴 작품이다. 오셀로 이외에도 《리어 왕》《햄릿》《맥베스 Macbeth》등을 썼는데 자세히 살펴보면 모두 다 지독한 행위를 다룬 작품들이다. 그러나 어느 작품도 오셀로의 질투가 빚은 지독한 행위를 능가하진 못한다.

이아고보다 나쁜 녀석은 없다

지독한 행위의 플롯에서 악당은 《오셀로》의 이아고처럼 사람일 수도 있고, 《잃어버린 주말》의 알코올 중독자의 경우 위스키 병과 같은 사물일 수도

있다. 이아고는 악당의 우두머리 격이다. 보충할 만한 말이 없다. 처음부터 끝까지 아주 나쁜 녀석이다.

이아고는 베니스 군대의 기수이며 그의 상관은 무어 사람, 즉 흑인이다. 오셀로가 이아고를 승진 명단에서 빼 버리자 이아고는 복수를 맹세한다. 하지만 이는 복수의 플롯이 아니다. 작품의 초점은 이아고의 복수에 있지 않고 오셀로의 정신 착란에 있기 때문이다. 이아고는 아주 영리해 사람을 이용할 줄 알았다. 그러나 비극은 오셀로의 것이다. 이아고는 단지 오셀로가 정상적 태도를 넘어 지독한 행위를 하는 것을 벌주기 위한 도구로 사용된다.

이아고는 사디스트다. 그는 다른 사람에게 고통을 끼치는 일을 즐긴다. 복수는 자신이 하고 싶은 일을 하기 위한 구실에 불과하다. 이아고는 누가 다치든지 상관하지 않는다. 이것은 그가 나중에 고문으로 사형을 받을 때, 관객이 암묵적으로 동의하는 것만으로도 입증된다.

이아고는 데스데모나의 아버지이자 권력가인 브라반티오에게 오셀로가 그녀의 딸을 납치해 억지로 결혼했다고 거짓말을 늘어놓는다. 브라반티오가 오셀로에게 따져 묻자 오셀로는 데스데모나가 싫어하는 일은 전혀 하지 않았다고 부정한다. 데스데모나도 이를 지지한다. 아버지로서 어찌할 도리가 없다. 오셀로는 전쟁에 나가야 하기 때문에 데스데모나를 이아고의 아내에게 맡긴다. 별로 좋은 출발은 아니지만 오셀로는 이아고를 의심할 이유를 전혀 갖고 있지 않다.

이아고는 오셀로를 해칠 계획을 짠다. 오셀로는 이아고가 자기에게 '미친' 짓을 하리라고는 추호도 의심하지 않는다. 이아고가 오셀로에게 갖는 감정을 오셀로가 모른다는 점은 관객의 긴장을 높여 주는 역할을 한다. 얼마나 많은 영화에서 주인공이 영문도 모르는 채 해코지를 당하는지 알 수

없다. 이아고의 복수는 균형을 잃는다. 그는 형편없는 친구다. 그에게 자랑할 것이 있다면 바로 비뚤어진 마음이다.

이아고는 자기 대신 승진의 몫을 차지한 카시오를 해고시키는 데 성공한다. 그러고는 카시오 옆에 붙어서 오셀로의 부인에게 복직시켜 달라는 부탁을 해 보겠다고 말한다. 이아고는 데스데모나와 카시오의 만남을 주선하고 이를 오셀로가 보게 만들어 두 사람을 수상히 여기도록 만든다. 게다가 그는 오셀로가 결혼하기 전 데스데모나와 장교 사이에 모종의 관계가 있었노라는 암시를 준다.

이아고는 다른 사람의 성격을 판단하는 데 능하다. 그는 사람들의 약점을 파악해 이를 악용한다. 오셀로의 약점은 아내에 대한 불신이다. 이아고는 불신과 질투를 부채질해, 이 희곡의 표현대로 '초록색 눈을 가진 괴물'이 고개를 쳐들게끔 만든다. 이아고는 오셀로가 미끼를 물었다고 판단한다. 심지어 데스데모나의 손수건을 카시오의 방에 넣어 둔다. 그 손수건은 오셀로가 결혼 선물로 데스데모나에게 준 것이다. 그리고는 두 사람이 카시오의 방에서 함께 있는 걸 목격했다고 말한다. 오셀로는 미쳐서 이아고에게 카시오를 죽이라고 부탁하며 카시오의 직책을 이아고에게 준다.

거기서부터 오셀로는 몰락뿐이다. 그는 데스데모나에게 손수건을 보여 달라고 요구한다. 이아고가 훔쳐갔기 때문에 데스데모나는 그것을 보여 줄 수 없다. 오셀로는 더욱 깊이 절망하고 점점 더 정신을 못 차린다. 그 사이에 이아고는 자신의 행적을 감추기에 급급해 너무 많은 것을 알고 있는 사람을 죽이기도 한다.

지독한 행위와 질투심이 빚은 비극

미칠 지경에 다다른 오셀로의 몰락이 희곡의 진짜 초점이다. 이는 권력이나 배반이나 복수에 관한 작품이 아니다. 오셀로와 그 아내를 파멸시키는 극단적 감정에 관한 작품이다. 심리학자들은 오셀로의 의심과 불편함이 어디에 뿌리를 두고 있는지 알아내려는 방향에서 오셀로를 분석하기를 좋아한다.

오셀로는 데스데모나가 그를 지극히 사랑한다는 너무나도 당연한 말을 들을 때에도 아내가 다른 남자와 놀아났을지도 모른다는 생각을 떨쳐 버릴 수가 없다. 그는 이성을 잃고 질투와 분노에 지고 만다. 모든 것은 균형의 비율에서 어긋난다. 그는 계속 미쳐 가고 자기 조절 능력을 잃어버린다. 오셀로는 마침내 베개 위에서 아내의 목을 조르고 만다. 이아고의 음모가 드러났을 때 오셀로는 이아고를 죽이려 하지만 실패한다. 그에게 남아 있는 선택은 하나뿐. 바로 자살이다.

이아고는 분명히 병들어 있는 인간이다. 그래서 관객은 그를 멀리하고 그에 대해 동정하지 않는다. 그는 악당이다. 오셀로는 말할 수 없는 최악의 잘못을 저질렀다. 그러나 우리는 그에게 동정을 느낀다. 왜? 이유는 인물의 성격 발전과 인물에 대한 작가의 태도 때문이다. 셰익스피어는 이아고를 동정하지 않았다. 이 등장인물은 썩은 사과다. 썩은 사과는 던져 버려야 한다. 그러나 오셀로의 심리는 복잡하다. 셰익스피어는 이아고보다 오셀로에게 더 많은 동정을 느꼈다.

오셀로는 몰락을 자초하는 비극적 결함을 지니고 있다. 맥베스나 리어 왕도 마찬가지다. 아내가 자기를 속이지 않을까 하는 걱정과 아내가 다른

남자를 좋아하지 않을까 하는 질투가 정신을 혼란시킨다. 오셀로 같은 사람에 관해 글을 쓴다면 정도에서 벗어난 행동에 대해 써야 한다. 오셀로는 질투에 사로잡혀 심지어는 아내에게 그녀의 정부가 자기에게 모든 걸 다 털어놓았노라고 거짓말을 한다.

그가 미쳐서 몰락하는 과정은 관객을 공포에 질리게 한다. 그러나 관객은 비극의 깊이, 특히 진실이 밝혀지고 오셀로가 저지른 끔찍한 행동을 인식하게 될 때 비극의 깊이를 느낀다. 이것은 오셀로가 극복할 수 없는 공포다. 그래서 그는 오직 유일한 출구로서 자살을 택하고 마는 것이다.

등장인물을 동정하게 만들어라

관객은 데스데모나를 깊이 동정한다. 그녀야말로 이아고가 짠 플롯의 진짜 희생자다. 오셀로는 오직 도구에 불과하다. 이아고가 괴롭히려 한 사람은 오셀로지만, 관객은 오셀로의 질투가 아무런 잘못이 없는 데스데모나에게 미친 영향을 목격하게 된다.

셰익스피어는 "그 여자가 바람이 났을까 안 났을까?" 따위의 게임을 늘어놓지 않을 만큼 영리했다. 사실 이는 오늘날 아주 흔한 게임이다. 주인공이 바람을 피울 수도 있고 피우지 않을 수도 있다. 마지막까지 기다려야 판정이 난다. 이러한 게임의 문제는 등장인물이 관객에게 동정할 기회를 얻어가지 못한다는 점이다. 그녀가 잘못이 없고 엉뚱하게 비난받는다면 관객은 그녀를 동정할 것이다. 그러나 진실 유무에 대해 확신이 서지 않는 상태라면 어떤 종류의 판단도 유보할 것이며 그녀에게 정서적 개입을 하려 들지도 않을 것이다.

셰익스피어는 관객이 데스데모나에게 동정하기를 바랐다. 《오셀로》는 문학작품 중에서 가장 정서가 강한 작품에 속한다. 죄 없는 주인공이 부당하게 비난받는다. 《오셀로》는 작가가 오셀로와 데스데모나를 동정받을 수 있는 인물로 그려냈기에 성공적이다. 관객은 오셀로로부터 자기 조절 능력의 상실로 인한 결과를 보게 된다. 또 관객은 주변 남자들로부터 받아서는 안 될 대접을 받는 데스데모나를 동정한다. 작품을 쓸 때 염두에 둬야 할 좋은 교훈이 거기에 있다.

등장인물을 동정하게 할 수 있을 만한 정보들을 작품이 끝날 때까지 보여주지 않으로써 등장인물을 애매모호하게 만들지 말라. 이 플롯에 있는 게임의 이름은 '동정'이다. 등장인물을 동정하게 만들어라. 관객은 등장인물의 정보를 제공받지 못하면 그가 희생자이든 악당이든 아예 판단 자체를 하지 않는다.

등장인물은 별난 상황에 처한 보통 사람

이 플롯은 극단으로 치닫는 등장인물과 극단적 행동의 결과에 관한 작품이다. 작가는 작품을 형상화할 때 등장인물을 안정된 상태에서 불안정한 상태로 바꿔놓도록 한다. 주인공을 소위 '정상적' 모습으로 보이게 묘사한다. 주인공은 매일의 일상생활을 복잡하지 않게 살아간다. 주인공, 또는 주요 등장인물을 정상적 상황에 있는 인물로 묘사하는 이유는 주인공이 바로 관객, 또는 독자와 비슷한 사람이라고 보게 하기 위해서다. 그곳에 공포를 무심코 지나칠 수 없게 하는 무엇인가가 숨어 있다.

공포에 사로잡히는 일은 완전히 미친 사람들의 세계에서 벌어지는 게 아닌 평범한 사람들, 바로 관객이나 독자에게 일어날 수도 있다는 것을 암시한다. 관객은 사회에서 일반적이지 않은 이상한 사람들을 멀리한다. 관객은 그들과 너무 다른 인물을 잘 받아들이지 않는다. 그러나 대부분의 경우에 그들도 관객과 다를 바 없는 사람들이다. 정상적 환경에서 정상적으로 사는 등장인물을 보여 줌으로써 작가는 독자들에게 등장인물이 아주 유별난 상황에 처한 보통 사람임을 이해하게 한다. 물론 작가는 플롯의 면에서는 사건이 일어나지 않기 때문에 이런 상황을 좋아하지 않을 수도 있다. 앞에서 언급한 대로 긴장은 서로 맞서는 갈등의 결과다. 그런데 평범한 사람이 평범한 상황을 즐기고 있다면 그런 긴장을 만들어내기 어려울 것이다.

에덴동산의 유혹에 관한 이야기를 어떻게 만들어내겠는가? 어느 지점에서 이야기를 시작하겠는가? 한가하게 앉아서 과일을 먹거나 동물들이 노니는 모습을 묘사하는데 시간을 보낼 것인가. 이는 아름다운 장면일지는 몰라도 예술적 견지에서는 지루한 장면이다. 상황이 너무 정체되어 있기 때문이다. 뱀을 등장시켜 보자. 대립하는 세력에 긴장이 생기고 이야기는 흥미로워진다. 이야기를 시작하기에 가장 좋은 때는 뱀이 이브를 유혹하기 하루 이틀 전쯤일 것이다. 이로써 독자는 뱀이 등장하기 이전의 생활에 대해 분명한 그림을 갖게 되고 갈등을 곧바로 직접적으로 소개받게 된다.

지독한 행위의 결말, 파괴 혹은 재생

지독한 행위의 플롯을 발전시킬 때 다음과 같은 생각을 지켜야 한다. 첫 번째

단계에서 사건이 변화를 가져오기 전에 주인공들의 사는 모습을 보여 준다. 그러나 거기에 너무 오래 머물러서는 안 된다. 그런 다음 뱀이 등장한다. 뱀은 촉매다. 그리고 이제 주인공의 생활을 변하게 만드는 사건이 시작된다. 궁극적으로 변화는 조절 능력의 완전한 상실을 가져온다. 변화는 처음에는 눈치 채지 못할 만큼 점진적으로 진행되지만, 주인공이 몰락할 때가 되면 그가 사로잡힌 생각에 따라 독자는 공포와 놀라움을 체험하게 된다.

두 번째 극적 단계는 플롯에서 조절 능력의 상실을 다룬다. 등장인물은 어떤 영향을 받는가? 그와 가까이 있는 사람들은 어떤 영향을 받는가? 사건이 계속 복잡하게 전개되면서 주인공은 점점 도망갈 수 없는 상황에 몰린다. 주인공이 조절 능력을 잃게 될 때, 또는 주인공이 자기 자신을 상실하게 될 때 세 번째 극적 단계가 시작된다. 여기가 이 플롯의 전환점이다.

더 이상 최악의 경우는 없다. 오셀로의 경우 아내를 살해한 오셀로의 자살로 작품은 끝이 난다. 이미 말한 대로 오셀로가 아내를 죽인 이상 다른 해결책은 없다. 물론 꼭 비극으로 끝나리라는 법은 없다. 등장인물은 긍정적인 길을 발견하고 구원의 방법을 찾을 수도 있다. 그러나 중대한 사건이 일어나 지독한 행위가 해결되어야 한다. 그 '어떤 일'은 파괴적 결말을 가져올 수도 있으며 전환점을 마련해 재생을 시작하게 할 수도 있다. 예를 들면 알코올 중독자가 자신은 물론이고 가정까지 파멸된 후에 인생의 밑바닥에서 도움마저 얻지 못하다면 곧 죽을 수도 있겠다는 사실을 문득 깨달을 수도 있는 것이다. 이 플롯을 질병과 결부시켜 생각해 보자. 지독한 행위는 사실상 정서적 질병이다.

－중세: 등장인물의 태도는 정상적이지 않다.

－진단: 문제가 있음을 인식하고 정확하게 찾아낸다.

－예측: 회복의 전망.

환자는 치료될 수도 있고 그렇지 않을 수도 있다. 그러나 어떤 경우든지 질병은 처리된다. 치료를 받아 건강을 회복하고 행복해지든지 아니면 질병이 환자를 무너뜨려 불행해지든지 둘 중 하나다.

점검 사항

1. 지독한 행위의 플롯은 일반적으로 등장인물의 심리적 몰락에 관한 작품이다.

2. 등장인물의 몰락을 성격적 결함에 둬라.

3. 등장인물의 몰락을 세 단계로 나타내라.

 － 변화를 시작하기 이전의 주인공은 어떠했는가.

 － 주인공이 계속해서 나빠질 때 그의 상태는 어떤가.

 － 사건이 위기의 순간에까지 도달한 이후 어떤 일이 벌어지는가. 위기의 순간은 주인공을
 비극적 성격의 결함에 완전히 항복하게 만들 수도 있고 거기서 벗어나게 만들 수도 있다.

4. 주인공의 몰락이 동정받을 수 있도록 성격 묘사를 하라.

5. 등장인물의 성격 발전에 특별한 관심을 기울여라. 이 플롯의 관건은 주인공이 진짜 살아 있는
 인물이며 동정을 느낄 만한 가치가 있는 인물인가라는 설득력에 달려 있다.

6. 멜로드라마를 피한다. 한계를 벗어난 정서를 강요하지 않는다.

7. 관객이 등장인물을 이해하는 데 도움을 주는 정보에 인색하지 말라. 관객의 감정이입을

불러일으키는 정보를 감추지 말라.

8. 대부분의 작가들은 관객이 주인공을 동정하기를 바란다. 그러니 주인공이 관객이 이해하는 범위를 벗어난 잘못을 저지르지 않도록 하라. 강간이나 살인을 일삼는 주인공은 동정받기가 어렵다.

9. 위기의 순간에 주인공이 완전히 파멸하든지 구원을 받든지 둘 중 하나를 택하라. 그를 허공에 떠 있게 만들지 말라. 관객은 그런 인물을 좋아하지 않는다.

10. 이 플롯에서 행동은 항상 등장인물과 관련을 맺는다. 등장인물이 어떤 일을 행함으로써 사건이 발생한다. 플롯의 원인과 결과는 직간접적으로 주인공과 연결된다.

11. 주인공을 미친 상황에서 놓치면 안 된다. 이 플롯만큼 개인적 경험이 중요한 플롯은 없다. 지독한 행위의 본질을 경험해보지 않았다면 등장인물이 비현실적 상황을 겪지 않도록 주의를 기울인다. 숙제를 하듯이 지독한 행위의 본질을 연구하고 이해해야 한다.

상승과 몰락 ···
늦게 시작하고 일찍 끝맺는다

올라가는 길이나 내려가는 길이나
같은 길이며 하나의 길이다.
—헤라클레이토스[167]

상승과 몰락의 주인공은 자석과 같다

이 장에서는 스무 가지 플롯 중 구조가 같은 열아홉 번째와 스무 번째 플롯, 즉 상승과 몰락의 플롯을 함께 다룬다. 높은 위치에 있던 주인공이 비극적 성격의 탓으로 몰락하는 이야기는 작품의 좋은 소재다. 그의 탐욕, 자존심, 열정 등은 결함으로 그려지기도 한다. 《아가멤논 Agamemnon》부터 《오이디푸스 왕》에 이르기까지 특히 그리스 고전 희곡은 이런 주제를 다룬 이야기들이 많다. 요즘 작품에서 왕이나 여왕을 소재로 다루기는 힘든 부분이 있지만 높은 지위에서 몰락하는 사람들의 이야기는 여전히 독자의 구미를 당긴다.

독자들은 허레이쇼 알제[168]의 유명한 《누더기를 입은 딕 The Ragged Dick》 등의 시리즈나 《행운과 용기 Luck and Pluck Series》와 같이 가난한

167 헤라클레이토스(Heraclitus, BC 540~BC 470): 고대 그리스의 철학자다.
168 허레이쇼 알제(Horatio Alger, 1832~1899): 소년의 성공담을 주로 쓴 미국의 아동문학가다.

상태에서 부자가 되는 사람들의 이야기도 아주 좋아한다. 주인공은 구두닦이나 신문팔이들로서 그들의 마음씨는 성공과 행운을 보장받는다.

이 두 플롯, 상승과 몰락은 성공과 실패의 같은 궤적에서 다른 입장을 취한다. 하나는 프로타고니스트의 상승을 그리고 다른 플롯은 몰락을 그린다. '누구누구의 상승과 몰락'이라는 이야기는 완전한 주기를 갖고 있다. 일반적으로 등장인물을 탁월하게 만드는 성격적 특징은 그의 몰락을 가져오는 성격과 똑같다.

이는 처음부터 끝까지 시종일관 사람들에 관한 이야기다. 중심에 서 있는 등장인물이 없으면 플롯도 없다. 주요 등장인물이 이야기의 핵심이다. 프로타고니스트일 수도 있고 안타고니스트일 수도 있는 주요 등장인물에 대한 비유는 태양계에 대한 비유로서 주인공을 중심으로 모든 등장인물이 움직인다고 생각하면 된다. 주인공에게는 작품 전체를 처음부터 끝까지 끌어 나갈 수 있는 강한 추진력이 있어야 한다. 이야기를 끌고 갈 수 있는 등장인물의 창조에 실패한다면 플롯은 산산조각이 나고 만다.

그런 주인공은 보통 인생보다는 큰 인생을 산다. 그는 다른 등장인물을 지배한다. 사실상 비교해 보면 다른 등장인물은 희미하다. 주인공은 자석이며 모든 게 주인공에게 연결되어 있다. 주인공은 결국에 가서는 몰락을 가져오는 지나친 자아의식으로 괴로워하는 경향이 있다. 너무 큰 신발을 신은 것이다. 조셉 콘래드[169]의 《암흑의 핵심 Heart of Darkness》은 정신과 마음속의 어두운 세계를 찾아가는 남자의 여행을 다룬 작품이다. 나중에 프랜시스 포드 코폴라가 이를 각색해 《지옥의 묵시록》을 만들었다.

169 조셉 콘래드(Joseph Conrad, 1857~1924): 폴란드 태생 영국의 소설가. 대표작 《암흑의 핵심》은 의식이 깨어 있는 한 인간의 자기 탐구담을 그린 내용으로 영화 《지옥의 묵시록》의 원작이기도 하다.

도덕적 난관에 빠져든 등장인물

어떤 경우든지 이야기는 '도덕적 난관'에 핵심을 두고 있다. 주인공은 다른 등장인물을 전부 빨아들이는 회오리바람을 일으키는 싸움과 관련되어 있다. 도덕적 난관은 플라네리 오코너[170]의 《파커의 등 Parker's Back》에서처럼 짧고 씁쓸하면서 달콤할 수 있다. 이 작품에는 세속적이고 무기력한 남자가 등에다 예수의 문신을 새겨 넣고 축복의 의미를 찾는다는 이야기가 들어 있다. 또는 도덕적 난관 때문에 《분노의 주먹》[171]의 제이크 라 모타처럼 일생 전부를 거는 수도 있다. 이 소설은 나중에 마틴 스콜세지(Martin Scorsese)에 의해 영화로 만들어졌다. 《대부》[172]나 가브리엘 가르시아 마르케스[173]의 《백 년 동안의 고독 A Hundred Years of Solitude》처럼 몇 세대에 걸쳐 내려오는 이야기일 수도 있다.

로버트 펜 워런[174]의 작품인 《모두가 왕의 부하 All the King's Men》에

170 플라네리 오코너(Flannery O'connor, 1925~1964): 미국의 단편소설 작가. 작품은 주로 남부의 시골을 배경으로 했으며, 인간의 소외, 인간과 신의 관계에 관심을 기울였다.

171 《분노의 주먹(Raging Bull)》: 마틴 스콜세지 감독의 1980년 작품. 1940년대 미들급 챔피언을 지낸 제이크 라 모타의 삶을 다룬 권투영화로 체중을 감량하며 열연한 로버트 드 니로가 아카데미 영화제에서 남우주연상을 수상했다.

172 《대부(The Godfather)》: 1972년 프랜시스 포드 코폴라 감독의 역작. 흥행과 비평에서 모두 성공했으며 2, 3편도 만들어졌다. 마피아인 코를레오네 가문의 파란만장한 흥망성쇠를 그린 작품으로 아카데미 영화제에서 작품상 등 4개 부문을 차지했다.

173 가브리엘 가르시아 마르케스(Gabriel Garcia Marquez, 1927~2014): 콜롬비아의 작가. 라틴아메리카문학에서 환상적 사실주의 경향을 주도했다. 대표작 《백 년 동안의 고독》은 중남미문학의 특징인 '마술적 리얼리즘'의 원조격 소설로 1982년 노벨문학상을 받았다.

174 로버트 펜 워런(Robert Penn Warren, 1905~1989): 미국의 작가이자 시인 겸 평론가. 독재 정치가의 흥망을 그린 《모두가 왕의 부하》와 시집 《약속》으로 두 차례의 퓰리처상을 받았다.

나오는 윌리 스탁과 프레더릭 트레비스[175]의 《코끼리 인간과 다른 회상들 The Elephantman and Other Reminiscences》에 나오는 존 메릭, 두 인물의 출세와 몰락을 비교해 보자. 《코끼리 인간과 다른 회상들》은 데이비드 린치(David Lynch)가 《엘리펀트 맨》[176]이라는 영화로 만들기도 했다.

윌리 스탁은 억눌린 자들의 대변인으로 기꺼이 정치적 불평등과 싸우는 사람이었으나 나중에는 그 자신이 가장 싫어하던 모습으로 변하고 만다. 술주정뱅이에다 정치 선동가가 되어 버린 것이다. 그의 실패에는 어떤 성격적 결함이 있는 것일까? 관객은 그가 사건을 만들어내고 또 사건이 그를 만들어내는 모습을 본다. 이것이 이 플롯의 핵심이다.

몰락의 플롯은 어느 플롯보다도 등장인물과 사건이 밀접하게 연결되어 있다. 주인공이 하는 모든 일은 행동의 중요한 흐름이기 때문에 주인공을 행동의 흐름과 따로 떼어낼 수 없다. 이는 주인공이 누구이며 무엇을 생각하고 있고 왜 그런 생각을 하는지를 이해해야 한다는 의미다. 즉 그의 의도와 동기를 파악해야 한다는 뜻이다.

윌리 스탁은 남에게 인정받는 사람이 되기를 원한다. 왜? 무엇이 그를 그렇게 만드는가? 한데 왜 무너져 내리는가? 《모두가 왕의 부하》는 정치적, 개인적 부패에 관한 아주 강렬한 작품이지만 욕심에 희생되는 사람을 그린 작품으로도 유명하다.

175 프레더릭 트레비스(Frederick Treves, 1853~1923): 영국의 의사. 영화 《엘리펀트 맨》의 원작자다.
176 《엘리펀트 맨(The Elephantman)》: 희귀병으로 기형적 외모를 갖게 된 영국인 존 메릭의 실화를 영화화했다. 인간의 존엄성에 대한 근본적인 질문을 던지는 데이비드 린치 감독의 1980년 데뷔작이다.

인간 심리 탐구와 세부 묘사가 중요

《엘리펀트 맨》의 존 메릭 이야기는 정반대다. 그는 월리 스탁과는 반대로 의식의 낮은 상태에서 높은 상태로 이동한다. 이 이야기는 우리들 스스로에 대해 시사하는 바가 많지만 결코 흔한 이야기는 아니다. 상승의 플롯은 정신을 고양시킨다. 등장인물의 정신적 움직임은 죄인에서 성자로 이동한다. 몰락의 플롯이 경고의 비유로 사용된다면 상승의 플롯은 우화 역할을 한다. 《엘리펀트 맨》은 인간 정신의 존엄성에 관한 감동의 노래다. 이는 동물성 속에서 아름다움을 발견하는 변화와 구원에 관한 이야기처럼 들린다. 이 작품이 변신의 플롯이 아닌 이유는 주인공 메릭이 절대로 신체적 변화를 겪지 않기 때문이다. 그는 자신이 누구인지를 발견할 뿐이다.

메릭은 관객에게 괴물로 그려진다. 그는 끔찍한 외모를 가진 괴물로 보여진다. 그러나 관객은 점차 흉측한 모습 속에 가려진 그의 내면세계를 보게 된다. 작품에는 그의 인간성이 나타나는 아주 감동스런 장면이 있다. 메릭의 치료를 맡은 의사가 그를 집으로 데려가 차를 마시게 한다. 의사의 아내는 그의 모습을 보고 공포에 질린다. 메릭은 난로 옆에 놓여 있는 가족사진을 가리키며 "아주 귀하게 생겼네요" 하더니 주머니에서 어머니의 사진을 꺼내며, "우리 어머니의 얼굴은 천사의 얼굴이에요. 그런데 나 때문에 아주 속상하셨을 거예요. 난 착한 아들이 되려고 애썼는데……" 라고 울먹인다. 메릭은 '인간'이 되기 위한 과정에서 정신적, 신체적 고통을 겪는다. 인간으로 받아들여지기 위한 그의 헌신적 노력은 비록 순간적이긴 해도 마침내 보상을 받는다.

《엘리펀트 맨》 같은 이야기는 궁극적으로 인간의 긍정적 측면을 탐구하기

때문에 관객의 의기를 높여 준다. 등장인물은 남들이 극복하기 어려운 난관을 극복하는 주인공이 아니다. 그는 더 나은 사람이 되기 위해 어려움을 극복하는 사람일 뿐이다. 등장인물을 어려운 처지에서 출발시키면 이를 이루기가 수월해진다.

1939년 조지 에머슨(George Emerson Brewer Jr.)과 베르트람 블로흐 (Bertram Bloch)가 쓴 멜로드라마 《다크 빅토리》[177]는 주디스 트라허른에 관한 이야기로 나중에 베티 데이비스가 나오는 영화로 만들어졌다. 그녀는 사교계의 젊은 명사였는데 뇌종양으로 죽음을 앞두고 있다. 이야기가 시작될 무렵 그녀는 이기적이고 버릇없고 참을성 없는 부잣집 딸이지만, 병이 악화되고 마음이 약해지자 변화가 시작된다. 그러나 변화란 수도꼭지를 틀면 물이 나오는 것처럼 쉽게 찾아오지는 않는다. 인간의 성격은 너무 복잡해서 설득력 있는 작가가 되려면 그런 상황에서 마땅히 나타날 수밖에 없는 인간의 심리를 탐구할 필요가 있다.

《다크 빅토리》에서 주디스는 뇌종양이 너무 진전되어 수술조차 할 수 없다는 사실을 알고 몹시 화를 내며 오랫동안 알고 지냈던 의사와 절교를 한다. 그녀는 열심히 놀고 술을 계속 마신다. 인생이 얼마 남지 않았다며 잠을 자러 가지도 않는다. 경마에서는 죽어도 그만이라는 식으로 위험을 무릅쓰고 덤벼들어 1등을 하기도 한다. 그녀는 아주 냉소적이고 모질어진다. 그러나 결국은 그런 식으로 세상을 떠나보낼 수 없다는 것을 깨닫는다. 이 세상, 그리고 사람들과 평화롭게 화해하고 떠나야 한다. 변화는 긍정적인 방향으로 이뤄진다. 그녀는 죽음을 거부하다 차츰 그것을 받아들이게 되고,

177 《다크 빅토리(Dark Victory)》: 1939년에 에드먼드 굴딩 감독에 의해 영화화됐고, 아카데미 영화제에서 작품상, 여우주연상, 음악상에 노미네이트됐다. 베티 데이비스의 연기가 일품이다.

마침내 '아름답고, 멋있고, 평화롭게' 위엄 있는 죽음을 맞는다.

상승의 플롯은 인간 성격에 대한 이해에 기반한다

톨스토이의 소설 《이반 일리치의 죽음 The Death of Ivan Ilyich》은 상승의 플롯 가운데 가장 잘된 예일지 모른다. 이반 일리치는 주디스 트라허른처럼 죽음을 눈앞에 두고 있다. 죽음에 대한 위협은 두말할 것도 없이 가장 좋은 촉매 작용을 한다. 그러나 주디스와 달리 이반은 보통 사람이다. 아무것도 그의 삶을 특별하게 만들지 않는다.

　독자들은 이반에게서 자신을 보기 때문에 그를 이해한다. 그는 인생이 편하고 부드럽고 규칙적이어야 한다고 생각한다. 놀랄 일이 아니다. 그는 가족과 직장에 책임을 느끼고 있는 양심적인 사람인 동시에 평범하고 지루한 사람이다. 그러나 톨스토이는 자세한 세부 묘사로 독자를 지루하게 하지 않는다. 독자는 이반을 장례식에서 만난다. 이반은 관 속에 누워서 자기의 자리를 누가 차지할지 걱정하는 직장 동료들의 수군거리는 소리를 듣는다. 독자는 이 불쌍한 사람이 왜 그런 대접을 받아야 하는지 놀라워할 뿐이다. 그 다음에 톨스토이는 독자를 몰락의 처음 단계로 안내한다. 그는 사다리에서 떨어져 허리를 다쳤다. 사고는 사소한 것이었지만 상태는 악화됐다. 이야기는 이반이 인생과 죽음의 의미를 인식하고 가장 기대할 수 없는 곳에서 사랑을 발견한다는 데 집중되어 있다.

　톨스토이의 묘사는 예민함과 솔직함으로 독자를 압도한다. 이반에 대한 묘사는 너무도 정확해, 그것을 죽음의 다섯 단계에 관한 임상 보고에 적용

한다 해도 완벽할 정도다. 그 임상 보고는 실제로 톨스토이의 작품이 세상에 나온 지 한참 지나 발표됐다. 독자는 이반에게 죽음이 다가오는 과정을 단계적으로 차례차례 따라간다. 공포가 수용으로 대치되고 평화가 찾아온다. 이반의 신체적 몰락은 역설적이게도 그의 정신을 세속적이며 사소한 세계로부터 끌어올린다. 여기에 톨스토이의 천재성이 있다. 그는 인간 성향에 대한 대단한 관찰자였으며 이를 글로 옮기는 방법을 알았다. 삶에서 죽음으로 이동하는 이반의 여행은 노예 상태에서 해방되는 여행이다. 저차원의 상태에서 고차원의 정신적 상태로 옮겨가는 여행이다. 이반은 평범한 사람이었으나 말없는 영웅이 되어 죽는다. 톨스토이의 이야기에는 교훈이 있다.

주제를 고르는 데 있어 《엘리펀트 맨》과 같이 이국적인 것을 찾으려고 고심할 필요는 없다. 보통 사람의 이야기라도 무방하다. 물론 보통 사람의 이야기는 《엘리펀트 맨》처럼 외모는 괴물이나 내면은 부드럽고 지적인 인간이라는 식으로 쉽게 풀어갈 소재가 없기에 쓰기가 더욱 어렵다. 그렇다고 《엘리펀트 맨》이 시시한 작품이라는 소리는 아니다. 아주 훌륭한 작품이다. 그러나 《이반 일리치의 죽음》은 모두에게 더 깊은 감동을 주고, 인간의 성격을 믿음직스럽게 탐구하는 작품이다. 재치나 트릭에 의존하지 않으면서도 인생의 궁극적 전환점에서 인간 성격에 대한 이해에 충실하다. 바로 그것이 이 작품의 강력한 장점이다.

악마가 마음속에 숨어 있는지 그 누가 알랴

동전을 뒤집어 보자. 상승의 플롯이 괴로운 상태에 있는 인간 성격의 긍정적인 가치를 탐색한다면 몰락의 플롯은 괴로운 상태에 있는 인간 성격의 부정적 가치를 탐색한다. 이는 어두운 이야기다. 권력과 부패와 탐욕에 관한 이야기다. 인간의 정신은 위기의 순간에 실패를 한다.

《시민 케인》[178]에서 찰스 포스터 케인이나 《대부》의 마이클 코를레오네 또는 셰익스피어의 리처드 3세 같은 인물들은 우리를 흥미롭게 만든다. 《엘머 갠트리》[179]의 엘머 갠트리, 《세일즈맨의 죽음》의 윌리 로만, 《분노의 주먹》의 제이크 라 모타 등의 인물도 그렇다. 이런 이야기의 등장인물은 코를레오네와 같은 악한에서부터 케인과 같은 놀라운 인물에 이르기까지 매우 다양하다.

마이클 코를레오네가 《대부》 3편에서 죄를 뉘우칠 때 약간의 동정이 가기는 한다. 찰스 포스터 케인은 '나쁜' 사람이라고 보기는 어렵다. 작가는 '인생의 여행'이라고 불리는 과정, 즉 등장인물의 출세와 성공에 초점을 맞춰야 한다. 관객은 케인이 어릴 적 부모와 헤어지고 난 후 자유분방한 소년이 됐을 때부터 그를 본다. 관객은 그가 이 세상을 좀 더 나은 곳으로 만들기 위해 이상주의와 열정과 욕망으로 가득 찬 젊은이임을 안다. 그의

178 《시민 케인(Citizen Kane)》: 오손 웰스 감독의 1941년 작품. 신문 재벌 윌리엄 허스트의 일생을 그린 전기영화로 영화사에 길이 남을 명작으로 평가받는다. 구성, 연기뿐 아니라 촬영, 조명, 미술 등의 기술적 분야에도 큰 획을 그었다. 미국영화연구소(AFI)에 의해 할리우드 역대 최고의 작품으로 선정된 바 있다.

179 《엘머 갠트리(Elmer Gantry)》: 리처드 브룩스 감독의 1960년 작품. 노벨문학상 수상 작가 싱클레어 루이스의 소설을 바탕으로, 뛰어난 말솜씨로 유명 전도사가 되는 사기꾼 세일즈맨의 이야기를 담았다.

복잡한 인생의 굴곡과 반전을 함께 따라간다. 그는 점차 인생에 대해 환상이 깨지고 더 모질어진다. 그리고 자신의 변화를 가능하게 할 힘의 부재를 느낀다. 케인은 평범한 사람이 아니다. 작가는 주인공의 행동을 발전시킬 때 어느 순간 주인공이 보통이 아님을 발견하게 한다. 등장인물은 평범하게 시작했으나 사건 또는 운명이 그를 보통 이상으로 끌어올린다.

이러한 이야기를 뒷받침하고 있는 질문은 간단하다. 명예, 권력, 또는 돈이 인물에게 어떤 영향을 미칠 것인가? 관객은 주인공이 변하기 이전과 변하는 과정과 변한 이후를 본다. 관객은 상황의 결과로 야기되는 등장인물의 발전 단계를 비교한다. 어떤 이는 잘 해결하고 어떤 이는 해결하지 못한다. 이는 주인공이 꼭 도덕적으로 망가져야 함을 의미하지는 않는다. 《시민 케인》에서는 하고 싶은 일과 실제로 벌어진 일의 차이에서 긴장이 발생한다. 노력은 대단히 자랑스러우나 결과는 실패다. 실패했기 때문에 환멸과 불행과 파멸이 온다. 명예, 돈, 권력 따위는 아무것도 아니라는 교훈을 얻는다. 명예로는 충분하지 않다. 명예라는 것은 때로 부패한 것이고 그보다 더 중요한 것이 세상에는 있다.

등장인물이 거쳐 가는 발전 단계 이해하기

독자들에게 전달하고 싶은 메시지에 따라 작가는 사건에 함축된 도덕적 의미를 분명하게 이해할 필요가 있다. 권력이나 돈이 주인공을 궁극적으로 부패시킨다면 그것들에 대해 무슨 이야기를 하려고 하는가? 그리고 권력은 누구의 것이 가장 강한가? 등장인물이 처음에는 착했는데 권력을 맛본 다음

이중적인 인물로 변해 버렸다면 메시지는 보다 강력해질 것이다. 작가는 권력과 돈의 결과로 가치의 부패에 대한 강한 발언을 하게 된다. 그런 메시지를 전달하고 싶은가? 명예, 권력, 돈의 도덕적 영향은 촉매 작용을 하는 장면에서는 변화를 가져오기 전의 등장인물과 새로운 인물로 변한 등장인물 사이의 투쟁으로 나타난다. 변화의 장면과 함께 시작하는 변모의 플롯과 비교해 보라. 등장인물이 얼마나 쉽게 권력 남용에 굴복하는가? 그는 저항하는가? 의미 있는 방법으로 대항하는가? 아니면 그저 굴복하는가? 작업을 해 나갈 목표, 다시 말해서 작가가 주제를 통해 말하고 싶은 분명한 생각을 표현하는 데 사용할 수 있는 인간의 심리 형태는 아주 많다.

독자들로 하여금 등장인물이 거쳐 가는 발전 단계를 이해할 수 있도록 하는 것이 중요하다. 등장인물이 커다란 변화를 시작하기 전에 어떤 인물인지 알아야 비교의 근거가 생긴다. 그리고 이것이 플롯의 첫 번째 단계를 구성한다. 두 번째 단계에서 독자는 등장인물을 미래의 인물로 이끌어가는 변화를 경험한다. 이는 몇 달, 심지어 몇 년이 걸리는 점진적인 것일 수도 있고 혹은 순간적인 것일 수도 있다. 갑자기 복권에 당첨되어 행운이 찾아왔다든가 권력의 자리로 승진하는 사건들은 등장인물을 변하게 한다. 세 번째 단계는 등장인물과 사건의 누적이다. 등장인물에게 성격적 결함이 있다면 관객은 그 결함의 표현을 볼 것이며 그것이 등장인물과 주위에 미친 영향을 볼 것이다. 등장인물은 피치 못하게 격렬한 사건을 겪은 후 그 결함을 극복하거나 상황에 질 수도 있다. 보통 등장인물이 행한 어떤 일의 결과로 나타나는 파국이 주인공에게 변화의 인식을 제공한다. 결국은 작가가 인물과 상황을 놓고 하고 싶은 말이 무엇인가에 달려 있다. 강한 것인가 약한 것인가? 인간은 우주의 노리갯감인가 아니면 운명을 손아귀에

잡고 미래를 꾸밀 수 있는 존재인가?

등장인물이 가장 높은 지점에 오를 동안 그가 다른 인물들을 학대했다면 관객은 그가 벌 받는 모습을 보기 원한다. 몰락 이전에 자만심이 있다. 관객은 건방진 인물이 한풀 꺾이는 모습을 보고 싶어한다. 그러나 《엘리펀트 맨》처럼 인간의 정신이 어려운 난관을 극복해야 한다면, 목표 달성이 가능하다는 것을 알려줘야 한다면, 관객에게 주인공의 정신적 차원이 높은 곳으로 옮겨 가는 모습을 보여 줘야 한다. 관객은 주인공의 승리를 원하며 주인공은 그럴 만한 가치를 입증해야만 한다.

이 플롯은 주인공에 관한 것이다. 사건은 그와 함께 시작하고 끝난다. 그는 보통 사람보다는 큰 인생의 가치로 관객을 압도해야 한다. 그 가치가 부정적인 것이든 긍정적인 것이든 상관없다. 그는 카리스마가 있어야 하며 흥미롭고 강해야 한다. 관객은 주인공이 영웅이든 악당이든 그에게 끌려야 한다.

다른 플롯들도 인간의 본질과 인생의 괴로움이 등장인물에게 미치는 영향에 대해 탐구하지만 이 두 플롯만큼 등장인물을 철저히 탐구하는 플롯은 없다. 독자나 관객은 인생에 흥망성쇠가 있고 이 플롯이 바로 그런 점을 다룬다는 사실을 알고 있다. 어떤 사람에게 출세와 몰락의 의미는 다른 이들보다 더 극적이다. 독자는 그렇게 유성처럼 나타난 사람을 좋아한다. 그들은 독자와 같지 않지만 또한 대단히 닮았다. 그들도 독자와 같은 방식으로 사랑하고 미워한다. 예외가 있다면 그들은 좀 더 과장됐다는 점이다. 그들의 출세는 더 높이 올라가고 몰락은 더 깊이 내려간다.

작가가 등장인물의 도덕적 중심을 발견하고 싸움의 승패 여부를 이미 결정해 뒀다면 등장인물이 목표를 이룰 방법에 관해서도 분명히 알고 있을

것이다. 작가는 종종 끝을 염두에 두고 글을 쓴다는 말을 듣는다. 물론 쓰는 것보다 말이 훨씬 쉽다. 작가는 등장인물에 대해 어떤 결론을 내릴지 '거의' 절대적으로 알고 있어야 한다. 여기서 '거의'라는 표현에 주목하라. 글쓰기에서 절대적인 것은 아무것도 없다. 극작가들은 관객으로 하여금 언제든 틈만 있으면 튀어나오려 드는 비극적 결함이, 인간이라면 누구한테나 있다고 믿게 한다. 그것이 사실이라면 사람들은 그에 대해 크게 걱정할 필요가 없을 것이다. 반면 시험을 받아야 하는 사람들도 있다. 이들은 다른 사람들의 시선을 독점하고 때로는 우뚝 서서 영웅이 되기도 한다. 그들을 제외한 나머지는 모두 평범한 사람들이다.

점검사항

1. 이야기의 초점을 한 명의 주인공에게 맞춘다.

2. 등장인물은 강한 의지, 카리스마를 가지고 있으며 독특하게 보여야 하고, 다른 모든 등장 인물은 이를 중심으로 그려져야 한다.

3. 이야기의 핵심에 도덕적 난관이 자리 잡고 있어야 한다. 이 난관은 프로타고니스트나 안타고니 스트를 시험하며, 난관은 변화의 촉매를 위한 기본 토대가 된다.

4. 등장인물과 사건은 서로 긴밀하게 연결돼 있다. 일어나야 할 일이 있다면 그것은 주인공 때문이어야 한다. 등장인물이 사건에 영향을 주는 요인이다. 물론 사건이 등장인물에게 영향을 미치지 않는다는 말은 아니다. 그러나 독자나 관객은 사건이 등장인물에게 미친 영향보다는 등장인물이 사건에 미친 영향을 알고 싶어한다.

5. 중요한 일이 일어나기 전의 등장인물을 보여줌으로써 관객에게 비교의 토대를 제공한다.

6. 사건들의 결과로써 등장인물이 계속해서 변화하는 발전 과정을 보여 줘라. 끔찍한 환경을 극복한 인물에 관한 이야기라면, 그가 고통받는 동안 그의 진정한 본질을 보여 준다. 그런 다음, 사건이 등장인물의 본질에 미친 변화를 보여 준다. 등장인물은 한 상태에서 다른 상태로 '건너뛰지' 않는다. 이는 한 상태에서 다른 상태로 넘어갈 때 동기와 의도를 보여 주라는 뜻이다.

7. 등장인물의 몰락에 관한 작품이라면 몰락은 그저 등장인물의 결과일 뿐이지 그의 상황 때문이 아니다. 출세의 근거가 우호적인 환경에 있어도 된다. 주인공이 복권 당첨으로 수억 원을 받게 만들 수도 있다. 그러나 그의 환경이 몰락의 이유여서는 곤란하다. 난관을 극복하는 등장인물의 능력에 관한 근거도 등장인물의 성격 탓이지 꾸며낸 일 때문이 아니다.

8. 직선적인 출세와 몰락을 피하도록 한다. 등장인물의 삶에는 다양한 환경이 있다. 출세와 몰락의 경로를 그린다. 등장인물을 로켓에 태워 올려 보내자마자 로켓이 터져 버리게 하지 않는다. 사건의 강약도 다양하다. 등장인물은 잠시 동안 비극적 결함을 극복한 것처럼 보일지도 모른다. 그러나 그것은 그리 길게 가지 않는다. 또는 그와 반대다(여러 차례 침체한 끝에 등장인물은 마침내 결함을 떨치고 일어난다. 이는 등장인물의 끈기, 용기, 믿음 등의 결과다). 항상 주인공에 초점을 맞춘다. 모든 사건과 등장인물을 주인공에게 연결시킨다. 변화 이전의 등장인물과 변화 후의 등장인물을 모두 보여 줘라.

마무리하는 말 ⋯
최종 목적지를 잊지 말라

플롯은 끊임없이 변할 수 있는 공작용 점토

필자에게는 이 책이 복음서가 아니라는 사실을 환기시킬 책임이 있다. 이 책은 그저 주요 플롯들의 공통적인 요소들을 정리한 안내서일 뿐이다. 각각의 플롯에서 근거가 되는 규칙들을 위반하더라도 크게 방해받을 것은 없다. 플롯은 과정이지 대상이 아니란 말을 명심하라. 작가 스스로 플롯을 꾸며내라. 플롯은 끊임없이 변하는 공작용 점토와도 같다.

어떤 작가에게는 플롯이 쉽게 나온다. 그것이 사실이라면 이 책을 읽을 필요도 없을 것이다. 그러나 계속해서 이 책을 읽고 있다면 아직도 플롯을 만들어내는 작업에 고심 중이란 소리다. 그건 좋은 소식인 동시에 좋지 못한 소식이기도 하다. 모든 작가가 플롯에 대해 고심해야 하므로 그런 측면에선 좋은 소식이란 소리다. 플롯을 당연하게 생각하지 말아야 한다. 작가들은 직관적으로 구조를 잘 파악하거나 플롯 속의 인간의 역동성을 잘 이해하는 사람들이다. 하지만 그들 대부분은 각자가 만든 형식과 씨름하며 균형을

잡지 못한 채 전전긍긍해하고, 자신의 글을 보면서 "이게 과연 옳은 건가" 하고 반문한다. 플롯을 만들 때, 그럼에도 불구하고 어떤 방법을 택할지는 자신에게 물어봐야 한다.

저자가 아는 바로는 크게 두 가지 방법이 있다. 그중 하나가 불도저식으로 뒤를 돌아보지 않고 처음부터 밀고 나가는 것이다. 끝까지 쓰고 나서 제대로 썼는지 아닌지를 고민해라. 플롯에 대한 지적인 걱정이 창작의 정서적 충동을 억제하게 해서는 안 된다. 많은 작가들이 그렇게 작업을 한다. 교정하는 일에 비중을 둔다. 즉 일단 쓰고 나서 잘못을 점검하는 것이다. 글을 쓰는 과정에서 걱정을 하면 작업의 진정한 내용에 집중할 수 없다.

물론 그런 식의 작업은 시간을 너무 낭비시키며 큰 실수를 부를 수 있다고 말하는 사람들도 있다. 너무 비뚤어진 글이 되어버려 나중엔 고칠 수조차 없다는 것이다. 즉 무엇을 하고 있는지 최소한 어디로 가고 있는지 길은 알고 가라. 그래야 글을 쓰는 동안 계속해서 수정도 하고 중요한 실수 또한 피할 수 있다.

이들 중 어떤 접근이 편할지는 자신에게 물어보라. 플롯의 여러 요소들을 적용해 보는 일이 편하게 생각된다면, 자신이 생각하는 바를 그것과 연관시켜 계속 종이 위에 펼쳐 보라. 원하는 플롯이 있다면 점검 사항을 읽어 보고 글을 쓰는 동안 그것이 자신의 생각을 뒷받침해 줄 수 있을지 판단하라. 그러면 걱정할 필요가 없다. 물론 글을 쓰는 과정에서 다른 가능성이 발견되어 플롯이 바뀌는 수도 있다.

플롯은 작가의 아이디어가 채택하는 형식

성격이 세심해서 여행을 갈 때 상세한 지도까지 다 들고 가야 하는 작가라면 손에는 항상 수정용 펜이 들려 있을 것이다. 기분이 괜찮다면 옆길로 빠져도 무방하다. 그러나 항상 최종 목적지는 마음에 두고 있어야 한다. 다른 길에서 너무 헤매면 돌아가야 할 길을 찾지 못하고 서로 접목되어 상충하는 두세 가지의 플롯을 만나게 될 것이다. 그러나 작가에게는 오직 하나의 플롯이면 족하다. 그것이 그 작가의 마스터 플롯이다. 다른 것들은 중요한 플롯을 보조하는 플롯일 뿐이다.

만약 마스터 플롯을 찾지 못한다면 작가는 아마도 그것을 찾게 될 때까지 수없이 종이 위에 글을 써 가며 방황하게 될 수도 있을 것이다. 그렇게 몇 주일 몇 달을 낭비하고 나면 파헤칠 아이디어가 쥐꼬리만큼만 남아 있을지 모른다. 중요한 초점을 일찍 아는 것이 중요하다. 그런 다음 마스터 플롯에 어떤 사소한 플롯을 삽입시킬지 파악하면 된다.

이 책의 목적은 작가들로 하여금 각각의 플롯이 제공하는 감각을 느끼게 하려는 데 있다. 아주 세세한 부분까지 보고 베껴야 한다고 생각할 필요가 없다. 작가가 선택한 플롯의 표준적 감각을, 쓰고자 하는 이야기의 특별한 상황에 적용하라. 한편으로는 플롯에 들어맞도록 구조를 너무 강요하지 말아야 하며, 다른 한편으로는 들어맞는 게 없도록 너무 풀어져서도 안 된다. 플롯은 작가의 아이디어가 채택하는 형식이다. 글을 쓸 때는 형식을 가꾸고 내용을 채워라. 무엇을 쓰든지 어떻게 쓰든지 플롯의 노예는 되지 말아야 한다. 작가는 플롯을 위해서 존재하지 않는다. 플롯이 작가를 위해서 존재하는 것이다. 플롯이 작가를 돕게 하라.

이 책에는 스무 가지의 플롯이 있다. 이를 바탕으로 다른 플롯까지 헤아려 보려면 아마도 한 평생쯤 걸릴 것이다. 필자는 가장 공통적이라고 생각되는 대표 플롯 스무 가지를 골랐다. 대부분의 글들은 이 범위에 속할 것이다. 물론 그게 전부는 아니다. 여기 없다고 해서 존재하지 않는 것은 아니니까.

플롯들을 서로 합치는 데 주저할 것은 없다. 위대한 이야기들은 대개 하나 이상의 플롯을 가지고 있다. 중심이 되는 마스터 플롯이 있고 다음으로 보조가 되는 혹은 두 번째가 되는 플롯이 있다. 다양한 플롯들을 마음속에 쌓아 둘 수는 있다. 그러나 너무 복잡하게 만들어 이를 효과적으로 해결하지 못한다면 곤란하다. 최종적인 하나의 플롯을 생각하라. 다른 플롯은 모두 마스터 플롯의 위성들이다.

자는 휴지 위에 끼적거린 소설 줄거리라든지 시나리오의 플롯들을 많이 봐 왔다. 멋있을 필요가 없다. 오십 단어 정도면 충분하다. 이야기에 대해 분명한 생각만 지니고 있다면 그것만으로도 시작할 수 있다. 이야기에 대한 생각을 그 정도로 간추릴 수 있다면 다음 해야 할 일은 플롯을 만드는 것이다. 어떤 때는 오십 단어를 만드는 일이 쉬울 때도 있고, 또 어떤 때는 그것을 시작조차 하기 힘들 때도 있다. 자신이 부족하다고 느낀다면 그에 맞는 플롯을 찾을 수 있도록 노력하라.

창조성은 아이디어의 표현에서 나타난다

플롯의 정해진 계획에 갇혀서 변화를 두려워하는 사람들이 있다. "처음의 계

획에 갇혀 있지 말고 마음 내키는 대로 고쳐 봐"라고 말하고 싶지만 그런 충고는 할 수가 없다. 물론 "완벽히 처음 계획을 고수하라"고 충고할 수도 없다. 길을 똑바로 가고 싶은 마음과 벗어나고 싶은 마음은 항상 긴장감을 야기시킨다. 그 중간을 택하도록 하라. 길에서 너무 멀리 벗어나 버리면 이야기를 근본적으로 수정해야 한다. 그러나 이야기를 철저하게 다시 생각해야 하는 것을 너무 끔찍하게만 생각하지는 말자. 플롯이 들어맞지 않으면 길에서 벗어나야 하는 것은 당연지사다. 플롯의 길만 철저하게 따르고 변화나 첨가에 대해 아무런 의혹도 갖지 않는다면 창조적인 생각을 부정하는 꼴이 된다. 그렇다면 언제 포기하고 언제 저항할 것인가? 여기에는 절대적이고 확고한 규칙이 없다. 글을 쓰면서 이야기에 대해 괜찮은 예감이 들면 이를 수정하느라 작품을 위태롭게 만들지 말라. 그러나 이야기가 마음에 들지 않으면 다른 아이디어를 생각하기 시작해야 한다.

필자는 글을 쓰면서 내용은 좋았지만 이야기를 발전시키는 방법을 몰라 암담하게 헤맸던 적이 많다. "이야기가 기가 막히게 좋군. 이번에는 딱 들어맞는 형식을 찾아야지"라고 다짐한다. 글의 내용은 정말 마음에 든다. 하지만 내용에 들어맞는 형식을 찾을 수 있을 거란 생각은 틀릴 때가 많다. 마음에 드는 내용이라도 기껏해야 밥상의 음식 부스러기가 된다. 아무리 주워 담으려 해도 소용없다.

필요하다면 플롯의 범위를 최대한 넓게 확장시켜라. 그러나 단지 달리 보이게 하기 위한 목적만으로 그렇게 하지는 말라. 모든 작업엔 나름의 요구가 있다. 들어맞지 않는 법칙을 억지로 강요할 수는 없다. 당신이 완전히 새롭고 창조적인 작품을 만들 욕심이라면 플롯은 처음부터 생각할 대상이 못 된다. 존재하지 않았던 이야기를 꾸며내기란 불가능한 일은 아니더라도 아주

어려운 일이기 때문이다. 등장인물은 항상 똑같다. 인간은 근본적으로 비슷하므로, 상황도 항상 같다. 즉 인생은 근본적으로 같다. 창조성이 나타나는 곳은 아이디어를 표현하는 지점에 있다. 그림을 비유로 들어 보면 더 분명해질 것이다. 물감은 물감이다. 물감은 수세기 동안 변하지 않았다. 그러나 화가들이 물감을 가지고 무엇을 해 왔는지 보라. 표현은 새롭지만 근본적인 도구는 항상 같다. 말은 말이다. 그러나 그 말을 가지고 무엇을 할 수 있을지 살펴보라!

마지막 점검 사항

플롯을 발전시키려 할 때 다음의 질문을 고려하라. 이 질문에 전부 답할 수 있다면 작품의 얼개를 잡았다는 뜻이다. 그러나 어느 것에도 답을 할 수 없다면 아직도 이야기가 무엇인지, 무엇을 말하려 하는지 알지 못한다는 뜻이다.

1. 이야기의 기본적 아이디어가 무엇인지 오십 단어로 말해 보라.

2. 이야기의 중심적 목표는 무엇인가? 이를 질문의 형태로 만든다. '과연 오셀로는 아내에 대한 이아고의 말을 믿을까?' 같은.

3. 주인공의 의도는 무엇인가? 주인공은 무엇을 원하나?

4. 주인공의 동기는 무엇인가? 주인공은 '왜' '무엇'을 원하나?

5. 주인공은 누구 또는 어느 편인가?

6. 주인공은 자신의 의도를 완성하기 위해 어떤 행동 계획을 가지고 있나?

7. 이야기의 중심 갈등은 무엇인가? 그것은 내적인가 외적인가?

8. 이야기가 진행되는 동안 주인공이 겪는 변화의 본질은 무엇인가?

9. 플롯은 인물 중심인가 행동 중심인가?

10. 이야기의 시발점은 무엇인가? 어디서 시작할 것인가?

11. 이야기 전체의 긴장은 어떻게 유지할 것인가?

12. 주인공은 이야기의 클라이맥스를 어떻게 완성하는가?

인명 찾아보기 ⑤

작품명 찾아보기